揹相機的
革命家

Russell Miller

盧塞爾・米勒＝著　　徐家樹＝譯

用眼睛撼動世界的
馬格南傳奇

Fifty Years at the Front Line of History: The Story of the Legendary Photo Agency

目錄

MAGNUM

序言

這是一本關於一個大家庭的傳記，它的成員才能出眾，但都難以駕馭。這個大家庭的成員能聚合在一起超過五十年沒有分開，真是個奇蹟。不過，要寫一本令所有成員都感到滿意的書，幾乎是不可能的任務。而且不可避免地，有些成員在書中所占篇幅較多，有些人則較少提到，因此我所寫的這本書，是不是能得到這個大家庭多數人的喜歡，只能聽天由命了。其實，正如在任何一個家庭一樣，無論是確實存在的，或只是臆想出來的偏祖，總是引起家族成員爭吵的重要原因。所以，寫這本書其實是在講述一個十分棘手的故事，我會盡我所能做到公正、真實、寫得有趣，但也顧及不了書中那些大名鼎鼎人物的敏感神經了。

作為一名記者，我曾與馬格南圖片社的一些攝影師們一起工作過，所以在打算著手寫這本書之前，我以為與馬格南的攝影師們打個招呼，跟他們確認一下是否能與我配合，只是個禮貌的動作而已，但我錯了。我花了將近一年的時間，才使這個大家庭為我開了大門，讓我可以自由地查閱它的檔案。但即使到了這一步，他們對我仍有不少保留。法國的成員們表示，他們更希望由法國人來寫馬格南。有些人還提出，我的手稿最後必須由馬格南點頭通過——這真是個荒謬的提議，因為這些人創立的事業，正是建立在出版自由原則的基礎上。

最後，除了布魯斯・達維森（Bruce Davidson）和吉爾斯・培瑞斯（Gilles Peress），所有健在的馬格南成員都同意接受我的採訪。達維森不願接受採訪，是因為他認為馬格南近來把他視為「狗屎」；培瑞斯說他不想談論在馬格南的那些年，是因為他想把這回憶留給自己，後來又進一步表明不希望任何馬格南成員談論他。這樣一來，自然讓我更感興趣地問了每一位馬格南成員關於培瑞斯的故事。我三次試圖採訪科內爾・卡

帕（Cornell Capa），或許他的兄長羅伯・卡帕（Robert Capa）的去世仍對他留有陰影，因此我每次的採訪要求，他似乎不是認為問題太單調就是冒犯了他，到頭來我只好放棄採訪他。意想不到的是，那位唯一還活著的馬格南創始人，大名鼎鼎的亨利・卡提耶－布列松（Henri Cartier-Bresson，編按：布列松已於二〇〇四年去世），他非常愉快地回答了所有我提出的問題。雖然他一度向我表示，他對攝影感到極度厭煩、更憎惡談論攝影。

那些曾經和現在是馬格南攝影師的人們，慷慨地把他們的時間、信件、備忘錄、日記提供給我，我在此表示衷心的感謝。他們提供的材料在書中隨處可見。同樣，馬格南在紐約、巴黎、倫敦和東京辦事處的工作人員，也源源不斷地為我提供幫助。感謝為我寫此書提供最初想法的好朋友，社會學家格雷姆・薩拉曼（Graeme Salaman）。我還要感謝紐約現代藝術博物館、紐約國際攝影中心、白金漢郡圖書館高、威廉勃分館的有關人員：金克絲・羅傑（Jinx Rodger）、約翰・莫里斯（John Morris）、彼得・漢米爾頓（Peter Hamilton）、尼爾・伯吉斯（Neil Burgess）、湯姆・科勒（Tom Keller）、克瑞斯・波特（Chris Boot）、李茲・克羅金（Liz Grogan）、史蒂芬・吉爾（Stephen Gill）、弗朗索瓦・黑貝爾（Francois Hebel）、阿格尼絲・賽壬（Agnes Sire）、阿米尼・特拉斯（Amélie Darras）、弗蘭特・里奇（Fred Ritchin）、李・瓊斯（Lee Jones），以及《夜與日》（Night & Day）雜誌的編輯西摩・凱爾納（Simon Kelner），在國外採訪期間他為我提供了不少便利，讓我有充足的時間來完成此書。

最後，也是最重要的，我要感謝我的妻子瑞娜特（Renate）。她不但安排了所有的法語採訪，而且不知疲倦地花了大量的時間謄寫錄音帶的採訪稿，其中有些帶子的錄音品質還很不好。因此，如果沒有她的愛的支持，此書是不可能完成的。

盧塞爾・米勒（Russell Miller）

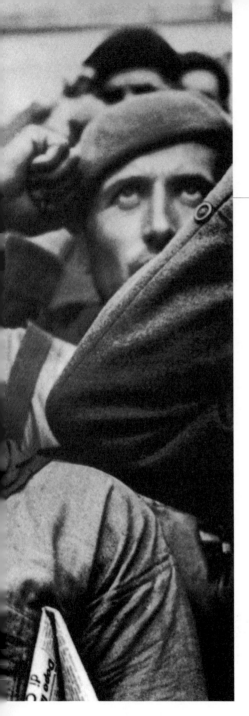

Chapter

0

緒論：
馬格南定義了新聞攝影

士兵的告別

由於史達林與德國簽訂友好條
約，西班牙共和政府決定解散
國際縱隊。羅伯‧卡帕攝於西
班牙巴塞隆納附近的蒙特布蘭
克，一九三八年十月二十五日。
（MAGNUM／東方IC）

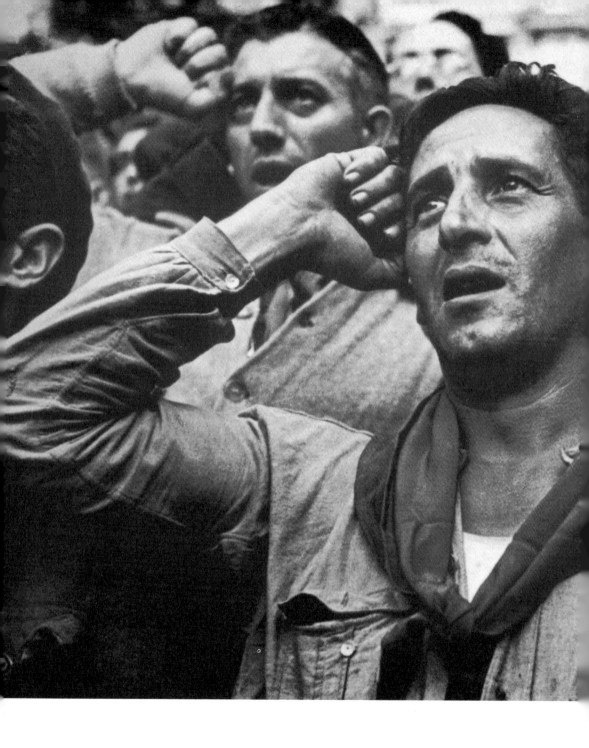

過去五十年來，馬格南的攝影師們總是在各種關鍵時刻，出現於事件發生現場，成為世界歷史的目擊者，記錄了災難、勝利和人類的種種愚蠢行為，創作了二十世紀最具有紀念意義的照片。他們的作品，證明了攝影是我們這時代最有穿透力、最使人信服的藝術形式之一。

在馬格南攝影師的手中，相機不再只是旁觀者的眼睛，而成了一種既能啟蒙又能傳達訊息的儀器，一種能影響並激發人們觀點的力量，有時還能成為那些無聲人們的代言人。再也沒有一個組織能像馬格南那樣，深切地理解我們的生活方式並參與我們所生存的世界。在電視把世界各地發生的衝突、饑荒、環境災害、政治動盪的影像，即時地帶到家家戶戶的客廳之前，馬格南的攝影師是我們世界的眼睛。第二次世界大戰結束後，往往是他們最先將遠方發生的事，以照片傳回來，餵養了戰後渴望資訊的大眾。

現今，馬格南的攝影師可能不再是目擊新聞的第一人了，但他們的照片仍然不斷地挑釁、戳刺著人類的良知，繼續令這個愈形憤世嫉俗的世界動搖、驚愕，繼續彌合新聞攝影與藝術之間的鴻溝。客觀來說，新聞攝影的標準是由馬格南創立的，這標準包含了道德目的、自尊和莊嚴。「馬格南攝影師」這個頭銜，至今仍是攝影師嚮往的最高榮譽。

然而，這間世界上最偉大的圖片通訊社要慶祝五十週年紀念，這簡直是個奇蹟。從一九四七年春天，在紐約現代藝術博物館舉行的一次歡樂的創社午餐開始，馬格南度過了一次又一次的危機，其中大多數是財務問題，有時是情緒危機，還有幾次是個人問題，所有這些危機都足以毀了馬格南。馬格南能生存至今五十年，很矛盾地，正是歸功於曾危及它存續的每位攝影師成員。

馬格南是一個由所有會員共同擁有的非營利為目的之合作社組織。要加入馬格南，你必須先送交一份具有分量的作品集，經過全體成員嚴格的審查。優先考量作品的品質，其次才是經濟價值，但是人格特質與奉獻精神都很重要。若獲得半數成員贊同，你就算是被邀請「踏上台階」的最低一級，成為一名見習會員，這

時你可以稱自己為馬格南攝影師，不過尚沒有投票權。再經過至少兩年，你必須交出更有分量的作品集，由你的同事們做更嚴格的審查。這次如果再度獲得過半數的成員贊同，你就會成為還沒有表決權的準會員。之後，你必須再提出一份作品集，並得到成員的認同，才被邀請進行入會宣誓，成為馬格南的正式會員、股東以及攝影通訊社的所有人之一。

這種合夥人模式既是馬格南的優勢，也是它致命的缺陷。因為傑出的攝影師不一定是傑出的生意人。

確有人提出合理的說法：那些埋頭於攝影、藝術、設計和創作的人，不可能適合去經營一個像馬格南這樣、有數百萬英鎊規模的國際性商務組織。這個本來已注定要出亂子的組合，更出奇的是，這個商務組織還要由那些不適合經商、對做事方式各持己見的全體股東一起來經營。那些倒楣的馬格南雇員們發現，他們將面對四十多個老闆，同時向他們提出各不相同的指示。一位前馬格南辦事處的主任抱怨：「就像精神病人接管瘋人院一樣，簡直是暴民統治。」雖然他們都是極有才能的人，但他們從來沒能管理好這個組織，馬格南不是民主而是無政府，因為它的執行原則不是追求最大多數人的最大利益，而是每個人都有權去做他想做的任何事。

馬格南文化的基礎是自由——攝影師可以自由選擇想做的專案，工作時間自己安排，沒有截稿日期，也不受編輯影響。攝影師們免於粗俗的商業化壓力，有行為不羈的自由，以及瞧不起非馬格南成員的自由。有一個攝影界流傳甚廣的小故事：一位頗有名氣的時尚攝影師在國外拍了一些紀實照片，很自豪地拿給馬格南巴黎辦事處的一位攝影師看，為了強調照片得來不易，這位時尚攝影師熱情地說：「你知道我在那兒待了多久嗎？兩個星期呢！」這位馬格南攝影師看了看照片說：「真的啊？這麼久！」言下之意，這樣的工作對馬格南攝影師而言不過是小事一樁。

據傳還有一個說法：全世界每年總是有五百名攝影師想要擠進馬格南，而每年也總會有五十名攝影師

（馬格南成員的總數）想要脫離馬格南。這個笑話當然不完全真實，但可以肯定的是，外面的人想進來，而裡面的人想出去。年輕、有企圖心的攝影師夢想能加入馬格南並不奇怪，因為即使馬格南有不少問題，但它仍是世界上最卓越的攝影通訊社。能在作品署名處冠上「馬格南」三個字，其意義不只是表明你已加入這個獨一無二的組織，而且是這個組織的成員認可了你能力的證明。這意味著作為一名攝影師，你已將你的作品送去給一群世上最傑出攝影師所組成的審查團隊，而他們認為你的作品水準達到他們的要求，並接受你成為他們的一員。這表示你不再是普通攝影師，而是一名「馬格南攝影師」。

當你獲此殊榮之後，你會發現什麼呢？你將發現你已經成為一個病態家庭的一員。這個不同凡響的家庭成員，都是些脾氣暴躁、喜怒無常的怪傑，他們自大又火爆，團體裡充斥著莫名的猜忌、奇怪的糾葛，以及宗教信仰的分裂。你還會發現，這個家庭是一個多民族的熔爐，它的成員有極不相同的背景，這些人若不是因為熱愛攝影，可能永遠不會相遇，不會陷入這種愛恨糾結的關係中。最有名的是馬格南年會上成員們的行為：他們情緒激昂、相互謾罵並惡言相譏，有的人會怒氣沖天地甩門而走，有人會因為受到一點小小的冒犯，或者只是自己的臆想，就氣得衝出會場。要知道這些成員都是具有世界眼光和洞悉社會生活的人，都是勇敢、有進取心，對危險毫不畏懼的人，而他們的行為卻這樣古怪，令人不可思議。

因此，當外界把馬格南看成為自尊、傑出、保護個人自由和理想的最高模範時，它內部卻因自爭吵、衝突和因為一群怪傑一起工作而不可避免地產生鬥爭。前馬格南辦事處主任湯姆・科勒（Tom Keller）說：「他們唯一意見一致的，就是認為馬格南成員都是傑出的人物。從某種角度講，他們的確當之無愧。」

雖然他們出自對攝影的共同愛好而聚在一起，但也因為相同的原因而分歧。他們在美學與新聞之間的論戰從沒有停止過。那些自認為是專業新聞攝影師的人，覺得自己是重要歷史的記錄者，他們的工作是在幫助人們去理解越來越複雜的世界，因此沒有時間去進行藝術創作。相反地，「藝術攝影師們」則毫不諱言對那

些為大眾報刊服務的攝影師的輕視。

總而言之，馬格南對攝影史的影響是無庸置疑的，馬格南龐大、豐富的檔案庫中，絕對不是冷靜中立的那種客觀立場的照片。馬格南的攝影照片不但是重要的歷史資料，也是本世紀最令人難忘的作品。例如羅伯‧卡帕在西班牙內戰期間拍到的、士兵之死的照片，亨利‧卡提耶—布列松拍的馬納堤岸野餐的照片，丹尼‧斯托克（Dennis Stock）在時代廣場上拍的、後來成為六〇年代人們心目中偶像的名演員詹姆斯‧狄恩（James Dean），還有塞巴斯提奧‧薩爾加多（Sebastiao Salgado）拍的令人難忘的巴西金礦工人的故事，菲利普‧瓊斯‧葛列夫斯（Philip Jones Griffiths）報導的越戰照片，讓美國人民看清了這場戰爭如何使越南百姓陷入黑暗之中。

如果不考慮成員間的紛擾與爭吵，馬格南的會員資格，提供攝影師一種難得的機會，一個對彼此作品中肯評論的機會，成員們通過不斷地欣賞高水準的作品，淬鍊磨利了自己的眼光。這使得他們的作品成為無與倫比的攝影標準：不但能捕捉到生活的美與寧靜，同時也赤裸裸的揭示出不人道與痛苦的那一面。

馬格南的攝影師代表了新聞攝影的最高境界──無畏、承諾、獻身、熱情、忘我，以及道義精神。馬格南的攝影師作為事件的目擊者，把藝術特性注入新聞攝影中，已超越了單純的新聞性，在攝影作品中取得了受人尊敬的地位。

但是，取得這樣的地位卻得付出高昂的代價，馬格南已失去了三位攝影師的生命。儘管如此，只要世界上任何一個地方發生重大事件或者出現危機，馬格南攝影師仍會追隨著它的創始人羅伯‧卡帕的忠告。他死於一九五四年法越戰爭的隨軍採訪中，他的名言是：「如果你的照片不夠好，那是因為你靠得不夠近。」

馬格南年會：
危機與傳統

一九九六年在巴黎舉辦的馬格南
年會，圖為馬格南成員瑪汀．
富蘭克、呂克．德拉哈耶、蘇
珊．梅瑟拉、尚．高米和古．
勒．蓋萊克。培特．格林攝。
（MAGNUM／東方IC）

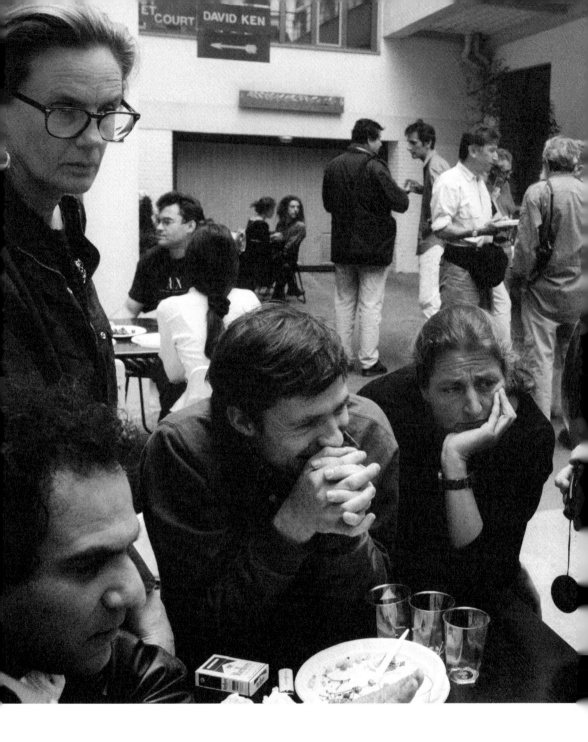

攝影師們總喜歡戲謔地說：想要成為馬格南一員，其入會審查之嚴苛，無異於加入一個宗教團體。這些吹毛求疵者嘲笑馬格南的話應該不是空穴來風。他們批評馬格南是一個自以為是、瞧不起圈外人的封閉性團體。想申請加入該團體的新手，第一步只能作見習會員、沒有任何權益，還必須接受評估，證明自己的價值以得到老成員的推薦。當了兩年見習會員之後，必須提出另一組作品集，通過評鑑才能再升一級，到最後的宣誓結束，才能成為馬格南的正式成員，在年會上擁有投票權。

馬格南一年一度的會員大會在每年六月底舉行，年會地點在馬格南主要辦事處所在地之一——紐約、巴黎或倫敦——輪流舉辦。年會一部分是商務會議，一部分是社交聚會，有一部分是一種「理療」過程，還有點家庭聚的味道，當然也會有單調冗長的辯論。會議往往要解決顯而易見的危機，不難想見，成員們的意見總是相左，演變成互相叫罵還不算最糟的狀況，這也已經成為馬格南年會的傳統。

有很多關於馬格南年會上激烈爭執的故事。有一年年會，會員們大聲爭吵得愈來愈誇張，以至於六十多歲的維也納攝影教授艾里希·萊辛（Erich Lessing）為了控制會議的秩序，不得不爬上桌子用力跺腳、拚命大叫。另一年的年會上，兩位紐約的老同事布魯斯·達維森和培特·格林（Burt Glinn）站在桌子的兩端，傾身向前、鼻息相聞，血脈賁張地互相叫囂。一些旁觀者仍記憶猶新：當年達維森五十多歲，格林已有六十多歲。達維森因為格林表示願意接受商業性的攝影任務，而批評他「跟妓女一樣下賤」。還有一次爭吵的細節已沒有幾個人記得了，但結果好像是除了艾里希·哈特曼（Erich Hartman）之外，所有會員在混亂和憤怒的情況下，集體提出辭職。另外一次是因為菲利普·瓊斯·葛列夫斯拒絕出席在紐約舉行的年會，一幫人來到他住的公寓打算綁架他。可惜他這個威爾斯人體格結實得像橄欖球隊的前鋒，所有打算把他綁起來再推入電梯的企圖都失敗了。菲利普·瓊斯·葛列夫斯拒絕參加年會，是因為他曾經反對馬格南紐約辦事處遷到蘇活區春天街的新建築，他還發誓永不踏進新辦事處一步。因為這次年會在新址召開，為了自己的面子，他自然堅

決不參加。

尤金・理查茲（Eugene Richards）被第一次參加年會時的經歷嚇了一大跳，甚至他都想當天就離開才剛加入的馬格南。他回憶道：「激烈的言詞和攻擊持續了幾個小時，其中似乎混雜著一種罵人的喜悅，在這樣見多識廣的群體中出現這種現象實在令人驚訝，而且這種情況並不是偶然，這真讓我大開眼界。難以理解的是，他們會把這種惡意、消極的東西帶進團體和成員關係中。我擔心這樣長期發展下去會變成偏執狂，這真是可怕！」

艾利克斯・韋伯（Alex Webb）是哈佛大學畢業生，一九七四年加入馬格南，他說：「我參加了好幾年的年會，才開始對發生的爭吵有了一點認識。你可以聽到什麼人在發言，可以意識到他在談什麼事情，而這件事可能是在十五年前發生的，但那些抱怨卻還存在，真不懂這是為什麼？所有這些怒氣是為什麼？」

李・瓊斯（Lee Jones）是六○年代紐約辦事處主任，他說：「我常常擔心馬格南會自我毀滅，年會中爭吵不斷，常有人氣呼呼地走出門、使勁甩門離開。裡面謠言、流言盛行，一下說某某人已經辭職，但第二天晚餐時卻又出現了。有時攝影師生氣了，還真的會躺在地板上，用皮鞋鞋跟敲得地板咚咚作響，或者會在餐桌上氣得把湯匙弄彎。」

「在馬格南的發展史上多的是『殺手』，他們總是想殺掉他們的『國王』、殺掉所有想統治他們的人。也許這正是馬格南存在至今的原因。大多數的團體關注金錢、權力和榮耀，在馬格南會員眼裡，關注金錢是大有問題的，權力則從來不允許長久被掌握在某一人之手，而榮耀是要大家分享的。有不少人成為馬格南會員後，捲起袖子想要大力整頓這個組織、有一番作為，但總是功敗垂成。」

* * *

一九九六年的年會在巴黎召開。在會議召開之前，一個留著大黑鬍子的伊朗會員阿巴斯（Abbas）寫了一

份讓全體成員傳閱的備忘錄：「在馬格南成立五十週年慶典即將來臨之際，我們面對的危險不是金錢，不是日益萎縮的圖片市場，也不是機構的變換和外部世界的嚴酷。危險在我們自己之間，是平庸。讓真主保佑我們。」

在這陽光明媚、溫暖的星期二早上，會員們在庭院裡等待第一場會議召開之前，對這封寓言性的備忘錄議論紛紛。原訂十點半的會議臨時改期了。因為有多名法國攝影師成員原本就預定參加法國國家攝影中心主任羅伯‧德菲爾（Robert Delpire）的授勳儀式。馬格南主席克里斯‧斯蒂爾－帕金斯（Chris Steele-Perkins）宣布會議改在下午一點召開。

斯蒂爾－帕金斯身著白色T恤、寬大的棉布褲子、光腳穿著涼鞋。這身打扮為年會營造了一種非正式的氣氛。其他會員有的身穿多口袋的攝影背心，彼此談論著他們最感興趣的遠征話題。他們之中有不少人脖子上掛著徠卡相機、互相拍攝以自娛。萊利‧陶威爾（Larry Towell）來自安大略省農村，是當地出名的人物。他戴著草帽、穿著條紋襯衫和吊帶牛仔褲匆匆忙忙地趕來。米歇爾‧巴－愛姆（Micha Bar-Am）也同時趕到，他報導了自以色列建國以來所有的中東戰爭。他的濃密鬍子，讓他看起來像舊約裡的先知，他總愛穿著戰鬥背心、戴墨鏡。長得像淘氣小精靈的法國辦事處副主任尚‧高米（Jean Gaumy），拿著一台錄影機到處拍攝著。

通常大家都會繞過大半個地球趕來參加年會，只有正在生悶氣或是手邊正忙著十分重要工作的會員才會缺席。長途旅行對馬格南的攝影師們來說算不了什麼，這是他們職業生活中的一部分，而且到巴黎比到他們常去採訪的地方容易得多。事實上，不久前年會主席斯蒂爾－帕金斯人還在阿富汗，那裡的反抗軍游擊隊與政府軍正在喀布爾城外激戰，他在採訪報導時，一枚火箭筒發射的榴彈掉在他面前，還好沒有爆炸。

會議當然不可能在下午一點準時開始，因為午餐已經準備好了，有雞肉冷盤、沙拉、精緻的起司、絕

妙的紅酒，還有兩瓶陳年法國保樂力葡萄酒。直到下午兩點，主席用了不少花言巧語，才把攝影師們請進黝黝的地下室視聽室，傳統的年會開幕式才正式開始。年會是一個讓會員展示過去一年中完成了些什麼事情的好時機，因此議事日程上有一條：因為要展示的照片太多，每人限制投影三十幅幻燈片。身為主席的斯蒂爾－帕金斯第一個展示作品，他選出的第一組照片是關於倫敦的流浪漢，這是他與倫敦一家慈善機構合作專案的一部分。當投影機的圓盤一格格往前轉動時，倫敦流浪漢的可憐面孔，一幅一幅地投影在被當作布幕的白牆上；接著是南非犯罪和暴力的場面；還有殘障奧林匹克運動會上，運動員競賽的場面和英國球迷們的照片。斯蒂爾－帕金斯的演說得到大家高度的讚揚。

接下來的兩個小時，幾乎觀看了整個世界過去一年發生的大事，多數作品是黑白照片，這是自認為嚴肅對待攝影的人，最喜歡採用的手法。一般人則對這種堅持感到有點莫名其妙，明明是豐富色彩的世界為什麼要用單色照片去呈現呢？如果先發明的是彩色照片，還會有人期待黑白照片的發明嗎？

托馬斯・霍普克（Thomas Hoepker）放映了婆羅洲、砂勞越（Sarawak）兩處熱帶雨林被毀的系列照片；帕特里克・扎克曼（Patrick Zachmann）放映了台灣的選舉、俄國的黑手黨和法國總統密特朗（Francois Mitterand）的葬禮；尼柯斯・維考諾坡爾斯（Nicos Economomopoulos）放映了希臘東正教會在以色列、賽爾維亞、阿爾巴尼亞和蒙羅維亞（Monrovia）地區的奮鬥；阿巴斯（Abbas）帶來了在以色列和菲律賓拍攝的作品，這是他關於世界基督教信仰主題中的一部分；約翰・伊克（John Vink）放映了他在瓜地馬拉山區拍攝無國界醫生組織工作的作品，他說：「為了節省開支，我待在那邊六週只花了三百美元」；萊利・陶威爾放映了墨西哥門諾教徒社區的作品；艾略特・歐威特（Elliott Erwitt）展示了一組表現他個性的稀奇古怪的作品，這是從他的一本新攝影集《博物館觀察》中選出的；大衛・休恩（David Hurn）展示了威爾斯的風景、人像以及生活型態；瑪汀・富蘭克（Martine Franck）則到尼泊爾跟印度拍攝被認定是已故喇嘛轉世的靈童；大衛・

哈維（David Harvey）展示了在古巴的西班牙文化；費迪南多‧西那（Ferdinand Scianna）展示的是一組連續照片，報導一群病人執著於信仰、企盼去法國露德（Lourdes）朝聖的照片。

作為一個真正的國際性組織，不只演說者們的背景令人注目，它在各方面都令人印象深刻。展示這些作品的人包括：一名在緬甸出生的英國人、一名在美國居住的德國人、一名法國人、一名希臘人、一名比利時人、一名住在法國的伊朗人、一名加拿大人、一名在巴黎出生移居俄國的美國人、一名在英國出生的威爾斯人、一名在美國長大與法國人結婚的美國人、一名義大利人。

到了四點鐘，會員們走到庭院另一頭的房間召開第一次事務性會議。伊芙‧阿諾德（Eve Arnold）身材嬌小，一頭銀髮且微微彎著腰，她在會議即將開始時來到了會場。每個人都熱情地歡迎她的到來，大家親吻她的雙頰，就像一個猶太老母親出現在家庭聚會中的景象。她在會議室中間的長桌邊找了一個位子坐下來。那些找不到椅子的人，有的坐在地板上或斜靠在牆上，有的蹲在通往樓上辦公室的樓梯上。樓上辦公室是一家商業電視公司的試聽室。整個會議期間，漂亮的年輕女子們在樓梯上上下下，伴隨著無數胳臂肘的觸碰和眼光的流轉，造成了不少干擾與分心。

會議第一個議程是上一年度的財務報告，這份報告是花了極大的心思研究出來的。並不是與會者都對馬格南的財務狀況感興趣，而是這份報告列出了每位攝影師過去一年的收入。一位會員對另一位耳語說：「在這幾天報告的題目中，這一份是最讓人有興趣讀一讀的。」

遺憾的是，主席斯蒂爾－帕金斯報告給同事的都是壞消息，他說：「馬格南正面臨歷史上最嚴重的危機，這次危機不同於以往會中提出的危機，這次的危機關係到生存與否。除非立即採取行動，不然馬格南將面臨破產。我們的利潤一直在下滑，商業和編輯收益也每年下降。大家都說馬格南坐擁金礦，但其實這座礦還沒有被開發。特別是在美國，它擁有全世界最大的圖片市場，但債務已快使紐約辦事處支撐不下去，其

他辦事處的情況也不好。我們必須研議新的具有競爭力的商業策略，追補的基金要確定，因為馬格南無法坐待生存機會降臨……。」

與會的會員們平靜地聽著這些壞消息，明顯有別於世界上任何其他團體的會議。斯蒂爾—帕金斯在發言時，有人進進出出，有人竊竊私語，有人在讀報、拍照，偶爾還有人打盹。菲利普·瓊斯·葛列夫斯幾乎自始至終都埋頭讀著一本《私家偵探》（Peivate Eye）雜誌。

斯蒂爾—帕金斯繼續說：「我承認，當我看到這份完整的數據報表時，我很焦慮。因為過去一年中，不少新會員只賺了一點點錢，有的甚至少於九千美元。由於辦事處管理不當，我們沒有多少錢可以支付給他們。難道我們要對這些新攝影師說：把你們的錢交給我們，與我們共榮辱，你們將會感謝我們？」

葛列夫斯從雜誌中抬起頭來說道：「攝影界發生了很多變化，許多變化也是因我們而起，如果現在我們破產、分裂、倒下了，而我們的競爭對手們卻成了百萬富翁。這是為什麼？今晚睡覺前請每個人都想一想。」

吉爾斯·培瑞斯問道：「我們怎麼樣才能有高效率？我們必須提出一個明確的方案，擬定出一個實用的商業計畫。」

托馬斯·霍普克則抱怨：「每年我們都作出新計畫，定下各種規定，但是當我們一走出這扇門，就把它們都拋到腦後了。」

帕特里克·扎克曼說：「馬格南的組織必須精簡，讓會員們有更大的自由，你可以去問問年輕的會員對組織是否滿意，他們的答案一定是不。」

李奧納·弗利特（Leonard Freed）插嘴說：「我們從來就不是生意人。如果圖片社是一宗生意，那就僱一個生意人來管理圖片社，我們只要出去拍片子，做我們想要做的事就好。為什麼我們要去做什麼商務上

的決定呢？」佛利特穿著一件T恤，前面印有兩行橫貫前胸的字，這兩句話正好呼應這一席無希望的爭論：

「這是什麼意思？所有這一切都是為什麼？」

一位年輕的比利時會員卡爾・特・凱塞（Carl De Keyzer）抱怨說，他加入馬格南已經有六年了，卻只執行了五、六次任務。

「我們不只是某一方面失敗。」葛列夫斯加進一句，這次他連頭也沒從他正在看的雜誌上抬起，「我們在所有方面都失敗了。」

馬丁・帕爾（Martin Parr）是倫敦辦事處裡最成功的會員，他指出：「如果你的照片賣不出，也許是你的照片不夠好。如果你想要承接一項任務，必須自己先做好，不能去責備別人。」

培特・格林發誓說他接管紐約辦事處的這一年是他一生中最艱難的一年。

帕特里克・扎克曼說：「當我第一次來參加年會時，我以為我們是來談論攝影或者攝影刊物的。我們都不是生意人，但我們卻一直在討論生意。」

主席斯蒂爾─帕金斯問那些還沒有發言的會員們針對這點的看法。一位原屬於巴黎辦事處的安靜的俄國人喬奇・皮克哈沙夫（Gueorgui Pinkhassov），在還沒有完全聽懂主席的問題，就自告奮勇地發表意見，他說自己英語講得不好所以不想發言，而且他也不想再講些陳腔濫調。

「那你就沒有資格站在這兒。」格林打趣地說。

後來由吉爾斯・培瑞斯，皮克哈沙夫則開始了一段長而感人的發言。他講到，作為一名馬格南攝影師意味著什麼，作為會員，他受到了很多的啟發，他說他很幸運，因為他的同事比別的圖片社的成員要有修養得多。他最後有點神祕地作了結尾：「我正在馬格南中尋找一個人，那個人會願意站在我的這一邊，即使要去跟全世界作對。」

倫敦辦事處的主任克利斯・波特（Chris Boot）警告大家，應該共同作出一個發展規劃，不然我們將以關閉馬格南來慶祝它的五十週年生日。首先的問題是，團體中是否每個人都有一起工作的意願，然後再緊緊抓住潛在的圖片市場。

「各種方案都將擺到桌面上，大家必須作出決定。」斯蒂爾－帕金斯總結說，「這是大家的組織。」隨後，斯蒂爾－帕金斯宣布休會，留下足夠的時間準備晚上的酒會。通常，這樣的酒會在年會的第一天晚上舉行。

那天晚上的酒會在巴黎辦事處大樓的頂樓舉行。這是一個美妙溫暖的傍晚，當夕陽最後一道粉紅色光線照在樓頂上時，酒會現場已十分擁擠了，沒有人看得出這些馬格南的攝影師曾經關心過世界大事。泰廷爵香檳酒冒著泡沫，這與馬格南這個詞倒得十分貼切。小菜棒極了，大家的情緒也很高昂，這可以從人們熱烈的談笑聲中判斷出來。只是到了酒會結束前，巴黎辦事處的負責人弗朗索瓦・黑貝爾（François Hebel）才承認，那些泰廷爵香檳是廠商贊助的，條件是由馬格南攝影師為這些香檳酒拍一幅廣告。

星期五對那些想加入馬格南，或者想從見習會員升到準會員，或是從準會員升到正式會員的人來說是個重要的日子，因為這天將展示和評審他們的作品。為了鼓勵年輕攝影師加入，馬格南任何時間都接受申請，他們可以隨時帶著作品去馬格南。但要加入馬格南，就必須在年會上展示作品，讓大多數的會員過目，並獲得認可。在一份申請者應如何展示作品的手冊中，有這樣一句令人感到洩氣的話：「成功的申請者只是應邀成為一名見習會員，具備了成為馬格南會員的機會，可以用個人的名義結識會員，但這並不代表任何承諾。」以往五年中，每年只有一兩名幸運者能通過申請，有些年甚至一個也沒通過。

這次的會議訂在星期五上午十點三十分開始。到了十一點三十分，斯蒂爾－帕金斯嘟噥著說，如果大家再不準時，他會做出什麼來威脅之後，會議立刻就開始進行。第一位展示作品的是道諾凡・瓦爾利（Donovan

Wylie），一位出生在貝爾法斯特的準會員法斯特的準會員申請成為正式會員。還有一位是呂克・德拉哈耶（Luc Delahaye），他是位年輕的法國攝影師，希望從見習會員升級為準會員。十分巧合的是，兩人的作品都反映了年初在車臣發生的慘烈戰事。瓦爾利用一系列不連貫的俄國人投票的照片組成他的作品集，德拉哈耶則展示了較多波士尼亞和盧安達的戰爭照片，其中有些照片十分恐怖：很多屍體被推土機推到了一個巨大的墓穴裡。還有一組照片是用隱藏相機拍攝的巴黎地鐵裡的人們。

三十三歲的德拉哈耶在巴黎辦事處相當受歡迎，大家把他視為羅伯・卡帕的後繼者。一九九四年德拉哈耶加入馬格南時，他剛剛從貝魯特回來，穿著迷彩服像個退伍的軍人。不久，他便又全力投入羅馬尼亞、波士尼亞、阿富汗和盧安達的戰爭中。

在他被批准成為馬格南見習會員之後的幾個月，他在波士尼亞被抓了，被蒙著眼關了三天，三天中多次受刑，還有好幾次人們說要槍斃他。在馬格南對法國外交部施加壓力並採取行動之後，他才被放出來。

大家對瓦爾利和德拉哈耶兩個人展示的作品進行了熱烈的討論，並給予很多讚揚。對德拉哈耶的作品唯一有點遺憾的是，他的作品有點模仿馬格南以往那些知名的戰爭照片。義大利攝影師費迪南多・西那嘆著氣說：「我看過很多戰爭照片，而這些照片我以前似乎已經見過了。」

倫敦會員彼得・馬洛（Peter Marlow）也有類似想法：「想成為馬格南的會員，得要死掉多少人呀！」詹姆斯・納赫特韋（James Nachtwey）是馬格南最著名、最有經驗的戰地攝影師，他則爭辯說：「世界上存在那麼多戰爭，就應該有人去報導這些戰爭。」他的話得到了斯圖爾特・富蘭克林（Stuart Franklin）的支持，他補充說：「我認為德拉哈耶是在用一種雄辯有力的方式記錄歷史，不只是為了我們，而是為了全世界。」

接著轉向藝術攝影和新聞攝影之間的爭論。馬格南的宗旨是把自己看成是嚴肅作品的化身。帕特里克・

扎克曼質問：「我們到底要吸收什麼樣的攝影師？是那些能拍攝與我們一樣的照片，令我們感到對我們沒有威脅的人，還是那些真正能拍出新作品的人？」

到最後還是費迪南多·西那一針見血地看出了實質：「我們在討論他們兩人的作品，但實際上我們一直在談論我們自己。」

討論結果是，德拉哈耶被吸收為準會員，而瓦爾利申請正式會員沒有成功，他必須再重新申請。表決時，他們兩人必須到庭院裡等待結果。大衛·休恩是馬格南受人尊敬的老會員，也是瓦爾利的好朋友，他受託把這個壞消息告訴瓦爾利。這時庭院裡又重新架起了桌子，露天的午餐食品也擺出來了，立即有人開始吃了起來。

瓦爾利似乎對這一結果比較冷靜。實際上，沒能成為正式會員並不丟臉，因為這種情況常常發生。塞巴斯提奧·薩爾加多──八○年代在馬格南工作，是當時最優秀的攝影師──他第一次申請正式會員時也失敗了，雖然後來他終於被接納為正式會員，但可能內心已受到了傷害。彼得·馬洛記得當時他去通知薩爾加多沒有通過正式會員資格時，薩爾加多氣得一邊不斷地嘟噥「雜種！雜種！」，一邊在紐約的馬路上亂走。

* * *

星期五下午，則是評定那二想成為馬格南見習會員的申請人的作品。這些人圍坐在視聽室的長桌子周圍，作品被會員們挑剔的眼光打量著。沒有人急躁，大多數人都十分虔誠。儘管這些人都是由各地辦事處推選出來的，但很多人因為作品還夠不到被仔細評論的水準，而被打發走人。只有一個申請人的作品引出一點討論的氣氛，這是由一位女攝影師拍攝的彩色照片，有著迷人的色彩，主題是俄國普通人的家庭生活，照片中的人都直視著相機。相較於其他人的作品，這組照片明顯比較特別，它是一種能立即引起人們想進一步了解影中人物的那種作品，但卻與新聞攝影毫不相關。這引發了關於新聞攝影概念的激烈討論，而議論過程中

卻引起「藝術攝影師們」的憤怒。

爭論很快就轉回到早上討論的題目：馬格南不能接受真正具獨創性的作品。一下子所有人都同時發言，而且聲音越來越大，每個人都把聲調提高，想壓倒別人。當葛列夫斯雷鳴般地大叫「我們不要藝術家！」時，會場上早已一片騷亂。許多會員站起來大叫，有的人氣得發抖，更不妙的是把矛頭轉向人身攻擊，因為有人說，「這位攝影師只是愛出鋒頭」。伊芙·阿諾德更大膽地提出她的看法：「如果她被接納進馬格南，可能會造成大家的分歧。」於是會員們又開始爭論，為什麼大家會這麼在意女性申請者的個人特色遠超過男性的申請者。到最後，所有的爭論毫無結果，一切都是一場空論。所有申請見習會員的名單逐漸精簡到剩下三名，到最後只留下一人，一名義大利年輕人被大多數會員接受，並通過了申請。

那天的最後議程是討論攝影師的合約。為此，馬格南的律師霍華特·史夸特倫（Howard Squadron）來到年會會場。史夸特倫是紐約很有聲望的企業律師，他也是著名報業和電視業大亨梅鐸（Rupert Murdoch）的私人律師。從一九五〇年起，史夸特倫就是馬格南的法律顧問了，這是出自感情因素而並不圖馬格南會付他多少錢。他有很多攝影師朋友，他並不因他對明星的追慕而不好意思。史夸特倫用這樣的詞語描述馬格南的年會：「每年都因此失去了週末。」他非常欣賞攝影師們的各種冒險精神。當培特·格林在古巴伴隨卡斯楚成功地進入哈瓦那，並從古巴直接飛來巴黎時，「我當時環顧四周，心中讚嘆他們是多麼引人注目的一群人啊！」除了馬格南的法律事務，史夸特倫還處理了不少馬格南成員的離婚案。而史夸特倫自己的家庭，套用他的話說：「被馬格南攝影師們爭返回巴黎時，其他不少攝影師們則是紛紛從報導匈牙利事件、中東戰從上到下、從裡到外拍了個夠。」

史夸特倫把自己在馬格南的角色看成是長者和顧問，幫助攝影師們合法地做任何他們想做的事。他解釋說：「基本上，同樣的爭論在每年的年會中都被提出來，一般來講，第一個問題是當主席不停地在世界各地

奔波時，圖片社該如何經營？第二個問題總是錢的問題，第三個則是幾處辦事處之間的競爭，第四個問題是哲學性質的：馬格南應朝什麼方向走下去。但攝影師們只關心他們作品的創造性，對合作經營圖片社毫無興趣，而且也沒有什麼商業判斷力。」

史夸特倫坦白地承認他對馬格南能生存至今十分吃驚。「在不以追求利潤為基礎的原則上，要經營一個須得獲利的生意是困難的。因為有一種特殊的凝聚劑把他們凝聚在一起。這個凝聚劑就是他們對攝影事業的許諾，因為他們明白這是唯一能保護他們自身權利的組織方式。」

星期六的議程都花在馬格南如何才能生存下去這個棘手的問題上。斯蒂爾—帕金斯主席是這樣向他的同事們作開場白的：「今天，我們面臨著極大的麻煩。我們還有機會來糾正這些問題，不然就只能等待奇蹟出現。紐約辦事處在上個財政年度中共虧損三十萬美元，加上之前的，累計虧損已達到約一百萬美元。攝影師們的稿費都只能欠著，他們不知道什麼時候才可以拿到錢。上週，紐約辦事處因現金周轉虧空，以至於連電話費都付不了，更無法還清攝影師們墊付的費用。巴黎和東京兩處的情況也一樣，只是虧損數目不同。」

有人在會後吐露：「紐約辦事處出現這樣的局面，是因為攝影師們心不齊，他們提出一個激進的解救計畫。他們建議開設一個馬格南下屬的分公司，波特把它稱之為馬格南二號，重整馬格南的全球行銷，並再出一本圖片目錄。但這個計畫又要籌集新的資金，結果當然是可以迅速增加利潤。計畫的關鍵是攝影師們要放棄他們對馬格南的控制，管理工作應讓有相關經驗的人員處理。

霍華特·史夸特倫對這項計畫有點懷疑：「這裡提出的計畫是一項商業投資，一般而言，商業計畫應該由企業家來執行，而不是什麼組織委員會。這個計畫的基礎是限制攝影師們對馬格南的控制，這是我們要討論的重點。過去的幾年中，攝影師們只關心他們的照片如何推向市場、如何展示。如果要關注經濟效益，重

索瓦·黑貝爾和克利斯·波特（Chris Boot）是巴黎和倫敦的辦事處主任，他們提出一個激進的解救計畫。他

弗朗

點就要轉移。每一項商業計畫都存有風險，而且都以這個問題開始：市場如何？你不清楚你的市場情況，你就不能著手進行。而且我認為籌集資金很困難。銀行要貸款給你們，他們必定要了解經濟效益，然而馬格南卻沒有良好的經濟收益紀錄。因此，我想應由攝影師們自己投資，自己籌集所需資金，而不是把部分生意轉讓出去或放棄控制權，我認為這樣會更好。老實說，我覺得這是一個不成熟的計畫，不應執行。」

當史夸特倫發表上述言論時，會場出奇地安靜，大家都全神貫注地聽著，甚至那些聽不懂英語的法國攝影師們也靜靜地聽著。但當他的話一停，人們就開始議論紛紛。當斯蒂爾—帕金斯好不容易重新恢復會場的秩序後，所有人才能一個一個地發表各自的見解。帕特里克・扎克曼一直坐在會議室一側的地上聽著這些高論，很明顯，他沒有聽清楚人們在爭論什麼。因為他猛地站了起來，把背包往背上一掛，一邊搖頭，一邊嘟噥著，並大跨步地走出會議室，他的眼睛因憤怒而閃閃發光。

在帕特里克・扎克曼突然離開會場的這一刻，會場靜了一靜，大家面面相覷，似乎在問他為什麼事生氣，也似乎在問是否應該把他找回來。最後吉爾斯・培瑞斯站起來追了出去，隨後是弗朗索瓦・黑貝爾，接著是斯蒂爾—帕金斯主席，後面跟著尚・高米，之後又跟上布魯諾・巴比（Bruno Barbey）。這些先後出去的人都與扎克曼擠在庭院一角，而留在房裡的人不是讀報就是聊天。有人說：「他這樣出去並重重地摔門毫無道理。」格林為扎克曼辯解說：「他沒有摔門，那裡沒有門。」

扎克曼在一九八五年加入馬格南，他是以巴黎為基地的攝影師中的骨幹分子。他把自己看成是藝術攝影師而不是新聞攝影師。他拍的照片，按自己的解釋，是為了表達他的內心⋯試著去更好地了解自己和世界。

但這一點並不能保護他不受到槍擊，不久前他就差點喪命。他在南非拍攝自己的一個專題，正巧那時曼德拉（Nelson Mandela）從獄中釋放出來。因為他是馬格南攝影師，再加上他猜想也許能從這個新聞中賺點稿酬，所以決定去拍攝曼德拉的出獄。聽說曼德拉要去開普敦市政大廳進行演說並與群眾見面，所以他決定去

那裡。扎克曼與另一位攝影師正在那兒等待這位偉人的到來。這時扎克曼聽到了槍聲，他立即向槍響的地方跑去，那兒有一些黑人群眾正在鬧事，情緒緊張的白人警察已開槍鎮壓。當扎克曼剛剛走到路口轉角處時，警察又開槍了，子彈打在他的胸部、手臂和大腿上。他清楚地記得，倒下去時，他想到自己要死了，並為這莫名而來的槍擊而憤怒，因為他認為自己甚至還不是一名新聞攝影師。另外讓他心煩意亂的情形是：他的同伴，一位真正的新聞攝影師，立即對著他拍了一幅照片，然後才把他拖出火力範圍之外去叫救護車。

半小時後，人們才說服扎克曼重返會場。但扎克曼只肯站在會場後邊，凶狠狠地瞪著眼。在他走進會場時，正好聽到費迪南多·西那熱情奔放的講話。那些剛剛從會場外進來的人，大概很難聽得懂費迪南多在講什麼。當他重新坐下來，他聽到了一陣喝采聲，也許更多是因為他發言的聲勢而不是他的內容。另一個人建議說：每位攝影師都必須出錢，最多一萬美元，來幫助紐約辦事處度過難關。但這一項建議被無庸置疑的實際情況給否決了，實際上，就算他們願意這樣做，但多數人都沒有這麼多的存款。

這之後，吉爾斯·培瑞斯與克利斯·波特之間還發生了一點小衝突。因為培瑞斯抱怨紐約辦事處的帳務有錯，並斷言他可以在「一眨眼的工夫，把錯誤點出來」。波特反駁：「如果我們要一項回答你提出的問題，那我們全部工作人員都不用做別的事了。」據波特說，培瑞斯有一次曾要求他把過去十五個月的財務數據全部提供出來。而培瑞斯堅持說，從沒有向波特要過去十五年的資料，而是要過去十五個月的。原因是這幾個月裡，攝影師沒有收到各月的財務月報。培瑞斯最後終於得到那些財務資料，而裡面確實有錯誤。

對波特提出的搶救馬格南的計畫，最後是以表決方式來裁定。讓所有出席會議的人吃驚的是，每個人都同意這一項計畫。波特當然眉開眼笑，他低聲對霍華特·史夸特倫說：「你是否認同這是一個突破？」史夸特倫只是微微一笑，不發一語。

星期天，與會者以無法抑制的快樂心情等待年會的結束。議程中沒有大事，爭論也變得有氣無力。爭論

的範圍很廣：從在阿爾及利亞被炸彈炸傷的人們，向法院上訴新聞記者侵犯了他們的隱私權並勝訴，到馬格南是否應該有自己的網站並設計自己的螢幕保護程式。但葛列夫斯執意反對：「螢幕保護程式這種東西難道是一個嚴肅的圖片社應該插手管的事情？接下來還要搞什麼？設計T恤嗎？」

艾略特・歐威特是最早加入馬格南的攝影師之一，他常常會站出來保護年輕攝影師們，因為他認為他們太年輕，還不明白一些事情。當有人抱怨某項建議不公平時，培特・格林說：「人生本來就不公平，沒什麼好懷疑的。」歐威特會立即接話說：「從什麼時候開始？」

據說，有一位新聞記者被雜誌社派去採訪歐威特，他要寫一篇一萬二千字左右的文章，有人跟這位記者說，這是件不可能的任務，因為歐威特沉默寡言，一輩子講的話加起來也不足一萬二千字。歐威特曾用「令人厭倦」這四個字來形容馬格南的年會。他說：「馬格南由很多不同的人組成，但他們都是『第一主角』，都自我膨脹，因此就會有內鬥。我已經親眼目擊了四十三年，對此感到厭倦，因為很多爭論都是雷同、重複的。但我相信我們是在為自己工作，這比替時代公司或為媒體大亨梅鐸工作要好受些。」

伊安・貝瑞（Ian Berry）說：「早期的年會是極有意思的，我甚至會盼望召開年會。你知道，這是一群瘋子，他們沒有一絲一毫的相同點，只是為了攝影才聚在一起。多年來他們一直處於虧損狀態，正因為有這麼多了不起的人物聚在一起，所以總會演變成一場激烈的爭論。」

在這天的午餐時間，菲利普・瓊斯・葛列夫斯講述了一個奇妙但不大可信的故事。他說：「紐約的攝影師們曾聯合起來，想以巴黎為主題拍攝系列作品。但巴黎辦事處的攝影師們，當然不能容忍美國人打他們心愛城市的主意，為此十分憤怒。當攝影專案完成，作品要在巴黎展出時，引燃了最後的導火線。在開幕的前夜，布列松開著一輛麵包車，裝著巴黎攝影師們的作品去了展覽館，他摘下了美國人的照片，全部換上法國人的作品。（但布列松後來表示：「這完全不是真的，簡直胡說八道。」）

很巧的是，那天下午宣讀了一封布列松寫給年會的信。信中對他不能出席年會致歉，因為他在醫院動一個小手術，但祝願大家都好！布列松是唯一還活著的馬格南創始人，而且對馬格南仍有極大的影響力。雖然近二十年來，他已不再以攝影師的身分活躍於攝影界，但他說「有一根臍帶與馬格南保持著聯繫」。他曾打趣地說，在他當年會主席的那年，年會紀錄上寫著：主席很遵守紀律，沒有在年會期間畫水彩。

布列松說：「馬格南是一個思想的團體，是人性的共享，是對世界事務的求知，對事實的尊重，對理想的視覺化轉述，這一切使馬格南生存至今。」

艾略特‧歐威特說：「我們確實像一個大家庭，這也就是為什麼我們互相廝打不休的原因。」

費迪南多‧西那說：「噢！是的，我們是一個大家庭，但是我討厭我的家人。」

帕特里克‧扎克曼，一九八五年成為馬格南會員，在巴黎辦事處接受採訪：

「我一直對馬格南的年會有看法，這也是對這個組織的看法。平時感覺不到這些問題，因為我們各自忙著自己的工作，只和一些合得來的攝影師們保持聯繫。那些職員比較年輕，思想也比較開放，我認為比一些攝影師來得開放。但到了年會上，這個組織的形象——這個大家庭的形象——突然在我們眼前顯現出來，而我們總是不能夠一下子接受這樣的家庭，當然這種想法也是受到自身偏見的影響。對我來說，年會讓我神經過敏：一來我得努力融入這個團體，但這樣我也許會失去點什麼；不然我就是完全融不進這個團體。當我在一九八五年加入馬格南時，我是馬格南最年輕的攝影師，這使我感到孤立，特別是在巴黎。加入馬格南後最艱難的是找到辦事處的職員打交道要比與攝影師們多。在巴黎，我們是一個很融洽的團體，加上我平時與

你自己在團體中的位置，因為這個團體中有不少個性極強的人，也有年長的攝影師，而他們都是些很了不起的人，但這同時也是一種危險陷阱，因為你會不知不覺地去模仿他們。身處於這樣的團體中想要保住自我，這一點最難做到，因為有些攝影師會試圖把你拉入他們的陣營中。

「我最初以為這麼一大群攝影師聚在一起，會大量地談論攝影、互相展示自己的作品、互相批評對方的作品……等等，我是這樣期待的。但事實上，這一切都沒有發生，僅有少數一兩位攝影師會這樣做。這跟我沒加入馬格南也沒什麼差別，所以我很失望。我曾試著與一些別的年輕攝影師談我的這些想法，我們希望有對比、有交流，但結果仍然令人失望。

「在馬格南這個團體裡總是對『藝術』有爭執，如果你不小心講了『藝術家』這三個字，感覺他們幾乎要殺了你，他們會認為你不再屬於這個團體了。對藝術方面的討論，只能是淺顯的、穩妥的。但不管怎麼樣，這個問題應該要解決。我認為馬格南有四個陣營：藝術家、新聞攝影師、老年攝影師和青年攝影師。作為藝術家，實際上是對自己的提煉。但既要當藝術家又要當新聞攝影師似乎不太可能，因為這兩件事彼此矛盾。作為新聞攝影師，你必須客觀，因為這是對真實的再現，而藝術家則不同。我發現，新聞攝影師只對那些能改變世界的事情感興趣。在我內心深處，想當一名攝影師的目的並不是成為一名新聞攝影師，也許更想成為一名藝術家，最主要的原因大概是生存──我必須表現自己，必須對自己有所了解。

「一九九○年我在南非工作，我在那裡拍攝一個生活在約翰尼斯堡的中國人社區的專題，那時正好曼德拉要被釋放了。我想這倒是個好機會，我應該去報導南非歷史上的重要時刻。另一方面，我個人能有機會在這一刻目睹當時發生的情況，也是彌足珍貴的機會，我甚至還想到這次報導也許能賺點錢，來資助我拍攝那個中國人社區生活的專題。後來證明我錯了。很不幸地，我在採訪的第一天就被警察開槍打傷了，我甚至連曼德拉都沒見到，當然更沒有拍到他。

「我是在曼德拉被釋放的前一天得知這個消息。我沒有去監獄，因為那裡至少已經聚集了五百名攝影師和電視攝影師，我不想去拍和大家雷同的東西，而且我當時也沒有適合那個場合的長焦距鏡頭。所以我想還不如去開普敦的市政廳拍他會見民眾的場面。

「我看到越來越多的人朝那裡走去，現場簡直是人山人海。曼德拉到了預定時間還沒來，氣氛於是變得沸騰了起來，黑人民眾越來越緊張。我與另兩位攝影師一直等在那裡，突然聽到槍響聲。我當時以為這可能只是一種警告，或只是催淚彈。所以我與另外兩位攝影師，急急忙忙地跑向出事地點。一位是伽馬圖片社（Gamma）的攝影師，另一位是路透社的攝影師，我跑在他們兩人前面。我們跑進一條街，那裡有不少黑人，在街的另一頭有一些白人警察，似乎在保護一些有可能被搶的商店。那天警察也十分緊張，情緒也急躁。白人不希望曼德拉被釋放出來，他們不希望出現黑人政權，因此我想他們是想找機會出氣。他們用的是一種霰彈（buckshot），當我往前走時，他們向我開槍了。如果在近處被霰彈擊中，整發子彈的五十粒彈丸會全部打在你身上。我第一槍就被擊中了，一下子就倒了下去，就像西部電影中的鏡頭，砰！我瞬間倒下。那一刻我想我要死了。我不知道那是霰彈，我只感到痛極了，子彈的力道很大，我胸部被擊中，還好一部分彈丸被我胸前的相機擋住了，其餘的彈丸打中我的腿和手臂，當我倒地時，警察又開了槍。這真是太糟了，我有點後悔，甚至感到太不公平，我覺得我完全沒有必要來這兒拍攝，因為我沒有被委派任務，更沒有人會付錢給我。

「當我被擊倒後，我的身分變成了被拍攝的對象。與我在一起的另兩名攝影師，來自伽馬社的那個逃走了，路透社的攝影師則跑過來幫我，但他卻先對著我拍了一張照片。這真是非常、非常怪異的事，那一刻我突然發現自己不算是個新聞攝影師。如果換了我，處於當時那種情況下，我不會去拍照，這說明我不夠稱職。他那樣做是對的。

「他拍完照後的確有幫我，還有一些黑人一起把我拖到警方的射程之外，然後把我送進了醫院。自從那次事件之後，我必須承認我有生以來第一次感到害怕。如今只要聽到槍聲我就會害怕，心裡面會想，既然發生過一次，就有可能再發生。這在我內心深處發生了微妙的變化，我現在明白我不是個新聞攝影師，在那個時候不是。我當時只是機械性地、慣性地做我該做的事，因為我是馬格南的攝影師。」

創始人：
四位傳奇攝影師

士兵之死

羅伯·卡帕攝於西班牙哥多華
（Cordoba）前線，一九三六年
九月。（MAGNUM／東方IC）

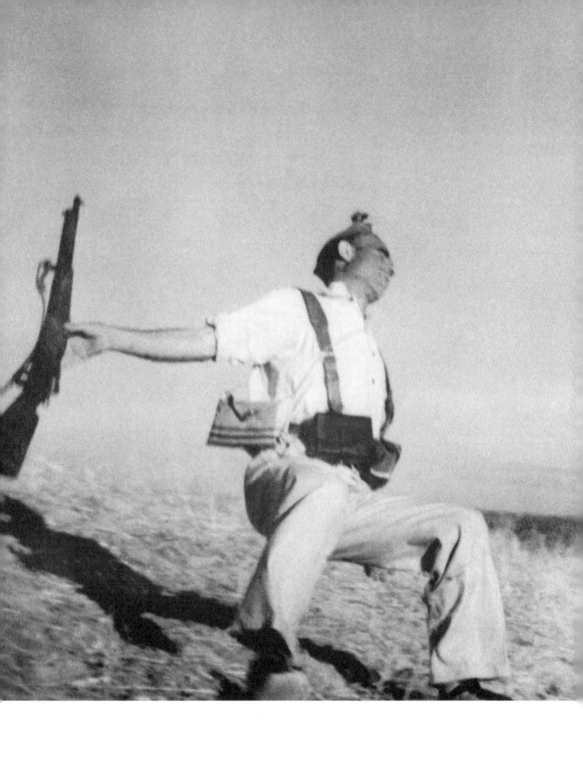

馬格南圖片社的創始人是最不相似的兄弟檔。他們四個人國籍不同，背景也極不相同。若不是因為他們對攝影的執著和熱情，他們的生命之路永遠不可能有交集。圖片社的靈感和驅動力來自羅伯·卡帕，這位黑黝黝的匈牙利冒險家。他曾是出了名的花花公子和無可救藥的賭徒，後來卻成了全世界最知名的戰地攝影家。最先追隨卡帕的是法國知識分子布列松，他是一位激進的左翼人士，堅持自己的主張，又有一點點壞脾氣。實際上，他最感興趣的是繪畫，但他的攝影激勵了一代新聞攝影師，並成為攝影界的靈魂。還有一位是大衛·西摩（David Seymour），大家都叫他「詹」（Chim），他是個前額飽滿、長得像貓頭鷹的波蘭籍猶太人，靦腆文雅，還是個通曉多國語言的享樂主義者，與一般的攝影師不同的是，他常常身著西裝繫著領帶。最後一位是安靜的英國人喬治·羅傑（George Rodger），畢業於公立學校，他把自己描繪成一個夢想家，一個為了了解世界而投身於攝影的人。

由於這四個人的生命之路產生了交集，他們之間也發展和建立起了信任、尊敬和關愛。他們僅有的共同點是他們都是攝影師，除此之外，他們似乎來自不同的星球。但是他們之間關係的穩定，是使這個全世界最有威望的圖片通訊社——馬格南生存下去的最關鍵因素。

正如羅傑在幾年之後回憶的：「直到今天我都不明白，像我們這樣四個個性完全不同的人，居然能這樣融洽地相處在一起，而且相處如此長久。我們的背景完全不同，生活方式也不同，甚至工作方法也不一樣。」

在之後的幾年，維繫這種信任並使大家相處越來越融洽的功臣，正是羅伯·卡帕。他不但提出了成立圖片社的想法，而且讓它成真。卡帕的真名其實是安德魯·弗里德曼（André Friedmann），他於一九一三年十月二十二日出生於匈牙利的布達佩斯，是一位裁縫的兒子。他的弟弟科內爾是這樣回憶他的：「我們小時候叫他邦迪（Bandi），他是個討人喜歡的孩子，家裡人、朋友甚至陌生人都喜歡他。他排行居中，大哥叫拉茲

羅伯·卡帕

魯斯·厄金（Ruth Orkin）攝於巴黎，一九五二年。
（MAGNUM／東方IC）

羅（László），生於一九一一年；我生於一九一八年。我們的父母親忙於裁縫生意，他們的生意一直都很好。

但我們的母親茱莉亞（Julia）總是能擠出時間來關心照顧我們，她也為我們感到自豪。她總是試著對我們弟兄三人完全平等，不過她往往對邦迪更加關注。他是那種很活躍、愛出鋒頭的孩子，他這輩子都維持著他原有的個性，從來沒有被壓抑過。他很小的時候就顯現出強烈的冒險精神，使母親感到他需要格外的關照。當邦迪才十七時，就跟當時由反猶太人的霍爾蒂海軍上將（Miklós Horthy）所領導的法西斯獨裁政權，有激烈的對抗。作為一名政治早熟而不是宗教早熟的猶太學生，邦迪做了當時全歐洲叛逆和理想主義的學生們都正開始做的事情：接觸共產黨組織。某天晚上，他與一位共產黨員邊走邊長談。這位組織委員告訴邦迪，他也不再對共產黨感興趣。但他與共產黨員的長談，已被在暗中盯梢的祕密警察發現，這使得邦迪產生了反感，他也不再對共產黨感興趣。但他與共產黨員的長談，已被在暗中盯梢的祕密警察發現。邦迪回家後不久，兩名祕密警察就惡狠狠地出現在我們家門口，他們要邦迪穿好衣服跟他們去警察總部。我的父母親焦急地懇求警察放了他們的兒子，但毫無作用，邦迪還是被帶走了。幸運的是，那位祕密警察頭子的老婆是我父母親的老顧客，通過這一層關係，我父親才把邦迪從警察局弄了出來，條件是他必須立即離開匈牙利。因此，十七歲的邦迪成了一名政治流亡者。從此以後，他再沒有過一個真正的家。」

年輕的卡帕先去了柏林政治大學學習新聞專業。這時，他父母親的裁縫店出現了經濟危機，他們無法再提供卡帕上大學的經費。所以卡帕找了一個攝影暗房的助手工作，同時也為一家圖片代理商跑腿。這家代理商的老闆叫西摩·蓋特曼（Simon Guttman），他發現這個跑腿的年輕人有一雙對圖片十分敏感的眼睛，於是借給他一台徠卡相機，有時也派他出去拍攝些比較簡單的任務。一九三二年十月，他被派去採訪一個十分重要的事件：去哥本哈根拍攝托洛斯基（Trotsky）對群眾的演說，演講的內容是關於俄國革命。後來，卡帕繪聲繪色地講述他那次採訪。因為托洛斯基不允許攝影師拍照，所有帶著大型相機的攝影師都被擋在集會的場

地外，只有卡帕順利地夾帶著不引人注意的小型徠卡相機溜進了會場。卡帕看到幾個工人扛著一些長管子，他就趁機與他們走在一起，混了進去並擠到舞台前。他的採訪非常成功，報紙登出了整整一個版面的照片，並把他的名字標在圖片社的名稱前面。

卡帕很想一直待在柏林，進一步發展自己的事業，但當時納粹已漸露頭角。一九三三年元月，在希特勒當上了德國總理之後不久，卡帕感覺到身為一名猶太人，應該明智地儘早離開德國。他先回家一趟，然後去了巴黎。在那時，巴黎是難民、藝術家和從法西斯統治下逃亡出來的知識份子的天堂。卡帕決定以自由攝影師的身分在巴黎找工作並生活下去，但他很快就發現，幾乎大多數從歐洲流亡到巴黎的移民們，都想以這種方式謀生，所以要找到工作非常困難。有時他不得不抵押他的相機暫度難關，靠幹苦力餬口。卡帕常常飢腸轆轆，有時甚至對前途失去信心。他經常與他那些記者朋友們在巴黎的咖啡館消磨時光，他也是在那裡認識了年輕的波蘭攝影師大衛·西摩。西摩當時在一家共產黨的週報擔任記者，這份報紙名叫《關注》（Regards）。西摩的名字按波蘭文的發音是「Shimmin」，這也就是為什麼大家都叫他「Chim」的原因。

雖然他們兩人都是從東歐來的猶太人、都對攝影感興趣，但實際上他們是極不相同的兩種人。一個激情四射、活潑外向；一個敏感、內向學者型。但不論他們有多麼大的不同，他們兩人總是形影不離，也許是因為他們互相都能為對方著想，才使他們不離不棄。卡帕尊敬西摩，是因為西摩有攝影師的機敏和廣博的知識，卡帕認為從西摩那裡可以學到很多知識。相反地，西摩也從卡帕身上學會如何享受生活。卡帕常取笑西摩太注重自己的外表，因為西摩總是穿著三件式的西裝，戴一條手工編織的領帶，卡帕會取笑說是他女朋友織的。

西摩生於一九一一年十一月二十日，出生地是波蘭的華沙。他是一位著名的猶太出版商的獨子，在富裕和充滿文化氛圍的家庭環境中長大。他在當地一所猶太小學讀書，對音樂十分感興趣，曾經想成為一名交

響樂團的鋼琴師，但後來發現他的音感並不敏銳，因此放棄了這一想法。他的父親鼓勵他學習繪畫和裝飾藝術。實際上，他父親真心的想法是希望西摩能夠繼承家業，而西摩卻希望繼續完成在巴黎的高等化學和物理學課程。但是，西摩卻不能繼續待在巴黎，父親在寫給他的信中說，出版生意受到波蘭政治變動的影響，家裡已無法每月寄錢供他讀書。當時，反猶太人的浪潮已波及全波蘭，為了繼續待在巴黎，西摩決定靠攝影來養活自己。

西摩對於用相機審視社會跟政治問題很感興趣，他花了不少時間去拍攝勞工，記錄他們工作和生活的艱難狀況。一九三四年三月，西摩第一次在《關注》上發表他的攝影報導。這份報紙經常發表有關勞工階級的困境和不平等的社會待遇等報導。自這次作品發表之後，西摩成了該報的撰稿人。也因為他替《關注》拍攝作品，所以被邀請加入一個左翼作家和攝影師的組織，這是由名為《今夜》（Ce Soir）的共產黨報刊主編路易·阿拉貢（Louis Aragon）組織的。在這個組織的一次集會上，西摩見到了布列松。他們兩個人的脖子上都掛著一台徠卡相機，兩人自然而然地聊了起來。布列松回憶說：「我當時問他，你相機上是什麼？他回答說那是一只伏道姆（Vidom）取景器，我們很快成了好朋友。但是西摩一直非常謹慎，直到我們認識四個月之後，才把卡帕介紹給我。我記得我們是在卡帕住的旅館的一間房間裡見面，房間的天花板下掛著不少床單之類的東西。」

術。

多久，拉帕波特開始把西摩拍的照片賣給報紙和雜誌。到了一九三三年，西摩在寫給他華沙女友的信中，十分自豪地寫道：「我正坐在寬大的辦公桌前，桌上有一只地球儀，這是我的新公寓。我現在是一名記者，確切地說，是一名攝影記者，最近我拍攝了一組十分有趣的報導——在夜間工作的人們⋯⋯」

什麼就拍什麼。第一批底片印樣沖洗出來後，拉帕波特十分驚訝，他沒想到西摩能拍出這麼好的照片。沒過

（Photo-Rap），拉帕波特借給西摩一台相機，這時的西摩對攝影一無所知，但他開始在街上練習攝影，看到

（David Rappaport），有一家小小的圖片供應社叫「攝影拉帕」

養活自己。他的一位朋友叫大衛·拉帕波特

類的東西。」

大衛·西摩

艾略特·歐威特攝於當時馬格南巴黎辦事處附近，一九五六年。
（MAGNUM／東方IC）

指相機的革命家
MAGNUM

40

以布列松的生活背景，絕不可能會跟這兩個阮囊羞澀的移民來往，但布列松一直視自己很叛逆。他一九〇八年出生於諾曼第的一個富裕的家庭，父母主要從事紡織品生意。他的母親是夏綠蒂・科黛（Charlotte Corday）的後人，夏綠蒂因刺殺雅各賓黨人讓－保爾・馬拉（Jean-Paul Marat）而被處以死刑。布列松的父親是位商人，但愛好藝術。家族生意一直十分興旺，據說全法國的針線包內都有他們工廠生產的線團。布列松長大後在劍橋大學跟隨古比斯特・安德烈（Cubist André Lhote）學繪畫，並頻繁地旅行於歐洲、北美洲和非洲，直到他把興趣從超現實主義的繪畫轉向攝影。布列松回憶說：「在我認識卡帕和西摩之前，我並不在乎其他攝影師在拍什麼。對我而言，攝影只是通過相機來觀察的一種心理，用一種超現實的態度到處探索。卡帕也不了解攝影師，因為那時我主要從事寫作和繪畫，而不是攝影。當我拿起相機上街時，我並不在乎其他攝影師是一個天生視覺感很強的人，他實際上是對生活有極強敏感性的冒險家，攝影並不是他的主要工作，按他的話來說，攝影展現了他的個性。西摩是一位哲學家、一位棋手，是一位雖然完全不信仰宗教，但卻擔負著為猶太人才有的一種悲傷和重擔。在精神上，我與西摩更接近，而不是卡帕。」

布列松的閱讀興趣極為廣泛，像是恩格斯、弗洛依德、喬伊斯、蘭波（Rimbaud）、叔本華等等。二十二歲時，他去了非洲，在象牙海岸買了一台他從未見過、由法國克勞斯（Krausse）公司生產的小型相機，使用的底片是未打上齒孔的35mm膠卷。布列松後來回憶說：「在非洲的一年中，我幾乎一直生活在叢林裡與世隔絕，直到我回到法國才有機會把膠卷沖出來，但我發現濕氣已經侵入相機裡，所有底片都出現一些極大的羊齒狀植物的圖案。我還在非洲得了一種黑水熱病，險些喪命。後來我去了馬賽，在那裡找到一份工作，並有了一份微薄的收入供我生活。當我接觸到徠卡相機後，它成了我的視覺延伸，我再也沒有離開過徠卡相機。並有了一份微薄的收入供我生活。當我接觸到徠卡相機後，它成了我的視覺延伸，我再也沒有離開過徠卡相機。我整天在街上徘徊，看到感興趣的事物便隨時準備『撲過去』，去捕捉生活——用一種動態的方式捕捉。我盡全力在一幅照片中展現最精彩的瞬間，捕捉在我眼前展示的過程。」

在布列松認識卡帕和西摩的時候，他已在墨西哥和馬德里舉辦過一些個人攝影展。他們三人共用一個設在五層樓上、沒有電梯的攝影室，並僱用了卡帕的弟弟科內爾來印製他們的照片。科內爾隨他哥哥到巴黎是為了去大學學習醫學。科內爾回憶道：「一到晚上，我就待在我住的旅館的浴室裡，我把它改成了一間暗房，在那裡沖印卡帕、西摩和布列松拍攝的照片。每天早上，我帶上這些還濕淋淋的照片，到我工作的一家商業攝影公司的暗房，利用我的午餐時間，用那家暗房中的電烘乾機把魚似的用報紙一捲，到我工作的一家商業攝影公司的暗房，利用我的午餐時間，用那家暗房中的電烘乾機把這些照片吹乾。但最終我被解僱了，因為我用了太多的電。」

西摩、布列松和卡帕三人常常在咖啡館見面，卻常常討論政治而不是攝影。這時，一個叫「人民陣線」的由自由黨、共產黨和社會主義者組成的聯盟出現了，並把一處街邊咖啡館改成了一個政治辯論的場地，在那裡大家爭論著共產主義、法西斯主義、納粹主義和社會主義。「我們從來不討論攝影，那會很可笑而且冒昧。」布列松回憶。左翼人士、共產主義者和反資本主義的人，由於法西斯主義的擴張和全歐洲納粹、墨索里尼主義的威懾，而越來越激進。幾乎每天都有各種派別的示威遊行、群眾運動和罷工。西摩和卡帕幾乎每天都上街去拍攝這些活動，有時候這些群眾還會引發衝突。他們報導了第一屆國際國防文化會議，會議上有包括紀德（André Gide）等各界文化名人參與。他們還報導了在紀念法國革命的巴士底日（即法國國慶日），舉行的大規模示威，和有二十五萬人參加的群眾集會。

雖然在當時很少人意識到「人民陣線」的出現標誌著現代攝影的誕生，並且看出相機作為一種政治工具的能力。但至少布列松、西摩和卡帕認識到了這一點。圖片報導──即一系列照片和文字說明──來報導一個事件的方法，使雜誌獲得了很大的發行量，如《柏林畫報》（Berliner Illstrrierte Zeitung）和美國《生活》雜誌（Life）。這些雜誌預見到：攝影記者用小型相機把街頭作為他們的攝影棚，是因為人們熱切地想知道世界發生了什麼事，人們是在怎麼樣地生活著。

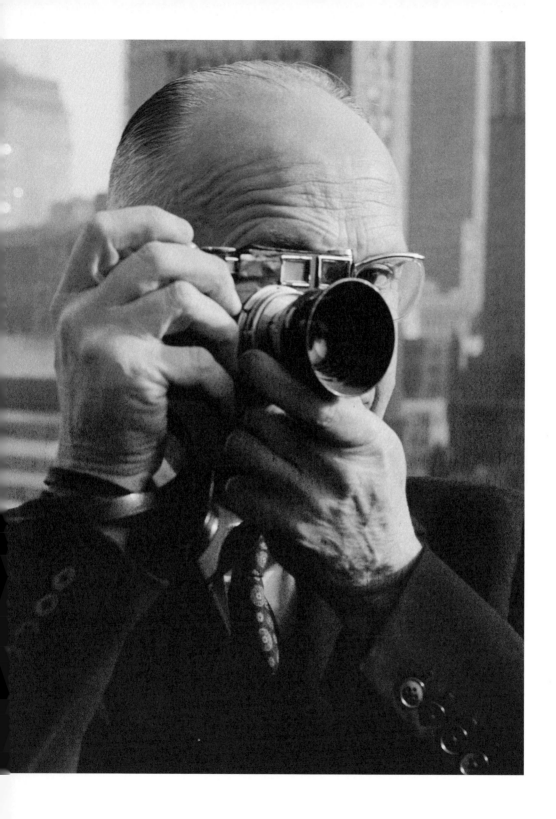

亨利·卡提耶–布列松

丹尼·斯托克攝於馬格南紐約
辦事處樓頂，一九六一年。
（MAGNUM／東方IC）

新媒體的誕生

以前收音機是家家戶戶的必需品，而現在攝影圖片成了一種新的、有巨大政治影響力的媒體。對於新聞攝影的責任和目的，以及它的藝術功能，都曾有過十分激烈的爭論。具有影響力的畫家、攝影家、包浩斯講師拉茲洛·摩荷里—納基（László Moholy-Nagy）認為，對攝影而言，最重要的並非它是不是藝術，而是「當代最真實的記錄」。激進的「工人攝影師運動」組織進一步指出：「攝影的目的必須是以它最直接和令人信服的方式來呈現主張。就算是要用一種扭曲的視角，那也是因為要表達它最後要詮釋的意義。攝影的最終意義既已不在攝影本身，也不在其藝術性。」總而言之，對工人攝影師運動而言，新聞攝影就是要替勞工階級服務，提升他們的利益。

卡帕在那時愛上了一位可愛的德國移民姑娘潔妲·塔羅（Gerda Taro）。她在一家叫「聯盟」（Alliance）的圖片社做圖片銷售的工作，後來又與西摩和布列松一起拍攝照片。聯盟圖片社是由一位叫瑪麗亞·愛斯納（Maria Eisner）的德國女士開的，她四年前從納粹德國逃亡出來，一直不斷地搬遷，直到在巴黎落腳。

在西摩給他家人的信中曾提過一位德國女士，極可能就是愛斯納：「我已從波蘭人的圈子進入新的活動圈子。他們大多是關心人與社會問題的攝影師，我與他們有共同的興趣、共同的思想，但在這團體中我仍感到自己像是個圈外人，我懷念以前波蘭同鄉成幫結夥的氣氛。我認識了一位德國姑娘，她在法國新聞界十分知名，她跟我有同樣的感覺，因此我們正試著組織一個有革命思想的攝影師組織……」

塔羅把卡帕推薦給聯盟圖片社，愛斯納看了卡帕的攝影作品後，預支給卡帕每個月一千一百法郎，要他每週必須完成三項報導任務。這比塔羅的工資還少，但那時卡帕十分開心地接受了這份工作，至少他可以有

一個固定的賴以餬口的收入。

關於安德魯‧弗里德曼為什麼改名為羅伯‧卡帕有好幾種不同的說法，最被接受的一種說法，卻是由卡帕的傳記作家理查‧威爾蘭（Richard Whelan）以不太肯定的態度所提出的，但因為這一說法被反覆提及，以至於它成了卡帕傳說中的一部分。這個說法認為，這是塔羅和卡帕兩人想出的主意，他們認為，如果卡帕的照片掛名的是一位成功的美國攝影師的名字，而不是一個身無分文的年輕移民，得到的稿費一定會高得多，所以他們杜撰了「羅伯‧卡帕」這位攝影師。塔羅拿著卡帕的照片到各家報紙雜誌去推銷，並對編輯說：「如果稿費低於一般行情的三倍，卡帕先生會深感被侮辱。」瑪麗亞‧愛斯納相信了塔羅的話，或許，她也願意用較高的價錢把「羅伯‧卡帕」的照片賣出。事實上，還有一種傳說，卡帕這個假名曾被《Vu》雜誌的主編羅斯‧符蓋爾（Lucien Vogel）給識破。當時，阿比西尼亞皇帝海爾‧塞拉西（Haile Selassie，編按：阿比西尼亞即今日的衣索比亞，當時遭遇墨索里尼入侵）前往位於日內瓦的國聯總部，符蓋爾看到卡帕在街上拍攝警察推撞新聞記者，這些照片後來以「卡帕」的署名交到了這位主編的手中，每幅照片索價三百法郎。據說當時這位主編哼了一聲說：「這個羅伯‧卡帕十分有意思，但是請轉告那個穿著髒兮兮皮夾克到處拍照、叫做弗里德曼的年輕人，請他明天上午九點到我辦公室來找我。」就這樣，安德魯‧弗里德曼就成了羅伯‧卡帕。不久，一九三六年七月十七日，西班牙佛朗哥（Franco）將軍發動軍事政變，抵抗西班牙新當選的左翼「人民陣線」政府，這場西班牙內戰使羅伯‧卡帕這個名字家喻戶曉。

西班牙內戰的爆發為「新聞攝影」這一有影響力、說服力和激動人心的嶄新媒體形式，做了最好的傳播推廣。首先，那時剛發明了小型相機和較高感光度的底片，使戰地攝影師們能十分靠近作戰隊伍，成為戰場前線的目擊者，用照片告訴世人戰爭中真正發生了什麼。其次，戰爭爆發的那一年，正好美國的《生活》雜誌創刊，第一期就發行了四十六萬六千冊，且立即銷售一空。那時，歐洲已經有一些非常好的圖片雜誌——

例如德國的《柏林畫報》、《慕尼黑畫報》，法國的《Vu》、《關注》，當然還有傑出的英國《圖片郵報》雜誌（*Picture Post*）。第三，國際性衝突早已擴展到西班牙國境之外。當墨索里尼在羅馬的威尼斯宮陽台向群眾演說咆哮，希特勒重掌萊茵河沿岸非軍事區控制權，世人們開始意識到戰爭的烏雲越來越接近歐洲。而西班牙內戰也成為對抗日益高漲的法西斯主義的戰爭。在西班牙國內，佛朗哥的軍隊也許只是為了阻止西班牙陷入社會主義者的手中；但在西班牙之外，這場內戰已經成了民主對抗法西斯、工人階級對抗既得利益者、世俗與現代對抗教會百年來的壓制與宗教狂熱。來自英國、法國、美國和德國約四萬餘名志願者，都來到西班牙為共和大業而奮戰，巴黎也成了支持者的集結中心以及道德和政治交鋒的焦點。

作為攝影記者和反法西斯主義者的卡帕、西摩和布列松，三人都積極地投入，不遺餘力地報導西班牙內戰並支持共和運動。卡帕一接到《Vu》雜誌的委託，立即搭上由雜誌社租用的飛機出發前往西班牙，同機的還有那位個性堅強的塔羅。西摩在巴黎報導了聯合示威遊行之後，也立即前往西班牙東北部的巴塞隆納報導支持西班牙共和政府的國際縱隊的成立。布列松則作為電影製片人尚・雷諾瓦（Jean Renoir）的助手，拍攝一部有關軍區醫院的紀錄片。

卡帕是到達西班牙內戰前線的第一批記者，他立即把拍到的照片發回雜誌社。這種如此接近前線部隊的實況照片，幾乎可以清清楚楚地看到士兵的睫毛、聞到砲火硝煙的氣味，這種照片前所未見。卡帕絕不因戰爭的淒慘、絕望和恐怖而畏縮，他的照片對死傷的士兵充滿極大的同情。他回憶當時跟隨難民們在塵土飛揚的道路上躲避戰火的情景：「路上那些難民的生命完全在命運之神的手中，低空掠過的飛機把機關槍對準人流和牲口掃射，只有這時，人流才停止前進……，但這一恐怖的時刻很快被忘卻，為可怕的寂靜所吞噬，幾乎所有人的命運都押在上帝手中。」

一九三六年九月五日，在靠近前線的一個叫塞羅穆里阿諾（Cerro Muriano）的小村莊，卡帕拍下了他生平最出名的一幅照片——一位共和軍士兵在被擊中的瞬間，手臂伸直，身體往後倒下。這幅照片最先在《Vu》雜誌上刊出，就在卡帕的二十三歲生日前幾週。不久這幅照片又被刊登在《生活》雜誌上，並標註了這樣的圖片說明：「一位西班牙士兵被子彈擊中頭部倒下的瞬間。」自此之後卡帕聲名大噪。他這幅作品成為共和國犧牲者的強力象徵，被視為最偉大的戰爭攝影作品，它也成為西班牙內戰時期被複製次數最多的圖片。不幸的是，這幅照片也成了卡帕家人最大的煩惱：多年之後，有人懷疑這幅作品的真實性。

卡帕在他的有生之年沒有把這個祕密說清楚，也沒有在他自己的文章中提及此作品。

約翰‧赫爾希（John Hershe）是卡帕的朋友，也是一位傑出戰地記者。他聲稱，卡帕曾有一次跟他提到，能拍到這幅照片完全是運氣。當時卡帕伸手把相機從戰壕中探出來，拍攝共和國士兵突擊對方的機槍陣地，根本不知道拍到了被擊中的士兵，當底片送回巴黎被沖洗出來才發現這幅照片。但是卡帕在一九三七年接受《紐約國際電訊報》的採訪時說：在前線，他和一些共和國士兵被困在一處戰壕裡，但有一個士兵迫不及待地想跑到自己隊伍那邊去。每次他稍一探出頭就引來一陣機槍火力，最後他自言自語地說什麼碰碰運氣之類的話，說著就爬出了戰壕。卡帕緊跟著在對方身後，在機槍開火的瞬間拍下了照片，然後從同伴的屍體旁跌回壕溝，直到晚上才在夜色的掩護下安全爬離戰場。

破解這幅「死亡瞬間」照片的真實性，方法之一是找到底片的印樣，因為從底片印樣上可以找到故事的全貌。在當時拍下的、被保存下來的其他畫面，顯示出士兵們是在訓練而不是作戰。一九七五年一位記者菲

言外之意十分清楚：這幅世界上最偉大的戰爭攝影作品是偽造的。卡帕為什麼看不到傷口？為什麼他的相機正好在那一刻對焦在這個士兵身上？為什麼卡帕正好會出現在這個被擊中的士兵前？在卡帕過世後幾年，人們開始提出疑問，也許這是出於新聞記者的猜忌和對真相的好奇。

利浦·奈特利（Philip Knightley），在他的《第一名受害者》（First Casualty）書中，記錄了他訪問了美國南圖片社的成員則私底下持著保留的看法。

部隊調動中拍攝的。但是，卡帕的弟弟科內爾，從沒有懷疑過他哥哥這幅著名作品的真實性，其他一些馬格《每日快報》一位特約記者，這位特約記者曾與卡帕同時在西班牙報導內戰。他聲稱，那幅著名的照片是在

片被冠上「死亡瞬間」的標題，會使卡帕非常困窘且無法談論其真相。但是卡帕的支持者認為不認同這種意有所指，並指出卡帕作為攝影記者的誠實是無庸置疑的。他們認為卡帕很少談論這幅照片的原因是，他不想從這

有一則臆測是來自《Vu》雜誌第一位看到這幅照片的圖片編輯，他曾假設若是這幅展現戰士死去的照位士兵死去的事實上得到什麼好處。但真正能阻止這種爭論的證據，直到最近才出現：一位業餘歷史學家

一直在設法找出照片中的士兵是誰。最後他被認定是一位來自阿爾科伊（Alcoy），名叫菲德列克·賈西亞（Federico García）的二十四歲磨坊工人。一九九六年，菲德列克的弟媳婦認出了照片上的士兵，她仍生活在

阿爾科伊，她記得當她的丈夫從前線獨自回來時告訴過她，菲德列克在戰爭中死了，他親眼目睹菲德列克被子彈打中時伸出手臂倒下。在馬德里的軍事檔案紀錄中也證實，菲德列克·賈西亞當時是在塞羅穆里阿諾的

戰役中，死於一九三六年九月五日的唯一一名士兵，而卡帕正是在那天拍到了這幅照片。

卡帕在西班牙內戰期間來回穿梭於前線與巴黎之間。一九三七年七月，他剛回到巴黎不久，就得到了一個可怕的消息：他的戀人潔妲·塔羅去世了。塔羅在報導西班牙內戰中也嶄露頭角。當時她在馬德里西線報導共和軍進攻。一天下午，她正在一個防空壕中拍攝飛機轟炸。一架飛機的駕駛員，看到她相機的反光並向她俯衝，但她仍十分鎮靜地拍攝。當轟炸過去後，她追上一輛運送傷員的卡車，先把相機放在卡車的前座上，然後自己站在卡車的踏板上，但是卡車開出不久，一輛失控的坦克撞上這輛卡車，塔羅被摔落在坦克的履帶下，第二天早上即因傷勢過重死去。

卡帕聽到這個消息後傷心萬分。在塔羅的葬禮上，他痛苦地流著淚，當送葬的人走過時，他把臉埋在朋友的肩上。這件事讓卡帕非常痛苦，幾個月裡，他一直隨身帶著塔羅的照片，當他見到任何人時，都會把塔羅的照片拿出來，說這是他的妻子。在卡帕身邊的不少女子，沒有其他人能對卡帕有這麼大的影響。那年卡帕的母親茱莉亞移居紐約，她的兩個姊姊，在第一次世界大戰結束時已在那裡定居下來。茱莉亞帶著卡帕的弟弟科內爾去了美國，並一直叫卡帕也過去。但卡帕堅決不去，他認為他的事業在歐洲（卡帕的哥哥拉茲羅死於風濕熱，他們的父親在一九三八年去世）。

當卡帕在西班牙前線拍攝戰爭照片時，一九三八年的《圖片報》上稱他是「全世界最偉大的戰地攝影師」。而西摩則是把鏡頭轉向了戰爭的不幸受害者：難民、婦女和兒童，他們受到德國和義大利飛機的殘暴轟炸和掃射。他用十分感人的圖片報導，描繪巴塞隆納人民在被轟炸時的苦難和勇敢，他這一組紀實攝影作品使他贏得了國際聲譽。但到了第二次世界大戰以後，平民受難的照片幾乎成了報刊上每天都出現的內容，題材不再令人震驚、不再新鮮也不吸引人了。

當卡帕和西摩從前線回到巴黎時，常常會見面相聚。瑪麗亞·愛斯納也常與這一夥喧鬧的人聚在咖啡館，聽卡帕講述在前線的各種冒險故事。當卡帕講述在馬德里大學附近的一場悲慘戰鬥，停下來透一口氣要繼續講時，西摩一邊嬉笑一邊拍拍卡帕的頭，嘟嚷著說：「典型的匈牙利人！」在場的所有人包括卡帕自己都大笑起來。

一九三九年五月，西摩報導了西班牙內戰的最後一個事件：在佛朗哥取得勝利後，「SS西那」號船上的一千名共和政府的難民，從海上流亡至墨西哥。之後，西摩設法從墨西哥到了美國，並在紐約的第四十二街、紐約市立圖書館對面開設了一間暗房，與他搭檔的，是從德國移民紐約的攝影師里奧·柯恩（Leo Cohn）。光顧他們暗房的顧客中，有大名鼎鼎的菲利浦·哈斯曼（Philippe Halsman）和安德烈·柯特茲

（André Kertesz）。

一九四二年珍珠港事件之後，西摩先試著加入美國的國際救援隊，他認為他會說六國語言的能力應該有助於申請，但他沒能成功。而他因為視力不佳，加入美國空軍的努力也告失敗，最終，美國陸軍接納他為無官職的攝影師和翻譯人員。作為美國軍方的成員，讓他比較容易地取得了美國公民的身分。二戰結束後，他改了新名字：大衛‧羅伯‧西摩（David Robert Seymour），這時他已是陸軍中尉軍銜。

西班牙內戰結束後，卡帕與美國的《生活》雜誌簽約，替《生活》雜誌工作。當時那位總是叼著雪茄的編輯艾德‧湯姆生（Ed Thompson）聲稱他一直無法聽懂卡帕口音極重的英語。湯姆生想方設法找一些適合卡帕天賦和性情的任務，但好像不是件容易的事。一位《生活》雜誌的文字記者唐‧伯克（Don Burke）回到紐約的《生活》雜誌辦公室，告訴同事們，卡帕在一列鐵路餐車裡大發脾氣，因為晚餐時沒有供應法國陳年葡萄酒。

作家歐文‧肖（Irwin Shaw）回憶在格林威治村的酒吧遇見卡帕時的情景：他正和一位漂亮女郎在一起。肖諷刺地說，這並不是第一次在酒吧見到卡帕與漂亮的女孩子在一起。自從他從西班牙內戰前線回來，拍了那麼多出色的照片之後，他就開始聲名遠揚，很容易一下子就被人認出來：他有一雙長著很長睫毛的深色眼睛，像詩人、學者，又像義大利街頭頑童。彎彎的、帶有一抹嘲笑的嘴，嘴唇上總是叼著一支點著的香菸。雖然他很出名，卻總把自己弄得身無分文，因為他常常從事投機生意並且不停地賭博。他還有被美國政府驅逐回他的祖國匈牙利的危險。

卡帕毫不畏懼所面臨的經濟和政府方面的麻煩，他把在西班牙內戰所經受的精神創傷隱藏起來，時時處處顯得機敏文雅、妙語連篇，使得男男女女都對他入迷。正因為他具有這樣的性格，加上他能十分機敏地看出人們喜歡什麼，並敢於在任何情況下，把自己放在一個對等的地位上，使他在各種場合大受歡迎——在將

軍們的總部、在散兵坑裡、在好萊塢酒會上位置最佳的二十一號桌、在巴黎最下等的酒吧裡，或是在麗池酒店。他知道如何運用他的智慧和洞察力。有時當發生了什麼事，或因他做了什麼觸怒你，只要他願意，他就會使盡渾身解數立刻讓你傾倒，人們稱他擁有老派匈牙利人的魅力。你會心甘情願再借給他二百元，去抵昨天晚上借給他輸在賭場裡的二百元；你也會原諒他整天和你講電話，或突然從海灘帶回來一位姑娘。

卡帕並不是一個斯文的客人，也不是一個合適的朋友或其他任何什麼人——他就是卡帕，光彩奪目，又受盡劫難。

當美國移民局警告卡帕要把他驅逐出境後，他因此無法再替《生活》雜誌工作。那時他正在拍攝一系列稱之為《南森護照》（Nansen passport，編按：南森護照是一種被國際承認的身分證，由國聯首推，最初是為俄國內戰的難民而設，後來幫助了數十萬流亡無國籍人士移民到其他國家。）的紀實作品，這系列照片反映了無國籍人們的生活狀態的社會問題。他設法讓美國移民局為他延長數月美國居留簽證，移民局則警告卡帕絕不會再給他延長簽證，他必須離開美國。不過卡帕很快就解決了這個問題。在一次喧鬧的餐會上，他大聲宣布他很快將被趕出美國，而餐會的賓客之一，一位亭亭玉立的紐約名模、舞蹈家陶妮·莎雷爾（Toni Sorel）立即提議與他結婚，這就意味著，可以為他提供一個美國公民丈夫的身分。第二天，他倆就「私奔」到馬里蘭州，這是距離最近的、不需要等待期就可以領結婚證書的州。但是，也許莎雷爾有點後悔她的魯莽舉動，在回紐約的途中，卡帕在汽車後座想吻莎雷爾時，她轉開臉拒絕了。因此，他們的婚姻從未真正開始過。

二戰爆發後，卡帕開始焦躁不安，因為當時《生活》雜誌不斷地委派他完成美國國內的報導任務。於是他用辭職來威脅主編，最終得以獲准去歐洲採訪戰事。一九四一年春天，他搭乘裝載著租借的飛機和船隻的大船，在四十四艘商船的護航下穿越大西洋，最終到達英國的利物浦。遺憾的是，他來得太晚了，沒能趕

上報導不列顛之戰，而且另外一場大型閃電戰也即將結束。卡帕先在多切斯特酒店住下，但很快便離開了那裡，因為他已厭倦了接踵而至的年輕浮華女孩，打扮得花枝招展，想方設法要接近他。卡帕在希爾街附近找了間小公寓，樓上住著《生活》雜誌的攝影師比爾·范迪維特（Bill Vandivert）。

雜誌主編總是要求卡帕去指定地點拍攝特定內容，這讓他心煩不已。為此，他在二戰前就開始考慮組織一個由攝影師自己組成的合作機構（布列松記得卡帕在西班牙內戰期間，談論過要建立一個由攝影記者組成的有如「兄弟般關係」的圖片社）。卡帕的計畫是由攝影師們自己擁有並經營一個小型圖片代理社，以擺脫報刊主編的奇怪念頭和反覆無常，由攝影師們自己決定去什麼地方、拍攝什麼題材。卡帕早已決定讓布列松和西摩加入，在遇到比爾·范迪維特之後，卡帕也對他談了這個計畫。這從他寫給當時在《生活》雜誌暗房工作的弟弟科內爾的信中可以看出：「我與范迪維特正準備再找一位攝影師，我們計劃成立一個小型圖片社，並分別在英國、南美洲、蘇聯和紐約各派駐一人。」

一九四一年六月，德軍開始進攻蘇聯，卡帕立即向蘇聯申請入境簽證，但毫無回音。他足足等了幾個月，在這期間他仍例行公事地完成雜誌委派的工作。最後他意識到蘇聯的簽證不可能辦下來，於是在一九四二年春天，他說服《柯利爾》雜誌（Collier's）派他去報導戰事，但也沒能如願。這時他才發現原來自己仍被視為登記在案的敵國僑民，無法得到美國軍方的信任。直到一九四三年三月，他才終於有機會來到北非前線，去報導已接近尾聲的盟軍對德國隆美爾將軍非洲軍團的戰鬥，並跟隨盟軍進入西西里。

到了九月，卡帕在義大利的薩萊諾（Salerno）登陸，跟隨美軍第八二空降師和英國坦克部隊進入已成廢墟的那不勒斯，那裡有成千上萬無家可歸的難民在街頭露宿。在各種公共建築物裡還有德軍遺留下的大量詭雷，殺死了不少平民百姓。在佛莫羅區（Vomero）的一所中學前，卡帕見到二十口棺材裡安放著男孩的屍體，這些孩子用偷來的槍枝彈藥對抗占領的德軍。這些棺木最初是為兒童訂做的，但是對這些大男孩來說都

太小了，以至於他們的腳都伸在棺材外。卡帕在日記裡這樣寫道：

「通向我住的旅館的狹路被一隊靜默的隊伍堵住了，隊伍停在一所學校前，裡面二十口極簡陋的棺材上放著花。這些棺材太小以至於裝不下孩子們的腳——這些孩子足夠大到去抵抗德軍。這些那不勒斯的孩子們，用偷來的槍枝彈藥參加了抵抗德軍的十四天浴血奮戰，當時盟軍被困在山口無法前來支援。這些孩子們的腳才是真正迎接我回到歐洲、回到這個我出生的地方。這種『歡迎』比那些在街道兩旁歡呼勝利的人們更真實得多。也許在幾年前，人群中的同一批人還在高聲歡呼『元首萬歲』呢！」

卡帕在那不勒斯海灣前的山丘上，找到一棟小型義大利式別墅住了下來。一天，一輛吉普車向山上開來，當車駛近時，可以看到車裡的人圍著一條時髦的圍巾，那是為《生活》雜誌工作的一名英國攝影師，他向卡帕介紹自己是喬治·羅傑（George Rodger）。

喬治·羅傑的冒險

毫無疑問，羅傑比卡帕更「好戰」。他的父親是一位蘇格蘭長老教會信徒，從事海運和棉花生意。羅傑在一九〇八年出生於柴郡的黑爾（Hale, Cheshire），後來就讀於坎布里亞的聖比斯學院，他自認為是一個聰明的人，並著迷於騎術。在十八歲時，為了見見世面，他加入商船隊成為實習水手。到十九歲時，他已隨商船隊環繞了地球兩次。他最初的理想是成為一名作家，他在一九二八年曾設法將自己寫的一個故事推銷給《巴爾的摩太陽報》。但他對搭配故事的手繪插圖大為不滿，他說：「在那張插圖中，我被一大群蛇包圍，想要在叢林劈開一條生路，真是荒唐！」因此決定自己拍攝配圖，並設法弄到了一台柯達摺疊式相機。

美國大蕭條時期，羅傑在美國當過機械師、剪羊毛工人、裝配工人和農場雜工，同時到處旅行並拍照，

然後在浴室裡沖洗他拍的膠卷。他在日記裡寫道：

「當我從美國回到英國，正在困擾應該做什麼事的時候，看到BBC登出招聘攝影師的廣告。我從那些在美國拍攝的照片中，選出六到八張弄成一個作品集的樣子去應聘，沒想到竟然成功了。實際上我很忐忑，因為我對攝影一無所知。BBC提供我一個配備有大量燈光設備的攝影棚，但我根本不知道怎麼樣操作，其中還有一台用大底片的平版相機，我連如何裝片都不會。幸好BBC還僱了一位年輕女孩當我的助手，她曾去攝影學校參觀過，因此還知道一點攝影棚設備的事。當BBC工作人員下班後，我們兩人就在攝影棚裡試著互相拍攝，總算把所有這些設備搞懂了。接著我開始替前來BBC演講的來賓拍攝肖像，也開始了我的攝影生涯。」

羅傑還拍攝了早期BBC電視台的廣播員們，當他發現他所用的那台笨重的美國製Speed Graphic蛇腹相機的快門聲太響之後，就改用一台小型徠卡相機，當時他並沒有意識到這是新一代攝影記者的基本工具。

二戰爆發後，BBC的攝影部關閉了，羅傑失去了工作。他曾想志願加入英國皇家空軍，但發現隨軍攝影師有不少限制，所以他決定加入黑星圖片社（Black Star）。這是一家為迅速發展的圖片市場提供圖片的代理商。他回憶說，他曾與一批攝影記者和文字記者們，花了不少時間在多佛（Dover）附近靜待德軍的入侵，但卻一直沒有發生。直到德國發動閃電戰之後，他才發現有大量的題材可以拍攝。每天晚上他去拍攝那些英勇不屈的倫敦市民，他永遠不會忘記所看到的一個景象：一位老人坐在整個樓房外牆已倒塌的三樓浴缸裡，揮手向消防隊員求救。

羅傑的攝影生涯真正開始起飛，是在《圖片郵報》用整整八頁登出羅傑報導的德軍閃電戰的照片之後。《生活》雜誌的主編注意到他，並給他前所未有的每週一百美元（七十五英鎊）高薪的專職攝影師工作，他毫不猶豫地接受了。「我感到我真正可以為反法西斯做點貢獻了——把英國人民在納粹入侵下的恐怖情形，

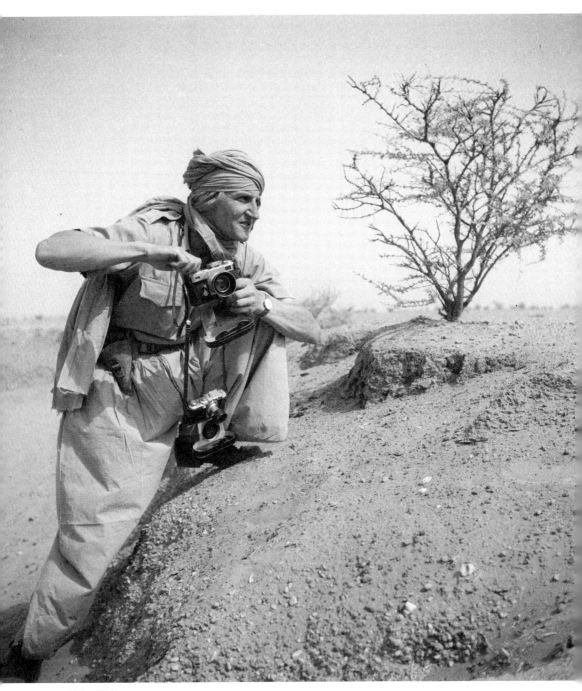

喬治・羅傑

喬治・羅傑於查德的撒哈拉沙
漠。馬格南收藏。（MAGNUM
／東方IC）

呈現給成千上萬的《生活》雜誌讀者，讓他們明白，我們急需美國的支援：戰爭物資、汽油、食品和錢。我的照片幾乎每週都被發表，這些照片不但能告訴大家英國需要什麼，也能告訴大家我們已經運用這些東西做了些什麼。我想我遠遠可以比一個普通士兵做出更多貢獻。」

一九四〇年末羅傑去了非洲，他搭乘一艘裝有飛機、槍枝彈藥的蒸汽船，以一名戰地攝影記者的身分，與戴高樂將軍的自由法蘭西軍團接觸，報導他們在查德和利比亞襲擊義大利軍的情景。羅傑以為自己只是去幾週，結果兩年都沒有回過家。之後他在法屬喀麥隆的杜阿拉（Duala）上岸，開啟了史詩般的跨國行程。與他同行的有一位脾氣急躁的法國人，自稱是男爵還擁有一座金礦。羅傑回憶起他曾誓言要走四千英里，他們兩人駕著兩輛雪佛蘭貨卡，從查德出發，到達剛從義大利佔領軍手中奪回的利比亞庫夫拉綠洲，然後大膽地決定再向東前進三千英里去厄利垂亞（Eritrea），因為那裡外籍軍團正展開軍事行動。別人警告他們，想要穿越沙漠只能騎乘駱駝，但他們仍不顧危險執意開車穿越沙漠，不久就遇到了麻煩。兩天之後，其中一輛汽車斷了車軸。男爵自告奮勇，開上另一輛車回庫夫拉綠洲去取備用零件，把羅傑和其他人留在那裡。不久他們的水就用光了。「天空就像亮晃晃的銅鏡把一切烤得火燙。」羅傑回憶道，「到第四天我的舌頭腫得發青。我已寫好了遺言，把它放在一只瓶子裡，希望會有駱駝隊發現它。」

實際上，男爵到達庫夫拉綠洲時被送進了醫院，但他設法溜了出來，趕回沙漠營救他的同伴。他們兩人最終於到達喀土木（Khartoum，蘇丹首都），不顧身體虛弱立即開始拍攝，報導了在厄利垂亞、蘇丹和敘利亞的自由法蘭西軍團的行動。他們在俯衝式轟炸和機槍掃射中死裡逃生，最終到達開羅。幸運的是，他在那裡發現《生活》雜誌在一家著名的旅館，保留了一間終身使用的套房給他們。

在開羅，他見到了英國首相的兒子倫道夫・邱吉爾（Randolph Churchill），他當時在第四女王輕騎兵隊任職，後來成了英國軍事情報人員。倫道夫想說服羅傑去報導一項海軍收復圖卜魯格（Tobruk，利比亞東北部

的港口）的行動，但羅傑發現這是倫道夫為了轉移媒體注意力遠離北方的圈套。在北方，英軍和蘇聯軍正計劃從幾個方向集結後大舉進入伊朗。羅傑決定去報導這一項重大的軍事行動。他與另一位《生活》雜誌的記者，一起搭乘一架軍用飛機到達巴格達，在那裡找到一輛願意搭載他們的出租車，於是他們以最快的速度趕到英、蘇軍隊的集結地。此時官方的報紙正在想方設法找到這個地方，而羅傑比他們早到了幾天，並報導了具有歷史意義的兩軍聯盟。羅傑很快又返回北非，拍攝盟軍坦克對抗隆美爾的非洲軍團。當他還在開羅等待進一步的消息時，又收到了《生活》雜誌發來的電報，要他馬上去緬甸。

羅傑乘水上飛機到達仰光時，日軍正在攻擊這個港口城市。這好比是給羅傑日後行動的一次戰火洗禮。

他的第一篇報導攝影是關於美軍的飛虎隊，這是一支由美軍志願飛行員駕駛的戰斧式戰鬥機航空隊，機頭繪有露出利齒的老虎。在日軍攻擊珍珠港之前，飛虎隊曾在中國戰場打擊日軍，飛虎隊員曾誇口，他們一個人可以抵過十個日本飛行員，但他們並非無懈可擊。羅傑拍攝飛虎隊反擊日本空軍的攻擊，並等著他們返回基地，但有一架卻始終沒有回來，巧合的是，駕駛這架飛機的是飛虎隊中最著名的飛行員，羅傑在前一天，才為這名飛行員拍了肖像照。後來，羅傑從仰光北上，去報導雲南至緬甸鐵路的建設。羅傑被這一帶景色所吸引，常常將鏡頭從他採訪的鐵路報導，轉向當地居民的生活和沿途的風景。「對於戰地記者來說，這並不是一件正確的事。」羅傑曾自嘲地說。

在仰光被日軍佔領之前不久，羅傑與另一名從新聞短片通訊社（Movietone News）來的攝影師，一起設法離開了這座城市。他們行經沙金印（Saweryin），這座城市剛從日軍手中奪回。羅傑在日記中寫道：「經過幾週的撤退，那些小個子、黃皮膚的緬甸軍士兵，無聲無息地滲透到敵方占領區。因為奪回被日軍占領了三個星期的沙金印，我們在緬甸的隊伍士氣也為之大振。這個地區性的勝利，大大地鼓舞了我軍士氣。士兵們在叢林中布置尖椿與看不見的敵人周旋，與日軍展開一種捉迷藏式的決鬥。在充滿霧氣的熱帶叢林中，敵人

的巡邏兵和哨兵會神祕地失蹤，到了夜裡，敵人的營地又會點起火來。我們一路往西，這種戰鬥一直在暗中進行。這種對日軍的攻擊，在戰略上起了收復沙金印同樣重大的作用。此時我軍可以乘勝追擊了。」

羅傑繼續報導滇緬公路的事，這是唯一一條通往中國並供應中國戰場軍用物資的公路。羅傑還被邀請會見蔣介石以及在第二次世界大戰中名聞遐邇的蔣宋美齡。之後，他還與被人戲稱為「金老醋」的美軍司令史迪威（Stilwell）合照。但這一切並不能倖免他在企圖進入中國時，被地方當局抓起來關了三天。當他再進入緬甸時，美軍和英軍都在撤退，羅傑與其他記者不得不冒險穿越有獵頭習俗的那加土著的領地。他們造了一個竹筏順河而下，穿過很多臨時搭建的小橋，終於到達了那些食人土著的領地。到了那裡已無路可走，他們別無選擇只能步行，由於一些荒唐的原因，他們賴以充飢的竟是花生醬和櫻桃雞尾酒。他們僱用當地的苦力作嚮導，走了三百英里，穿越稠密的、到處是水蛭的熱帶叢林到達印度邊境，才能搭乘火車去加爾各答。

羅傑的體力還沒恢復，又接到《生活》雜誌發來的電報，要他盡快返回紐約。他找到一架水上飛機飛到利比亞，然後在一艘美國籍客輪弄到一個空位前往巴西，再經千里達、邁阿密回到紐約。他發現自己成了英雄——《生活》雜誌剛剛刊出他所拍攝的七十六幅照片，足足有八頁的專題報導。

《生活》雜誌主編期望羅傑可以去跟重要的廣告贊助商演說。個性靦腆害羞的羅傑發現還有更糟糕的事需要面對：《生活》雜誌刊出了他的個人照片，他成了名人。人們在旅館、地鐵認出了他，這令他十分尷尬。羅傑回憶道：「我一點也不喜歡這種虛榮。有些老婦人會走上前來問我是不是喬治·羅傑，我會回答說不是，我是小佛萊特什麼的，因為這令我感到不舒服。在我耳朵裡仍充滿炸彈爆炸聲時，我完全不能接受這類恭維。」羅傑終於說服了《生活》雜誌讓他回到英國，在那裡羅傑與相愛已久的女友西塞麗（Cicely）結了婚。直到一九四三年八月，他才重新返回二戰戰場，報導盟軍登陸義大利薩萊諾。他發明了一種「天才」的方法，可以駕著吉普車穿越被德軍火力封鎖的石橋，就是在穿越時，把頭完全埋到駕駛盤下，石橋的欄杆

可以擋住德軍狙擊手的槍彈，只不過必須像瞎子一樣地盲駛。他還加入蒙哥馬利的第八軍，直達亞德里亞海岸，再到達對岸的那不勒斯。

卡帕比羅傑早幾天到達那不勒斯，雖然他們兩人早就熟悉對方拍攝的照片，但卻從未見過面。當羅傑駕著吉普車來找卡帕時，兩人一見如故。卡帕對羅傑圍的漂亮圍巾印象特別深刻，以至於他自己也找了一條戴了一陣子。卡帕邀請羅傑參加他的三十歲生日慶祝會，他們兩人在一個小島上待了六天。這期間，卡帕向羅傑提出在戰後成立一個攝影師合作圖片社的計畫。羅傑回憶：「這是我們第一次討論建立一種有兄弟關係的組織，因為我們都是《生活》雜誌的攝影師，我們都不滿意現狀。他的『兄弟關係目標』使我們可以從編輯的偏執中解脫，選擇自己想拍的主題，讓別人去做其他的雜事。他平時總是叫我『老山羊』。我想這是因為我們第一次見面時，我在野外生活了三個星期，沒有地方可以洗澡，身上都是臭味。他對我說：『聽著，老山羊，今天怎樣不重要，明天怎樣也不重要，只要你玩下去，到最後你口袋裡還有多少籌碼才算數。』我一直忘不了這幾句又生動、又非常卡帕風格的話。」他們兩人分手之後，羅傑又回到了北非前線，卡帕則留在義大利拍攝蒙特加西諾（Montecassino）一帶的軍事行動。他們兩人約定在慶祝勝利的那天在巴黎相見。卡帕建議先到巴黎的人在朗切斯特旅館訂兩個房間。做這個約定時，兩人都不十分認真，因為離勝利之日似乎還十分遙遠。

諾曼第登陸與二戰尾聲

一九四四年春，卡帕從義大利前線回到倫敦，以確定他是否被派去報導二戰最重要的「D-Day」行動。

在倫敦期間，他住進朗切斯特旅館的套房，與他做伴的是一位皇家空軍飛行員的妻子，名叫愛倫・賈斯丁

（Elaine Justin）。卡帕都喚她這位女友為「小粉紅」（Pinky），因為她有一頭漂亮的草莓色頭髮。卡帕一直很有女人緣，一位替《圖片郵報》工作的攝影師彼特‧哈代（Bert Hardy）的妻子仍記得，戰爭期間，當卡帕走進他們在倫敦的編輯部時，所有的女孩都叫起來「卡帕來了！卡帕來了！」然後很快地打扮好，站在走道旁等著他經過，大家都聽說過這位迷人的戰地攝影師，個個都對他情有獨鍾。

卡帕和小粉紅搬到朗切斯特旅館附近的一處豪華公寓居住，因為他們常常舉辦各種派對和牌局。艾德‧湯姆生是當時《生活》雜誌的執行編輯，他以美軍少校的身分在倫敦工作。他回憶，有一次與《生活》雜誌的同事弗蘭克‧斯蓋斯爾（Frank Scherschel）一同被載去參加卡帕和小粉紅辦的派對。聚會嘈雜、熱鬧而擁擠，卡帕向湯姆生介紹一位留著鬍鬚、叫愛納斯特（Ernest）的男子。當清早派對結束時，湯姆生和斯蓋斯爾發現，愛納斯特正暴躁地設法打開斯蓋斯爾的汽車門，斯蓋斯爾十分有禮貌地告訴愛納斯特找錯了車，愛納斯特一句話也沒說，又搖搖晃晃地走向另一輛汽車。第二天早上，湯姆生看到早報上刊出的照片正是這位叫愛納斯特的人。報導說，愛納斯特駕車從派對返家途中撞上電桿，頭蓋骨受創，正在醫院搶救。

「在諾曼第登陸之前，都是卡帕縱酒狂歡和盡情享受的時光。」歐文‧肖這樣寫道，「當卡帕不在酒吧時，就是在他那些女友的公寓裡，打牌賭錢直到深夜。當時每到午夜，德國空軍就開始轟炸倫敦，卡帕可完全不理會炸彈有多近，也不管高射砲火的響聲有多巨大。在這種情況下，是要再下一個賭注，還是趕快離開賭桌躲避砲火，確實很難當機立斷。就算卡帕從報導戰事中賺飽了荷包，因為他熱中賭博，在戰爭結束時，可以肯定他也絕不會是個富人。雖然他並不把輸錢放在心上，但當他拿到一手爛牌，對手卻是三個或四個同花時，他常常會用法語說一句：「Je ne suis pas heureux!（我不快樂！）」這是他最喜歡的歌劇《佩利亞斯和梅麗桑德》中的一句台詞。他也會把這句台詞用在其他更危險的情況下。」

卡帕和羅傑都報導了諾曼第的登陸行動，但是羅傑選擇了另一個地方，結果那裡的戰鬥相對不太激烈，

羅傑後來稱之為「該死的虎頭蛇尾」。而卡帕跟隨第一梯隊登上砲火激烈的奧馬哈（Omaha），這正是諾曼第登陸中最浴血奮戰的地區，在這一海灘上的傷亡人數達二千人。卡帕言簡意賅地解釋他為什麼選擇與第一梯隊登陸的原因：

「我想，戰地記者只是比戰士能夠多喝酒、多找姑娘、多賺一點錢，還有較多的自由。自由在於他可以選擇要待在哪個現場，也可選擇當個膽小鬼不被殺死。戰地記者的賭注是他的生命，但他的生命在他自己手中，他可以選擇把它放在此馬或彼馬上，也可在最後關頭放回自己的口袋裡。我是一個賭徒，所以我決定跟隨E營的第一梯隊衝鋒。」

卡帕的兩台康泰時（Contax）相機，在諾曼第行動中拍了一百零六幅血雨腥風的戰爭照片，然後他在海浪中爬上一艘駛回遠海的登陸艇。一星期之後，他才知道所有底片都被倫敦《生活》雜誌暗房工作的一位助手毀壞了。這個助手因為急於看這批激動人心的照片，把烘乾機的溫度調高了一些，結果底片藥膜全都熔化了，只有八幅底片被搶救出來（有一個傳聞說這位助手是賴瑞·伯羅斯〔Larry Burrows〕，後來成為《生活》雜誌著名的攝影師，死於越戰的採訪中。但艾德·湯姆生說這只是胡猜亂想）。《生活》雜誌起初告訴卡帕，這些底片是因為他的相機被海水浸入而毀壞，當他知道真相之後確實氣壞了。但他對《生活》雜誌的主編說：「不要解僱這位助手，不然我永遠不再為《生活》雜誌工作。」

當雜誌最終把那些可以補救的照片刊登出來時，為了試圖解釋照片的品質問題，聲稱是因為在激烈的戰鬥中卡帕沒能準確對焦，這就更進一步激怒了他。戰爭結束後，在卡帕寫的那本多彩多姿、但並不能說是煞費苦心的自傳中，他用「略微失焦」來嘲諷《生活》雜誌的編輯們。卡帕後來見到歐文·肖時，曾表示這次拍攝諾曼第行動令他徹底醒悟，不再對戰地攝影感興趣了。但不久他又去了前線，記錄了戴高樂將軍凱旋巴黎，還拍到幾名狙擊手突然向人群開槍的場面。當他終於到達朗切斯特旅館時，他發現羅傑為他預訂了房

間，且比他早一小時到達。

幾天之後，西摩也回到了巴黎，他那時已是美軍中尉。他寫信給他妹妹艾琳時這樣說：「我回到我的公寓，直接飛奔上樓，只見門上貼著蓋世太保的封條，我撕開封條，用鑰匙打開門進去。我發現經過五年，一切東西都維持原樣⋯⋯被揉成一團的舊信、老照片、老書本⋯⋯。」

但西摩的大部分家庭成員都在浩劫中死去了——後來他才知道他的父母於一九四二年死在華沙的猶太人隔離區。他不知道戰前的那些攝影朋友是否還都活著。一天，西摩駕著軍用吉普車，突然看到《生活》雜誌的圖片編輯約翰·莫里斯（John Morris）坐在一家路邊咖啡館裡，仍穿著一身不合身的軍服，他跳下車與莫里斯打招呼。莫里斯回憶說：「我正坐在路邊喝一杯啤酒，一輛軍用吉普車停了下來，走下來的是西摩。」莫里斯立即邀請西摩參加當晚《Vogue》雜誌的派對，在那裡，西摩、卡帕和布列松三個好朋友又重聚了。

布列松在戰爭期間與一位叫雷塔娜·莫西尼（Rotna Mohini）的爪哇女舞蹈家結了婚，但戰時多數時間他一直被關在納粹的集中營裡。一九三九年法國徵兵時，他被編在法軍的電影隊任班長。一九四〇年六月，他在孚日聖迪耶（Saint-Dié-des-Vosges）被德軍俘虜。最初他被送到一個叫黑森林的戰俘營耕種，不久後與另一名戰俘趁機逃出戰俘營。他們日伏夜行到達瑞士邊境，當時下起了大雪，他們只得停了下來，但立刻被德軍發現，又被抓回去關禁閉二十一天，並被罰了兩個月的勞役。後來布列松被送到卡爾斯魯厄（Karlsruhe）製造炸彈的兵工廠做苦工，他又試著逃跑了一次，但在二十一小時之後就被抓到了。直到一九四三年才逃離成功，並設法回到了巴黎。他立即加入反抗運動，並組織了一個反納粹的地下攝影組織，拍攝納粹占領下的惡行。不久，他的朋友布拉克（Braque）送給他一本書《禪與箭術》（Zen in the Art of Archery），引發了布列松終身對佛教的興趣。同時，為了避開蓋世太保對他的注意，他一直裝扮得像是一個沒有思想的畫家，一個不想與戰爭有任何瓜葛的、玩世不恭的人物。

法國光復時，布列松拍攝了戴高樂的勝利遊行（有一幅照片中還可以清清楚楚地看到喬治·羅傑），並拍成了一部名為《團圓》，關於納粹集中營中倖存者回家的紀錄片，這促使他有機會拍攝到那幅著名的攝影作品——〈揭露一名通敵賣國者〉。二戰結束後，他曾想重新拾起最初感興趣的繪畫，但又認識到「相機是比畫筆更能迅速目擊世界變遷的工具」。

卡帕也在巴黎遭拍攝了光復後的痛苦。其中著名的作品是一名被剃光了頭的通敵賣國婦女抱著她的嬰兒，在夏特爾（Chartres）被迫遊街示眾，身旁擠滿嘲笑的民眾。卡帕在圖片說明中寫道：那位站在一旁、曾在反抗運動中作戰的婦女嘟囔地說「不需要這樣，太虛偽了！」事實上在照片中唯一顯露出還有一點尊嚴的人是那位可憐的母親。

一九四五年三月，卡帕參加了最後一次戰鬥行動，他跟隨美國第十七空降師空降到萊茵河對岸。卡帕在回憶中寫道：

「我與編隊長官登上同一架飛機，我被指定為緊跟在這位編隊長官之後、第二個離機跳傘的人。登機後我開始讀一本推理小說，到十點十五分時，我剛剛讀到第六十七頁，紅色信號燈就亮了，那一刻我突然產生一個愚蠢的念頭：『我不想跳了，我想把書看完。』於是我站了起來，確認一下相機是否正確地綁在我的腿上，水壺是否在我前胸的口袋裡。這時綠色信號燈亮了，我隨後跳出了飛機。在我著地之前，我還在不停地按我的快門。安全著地後，我們都平躺在地上沒有人想站起來。第一步行動成功了，我們開始進入第二步行動。十多碼外是一片高大的樹林，不少在我後面跳傘的人都被掛在五十英尺高的樹上，被德軍打死了。我們終於占領了萊茵河西岸，但這比諾曼第行動要容易得多。」

戰爭結束後，卡帕一個名叫皮埃爾·加斯曼（Pierre Gassmann）的朋友講過一個故事，當時他問卡帕跳傘是否很戲劇性，卡帕回答說：「跳出的瞬間並不可怕，下降也並不難，但當你快著地時發現子彈在歡迎你，

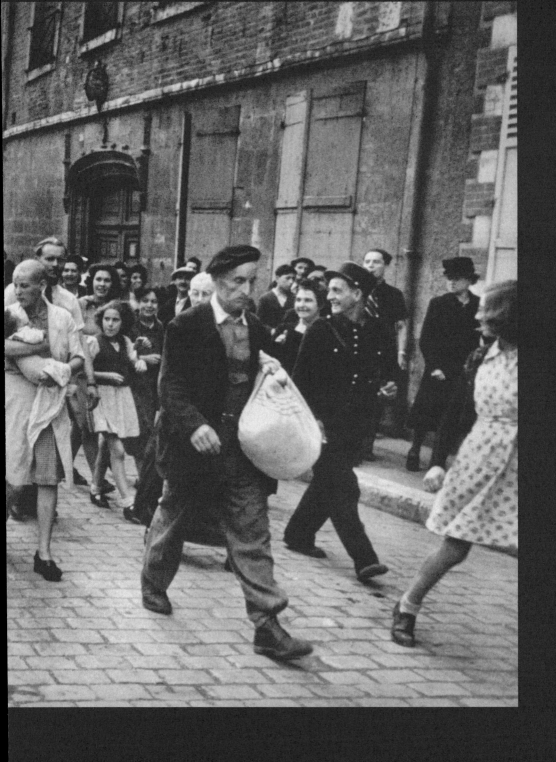

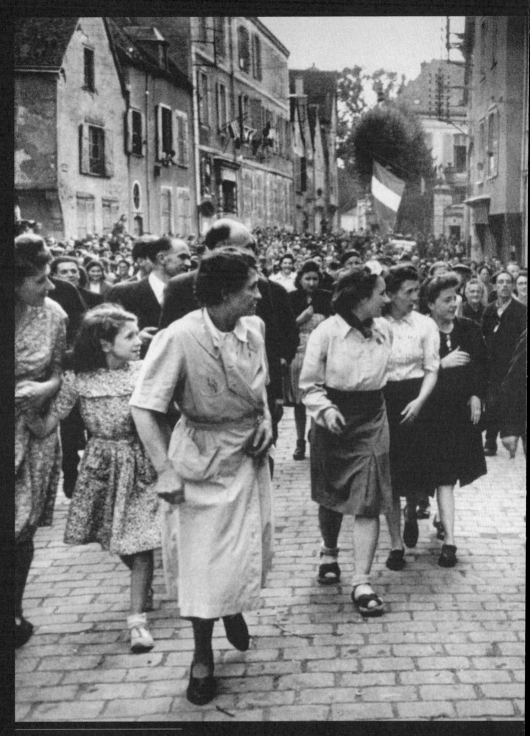

一名與德國占領軍生下孩子的女子，在法
國光復後，被剃光頭並強迫遊街示眾。羅
伯·卡帕攝於法國夏特爾，一九四四年八
月十八日。（MAGNUM／東方IC）

而且你已經被嚇到尿濕了褲子，那才叫戲劇性！」

羅傑也跟隨盟軍參加進駐德國的行軍。最令他痛苦難忘的，是他們進入貝爾森（Belson，德國納粹的主要集中營營地）的經歷：「我與另外四個美國人同駕一輛吉普車，是首批開進貝爾森的人，眼前的景象十分恐怖。我與一位看上去受過極好教育的人講話，他已經十分虛弱，談話間他就死去了，我將他的死亡拍了下來。在我們周圍有四千多人死去，我發現我在拍死人。我對自己說：『上帝！我在幹什麼啊？這太過分了！』我不知道是什麼觸動了我，我心裡只是想著：一定要讓人們知道這些景象。我無法停下來，所以我拍攝這些人並在構圖中帶入當地的場景。在拍的同時，我對自己發誓，絕對絕對不再拍戰爭的照片了，這是最後一次。」

為了把這可怕的故事完整地報導出來，羅傑在把照片送出的同時，給《時代》雜誌寫了以下的附記：

「在貝爾森所見到的恐怖和痛苦如此巨大，作為一名真正的目擊者，我無法用準確的文字來表達我的感受。這裡發生的事與人類的一切準則相差甚遠，使我目瞪口呆。在那些松樹下，散布著的死人不是三三兩兩而是成百上千。還活著的人把死者身上的破衣服脫下來，堆成一堆點燃，煮他們用松針和松根做的湯。孩子們把頭靠在已經僵硬了的母親屍體上，也奄奄一息無力哭喊。一個男人向我爬過來，用德語對我說著些什麼，我聽不懂，我永遠也不會明白他想說什麼，因為話只說了一半，他就在我腳跟前死去了。死人和活人躺在一起，模樣皆形同骷髏，死活難辨。婦女脫下衣服在捉身上成群的蝨子。那裡痢疾流行，人們躺在原地拉屎，臭氣沖天。還有一點氣力活動的人，用小刀把死人身上的肝、心挖出來吃，以保住自己的性命。」

羅傑在戰後從不願意談論貝爾森，直到很多年後，他讀到有年輕人懷疑當時是否真有集中營存在，才重新講述他見到的貝爾森。）

不久，羅傑拍攝了蒙哥馬利元帥雙手插在口袋裡接受德軍投降的照片。之後，他前往丹麥拍攝那裡慶

祝勝利的儀式。他駕著一輛擋風玻璃上貼著英國國旗的吉普車，行駛在神情沮喪、步行回家的德國士兵行列旁。戰爭結束後他回到巴黎，暫時在朗切斯特旅館住了一陣，計劃著重返非洲，以排遣他在歐洲見到的噩夢般的戰爭景象和貝爾森的恐怖記憶。

西摩則回到了紐約，重新做起了暗房生意，並試著去找一些拍攝工作。他在美國遠不如在歐洲出名，直到他參加布列松的「遺作回顧展」後才開始初露鋒芒。在現代藝術博物館展出「卡提耶─布列松攝影回顧展」，是因為該館的館長以為布列松已死於大戰中，所以決定舉辦展覽並出版一冊作品集，然而布列松卻在開幕式上露了面。在紐約期間，他把西摩介紹給多位圖片編輯們。於是西摩很快地被派回到已成廢墟的歐洲，為《本週》雜誌（*This Week*）報導戰後狀況。

布列松也得到了一項工作，就是與作家約翰‧麥考倫‧布利寧（John Malcolm Brinnin）合著一本報導美國的書。他們在美國旅行了幾千英里，但兩人並不能協調工作。布利寧在他的《宛如爪哇》（*Just Like Java*）一書中，描述他們一起旅行的經歷，用明顯帶著憐憫的口氣下結論說，布列松的攝影只是為了滿足自己的怪癖。他描述在一次晚餐發生的事情，當時有一個顧客突然癲癇發作，布列松卻去拍攝這個受病痛折磨的人。

布利寧還聲稱這個法國人常責怪別人害他失去拍照的機會，一旦有人擋住了他拍照，他就會暴怒。有一次布列松因為急於拍一幅照片，幾乎把布利寧推倒在地。每天他都要拍幾百幅照片，但又反覆講「業餘攝影家的特點就是到哪兒都拍個不停」。這位美國作家還吃驚地發現，他的同伴雖然是一位棉紗業的法定繼承人，卻不停地抨擊美國的資本主義制度。最後不可避免地，他們兩人終於翻臉。拍攝工作結束後，布列松在出版商前亮出他的攝影作品並宣布，他的書不加任何文字、也不與任何人合作，那個美國人應該出他自己的書去。

卡帕也在美國，直到戰爭快結束時才回到巴黎，並與美國好萊塢的著名女演員英格麗‧褒曼（Ingrid Bergman）熱戀了一陣。卡帕在旅館的前廳遇到褒曼，卡帕和歐文‧肖送給褒曼一張邀請卡，約她外出晚

餐。出乎他們預料，她居然同意了。在之後的幾週裡，卡帕與她成了一對戀人。當褒曼必須返回美國回到她丈夫身邊時，卡帕向她保證他會去好萊塢找她，褒曼計劃在一九四六年開拍由希區考克（Alfred Hitchcock）執導的電影《美人計》（Notorious）。卡帕聲稱他會要求《生活》雜誌派他去好萊塢待幾個月，以完成他的戰爭紀錄片劇本，另外他還打算學一點電影事務。但當卡帕到了美國後，不久就回到了紐約。他在紐約時入了美國國籍，他與褒曼的浪漫故事不久也友好地結束了。幾年後，褒曼曾講出她與卡帕之間的戀情，並擔心她的孩子們會怎麼看待這件事。一天晚上，當她的女兒伊莎貝拉·羅西里尼（Isabella Rossellini）要睡覺前，她交給她一冊手寫的記事本，對她說：「讀一讀它，但不要把我想得太壞！」很明顯，羅西里尼讀了一整夜的日記，第二天早上她對褒曼說：「真無法想像你有過一個這樣的情人。」

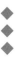

卡提耶—布列松，在他可遠眺巴黎杜樂利皇宮花園的里窩利街公寓中接受採訪：

「我們幾個人戰前就在蒙帕納斯（Montparnasse，位於塞納河左岸）認識了。我先在一個叫『革命藝術家協會』的組織的集會上見到西摩，那個組織是由法國共產黨主持的。但在那時，那只是一個開會的地方，我們之中還沒有人是共產黨黨員，我們都是左翼人士，也是冒險家。那次會上人很多，西摩掛了一台徠卡相機，我見到後就跟他打招呼，問他我相機上裝的是什麼，他回答說是一只取景器，這樣我們就開始交談。他跟我說他認識一個非常奇妙的人，我也應該認識一下。但過了四個月之後，他才把卡帕介紹給我，那時卡帕與他的母親住在布羅斯旅館，還有他的弟弟科內爾，他們房間的天花板下掛滿了洗好的衣服。

「我們彼此間還不怎麼熟悉，也可以說對彼此都不很了解。那時，攝影還不是一個專業，不受重視，我

們也從不談論攝影，當時談論攝影顯得荒謬、冒昧。我們曾拍了照片，並試著想把照片交給瑪麗亞‧愛斯納去出售，她很漂亮，但我們都比較害羞，想像一下卡帕害羞的樣子吧。

「我們三人曾為阿拉貢（Aragon）的一家《今夜》晚報（Ce Soir）工作，那是由法國共產黨出版的發行量很大的報紙。我們隨便拍拍，沒有太多的政治性。報社每天早上八點三十分左右有一次編輯會議，我們必須在這之前回到報社沖底片，那時我們戲稱為『丟到湯裡煮』。就這樣，我們什麼都拍，每天都出去拍照，將自己的所見所聞記錄下來，享受快樂的生活。有時我們還必須使用那種九乘十二的大型平板相機。有一次報社要我去蒙馬特區拍攝派契利樞機主教的到訪，我不得不把這麼大的相機舉在頭頂上拍攝，因為我被擠在人群中動彈不得。人群不停地向主教歡呼，而我卻靠得太近，什麼也看不見，這就是我拍到這位未來的教宗

（編按：即後來的教宗庇護十二世）的情況。

「我不用去看我拍到的照片，我只是負責拍照，好像每天出去寫生一樣。那些在暗房加工照片的人才真得有點手藝，因為那時任何人，甚至受過訓練的猴子都可以當攝影師，所以我一直十分看重在暗房工作的人。我們每個人都有一個專人為我們沖底片及放大照片，我們只是外出拍攝，他們則在黑暗的暗房裡工作，這就是我們的團隊。為我沖洗照片的人叫皮埃爾‧加斯曼（Pierre Gassman），是我戰前的朋友。他在自己的浴室沖洗底片和照片。現在他已擁有很大的企業了。那時還只有一個極小的暗房設在一間從前是亨利四世時的馬房，離榮軍院不遠，我還記得那個院子有個人行道，有穿著高跟鞋要去拍照的模特兒走過，有賣水果的婦人推著推車，路旁還有婦人在拍打床墊。

「戰後我曾為西蒙‧波娃拍過照片，幾年後我又為她拍照，她對我說，『喔！你曾為我拍過非常漂亮的照片，上帝，我是不是越來越老了？看看你能不能幫我拍得好看點？』我有點尷尬，只是看著她的腿，她穿了一雙有蕨葉紋的絲襪，那時剛剛流行，這使她也有點尷尬了，她不停地把裙子往下拉想把襪子蓋住。她

說：『我並不忙，你能待多久？』我脫口而出：『比牙醫久一點，比精神科醫生短一點。』她卻一點也笑不出來。所以我沒有拍，只是盡可能禮貌地說了謝謝和再見之類的話。在我拍肖像時，我希望只有我和被拍攝者，我不想多說話，只是看，並集中注意力。攝影就是集中注意力，隨時準備著。如果有什麼人一直跟我講話，我可能就拍不出照片。拍人物肖像，就是拍人的內心，就像是把相機的視角滲透進人的靈魂。

「我並不是一名稱職的記者，甚至可以說非常地差勁。我給你舉個例子，有一次我受《女王》雜誌（Queen）委派替芭里奧蘇娃（Beriosova，著名芭蕾舞星）拍照，一天晚上，有人通報說有某位重要人物從蘇聯來了，原來那是紐瑞耶夫（Nureyev，編按：蘇聯著名的男芭蕾舞者，於一九六一年投誠西方，是當時非常轟動的大新聞）。整個晚上我待在那兒卻完全沒有想到應該拍張速寫。對於拍攝者而言，更重要的是談論、聽，而不是攝影。卡帕和西摩也一樣。

「卡帕是火焰一樣的人物，而西摩正好相反，他非常安靜，他把猶太人的重擔放在自己肩上。我和西摩讀同樣的書，想同樣的事，我們之間有一種極為相似的本質。卡帕卻不同，他讀的書跟我們完全不同，但我們都合得來。卡帕會對西摩說這樣的話：『你看你女友給你織的這條不吉利的黑領帶，真令人傷心。你看你住的地方，你不住到朗切斯特旅館來，卻住在攝影棚裡，旁邊一定住著女孩子吧！』戰後他來看我時，會帶些小東西，並會說：『我在你家只能吃到冷麵。布列松，你這個小氣鬼，吝嗇鬼！』

「馬格南是一個由極不相同的人所組成的團體。我那些作家、建築師、畫家朋友問我，馬格南是怎麼樣工作的，我給他們描述了一番，但他們仍不懂。他們會說在世界上任何一個地方，都不可能有這種組織架構的團體，如果有的話，它早該解體幾十次了。但是你看，我們可能會說馬格南有很多不足，但從不會解體。

「馬格南為什麼？我認為，它是一種邀請性的、互選式的機構，而同時它驗證了人們的希望，希望參與一個企業、一個社團、一個地方，而在那裡他們可以做一些事，一些非常特別的事，這就是馬格南。」

Chapter 3

馬格南的成立

一個國民黨軍官把家當堆在人力車上，帶著男孩搶在共軍進城之前逃離。背景則是數千名住在臨時帳篷的難民。布列松攝於南京，一九四九年四月。（MAGNUM／東方IC）

一九四七年春天，卡帕開始著手成立那個他講了很久的攝影師合作組織。他安排了一次午餐，這是一次愉快的、由這位美食家請客的午餐，這種非正式的會議形式，也預示了這個組織成立後的模式。午餐會設在紐約西五十三街現代藝術博物館裝潢典雅的二樓餐廳裡。沒有人能記起那天的確切日期，但可以肯定是三月或者四月。同樣，沒有一個人有預見性地記錄下出席午餐會的來賓名單，以及是誰、又是如何提出了用「馬格南」作為聯合會的名字。只有一點可以猜測出的，是大家都認為用「馬格南」這個名字，對這樣一個豪放並有冒險性的事業最為合適。因為「Magnum」的拉丁文原意是偉大、頑強，也與某個著名香檳酒的名字相同，含有慶祝之意。至於那天午餐的帳單是否真由卡帕支付，也沒能得到證實，但午餐會的主人是卡帕這一點倒無庸置疑。卡帕常常經濟拮据，如果午餐會前一天，卡帕賭馬或在賭場運氣好的話，他會很樂意付這筆帳單。但如果不走運的話，他可能會運用他的魅力，把為這個重要活動支付帳單的「榮譽」讓給別人。

在一九四七年三月或四月的這個重要日子，與卡帕坐在一起的有《生活》雜誌的攝影師比爾・范迪維特和他的妻子麗塔・范迪維特（Rita Vandivert），還有早年從歐洲流亡美國的女圖片商瑪麗亞・愛斯納，二戰中她一直被關在庇里牛斯難民營，後來又設法逃到美國。

卡帕三位最好的朋友都缺席了⋯布列松仍與美國作家約翰・麥考倫・布利寧在美國旅行，要完成他們關於美國的攝影與文字工作；西摩則在歐洲拍攝二戰後的遺留問題，尤其是那些已化為廢墟的城市裡成千上萬無家可歸的孩子們；喬治・羅傑剛與他的妻子在地中海東部的賽普勒斯安頓下來，正準備為《畫刊》雜誌（Illustrated）去北非隨軍採訪蒙哥馬利的第八軍團，羅傑將乘著他那輛從布魯塞爾德軍手中繳獲的彈痕累累的帕卡德汽車（Packard），報導第八軍團在非洲的挺進。

也許這三位攝影師的缺席，正好可以讓卡帕支配整個會議流程。實際上，在二次世界大戰之前，卡帕要成立一個攝影師自己的圖片社的想法就已經產生了⋯這就是由意氣相投、有相同觀點的攝影師們組成一個合

作經營組織，為它的成員提供選擇自己任務的自由。在二次世界大戰後的重建時期，很多社會團體、反資本主義組織和自由派人士，受到左翼理想主義的推動，都要求成為自己的主人，並紛紛尋找合作經營的項目，以提供和建立一個可行的烏托邦主義的相互關係。而人本主義以及提升個人的價值，也成了剛剛經歷恐怖極權統治下的世界的主流價值。

一九四五年，卡帕已經加入剛成立的美國雜誌攝影師協會，並成為一名活躍的成員，他在各種會議上為攝影師爭取權利。在那時他已有了馬格南的概念和發想。最初，他只是想拍攝自己感興趣但不一定是雜誌編輯們喜愛的題材。後來，他發現最重要的是能保留他自己作品的版權。這在當時是一種革命性的想法，因為一直到那個時候，雜誌的編輯們承擔了派任攝影師的各項費用，就等於買下了照片的永久性版權。卡帕意識到他已經把不少著名作品的版權留給了雜誌社，然而這些作品是他個人的成就，還可以為他今後的生活提供收入，因此他再也不想賣斷作品的版權了。

從概念上講，攝影師對編輯並不重要，除非他擁有自己作品的版權，而保護這些版權的最好途徑就是通過，一個合作經營組織。卡帕與他的朋友們在攝影史上最先提出了版權這個最敏感的議題，因此，即使他們不再做任何事，就已經使自己的職業取得了自由：把攝影師從僱傭身分轉為自由藝術家。

至於卡帕自己是否知道他正在從事這樣一件偉大的事，並不能十分確定。因為在午餐會期間詳細討論出的合作組織架構細節上，並沒有提及這一重大意義。當時出席午餐會的七人，再加上缺席的三位攝影師共十人，將成為馬格南首批成員。討論還決定，每人繳四百美元作為圖片社的發起經費。如果拍攝工作是由圖片社提供給成員的，圖片社將抽取百分之四十的收益；如果工作是由成員自己發想的，圖片社則收取百分之三十的佣金。在攝影工作完成後的照片製作費上，圖片社和攝影師各分擔一半的費用。麗塔‧范迪維斯特對經營她丈夫的事務頗有經驗，所以由她擔任圖片社設在紐約的辦公室主任，年薪八千美元。瑪麗亞‧愛斯納則

被指派為祕書兼財務主管，也是巴黎「辦公室」的主任，年薪四千美元。紐約辦公室暫設在范迪維特在格林威治村第八街的小公寓套房並兼當暗房，巴黎辦公室則設在愛斯納戰前經營的「聯合圖片社」的所在地。

每位攝影師將有各自的拍攝責任區：喬治・羅傑負責中東和非洲；范迪維特負責美國；西摩負責歐洲；布列松則負責亞洲及遠東地區，因為他在那些地區有較豐富的經驗；而卡帕則不限定區域，可以在全世界範圍內自由選擇。約翰・莫里斯當時是《婦女家庭》月刊（Ladies' Home Journal）的主編，很快就成了馬格南的主要客戶。莫里斯形容卡帕和他的好朋友們的動機是：「基於他們在戰前饑腸轆轆的日子裡當攝影記者的共同經歷，希望在戰後能有更多、更頻繁的工作機會，把全世界的新聞鮮活地呈現在大家面前，也希望他們的照片能成為人類日常生活的見證。」

卡帕在馬格南工作，第一年將可得到大約五萬美元的年薪。另外，他在紐約辦事處還有五千美元的活動經費，在巴黎則有二千五百美元的活動經費。這樣的年薪並非毫無根據，戰後人們熱切地希望了解世界各地的資訊，像《生活》雜誌和《圖片郵報》這一類以圖片為主的刊物正在迅速增加，出版量也十分驚人。戰後那些年，雜誌編輯領悟到這個越來越複雜的世界弄明白。因此，在圖片市場的龐大需求下，對於像馬格南這樣的攝影記者，將會供不應求。

在圖片社宣布成立之後還有一些法律手續，所以麗塔・范迪維特花了幾週的時間辦完這些事情之後，才寫信給布列松、西摩和羅傑，告訴他們三人現在已是新成立的馬格南圖片社的副主席了，並歡迎他們來這個「時代公司奇臭俱樂部」（Time Inc. Stink Club）。這個詞可能來自《時代》跟《生活》雜誌對馬格南圖片社成立這樁新聞的粗魯反應，因為這個剛剛誕生的圖片供應社，將保留所有為刊物和報紙所提供圖片的版權，這一想法觸怒了《生活》和《時代》這兩本雜誌。范迪維特還告訴這三位副主席，他們與馬格南已簽了一年的合約，在年末之時，就可以在巴黎、倫敦或紐約坐下來分享利潤了。范迪維特興奮地說：「我想我們都迫

不及待要在巴黎、倫敦或紐約碰面來迎接那個大日子，到時一定要開香檳慶祝！」

范迪維特在信中還講到卡帕精明的構想：「他可以跟一家出版單位溝通好派他出去採訪，費用由該出版單位支付，他在那裡一邊拍攝對方指定的主題和所要求的版面，同時還可以盡可能地多拍些別的內容。當他去別處工作時，會與紐約和巴黎辦事處保持密切聯繫，讓辦事處知道他在拍什麼、在那裡會待多久、將去什麼地方，這樣就可以節省時間、精力與材料費等等。攝影師必須要知道各雜誌社感興趣的題材，他們要設法為雜誌社拍到想要的題材；而辦公室助手們，就必須知道馬格南的攝影師們現在都在哪裡（當然晚上下班後的行蹤就不需要掌握了）。你覺得這樣的作法也適用在你身上嗎？」

馬格南攝影圖片社的公司登記證是在一九四七年五月二十二日由紐約市政府簽發，其中公司的成立目的和經營範圍透過明確的法律用語列舉如下：

「從事攝影、肖像、圖片和繪畫生意；進行加工、組織、設計、創作和製作；對人物、地點、景觀、事件做出呈現，並進行商業性、工業性、藝術性的攝影；與攝影師、畫家和藝術家、藝術作品供應商在材料、設備上開展合作；進行各種藝術作品的圖片處理；在所屬的各分部經營同樣的業務，包括在全世界各地的分支機構。」

律師們努力讓這家剛成立的圖片社囊括所有的經營項目，所以在其中一個段落建議馬格南也可以經營「設計，並取得製造、購買、銷售、進口、出口和凡與相機產品及使用有關的各項專利」，而另一段落則包括了「製造、拍攝和出售各種規格的膠片及黑白和彩色電影」。在其他段落中則是關於成立和經營一個電影膠卷沖洗公司，並與「繪畫、素描、蝕刻、照片的購買、銷售、進口、出口和展覽」相關的權利。

歐文‧肖回憶，為慶祝圖片社的正式成立，他們舉行了一個慶祝會，他描寫道：「慶祝會的氣氛狂熱，活像是工會投票表決通過總罷工的決定，也好像是足球隊贏得冠軍，更像是羅馬的狂歡節。」但約翰‧莫里

斯的回憶稍有出入，他記得公司證書簽發的當天晚上，在范迪維特家裡開了慶祝會，大家喝著香檳，但總人數不會多於十二人。

范迪維特給羅傑的信，兩個星期後才到達羅斯島的家中。在羅傑還沒接到這封信之前，又有一封從紐約發來的電報，詢問他對馬格南成立的看法，並希望他能接受所有決議。雖然卡帕在成立會上一再堅持說羅傑一定會熱中於加入圖片社，但從羅傑對電報和范迪維特的回信中，卻看得出他還沒有完全打定主意：

「成立馬格南圖片社肯定是個極好的主意，如果經營得好，可能會發展成一個龐大的組織。我很高興已被吸收進圖片社，但它這樣突然地誕生，對我來說有點意外。卡帕確實在巴黎和紐約曾對我談起過組織攝影師圖片社的事，但我覺得這些聽起來太美好，不太可能實現。因為他還提到每位參與者要拿出五百英鎊作為投資，所以我想還是把所有這些事從我腦子裡拋開的好。……我沒有想到我已被吸收成為組織的成員，因此再一次強調，當我收到信和電報時十分吃驚。」

在很久之後，為紀念馬格南成立三十週年的《攝影技術》（Photo Technique）一書中，收錄了一篇羅傑對此事的回憶，看法稍有不同：「在北非登陸之後，鮑伯（Bob，朋友對卡帕的暱稱）說到將來。他在突尼斯和巴勒摩（Palermo）說過，後來當我們穿過了薩萊諾、安濟奧（Anzio）和蒙特卡西諾（Montecassino）之後，他又說到將來——他說那將是一個攝影師們的合作組織——一種兄弟關係，跳過那些乏味的編輯部和審查制度。這樣，攝影師可以傳達世界的本來面貌，可以拍他們覺得值得拍的內容。」

細心又務實的羅傑提出了自己的看法，他提出的問題成為日後一直困擾著馬格南的魔咒，並且至今依然存在——在圖片社工作的攝影師們的經營能力頗令人懷疑。「一個圖片社有一個由主任組成的委員會，而這七個委員中的五個終年在世界各地拍照，這似乎有些難以想像，甚至每年委員會要開一次年會都將十分困

難。年會應該在紐約、巴黎還是在倫敦開？這還意味著必須迫使正在工作、分布在世界各地的成員，暫停手頭的任務回來開會。那些遠在中國、開羅的成員也都要被叫回來開會，不少時間都浪費在路途上。最後，如果到了年末圖片社還能提供攝影師們回來開會的經費，那就很不錯了。」羅傑還建議吸收兩位非攝影師加入圖片社，比如一位律師和一位出版事務專家來經營這個圖片社，但他的建議被否決了。

西摩在收到范迪維特的信時，也沒能爽快地回信，只是發出一個簡信說自己「正計劃返回美國——儘管他被分在歐洲地區作為他拍攝領域。卡帕十分生氣，連夜起草了一封電報發往西摩在柏林的旅館：「愛斯納已告知你圖片社成立的細節，你是馬格南圖片社副主席，安排已定。圖片社將在兩週內電告你兩項任務，如你現在返回美國將嚴重影響圖片社的工作，請一定要留在歐洲。愛斯納與我幾週內到達巴黎。請即電覆。卡帕。」

西摩同意在歐洲待下去，但預計的任務沒到，他開始變得急躁起來。他向紐約發了一份客氣的抱怨電報，但收到了麗塔·范迪維特從紐約發回的一份嚴厲的回電：「與我聯繫的首條規則不是提醒我要去做什麼事。當我與紐約的編輯們說西摩在巴黎，將去波蘭和德國，他們不會興奮起來，因為我連一個報導故事也無法拿給他們看。我沒有你的作品，實際上他們也不知道你在幹什麼，如果你感到不高興，出去拍一組好的圖片報導，並給我寄來。」

西摩的第一個任務是拍攝法國地下核能試驗計畫，由諾貝爾獎得主居禮夫婦主持發展。西摩採訪居禮的報導成了獨家新聞，但當時西摩著實吃了一驚，他寫給馬格南紐約辦公室的信中這樣寫道：「當我拍攝核反應堆時，聯絡官認真地告訴我，因為我靠得太近了，所以我帶著的膠卷都會被嚴重曝光，而我把之前採訪居禮時拍的膠卷都帶在身上，我當時就想我要跟這個報導說再見了，但實際上什麼也沒有發生。」他拍的照片在全歐洲被採用。這些照片在美國卻沒有引起太多的興趣，也許因為居禮夫婦被認為是共產黨人士，他們曾

在以色列阿爾瑪低地，修築引水工程管線
的工人喜迎他的新生女兒，大衛·西摩攝
於一九五一年。（MAGNUM／東方IC）

批評過美國關於防止核洩漏的政策。

在這一時期，卡帕正在等待去蘇聯的簽證。他計劃與他的朋友約翰·史坦貝克（John Steinbeck）同行。約翰·史坦貝克是一位作家，在戰前已出版了不少有分量的小說，著名的有《憤怒的葡萄》和《人鼠之間》，都是描寫美國大蕭條時期人民所受的痛苦，以及對大規模的移動農工的深切同情。卡帕與史坦貝克早就認識，但有一段時間沒有聯繫。直到一九四七年初，他們才在貝德福酒店（Bedford Hotel）的酒吧偶然相遇，兩人坐在一起喝了幾杯。史坦貝克提到他正計劃前往蘇聯。他最後一次訪問蘇聯是在一九三六年，所以想去看看這個遼闊又神祕的國家的變遷。卡帕立即看出了一個有潛力的圖片報導主題。

那個時期，美國民眾才剛開始熟悉對他們來說有點凶險意味的詞──冷戰。金融家及總統事務顧問伯納德·巴魯（Bernard Baruch）在一九四七年的一次選舉辯論會上，創造出「冷戰」這個詞。這個詞一下子就普及，變成世界上美俄兩大強國間衝突和關係緊張的代名詞。因為當時的美國總統杜魯門提出了「杜魯門主義」，他認為美國應該「幫助自由國家人民反對外來壓力和武裝入侵」，而當時英國首相邱吉爾也提出了「鐵幕」一詞。

冷戰的發生，使得卡帕報導蘇聯必將成為一個熱門頭條，因此他提議要與史坦貝克同行，並建議把重點放在採訪普通老百姓的日常生活，與史坦貝克合作出版一本書，史坦貝克也同意了。實際上，卡帕還有一個沒有說出來的同行動機：因為他以前申請過幾次訪問蘇聯的簽證，一直被拒絕。由於史坦貝克的幾本小說在蘇聯十分暢銷，他想沾史坦貝克的光，說不定能為他敲開蘇聯的大門。不過這步如意算盤算錯了，當他們兩個人同時申請簽證後，史坦貝克的簽證很快被核發下來，卡帕的卻再次被拒簽了。決定與卡帕同行的史坦貝克找到了蘇聯駐美國領事，說如果卡帕不能去蘇聯的話，他也不去了，於是領事答應重新考慮卡帕的申請。

蘇聯成行與否還未有定數，但卡帕已把去蘇聯拍攝的照片版權賣給了《紐約前鋒論壇報》（New York Herald

Tribune），因為該報同意為卡帕預付一筆去蘇聯的經費。

在等待蘇聯使館重審卡帕簽證的時候，卡帕正與《婦女家庭》這家世界最大的婦女月刊討價還價。該月刊的圖片主編約翰‧莫里斯不久前在《紐約時報》上讀到一組系列報導，是關於世界上十八個不同國家火車駕駛員和他們家庭的日常生活。莫里斯對這些報導十分感興趣，並認為如果用圖片報導的方式來呈現會更精彩。他就這個想法與卡帕交換意見，卡帕非常熱中於這個主題。他們把鐵路工人換成農場工人，因為農業才真正是全球性的經濟活動，他們打算選擇十二個不同國家農場家庭的家居生活，主旨是找出各家庭的相似之處，並把這個專題稱為《世界之民》。這個題目現在看來顯得相當一般，但在四〇年代已經算是相當摩登了。

馬格南的五名攝影師早已遍布世界各國，當然是最適合完成這個雄心勃勃的報導專題人選。但在約翰‧莫里斯同意為這個專題出資之前，他要求卡帕先拍出一組樣片。莫里斯答應幫卡帕的忙，找一家合適的美國農場家庭作為採訪對象，他們剛開始先在美國中西部的愛荷華州尋找。卡帕帶著嚴重的宿醉，從紐約的拉瓜地亞機場搭上飛往狄蒙（Des Moines，愛荷華州首府）的飛機，這趟航程中卡帕不斷的要求氧氣面罩，以及他散發出的濃重難聞酒氣，嚇到了莫里斯與空姐。到了狄蒙，他們租了輛車去了卡帕一位離了婚的女性朋友家，她邀請他們共進晚餐。稍晚卡帕因為酒店大廳裡沒有彈珠台而大不高興。第二天，是星期天，他們橫越愛荷華寬廣平坦、景色單調的玉米田，期望找到一家典型的中西部農業家庭。在駕駛了四個多小時之後，終於在一個叫格利登（Glidden）的小鎮外，找到了理想中的農家：有著傳統的白色農莊小屋和延伸到屋後的紅色欄杆。他們在房前停下車，向手足無措的女主人自我介紹之後，女主人立即叫來她的丈夫，在一旁的孩子們個個睜大眼睛看著卡帕和莫里斯，好像他們是外星人似的。當他們知道了兩人的目的，非常願意配合。卡帕在那兒待了三天，拍攝了他們生活的各種面貌。

回到紐約之後，《婦女家庭》月刊的主編很喜歡卡帕的這組照片，決定給《世界之民》系列報導提供一萬五千美元的經費。卡帕希望由馬格南的攝影師來完成這個系列，但莫里斯說，這個主意是他想到的，所以應由他來決定一切。事實上，莫里斯是不想讓布列松自行其是，不會按照他們的意圖去拍。在那個時期，往往是由編輯嚴格地掌握拍攝大綱，而他深知布列松的攝影太具有自我意識，加上當時布列松的名氣還不是特別響亮，雖然在攝影圈裡已大名鼎鼎，但對美國公眾的影響力不大。爭論的結果是，莫里斯同意讓西摩參加，而當時西摩正在歐洲替聯合國教科文組織的一項專案拍攝戰後孤兒和兒童的困境，他的任務就是在法國和德國各找一個家庭去拍攝。羅傑則去拍攝在非洲、埃及和巴基斯坦的三個家庭，卡帕則要去蘇聯找一個家庭來拍。莫里斯還要求卡帕為《婦女家庭》拍一組蘇聯婦女和兒童的圖片報導，其餘的國家則由莫里斯找非馬格南攝影師來拍。當一切都商量好時，卡帕的蘇聯簽證也終於簽下來了。

卡帕和史坦貝克在七月離開美國前往蘇聯，但此行一開始就不順利。他們原本計劃先與《紐約前鋒論壇報》駐莫斯科特派員見面，但那位記者根本沒有收到他們的電報，他離開莫斯科去外地出採訪任務了。這樣一來，沒有人去機場接他們，當天又下著傾盆大雨，他們叫不到計程車，身上連一盧布也沒有。最後，法國大使館的工作人員看到他們的狼狽樣，順道把他們載進了莫斯科市。到了市區卻發現沒有預訂旅館房間，而且旅館已經客滿，而另外一家准許外國人住的旅館也同樣客滿。最後他們只好去了《紐約前鋒論壇報》特派員的公寓過了一夜。

在蘇聯文化交流部門的協助下（卡帕和史坦貝克的簽證也是該部門作為擔保人），他們在一家旅館找到一間房間，但卡帕卻花了一週才得到准許拍照的證明。卡帕開始拍攝時，不斷被警察阻攔並要求檢查相關證件。他們被准許前往烏克蘭和仍是一片廢墟的史達林格勒採訪，但不准卡帕拍攝著名的拖拉機廠。因為在二

戰時，該廠已改裝成坦克生產廠，該廠的工人不顧一切地將其保存了下來。經過十天在喬治亞的採訪之後，他們又回到莫斯科，因為卡帕想拍攝莫斯科建城八百週年慶祝活動。他們打算離開時，接到了官方通知，卡帕拍的所有底片都必須經過檢查後才能帶離蘇聯。在卡帕領回他的底片之前，史坦貝克描述卡帕：「像一隻丟了小雞的母雞不停咯咯地叫著，時不時念著，如果他的底片發生什麼不幸，他要去顛覆政府，又時不時說要去自殺……」最終，官方同意讓卡帕帶走所有的底片，但令他傷心的是沖洗出來的照片品質都不好。

卡帕在同年十月回到了紐約，他已是十二位獲得「自由獎章」的記者之一，這是為了表彰他們在第二次世界大戰期間的工作成就。他雖然十分得意，但對於設法把他在蘇聯拍的片子發表出去更感興趣。在與莫里斯共進午餐時，卡帕說他對他們的蘇聯之行一點也不滿意，一是他們被「推著趕行程」而沒有太多時間去觀察和拍攝；二是他對照片的質量不滿意。第二天，莫里斯在卡帕的房間裡，將片子從頭到尾看完之後，發現他們原本打算深入觀察蘇聯老百姓的生活，但結果只看到了連一般美國觀光客也能看到的表面生活。莫里斯選出一部分片子給月刊的主編比阿特麗斯（Beatrice）和布魯斯·古爾德（Bruce Gould）夫婦看，他們兩人都非常喜歡。但古爾德問：「這組片子要多少錢？」莫里斯知道卡帕曾打算索價五千美元，而他也知道古爾德夫婦願意為重要的圖片報導故事付二萬五千美元。所以，莫里斯說：「二萬五千美元怎麼樣？」布魯斯回答：「如果二萬美元就成交。」當莫里斯把這個消息告訴卡帕和史坦貝克時，他們都十分吃驚。尤其是當《婦女家庭》月刊只同意付史坦貝克三千美元的文字稿費時，史坦貝克十分沮喪。

《婦女家庭》月刊以〈在蘇聯的婦女和兒童〉為題作封面故事，打動了美國讀者，月刊主編還寫了短文介紹了這則圖片報導：

「這是美國雜誌第一次全面報導在蘇聯的婦女和兒童的日常生活。月刊主編委託約翰·史坦貝克和羅伯·卡帕前往蘇聯，並不是去拍共產主義，而是用他們的照片和文字，證明蘇聯人跟我們一樣也是普通人。」

編輯們相信這些一直接從蘇聯家庭日常生活中拍攝到的婦女與兒童的照片，能有助於美國人。編輯們也衷心希望能把同樣介紹美國婦女兒童日常生活的報導攝影，送到蘇聯人民眼前⋯⋯」

月刊的廣告部擔心用蘇聯人的肖像作封面會引起所謂的「紅色恐怖」，但因為參議員約瑟·麥卡錫（Joseph McCarthy）的反共觀點，反而引起美國公眾對蘇聯人民真實生活報導的興趣，卡帕在《紐約前鋒論壇報》舉辦的一次論壇演說中說，在蘇聯，凡是被問到他們在美國有沒有受到政治迫害時，他們的回答都是「到目前還沒有」，但即使他們十分小心，在美國聯邦調查局的指示下，一份報告又被夾進卡帕的檔案中，這份個人檔案還是在戰前為卡帕設立的，裡面提到有匿名者指出，在西班牙內戰時期，卡帕已加入共產黨。

馬格南圖片社的財務報告指出，從一九四七年五月二十七日到一九四七年十月三十一日，馬格南的總資產為一萬四千六百三十二美元，負債為一萬一千零六十八美元。在馬格南成立後的五個月中，《婦女家庭》月刊的稿費是馬格南的主要收入來源，占總收入的三分之二。攝影師們賺進了一萬五千二百九十四美元，圖片社欠攝影師九千美元，其中欠喬治·羅傑最多，為三千六百八十七美元，卡帕則為二千三百二十三美元，西摩為一千六百七十七元，而只欠布列松五十五美元。布列松剛剛與他的爪哇籍妻子去了印度，朋友們都暱稱他的妻子為伊萊（Eli）。

甘地遇刺與中東戰火燃起

卡帕好不容易才說服布列松加入馬格南。雖然他們是朋友，但他們是完全不同的攝影師。布列松尋求支離破碎中的視覺連貫，他稱之為「由眼睛看到具生命力而協調的元素」。而卡帕的信條是⋯「真實是最好

的照片、最好的宣傳。」他們兩人代表了馬格南中兩個對立的陣營——藝術攝影與新聞攝影——這兩者之間的爭論一直延續至今。卡帕為了迎合布列松的冒險慾望，讓他去印度和東方，想用這一點把布列松拉進來，但布列松還是不在意自己是不是一名新聞攝影師。卡帕為了讓布列松明白，他的超現實主義靈魂會被圖片市場搞到破產，曾警告過布列松：「不要被標籤化。如果有人把一張標籤貼在你身上，這樣一來你再也擺脫不掉了。你這個小小的超現實主義攝影家，有了這個標籤，你將會失去自己，會變得墨守成規和做作。還是選擇成為『新聞攝影師』吧，其他的就保留在自己的心中。」

卡帕保證馬格南會盡全力讓雜誌社不會裁剪布列松的照片，布列松才在一九四七年夏天坐船去了印度，他打算報導印度慶祝獨立的活動。卡帕曾打算讓《生活》雜誌派布列松去印度，但雜誌社已派出瑪格麗特·伯克－懷特（Margaret Bourke-White）。雜誌社不認為這個內容值得派出兩位攝影師。幸好無妨的是：布列松的船延誤，原因是船到蘇丹時機件出了毛病，比預定日期晚了一個月才到印度，那時已是九月底，慶祝活動已近尾聲，但仍有不少可拍的東西。印度因社會暴動和騷亂處於動盪不安之中，已有五十多萬人死於騷亂，而且瘟疫流行。

布列松的妻子伊萊是尼赫魯（Jawaharlal Nehru，印度第一任總理）姊姊的好朋友，透過她，布列松有機會見到了「印度聖雄」甘地，這位領導印度獨立和民族主義運動，並深受人們尊敬的領袖。當時甘地剛剛結束為了讓印度教和穆斯林團結而進行的絕食，身體還很虛弱。他在德里的貝拉會館（Birla House）接見布列松，時間是一九四八年一月三十日。布列松帶了紐約現代藝術館為他舉行作品回顧展時，出版的作品集送給甘地。甘地似乎對攝影作品十分感興趣，他一頁一頁慢慢地看著，很長時間不說一句話。當他看到一幅靈車的照片時，甘地停了下來問布列松這幅作品的意義。布列松承認自己也不知道有什麼含義，因為他從不分析他正在做什麼，也不想去分析。甘地一邊搖著頭，一邊就闔上了書本，嘴裡輕聲自語道：「死亡、死亡、死

亡。」之後他們兩人談了約有半個小時。甘地示意會談結束了，布列松從甘地家出來，騎上自行車（這是他在城裡拍攝時的交通工具），回到了他的旅館。

就在布列松離開甘地二十五分鐘之後，甘地由他的兩個孫侄女攙扶著穿過花園去做晚禱，一位印度教的狂熱分子從人群中衝出來，開槍射殺了甘地。布列松剛回到旅館聽到這條新聞，立刻飛快地趕回貝拉會館，設法穿過歇斯底里的人群來到甘地躺著的房間。出於對甘地的尊敬，他沒有走進房裡去，只是從窗外拍了照片。當時被《生活》雜誌派到印度的瑪格麗特聽到甘地出事的消息，也迅速趕來現場，並不顧一切地穿過人群。也許她的行為是冒犯了一些在場的人，當她拍了甘地的照片離開現場時，一些人尾隨在她身後，逼迫她交出相機並把膠卷拉出來曝了光。

當《生活》雜誌在紐約的主編聽說，馬格南的攝影師比他們自己派的攝影師，還更早拍到了甘地遇刺的照片時，立即打電話到馬格南在巴黎的辦公室，要買下布列松照片的版權。當時在辦公室的瑪麗亞·愛斯納因為沒有接到布列松的指示，就支支吾吾地說圖片社已對這些照片作了安排。這位《生活》雜誌主編幾乎不敢相信自己的耳朵，這麼一個「芝麻點大的圖片社」，居然敢拒絕全世界上最大的圖片雜誌的要求。主編當時就氣呼呼地說：「好吧，去作你的安排好了。但我告訴你，我們再也不會購買任何一張馬格南攝影師的照片，絕不！」瑪麗亞·愛斯納害怕馬格南被《生活》雜誌封殺，急得哭了起來並緩和了態度。

布列松拍的甘地遇刺的照片，是馬格南使《生活》雜誌增色的幾千幅照片中的第一幅。不久之後，第一組「世界之民」系列報導攝影在《婦女家庭》月刊上發表了，整整一年裡，月刊每期都連載在各國拍攝的「世界之民」系列報導。這一報導滿足了當時美國雜誌讀者對世界的好奇心，同時也形成了馬格南全球性圖片報導的模式。然而，卡帕沒有在紐約慶祝馬格南的首次成功，他去了中東，準備報導以色列的誕生，這是《畫刊》雜誌委派的任務。

卡帕在五月八日到達特拉維夫，六天後英國就將結束托管巴勒斯坦。卡帕到達時，城裡已是一片備戰景象，這令他回憶起西班牙內戰時期的馬德里，和二次大戰德國展開閃電戰時的倫敦，一下子使他感到似乎到了家鄉。來自世界各地的記者們有不少是他的朋友，大多住在同一家旅館，每天晚上都要一起玩玩撲克，而卡帕總能設法從黑市弄來食物和飲料，這兩樣東西在市場上已經奇缺了。在五月十四日，報導完了在特拉維夫博物館舉行的官方慶祝以色列建國的儀式之後，卡帕與《生活》雜誌的弗蘭克・斯蓋斯爾（Frank Scherschel）和匈牙利人保羅・高曼（Paul Goldman），找了一輛車去了內格夫（Negev，位於巴勒斯坦南部）沙漠北部，那裡以色列人與埃及人正在打仗。據卡帕事後描述，這是他經歷的戰爭中最苦又最浪漫的一次。

當他們三人驅車來到內格夫以色列人居留地時，從南邊來的埃及前鋒部隊已經開始發起進攻。高曼在日記中記述：

「內格夫幾乎已在埃及軍隊的包圍之中，加上埃及砲火連續不停地轟擊，要想進入以色列居留地非常危險。我們三人足足在地上平躺了兩小時，被砲火壓得無法抬起身來。這期間我默數了一下，至少有三百發砲彈從我頭頂飛過。躺在我旁邊的卡帕突然大叫一聲：『真見鬼！我們怎麼能在戰鬥時還躺在這裡不動呢？』說著就一躍而起，向以色列人居留地跑去。我嚇得要死，拚命大叫：『把身子放低，會被打死的！』卡帕回過頭來也大叫道：『砲彈上又沒有刻我的地址！』他繼續向前跑，最後我們終於到達以色列人居留區而沒有受傷。卡帕大聲與那裡的以色列人用匈牙利希伯來語打招呼，並不斷鼓舞他們的士氣。」

如同以往，卡帕身邊很快又圍了不少女人。卡帕拍了不少照片，其中也有那些漂亮的以色列女兵們。當然，他不僅僅對拍照感興趣。一天晚上，戰鬥突然打響，在一個山丘旁，襯著被砲彈的火焰照亮的天空，可以清楚地看到卡帕正在與一名軍服紊亂不整的年輕以色列女兵做愛。

卡帕從多次戰爭中得到的經驗，知道如何應付官方對記者們的種種限制。當時在以色列人居留地，負

責聯繫耶路撒冷和特拉維夫軍隊的軍官畢業於美國西點軍校，他叫大衛・米歇爾・馬可斯（David Michael Marcus），他總是想方設法限制卡帕到危險的第一線，但都失敗了。服務於以色列官方新聞處的大衛・爾達爾（David Eldans）在報告中這樣寫道：

「不論馬可斯如何限制卡帕去某些地區，卡帕始終都能設法到達那裡。因此馬可斯想了另一個辦法：制定了非常嚴格的制度，並讓特戰隊員巡邏、限制記者到交火猛烈的危險區。但馬可斯低估了卡帕的機敏，卡帕能很快地與所有的士兵成為朋友，用他那些迷人的故事和永遠備在口袋裡的威士忌酒作誘餌，所以他幾乎哪裡都能去。」

實際上，卡帕與馬可斯兩人都喜歡並尊敬對方。卡帕曾對馬可斯許諾說，當他們回到耶路撒冷時，卡帕一定帶馬可斯去領略一次甜蜜的經歷——享受一下依頓旅館的熱水澡。可惜馬可斯永遠沒有機會享受到。一天深夜，當馬可斯從營地外回來時，他沒能回答出準確的密語口令，被自己一方的士兵開槍打死了。卡帕為這種完全沒必要的犧牲深感悲傷，堅持要陪同馬可斯的遺體回到特拉維夫。

幾天後，卡帕的厄運也來了。那是六月二十二日早上，當時戰事雙方已有暫停交火的協定。一艘載有五百名猶太復國主義極右分子的武裝船，在特拉維夫的海灘拋下錨，並宣稱他們要在那裡武裝登陸。這是一起有目的的挑釁行為，明顯地破壞了以阿雙方的停火協定。這些極右分子的頭目以為以色列政府不會下令對他們開火，但當這支極右分子的隊伍登陸並架設了機槍陣地之後，以色列方面卻下令對登陸部隊進行反擊，於是大規模的戰鬥又爆發了。

卡帕立即趕到海灘，不顧激烈的砲火，設法找到了最佳的拍攝點。《紐約前鋒論壇報》的攝影記者肯尼斯・比爾比（Kenneth Bilby）也在戰場附近，當時在他前面幾英尺的地方，一名士兵被子彈擊中立即死去。卡帕仍不顧一切往前跑，想靠得再近一點，突然他感到兩腿之間一陣劇痛，感覺好像生殖器部位被打中了。他

解開褲子看，雖然子彈打中了他並且血流不止，幸運的是沒有傷到重要部位。他飛快地從戰場上撤下來，回到他的旅館房間，搭上最早的一架飛機回到巴黎。他發誓再也不拍戰爭照片了。

很可惜他沒能遵守誓言。

當卡帕拍攝以色列與埃及的戰爭時，西摩正在歐洲拍攝二次大戰給兒童造成的精神和肉體上的創傷的照片。西摩認為戰爭對兒童是一種犯罪行為，他那個時期的攝影作品都出於這樣的基調。其中一幅特別令人難忘的，是一個頭髮上戴著一只蝴蝶結小女孩，當她被要求畫一幅她家的圖畫時，她在黑板上亂塗一通，眼中充滿無望的表情。布列松說：「西摩拿起他的相機，就像是醫生取出聽診器，為心臟病人細心診斷一樣。」

此時，布列松正計劃從印度去中國，報導中國的國共內戰。而一副紳士派頭的喬治‧羅傑，正計劃與他的妻子希斯莉（Cicely）進行一次史詩般的穿越非洲的旅行。按他的說法是在他目擊了戰爭的殘酷之後，要「去治癒他的良知」，他想去拍攝非洲部落社會的生活。他們從約翰尼斯堡出發，把一輛可靠耐用的威利（Willys）箱型吉普車裝得滿滿的，其中有相機、膠卷、汽油和水。車廂也改裝出一個小型觀察塔，羅傑可以躲在那裡拍攝而不被發覺。當時，持種族隔離主義觀點的南非國民黨（National Party）獨占國家政權，並實行種族隔離政策。羅傑和希斯莉就是在這樣的政治背景下進行他們的工作。他們首先到達烏干達，在那裡應邀參加布干達（Buganda）國王的婚禮。之後他們來到坦尚尼亞，羅傑為《畫刊》雜誌拍攝了一組關於花生種植嚴重歉收的照片，但不久就傳來消息，說食品部長約翰‧斯特雷契（John Strachey）要採取法律行動，禁止《畫刊》雜誌發表這組照片，因為這是美國政府在非洲進行的一項援助工作。

羅傑與希斯莉在非洲走了一萬三千英里，沿途拍攝人類和動物的生活。他們晚上在野外露宿，白天趕路，一直到達赤道。他們拍了塞倫蓋提平原（Serenget，坦尚尼亞西北部至肯亞西南部）上的獅子、恩戈羅恩戈羅火山口（Ngorongoro，位於坦尚尼亞）附近的野獸群、在蘇丹的求雨儀式等等。由於羅傑的性格平易近

人，他與當地部落原住民相處得十分融洽，儘管有一次羅傑在肯亞替馬賽人（Masai）拍照時，他們用長矛威脅羅傑，但羅傑對土著的禮貌和對他們習俗的尊敬，總能使他被當地人接納。他從來不會帶著相機試圖鉅細靡遺地拍攝當地人，僅僅是隨意地拍，最後他發現他拍下了很具深意的事。

在橫貫非洲的旅行結束時，羅傑到達了坦尚尼亞一處鑽石礦產地。在他給朋友的信中，羅傑寫道：「我正坐在防風燈前寫信給你，黃色的燈光吸引了幾英里外各種各樣的昆蟲和蟑螂，牠們在我四周爬行飛舞。蚊子更是可怕，牠們俯衝下來，在桌上來個三點式著陸，然後靠後腿站定在我身邊咆哮不停。如果不是因為這個受世人注目的、每年開採五千萬美元鑽石的威廉姆斯鑽石礦，我才不會到這裡來呢。」

當羅傑到達三蘭港（Dar es Salaam，坦尚尼亞最大城）時，收到一份馬格南巴黎辦事處發來的電報，建議他冒險進入蘇丹南部科爾多凡省的山區，去尋找一個未知的領域——傳說中的努巴部落（Nuba）。這一報導攝影成了羅傑所拍攝過最難忘的照片。努巴部落從沒有見過一個白種人，羅傑不但找到了這個部落，還跟他們一起生活了幾個月，了解他們的生活和習俗。努巴族男人善於格鬥，格鬥時手上戴著沉重的金屬手鐲。羅傑的一幅作品是在努巴人格鬥勝利後，族人把戰士扛在肩上凱旋而歸，這幅照片被全世界的媒體刊登引用。

羅傑在日記中記下了他在努巴部落生活時的感想：「當我離開努巴人時，他們給我留下了難忘的回憶。他們生活在十分原始的狀態下，但遠比我們這些生活在非洲之外的『黑色大陸』的人們更加友善好客、勇武俠義。」不幸的是，羅傑的照片反而給努巴族人帶來了不幸。當著名電影導演、希特勒的摯友萊尼·里芬斯塔爾（Leni Riefenstahl，編按：曾幫納粹拍攝紀錄片《意志的勝利》而備受爭議）看到了羅傑發表在美國《國家地理》雜誌上努巴部落的照片後，提出願意支付羅傑一千美元，讓他指出努巴部落的所在地，羅傑拒絕了。不幸的是，里芬斯塔爾還是想方設法找到了努巴部落，拍攝了一系列彩色照片，並在全世界各雜誌上發表。羅傑十分氣憤，不是因為里芬斯塔爾模仿了他之前拍攝的照片，而是她給努巴人帶來了危險。羅傑後來

努巴族人的凱旋

喬治·羅傑攝於蘇丹科爾多凡，一九四九年。（MAGNUM／東方IC）

解釋：

「當時蘇丹南部正是種族滅絕政策橫行的時期，雖然不是極端的宗教戰爭，但實質上是要清除少數民族努巴人，他們備受凌辱。當時蘇丹政府規定全國男性都必須穿著短褲，女性要戴胸罩，不能赤身裸體。當萊尼·里芬斯塔爾找到努巴部落之後，在那兒待了幾個星期，厚著臉皮要求努巴人把衣服脫掉互相格鬥供他們拍照，她給努巴人很多錢，而這些在當時都是被蘇丹政府禁止的。」

蘇丹穆斯林政府的回應是，鼓勵阿拉伯人侵占努巴人的領地，以至於最後完全毀滅了努巴文化習俗。羅傑最擔心的事發生了。

一九四八年七月，馬格南駐紐約辦公室的主任麗塔·范迪維特和馬格南攝影師比爾·范迪維特夫婦雙雙退出了馬格南，這影響到了他們作為馬格南共同創始人的歷史地位。自從他們退出後，在有關創立馬格南的歷史上，很少再提及他們的名字。他們兩人的退出並不是因為與馬格南有什麼矛盾，只是比爾·范迪維特認為他應該退出馬格南自己做，正如他加入馬格南前一樣，那樣他會做得更好。他與《生活》雜誌簽訂了利潤豐厚的合約，並一直保留著這一項合約，只是在馬格南成立之初，他被卡帕說服才加入。麗塔·范迪維特認為她在日常的瑣事上花費了太多的時間和精力，並且認為馬格南供養不起布列松。麗塔·范迪維特覺得布列松實質上並不是一名新聞攝影師，但馬格南的其他創始人持不同看法，尤其是布列松不斷地從東方發回驚人的照片。

大陸失守前，最後的一瞥

一九四八年十一月，《生活》雜誌發電報給正在仰光的布列松，委派他去中國。那時，蔣介石的國民黨

軍隊在共軍的進攻下節節敗退。布列松夫婦先飛往上海，在《生活》雜誌上海辦事處落腳，再北上去北平，那時的北平即將被共軍攻陷。布列松發現在中國拍攝很困難，不是因為有戰事而是因為他是白種人。在歐洲時他已習慣裝作若無其事在街上走來走去，一發現題材立即搶拍，然後不被人注意地快速離去，但在中國這種做法完全不可行。他在給馬格南的信中講道：「隨時隨地，至少有四、五十個孩子跟著我。中國是我去過的最難拍攝的地方。作為一名攝影師，我必須要有足夠自由的空間，就像一名拳擊裁判一樣。」布列松還意識到，中國人認為隨便對別人拍照是一種不禮貌的行為。有一天他在故宮旁的太廟前看到一群人正在晨練，人群散了之後，還有幾個人仍不自覺地繼續著這種慢動作的運動，一個人還哼起了京劇，布列松被他們這樣旁若無人的行為迷住了。但他也不無傷心地說：「我沒有拍下人們在街上跳舞的照片，因為我尊重他們，擔心對著他們拍照會被誤認為我在取笑他們。」

甚至當國共戰火已燒到了城邊上，布列松被京城裡人們那種習以為常的生活舉動所打動，他以生動的文字記錄並描述了在一個茶館的所見：

「大約早上九點左右，男人們拎著他們的鳥籠或蟋蟀進來，叫上一壺茶，把鳥籠掛在樑上或是放在茶杯旁。冬天蒼白的陽光照進茶館裡，時光一下子倒流了幾個世紀。一位老人不停地把玩著手心裡的兩只核桃，這兩只核桃已被搓得又紅又亮，它們從祖上傳到他手裡已經是第四代了。他的鄰座手裡握著一根繫著長線的桿子，線上繫著一隻飛上飛下的鳥，像是一隻風箏或是一件玩具，牠是伴侶而不是被捉住的俘虜。另一位客人在讀報紙，也許他正在讀國民黨軍節節敗退的新聞，或者只是在看一則廣告？一位老者在桌子間走動，往客人們的茶壺裡加熱水。一個男人站起身來，從他的衣袖裡取出一小條細木片來，木片的一頭繫著馬尾，他把木片從裝著蟋蟀的罐子上的一個小洞伸進去，讓這隻蟋蟀唱起歌來。另一位老人進來了，帶著一個外面蓋著罩子的鳥籠，那是防止鳥被凍著，也是怕鳥在街上受驚。這裡所有的一切都很寧靜，伴隨著鳥和蟋蟀的鳴

叫聲、茶館裡的喝茶聲、善意的笑臉。」

這種情境是布列松典型的拍攝方式，雖然這一刻城北可能正在進行激烈的戰鬥。他找到一個踏三輪車的人，會說幾句英語，布列松讓他帶著自己在城裡各處轉，還當他的翻譯。有一天，布列松拍了一張「老婦人」的照片，她脖子上圍著一條狐皮，被一群剛剛招募來的新兵圍著。那位踏三輪車的人走近「老婦人」看了看，轉過頭來對布列松說：「他耳朵上沒有耳洞，他是個太監。」

幾天後，他有機會拍攝一個太監的小群體，這是他早就想拍攝的題材，在這個小群體裡有四十位年老的太監，是最後一代皇帝在位時的三千名太監中還活著的人。其中一位太監，曾經負責每天用紅絲綢，將皇帝最喜愛的妃子裸身包裹著送到皇帝的床上。

布列松擁有像孩子一樣的好奇心。一次，他尾隨著從廟中出來的迎親隊伍，新娘坐在掛有絲綢門簾的轎子打頭陣，各種吹鼓手隨後，還有穿著錦衣的家人們。當布列松尾隨著這支吹吹打打、喜氣洋洋的隊伍剛剛走出城牆，來到城外開闊的地帶時，意外地迎面遇到一隊剛從附近前線撤下來的士兵。布列松是這樣記述的：

「撤退的國民黨士兵失去了秩序，看上去大概是在廣闊無際的華北平原上，經歷了巨大磨難後敗退回來，他們就像一股從叢林裡爬出的蟻隊，疲憊而失魂落魄。當迎親的隊伍與士兵的隊伍相遇之時，兩支隊伍中的人竟無人互相觀望，好比兩個世界裡的人從未相遇一樣。這時，迎親的隊伍已到了新郎的家門外，抬轎的人從狹窄的門洞中擠進去，而此刻，士兵的隊伍還沒有走完，他們正以自己的方式走向各自的命運。」

北平被共軍攻陷前不久，布列松又回到了上海，在百老匯大廈租了一間公寓與妻子伊萊住了進去。從公寓的窗戶可以俯視喧鬧的蘇州河，河裡的舢舨常卸下一包包的棉花。一天早上，當他去《生活》雜誌辦公室時，發現在一家政府銀行門前聚集了很多人，原來這些人都在等著兌領黃金。布列松意識到國民黨政府的貨

幣已經瓦解了，他飛奔到對面大樓的窗口拍攝這一景象。警察趕來維持秩序，不少警察用步槍的槍托毆打混亂的人群。布列松發現從窗口拍攝的角度不太理想，於是跑到街上去拍。他想擠出人群，但被夾在混亂、躁動的人群中，進退兩難。當他被困在群情激昂的人堆裡時，他覺得有人掏了他的口袋，最靠近他的幾個人眼睛貪婪地盯著他的相機，幸運的是沒有人下手。實際上，幾天前在一輛擁擠的公共汽車上，布列松發現他的一台相機不見了，相機背帶被刮鬍用的刀片割斷了。當汽車在下一站停車時，布列松迅速跳下車擋住那些想下車的乘客，當檢查了最後一位無奈的乘客的口袋後，布列松在汽車的踏板上發現了他的相機，很明顯，是小偷趁人不注意時把相機丟下溜掉了。

布列松記得，那天晚上甲板上還有雞尾酒會和手風琴伴奏。

布列松與伊萊乘坐最後一艘英國輪船，於一九四九年四月離開上海，船上擠滿了想逃離上海的難民們。

* * *

因為瑪麗亞・愛斯納把巴黎辦事處經營得很成功，在范迪維特夫婦離開馬格南之後，她被派往紐約，取代麗塔・范迪維特的主任職務。當時她與一名在紐約工作的醫生訂了婚，所以很願意赴紐約就職。馬格南圖片社從范迪維特在格林威治村的辦公處遷出，搬進紐約西四街一幢有點昏暗的建築物內，位於第五與第六大道之間，不算特別寬敞，但至少離卡帕午餐常常愛去光顧的「北美洲人」餐館很近。在那附近還有一間酒吧，經常能見到著名的電影明星、作家、導演等等。

因為范迪維特脫離了馬格南，卡帕原先設想由馬格南攝影師們分駐全世界幾個地區的想法變得不容易實施，所以他開始尋求新成員加入馬格南。雖然為了確保馬格南的資金運轉，有一部分攝影師曾為馬格南完成了主要的國際拍攝任務，像吉賽爾・弗羅因德（Gisèle Freund）、芬諾・雅各布斯（Fenno Jacobs）、赫伯特・利斯特（Herbert List）和荷馬・佩吉（Homer Page），但他們並不是馬格南「家庭」的成員，馬格南只是

收取一定百分比的利潤。吸收新成員的難處在於，他們必須在個人性格、政治立場和專業素質方面符合馬格南圖片社的宗旨，其中個性及政治立場是極重要的兩個因素。當范迪維特離開時，馬格南成員認為，當時只有一位三十二歲的瑞士攝影師溫納・別斯切夫（Werner Bischof）符合他們的條件，但溫納・別斯切夫還不能完全確定他是否想加入馬格南。

英格・邦迪（Inge Bondi）於一九五〇年加入馬格南圖片社擔任祕書及研究員，他是在當時的《紐約時報》上看到一則招聘廣告而去應聘加入的。他在紐約的徠卡畫廊接受採訪：

「當時馬格南圖片社設在紐約第五與第六大道之間，在又小又髒的街道裡一個黑黝黝的小建築物內，與「北美洲人」餐館和《生活》雜誌的辦公室僅隔幾個街區之遙。那棟老建築物裡的電梯是裝有鐵柵欄拉門的那種，一出電梯就可以看到一面牆堆滿粗糙的書架。屋裡有幾張破舊的辦公桌和三四個文件櫃，實際上只有一個分隔出的小空間算是瑪麗亞的辦公室，另外還有打字員和電話接線員，整個辦事處感覺很不景氣。記得當時我問瑪麗亞：『你認為圖片社會一直這樣下去嗎？』

「瑪麗亞是位極好的圖片推銷員，她對馬格南有一種獻身的精神，我一直不太明白她與卡帕之間的關係。她很專業，也是一位很好的編輯。她與《生活》雜誌的有關人員關係很好，儘管他們是些很難對付的人。卡帕實際上對出售照片賺錢這件事並不感興趣，他只在乎自己的能力是否提升，他工作非常賣力，也為其他在外幹活的攝影師們編輯照片。

「我進入馬格南後第一個認識的攝影師就是卡帕，他派我去買滿滿一提箱的膠卷，因為那時在歐洲買

◆ ◆
◆ ◆
◆ ◆

不到膠卷。他個子小，但很結實，長得十分迷人。記得他對我說：「你也會做得好的」，這算是很高的讚揚了。卡帕常常在聖誕節前後，從他負責的巴黎辦事處來到紐約。他總會舉辦很多社交活動，而且大多是在晚上，我們喝香檳、威士忌和其他一些酒，這也是招待編輯們的好時機，同時也可以談談各種新的創意。卡帕特別善於賣弄他的點子，他會在請柬上印上：「羅伯‧卡帕邀請您參加雞尾酒會」。我記得其他的馬格南成員會有一點不開心，因為請柬上沒有印馬格南的字樣。酒會一般會在「北美洲人」舉行，正是這樣的場合讓卡帕包攬到不少拍攝任務。他們只是被帳單上的大數目嚇住了，因為馬格南常常缺錢。馬格南對攝影師們來說就像一間銀行，大家把錢存在那裡。當有些攝影師手中沒錢時，就去那裡取錢，馬格南必須想方設法幫他弄到。有一個酒，當帳單開出來時，馬格南的其他攝影師看了都有點沮喪。實際上他們不了解，當天會供應雙倍的很棒的攝影師叫荷馬‧佩吉，有一次他與一位作家一起去南非，可能他們喝多了，我們就不停地給他們寄錢，後來才突然發現週轉的現金已寄光了。因為當時我還年輕沒有經驗，所以卡帕把責任承擔下來。另一位攝影師溫納‧別斯切夫曾跟我說，有一次在遠東，因手頭沒錢只好在橋下過夜。當愛納斯特拍攝著名的新墨西哥報導攝影時，手頭上的錢花光了，只好沿路搭別人的車，他們兩人的開銷都比較節省。平時，馬格南在紐約與巴黎兩地的辦事處之間電報、電話不斷，關係也相當融洽。馬格南就像一個大家庭。

「馬格南的攝影師們都是些非常了不起的人，他們從不互相戒備，也從不模仿別人的想法，因為他們都有自己的個性。馬格南是一個真正的合作組織，它建立在長久的友誼上，所有人都可以說是天才，而且對馬格南忠心。某種程度上來講，他們也願意與每個人共享自己的成功。」

新成員
加入

國際媒體記者報導韓戰新聞

溫納．別斯切夫攝於南韓開城，
一九五二年。（MAGNUM／東
方IC）

溫

納·別斯切夫起初是一位抽象靜物攝影師，靠拍攝時裝、廣告謀生，後來他突然心生念頭想要拍攝二次大戰後的歐洲，才轉向新聞攝影。一九四六年五月，一本在歐洲很有威望的瑞士雜誌，幾乎用整整一期的版面刊登了歐洲難民的悲慘照片，其中大多數是兒童，在這個劫後餘生、解放了的歐洲到處流浪漂泊。那時候溫納·別斯切夫是黑星圖片社的成員，從他給朋友的信中可以看出，他對黑星並不滿意：

「我不會做那些你打算繼續幹的工作，比如政治性的紀實攝影，這與我的個性不合。現代社會中有困苦也有發展，我追求的是美的事物，例如我對國家如何教育戰後的年輕人很感興趣，另外還有在艱難環境下表現出來的人性美。很明顯讓我承擔政治新聞攝影是不合適的，或許一位機靈的美國攝影師可以把這樣的事做得更好。」

雖然他對黑星圖片社不滿，但當馬格南主動邀請他加入時，別斯切夫並不急於作出決定。當時他正在赫爾辛基，要去拉普蘭（Lapland，位於芬蘭北部）拍攝一個游牧部落的故事。一九四八年九月，他收到了一份馬格南寄給他的合約書。別斯切夫在寄給蘿絲麗娜·曼德爾（Rosellina Mandel，這位年輕女子很快成了他的妻子）的信中提及這件事：「我必須作出一個重大的決定，我手頭上有一份馬格南的合約書，這是全世界最棒的圖片社（以攝影師合作的形式組成），它的成員有卡帕、布列松、西摩和羅傑。我最看重的是，他們都是有正確見解、對社會有同情心的人。他們其中兩位曾報導了西班牙內戰，他們是自由攝影師，很獨立，不會被任何一家雜誌社給綁死。」

當溫納·別斯切夫還處在興奮中的時候，馬格南也對另一位年輕有為的人提供類似的機會，這個年輕人叫恩斯特·哈斯（Ernst Haas）。他在維也納的幾個主要火車站拍攝了人們等待載著戰俘的火車到來時的情景，這組照片使他一下子出了名。出生於一九二一年的哈斯，當時正在進行一個時裝雜誌的拍攝任務，他聽說在一小時內，將有一輛載有戰俘的火車從蘇聯到達維也納，是戰後奧地利戰俘們第一次重返家園。他放下

手中的工作，急急忙忙帶著相機橫越市區趕往火車站。在車站外，成群的婦女手中拿著她們家人的照片，等待失蹤多年的丈夫和兒子，或希望回來的戰俘中，有人會給她們帶來什麼消息。哈斯回憶：「沒人知道有誰能回來，車站裡的氣氛緊張而肅靜，直到第一批戰俘到達，就像從舞台上的布景中走出來似的。接下去發生的事情只能用相機拍出的照片來形容了，我陶醉在拍攝之中……，但幸福的景象很快被失望的景象所代替，很難把所有感受一一拍攝下來。婦女們舉著一張張褪了色的照片給剛下車的戰俘們辨認：『你認識他嗎？』哈斯在給的人的臉。這一切對我來說實在太沉重了，我幾乎是麻木地回到了家裡。」

『你見過我兒子嗎？』她們叫著她們男人的名字……孩子們拿著他們從未見過面的父親的照片，比對著回來

哈斯那天下午拍的照片在全世界各大刊物上發表了。《生活》雜誌還邀請他擔任專職攝影師。對這家世界最有實力的圖片雜誌的邀約，哈斯卻有禮貌地回絕了，這無疑令《生活》雜誌的編輯大吃一驚。哈斯在給編輯的回信中作出了很有說服力的解釋：

「我認為，一般情況下有兩類攝影師，一類是為雜誌社拍攝照片，另一類是只拍自己感興趣的內容，而我屬於第二類。我不認為一夜成名會帶來成功，我相信一個人只有在努力工作後獲得成功，才能使其成為一個真正成熟的人。因為他能感知到生活的真諦，樹立正確的世界觀，他也能因此包容別人、欣賞別人的優點……。我總是認為，為了自己的信仰去走一條有點冒險的道路，比走一條輕而易舉的路要好些。我還很年輕，有足夠的精力去為我的目標而努力。我希望在將來，首先是我的思想，其次是我的眼光會被社會所注意。我說這些，並不是認為自己很了不起。但是，不僅雜誌有自己的計畫，我也有自己的計畫。有了計畫，而只停留在紙上不去試一試，這不是我的原則，為自己所定的目標而去冒點險是值得的。我還年輕，我充滿活力，我能夠這樣做。也許你會認為我想得太不務實，但我希望擁有自由，這樣我就可以做我所想的……。

我並不認為雜誌社編輯委派我的任務，是我自己想拍的。」

馬格南的早期印象

哈斯的信幾乎是馬格南攝影師的檄文，也許在他寫信的時候，已加入卡帕的組織中了。哈斯的照片給卡帕留下了極深刻的印象，因此哈斯受邀去巴黎辦事處參觀。哈斯從維也納搭乘三等硬席火車去巴黎，同行的是年輕漂亮的英格·莫拉斯（Inge Morath），她後來也成為馬格南的傑出成員。那是一九四九年，莫拉斯戴著一頂新帽子，還帶著一大包三明治，這是上火車前哈斯的母親送到車站的。

英格·莫拉斯回憶他們二人到達巴黎辦事處的情景：

「哈斯與我從巴黎東站下了車，我們沒有帶多少行李。為了省著用法郎，我們決定步行去馬格南辦事處，那兒離火車站很遠。辦公室在四樓，一樓是那種有鐵柵欄的電梯，上面還掛了一張告示：『此電梯只能上樓，下樓請走樓梯』。這種情況在維也納我們見多了，但巴黎這樣的大城市也有這種限制很少見。我們按了門鈴，期待所有的名人會出來與我們打招呼，但是鈴聲響了很久都沒有反應。因為寄給我們的邀請函上，寫著見面的確切日期與時間，我們只好不停地按鈴，終於，一個高個子男人出現了，額頭上還頂著一個冰袋。他是卡爾·佩魯茲（Carl Perutz），他的作品十分出色，看來他前一天晚上喝醉了。他對我們說：『今天是法國國慶日，我不知道還有人會來辦公室，不過還是請進來吧！』說完他人又不見了。

「馬格南辦事處設在公寓裡，它的陳列也維持公寓原貌，有廚房、臥室、廁所，只有前面的大房間看上去像是辦公室。那裡有一張長桌用來編輯圖片，一台有著長長電線的電話，可以隨意拿來拿去，幾個文件櫃，還有一條長凳。後來我加入馬格南後，每當身上沒有錢時，就會睡在這條長凳上，這非常舒服，只是少了一條亞麻布的床單，每天一早門房還會來清潔打掃。

「卡帕終於在他的朋友萊恩·斯普納（Len Spooner）的陪同下來了，萊恩·斯普納是《畫刊》雜誌在倫

敦的編輯。卡帕很英俊、充滿活力，他一來就讓我們有種一切都已經安排好的感覺，雖然什麼也沒有發生。

他一邊與萊恩‧斯普納繼續討論馬格南的一些事務，一邊拿起電話為我們找了一家便宜的旅館，還為我們確認了一項在義大利為聯合國教科文組織做的工作。打完電話，卡帕帶我們到一家飯店，吃了一頓非常豐盛的晚餐。那天晚上，在狹窄的街道上，擠滿了狂歡跳舞的人群，還放著煙火。哈斯和我為大家表演了如何跳左旋的華爾滋。大衛‧西摩也來了，他很文雅、比卡帕更耐心、詳細地回答了我們提出的無數問題。他告訴我們，布列松與妻子伊萊駕車去了埃及所以沒來，以後會有機會見到他。喬治‧羅傑不久會從賽普勒斯去非洲，途中會在巴黎停留。」

那天晚餐的時候，卡帕祝賀哈斯成為馬格南的成員。「這是什麼意思？」哈斯有點緊張地問。「這意味著你的錢將放進馬格南的錢櫃裡，而馬格南是個非營利組織，因此你將要跟你的錢說再見了。」卡帕輕鬆地回答哈斯的提問。

卡帕自認為是反藝術、反宗教、反詩歌、反感性主義的。但他的雙手卻流露出他的真性情，他的手像悲性一樣柔軟，完全不同於他的外表和說話的聲音。從很多方面來看，卡帕是在尋找戰爭中的詩意，尋找女的戰爭史詩。在馬格南成立初期，本身就有一種詩意的成分。卡帕說過：「你不該僅僅去滿足市場，你應該創造市場……你在創造價值的同時，需求也會出現。」

卡帕在巴黎的時候，就住在與馬格南辦事處同一條街拐角上的徠卡斯特旅館，旅館的門房會告訴卡帕去朗切門斯（Longchamp）賭馬的小竅門。卡帕雖然是馬格南的靈魂和原動力，但他討厭把時間花在辦公室裡，他總是像一陣風似的走進辦公室打幾個電話，寫幾條照片說明，或是與馬格南僱用的那些漂亮姑娘們調笑，大部分日常事務的討論和工作合約，是在辦事處樓下的咖啡館裡完成。他會在那裡的彈珠台上花上幾個小時，嘴上銜著一支香菸，眼睛在煙霧裡斜睨著。

約翰・莫里斯是《婦女家庭》月刊的圖片編輯，他曾拜訪過馬格南巴黎辦事處，他回憶到：「如果去得早，可能會從辦公室後面的臥室裡，走出一位睡眼惺忪的攝影師或是他的女朋友與你打招呼。廚房已經拆掉，只有一個舊冰箱，裡面裝的全是膠卷；客廳從上到下都堆著裝滿照片的硬紙盒和照片冊；洗衣房的角落裡堆著行李和相機。在編輯圖片用的長桌旁有幾個人在低聲說話，聊的大多是些私下傳布的謠言，只有卡帕大吼著進來，他是多麼喜歡破壞辦公室的這種寧靜啊！」

任何一個從紐約辦事處來的人，或是認識紐約辦事處的人，都會受到巴黎辦事處的歡迎。莫里斯在《婦女家庭》月刊的助手是露易絲・威瑟斯彭（Lois Witherspoon），大家都知道她在家裡的小名叫金克絲（Jinx）。一九四九年春天，金克絲休了四個月的假，她決定到歐洲旅行，第一個「站點」就是馬格南巴黎辦事處。威瑟斯彭曾這樣描述：「有一架搖搖晃晃的電梯把我們帶到二樓，那裡曾是瑪麗亞・愛斯納的舊公寓，非常擁擠但卻富有法國味，與紐約辦事處完全不一樣。在一個角落裡，正進行著一場歇斯底里的爭論，另一角落則在討論著別的什麼事。他們隨時都可能爭吵起來，今天還是朋友，或許明天又成了死對頭。我被歸入某一幫裡，因為我被看做是紐約辦事處的人，而且我是《婦女家庭》月刊的助理，所以他們就找話與我搭訕幾句。那裡的人是典型的法國人，互相之間用不連貫的英語、法語或德語交流，言語間閃現出各種新奇的想法和創意的點子，氣氛興奮至極，簡直無法形容。

「西摩和卡帕在辦公室進進出出。西摩像一頭小貓頭鷹，矮小但結實，頭髮梳向後面，眼睛很大，一臉悲傷的表情。他會一聲不響地溜進電梯，身上掛滿相機。我們喜歡逗趣地說『可憐的西摩』，但其實西摩一點也不可憐，他喜歡自己這種樣子，他也生活得不錯，有很多朋友。他總是說：『我想是吃午飯的時候了。』而且他總是知道應該去哪裡，也總是有足夠的錢付帳，這一點我一直弄不明白。大家都是量力而為、各盡所能地支付帳單。

「可憐的恩斯特．哈斯總是像個破產者一樣窮。記得有一次我和他去吃午飯，當我說我來付帳時，他就立刻說：『不，不，你是我的客人。』」哈斯不但為我付了帳，還在塞納河邊買了一本漂亮的書當作禮物送我。」

馬格南總是錢不夠用，部分原因是卡帕把辦事處看成他的私人銀行，他會有種種理由去借錢。他借錢可能是為了替一名攝影師籌備拍攝費用，或者是為了到賽馬場享受一天，也可能是與女朋友吃一頓華麗的午餐，或者是弄點夜生活的零用錢。馬格南日常用的現金是放在一個錫鐵盒裡，盒子的鑰匙由同樣在辦事處工作的蘇西（Suzi）──卡帕的漂亮侄女──所保管。只是，任何人，包括卡帕都可以輕易用小刀把盒子打開。

卡帕在去賽馬場前總是從盒子裡取一點錢，如果他贏了就把錢放回去，如果他輸了，好吧，誰會再去抱怨他？在極少的情況下，當盒子裡的錢滿起來時，卡帕會很有手腕地，把一張一百美元的鈔票塞給辦事處的某一位漂亮姑娘，讓她出去「享受」一下。

英格．莫拉斯說：「卡帕是一個難以形容的人物，你一見到他，即使只相處幾分鐘，你就完全不可能忘記他，他是人類中的強者，但他沒有一點架子，有時可能還有點俗氣。他有一種其他人難有的豁達性格，在你需要幫助時他會不遺餘力，但也可能要求你付出更多作為回報，但如果你不回報他，他也無所謂。也許他總有理由去花你的錢，也會在以後還你，但沒有人會放在心上。」

瑪麗亞．愛斯納說她一直提心吊膽地過日子，因為她總是擔心，比如布列松會突然從遠東發來電報要求匯錢給他，雖然他也經常發圖片回來。愛斯納還設想過，如果她告訴布列松，卡帕把他前六個月裡賺的錢都花光了，會出現怎麼樣可怕的場面。遇到突然需要用錢卻缺錢的時候，卡帕會整夜睡不著覺。皮埃爾．加斯曼的影像加工部，專門為馬格南巴黎辦事處沖洗照片。有一次加斯曼向卡帕索討馬格南欠他的四百美元加工費，以便給他的手下發薪水。卡帕歡快地建議下午一起去朗切門斯賽馬場賭馬，加斯曼表示反對，但卡帕還

是去賭了，而且真的贏了足夠的錢回來付了欠款。這樣的情況絕不是第一次也不是最後一次，卡帕在馬場和賭桌上救了馬格南。

事實上，瑪麗亞·愛斯納所擔心的可怕場面從來沒有出現過，因為布列松在遠東時期從來沒有向她要過錢。布列松說：「我三年後從印度回來，我想我應該賺了不少錢，我就對卡帕說：『我現在需要這些錢用。』但卡帕對我說：『你妻子已經有了一件皮大衣，她也不用再買第二件，你也不喜歡汽車，那你要錢還有什麼用？』你看，這就是我們之間的關係。我說：『我打算買房子，很便宜，我不想錯過，所以我需要這些錢。』卡帕說：『我把你那些錢都花了，實際上我們已經破產了。』我說：『那你至少應該先警告我。』卡帕說：『喂，你不要像青蛙那樣急得跳起來，來吧，普雷明格（Preminger）正在拍一部電影，你可以去為這部電影拍點什麼照片。』你看，我怎麼能生他的氣，錢不是我們之間的問題。我們都必須生活，他賭錢，也提供工作，事情總是這樣的。」

一九四九年十月，一件不幸的事發生了。喬治·羅傑從賽普勒斯發來一份電報說：「我親愛的妻子今天去世了，孩子也沒了。」羅傑的妻子在生產時死於併發症，羅傑精神上受到了極大的打擊，整個人幾乎垮了，一連幾個月都無法工作。他的馬格南朋友們給予關懷但收效甚微，除了等他的悲傷慢慢消失，誰也拯救不了他。當羅傑終於在馬格南的紐約辦事處露面時，他戴著一頂貝雷帽，穿一件長斗篷，看上去像是剛從外國軍隊復員回來的。他能開始工作了，他接受了一項去海地的攝影任務。後來這項攝影任務成了治療他心中悲痛的良藥，並以愛上一位年輕女子而告終。這位女子正是金克絲·威瑟斯彭，她是他的研究員和助手。

威瑟斯彭回憶說：「我與羅傑通了兩年的信，當時為了拍攝《人畢竟是人》（People Are People）這個專題，羅傑的回信奇妙無比，因為他不只是討論這項任務，他還談論他所在國家的情況，人們怎樣、環境怎樣、有什麼問題，相當有意思。所以當他來到紐約，他們

一夥人走進二十一俱樂部，我看到他戴著貝雷帽，穿著一件法國駐外部隊的斗篷，我一下子就被他吸引住了。」

卡帕當時正在估算《人畢竟是人》這個拍攝專題和另一個全球性拍攝專題《X世代》（Generation X）是否能獲利。《X世代》計劃在全球範圍內，拍攝後戰下一代人的各個方面。卡帕這樣設想這個題目：「有一天，我突然意識到二十世紀已經進入下半個五十年。馬格南的大多數成員都將近四十歲，也可以說是進入人生的中期。我們都感到很幸運，能生活在發生翻天覆地變化的世紀中期，我們互相祝賀，談論起當我們只有二十多歲時的願望，我們發現，雖然大家來自不同的國家，但在二十多歲時，我們的願望卻十分相似。因此我們在五大洲十二個國家中，各選出一名年輕男子和女子，拍攝他們目前的生活，尋找他們過去的歷史和他們對將來的期望。」

我突然想到，在這個世紀中期二十多歲的人，他們更可能有機會去慶祝公元二千年的到來。我們決定把這一代人稱作為『X世代』，表示未知的一代。雖然當時是一時衝動想到這個計畫，但也意識到，要執行這個拍攝計畫，我們的能力和財力有所不及，但基於對這項工作的熱情，我們仍決定把馬格南的人派到世界各地。

卡帕把這個拍攝計畫賣給了美國的時裝雜誌《麥考爾》（McCall's），該雜誌同意預付一筆資金以促成此計畫。卡帕打算由馬格南的攝影師獨立完成這個項目，因此不得不招收新成員加入馬格南。哈斯和別斯切夫就是在這種情況下加入馬格南的，他們決定把自己的前途賭在馬格南身上。馬格南還設立了一種「特約攝影師」的約聘方式，他們為馬格南提供照片，而馬格南為他們提供市場服務。一名叫伊芙·阿諾德（Eve Arnold）的年輕女攝影師，帶著一份只有兩個簡單故事的報導攝影作品來馬格南紐約辦事處應徵，一個故事是哈林區的時裝秀，另一個是大都會歌劇院的開幕夜。她神情緊張地在馬格南紐約辦事處等待結果，很快就被通知請她做一名特約攝影師。在她之後獲邀請的是丹尼·斯托克，他在《生活》雜誌舉辦的青年攝影師比賽

中得過獎。他拍攝了一組令人吃驚的報導：描述東德難民到達紐約時的狀況。斯托克說：「他們受到各種質問，例如是不是共產黨派來的，照片描述的就是這種狀況。我想，《生活》雜誌把我的作品評為一等獎主要與題材有關，當我得獎之後，卡帕主動邀請我加入馬格南。」

在斯托克之後加入馬格南的是艾里希‧哈特曼。當時哈特曼去同一棟樓的另一家圖片社送他的作品，按錯了電梯樓層，電梯門打開時，他發現對面的門上寫著馬格南圖片社。他馬上想起一週前在《時代》雜誌上看到幾幅關於聖帕翠克遊行（編按：愛爾蘭裔移民的慶祝活動）的照片，就是由馬格南攝影師布列松所拍攝的，哈特曼激動萬分地走進了馬格南辦事處。

哈特曼回憶說：「一位女士轉過身來對我微笑，她就是瑪麗亞‧愛斯納，她用一種可愛的柏林口音跟我講話，我知道她一定是從德國來的移民，然後我們開始閒聊起來。我告訴她我是攝影師，對馬格南很感興趣。在這之後我見到了卡帕，卡帕對瑪麗亞‧愛斯納說：『嗯，看來他對馬格南了解不多，但我想我們還是可以讓他跟我們一起做點什麼。』我被允許在辦事處裡到處看看，看看他們拍攝的方式，他們對世界事物的看法。我意識到馬格南攝影師的作品，並不是描述他們所到的地方，而是對他們的所見作出評價。他們的作品似乎在表達著：我到過這兒，我看到了這個，我對這件事有著這樣的看法。」

艾里希‧萊辛是一名奧地利攝影師，在聯合報業集團工作，他是由西摩引薦到馬格南巴黎辦事處的。

這樣算來，馬格南的成員已達到十名。阿諾德、斯托克、萊辛和哈特曼，五十年之後還在馬格南。萊辛一九二三年出生於維也納，他的父母親是牙醫和交響樂團的鋼琴家。從少年時代起，萊辛就開始學習攝影。萊辛當希特勒占領奧地利後，萊辛多數家庭成員都流亡到巴勒斯坦，但萊辛的母親不願意離開奧地利，她最後死在奧斯威辛集中營（Auschwitz）。萊辛成年後當過駱駝飼養員、計程車司機，還在海灘上為遊人拍過照片，

後來才加入聯合報業集團當攝影師。他發現他和馬格南的理念完全相同。萊辛回憶道，有一次採訪與編輯有不同看法：「在一九五○年，歐洲委員會（Council of Europe）第一屆會議在史特拉斯堡（Strasbourg）召開，我拍了一些相關的照片，在那兒的所見所聞讓我感到十分興奮，因為我被一種新歐洲的和平氣氛所感動。但當我看到這些照片在《快報》雜誌（Quick）排版出的打樣時，我既吃驚又生氣地大叫起來，因為那些照片下的說明文字明顯有反歐洲的意味。我的叫喊聲甚至驚動了在三樓辦公的主編，他下到一樓的圖片編輯室，來看看到底發生了什麼麻煩。在討論過後，我的立場被接受了，照片說明也重寫，只客觀地註明發生的事情。我想這些類似的經歷也正是馬格南創立的原因，因為我們知道，我們自己已經足夠理智，以至於不需要別人對我們強加什麼東西。」

熱情、卓越的領導人

卡帕對組織這九位攝影師的工作胸有成竹，他時不時會用好言好語鼓勵攝影師們，但當他們拍來的報導攝影水準達不到要求時，他也會嚴厲地批評他們，而當雜誌編輯們對攝影師的照片處理不當時，卡帕又會全力為之爭取。喬治‧羅傑認為：「卡帕是最理想的組織者，他是馬格南的發起人，又是一名很好的推銷員。

在卡帕那才思敏捷的腦子裡，主題一個接一個地迸出來，然後再由我們來分析這些主題的可行性。他一直全力推銷他的這些主題，也鼓勵每個人發揮自己的特長和喜好，對每個成員都一視同仁。他鼓勵我到非洲去探險，因為我喜歡拍野生動物，也鼓勵恩斯特拍攝那些帶有幻象意味的動感色彩，鼓勵布列松培養把日常生活中的小事轉變為藝術作品的能力。卡帕如果認為某一專題對某一成員特別適合時，他自己絕不會去搶拍這個主題，這正是我們兄弟關係的真諦。」

卡帕常常被他的朋友和同事描述成一個和氣、熱情的人，但他同樣也有無情的一面，為了得到他想要的東西，會不顧一切鬧得天翻地覆。他認為只要目的正當，任何手段皆無妨。與卡帕共事過的人說：「如果你問十個攝影師他們對卡帕的印象，你會得到十個不同的答案。他可能是一個極好的朋友，也可能是一個徹頭徹尾的混蛋！」

萊辛說：「每次當卡帕認為你的報導攝影拍得不夠理想時，他就會帶你去樓下咖啡館裡的彈珠台賭上一把。有一次我正在土耳其拍攝馬歇爾計畫，突然收到卡帕發來的電報：『蝗蟲入侵伊朗，你得到《生活》雜誌委派。』我好不容易弄到了簽證，到了伊朗才發現《生活》雜誌根本沒有委派我這個任務。原來，卡帕的意思只是說，如果我能帶點片子回來，他可以設法把照片推銷給《生活》雜誌。後來我發想了一個關於德國的報導攝影主題，他聽完後說：『好，去做吧！但你應該拉點贊助，你應該讓《展望》雜誌（Look）給你贊助。』我說：『我怎麼可能得到《展望》雜誌的贊助呢？』他說：『如果我說能，你就一定能。』結果他真的辦到了。」

甚至連個性謹慎而又務實的溫納‧別斯切夫也被卡帕迷住了。一九五○年四月，別斯切夫在倫敦與卡帕見過面後，寫了封熱情洋溢的信給妻子璐絲麗娜：「現在是星期四晚上，在與卡帕長聊之後，他回了巴黎。與卡帕共處時，他就像父親一般（實際上他們只差兩歲）。斯普納、卡帕和我一起吃了一頓午飯，我們聊了很多，之後我跟斯普納開車去了辦事處。明天我將為《畫刊》雜誌社拍攝我的第一個報導攝影故事，他們希望在未來幾週內，我能拍出一個系列的報導攝影。第一個故事將拍攝倫敦東區的一家醫院在二十四小時之內所經歷的各種人、各種疾病和各種危難。我計劃將拍攝重點放在急診部，以凸顯夜幕降臨的城市與燈光明亮、氣氛緊張的醫院之間的強烈對比。」

伊芙‧阿諾德喜歡把卡帕稱作「攝影大學」，她會連續幾個小時反覆研究卡帕的作品：

「最初我一直很困惑，因為我感覺卡帕拍照片並非總是提前構思事件的進展──從動作開始前，到動作最完美的時刻，然後再到動作逐漸停止。卡帕也不像恩斯特‧哈斯會事先設想事照片就能精彩、明確。我感到卡帕拍攝的是事件的精髓，有他自己的審美方式。

「我一直不太理解卡帕的作品，直到一九五○年我遇到《紐約客》雜誌（New Yorker）的撰稿人珍妮‧法蘭納（Janet Flanner），她幫助我正確理解了卡帕的作品。珍妮‧法蘭納知道我是馬格南的成員，她問我是否認識她的朋友羅伯‧卡帕，我回答『是的』，她立即兩眼放出光來，開始談論卡帕的勇氣、智慧以及他對世界事務的理解。她不停地講，我只是聽著。當她注意到我的沉默，就開始試問我的看法，我脫口而出說卡帕的照片構思並不太好。珍妮‧法蘭納用一種十分同情的眼光看著我說：『親愛的，歷史本身也沒有構思好。』我開始理解卡帕作品的內涵正是如此。也就是，記錄事件發生的那一刻。他的作品打開了新的視覺紀元。很多好的新聞攝影師們在報導新聞時，是靠即時性和衝擊力，而卡帕意識到攝影的本質正是這種在事件發生時，你正好在那裡，而不是作品的形式。這很重要。」

＊＊＊

作為一名新聞攝影師，伊芙‧阿諾德從不因為自己是女性而有所畏懼，實際上，她還是一位小個子的攝影師。有次她身處「黑人穆斯林」（Black Muslin）的示威活動中，因為是群眾裡唯一的白人，被人們用菸頭戳後背；還有一次在報導法西斯集會時，因為她是猶太人，有人威脅要把她熬成油做肥皂，但她仍然能鎮定自若地拍照。她加入馬格南後，第一個採訪任務是報導美國參議員約瑟‧麥卡錫，他在眾議院非美活動調查委員會聽證會的發言，曾激起一股全國性的反共潮。但當阿諾德告訴卡帕她打算報導麥卡錫時，卡帕的反應令她疑惑不解，卡帕要阿諾德暫時別去報導，但不能告訴她反對的原因，卡帕說等他到了巴黎之後再去報導。後來阿諾德才明白，卡帕擔心美國政府會吊銷他的護照，因為已有人懷疑卡帕是共產黨。當卡帕到了巴

黎之後，就打電話給阿諾德說可以開始了。

在阿諾德到達華盛頓的那天，正好是眾議院非美活動調查委員會要求桃樂西・派克（Dorothy Parker）出席作證的日子。「派克沒有出席，只有她的律師發了一份電報，說派克有健忘症，所以她不是一個合適的證人。我記得我還見到一對年老的夫婦在那裡緊張地等著，因為就要被傳訊去作證。氣氛顯然很緊張。當聽證會因午餐而中斷時，麥卡錫召開了記者招待會，我出席並拍攝了招待會的現場。因為我是記者中唯一的女性，在聽證會結束時，麥卡錫朝我走過來，把手搭在我的肩上問：『你拍到滿意的片子了嗎？』我出於一種本能的反應把他的手推開，但我意識到我必須與他配合，所以停頓了一下馬上說：『對不起，參議員，我得去工作了。』那時，一些記者正看著我們，當我下樓去餐廳吃午飯時，我坐到了記者桌，但沒有一個人願意和我說話。

「麥卡錫很聰明，有天他為我彈鋼琴，但又不願意我拍他彈鋼琴的照片，他表現得很有親和力，很多人想要做到有親和力並不容易。當麥卡錫穿過大廳走過來時，顯現出他很有女人緣，這和我想像的形象完全不同，我以為會遇到一位粗魯、難以對付甚至很粗俗的人，但實際上他講話的聲音很柔和，而且還很機智，也許這就是他展現出的個人魅力。」

＊　＊　＊

一九五一年，英格・莫拉斯移居倫敦，她與一位英國人結了婚。她最初只為自己拍攝報導攝影。「在我把我想拍的那些報導攝影賣給了不同的雜誌之後，我回到了巴黎，把這些照片拿給卡帕看。卡帕看後說：『很棒的片子，現在你是馬格南攝影師了。』馬格南交給我什麼樣的拍攝任務我都接，當時我只是初出茅廬的新手，所以他們給我的工作也都是一些小題目。那時我拍一個主題賺一百美元，還記得第一次拍的是關於老年人在芭加泰爾公園欣賞玫瑰花的故事。

「在拍這些小故事的同時，我也研究別的攝影師們拍攝的主題並幫忙編輯他們的照片，這是一種極好的視覺訓練。在整理布列松的底片印樣過程中，我學到的東西最多，他的作品是以最有效和縝密的方式拍攝。他還教我把照片倒過來看，像畫家們那樣去判別構圖。卡帕能夠發覺一個人潛在的能力，並能鼓勵他把這種潛能發揮出來。卡帕派我去完成各種不同的任務：拍攝電影場景、當布列松的攝影助手，還派我去西班牙拍一名女律師的故事。在我準備前往西班牙之前，卡帕對我說我應該穿戴得像位優雅的仕女。我聽從了他的建議，當我第一次穿上巴黎世家（Balenciaga）的衣服露面時，卡帕露出了喜悅的表情。我在馬格南有一間很小的房間，我住了很長一段時間，那裡有一個瓦斯爐恰好安置在小浴缸旁邊，那裡只有這麼一點空間，我可以一邊漱洗一邊做早餐。屋裡沒有貯藏室，所以我的行李都堆在地上，用借來的毯子蓋起來，這樣上面又多了一層空間可以放東西。

「在馬格南工作的人年齡都不同，專長也不同，但所有的人都有一副熱心腸。蒙西埃‧林加特（Monsieur Ringard）負責管理檔案，喬治‧尼那多（Georges Ninaud）做行政，普瑞斯爾夫人（Madame Presle）負責財務。圖片編輯們大多是年輕女士，很有吸引力，工作效率也很高，有匈牙利人、英國人和美國人，還有一些負責做調查研究的，大多是美國人，他們只想在巴黎找點臨時事情做。午飯常常是在公寓的廚房裡自己煮，在經濟相對寬裕的日子裡，我們會到路口一家小酒館吃午飯。辦事處樓下的咖啡館是最重要的開會場所，在那裡我們討論各項拍攝計畫和各種旅行，而卡帕則離不開擺在屋子正中的那座彈珠台。卡帕是馬格南的領導者，他為馬格南的攝影師們找主題拍。他豐富的經驗、對馬格南的種種規劃、和藹的性格，以及對工作全力以赴的精神，對馬格南而言都無比重要，因此我們才能不斷向前發展。大多數攝影師在當時都還沒有結婚，所以有較多的時間聚在一起，我們談論各種事情，卻很少是關於攝影的。我們討論得最多的是政治、哲學、賽馬、漂亮女生和錢。我們也常常互相觀摩各自拍的照片，當拍攝的照片達不到期望的標準時，往往會受到

很嚴厲的批評。我們有很強烈的慾望，想把我們對世界的看法展現給全世界看。我想，其中也有相當大成分的道德價值觀，這是從我們報導戰爭中體會出來的，我們真心希望世界能變得更好。

「巴黎是我們的基地，這是一個可愛的城市，我們對自己選擇這種儉省的生活方式很滿意，雖然相當清苦。我們常參加卡帕的朋友們舉辦的那些時尚的聚會，在我們舉行照片展覽時，我們也會舉辦酒會。通常，一些慷慨的朋友像歐文‧肖、商人亞特‧史丹頓（Art Stanton）或者電影導演多拉‧里維克（Tola Litvak）途經巴黎時，總會邀請我們一夥人在一家豪華的飯店吃晚餐，然後我們還會去賭馬。卡帕常常從旅館的看門僮那裡打聽到一些賭馬的小道消息。我們也會小賭一點，若贏了錢，我們會把贏來的錢，放進馬格南那個棕色的零錢盒子裡去。」

金克絲‧威瑟斯彭對馬格南成立初期留有非常美好的回憶：

「我們在馬格南紐約辦事處有不少社交活動，我們談論照片、攝影、旅行和各種新的想法。我們會去卡帕母親茱莉亞那裡喝匈牙利湯，卡帕的弟弟科內爾也會一起去，那時他為《生活》雜誌做過一段時期的暗房工作，後來自己拍照。

「那時候大家很少注意到科內爾，因為卡帕極有魅力，而科內爾則較內向，他總是一個人勤奮地工作。

我們有不少社交性的午餐。卡帕的生活多彩多姿，但常常身無分文，我想他的口袋裡從來沒有過多少錢，也沒有什麼財產。他母親茱莉亞在紐約東區有一間公寓，但卡帕沒有跟母親一起住，他一直住在旅館裡。

「《婦女家庭》月刊應該很高興卡帕能為它提供照片，因為卡帕有很多出色的朋友，像是海明威、歐文‧肖、史坦貝克、畢卡索等等。卡帕總是替大家想出不少好點子，雖然有些有點蠢，因為超出了我們的經濟能力，但有不少還是很不錯。當卡帕走進辦公室的時候，我像很多別的女孩一樣，深深地愛上了他。他有一雙迷人的眼睛和美妙的匈牙利口音，他幾乎什麼地方都去過，什麼事都做過，他非常有魅力而且十分英

俊。我記得有一次與他同坐一輛計程車去他母親茱莉亞家裡吃飯，我一直在想，他會不會握住我的手呢？」

溫納．別斯切夫那時正出發去被他稱之為「偉大旅程」的亞洲和遠東地區。像其他馬格南優秀攝影師一樣，他對雜誌那些膚淺、追求轟動效應的做法感到憤怒和絕望，即使他正在為這些雜誌工作。他以一個理想主義者的天真想法，相信他拍的照片會有改變世界的能力，相信可以用他手中的相機直擊種種人間苦難和不平，可以由此激發社會公眾的行為。而在這次的印度之行，他確實遇到了苦難。從他在孟買寄給路絲麗娜的信中可以看出：

「在我到這裡之前，我做好了面對貧困的心理準備，但情況仍然遠遠超出了我的想像。沿街都是骯髒不堪的小屋，已到無法用筆墨形容的地步，到處臭氣沖天、令人作嘔。要想在這裡拍出好照片，必須極度強迫自己。星期一我開始拍攝《飢餓的故事》，這是關於飢荒席捲比哈爾邦（Bihar）的系列報導。這不是一項簡單的任務，因為印度政府並不希望有人來報導這種情況。我不相信有人看到這些見證飢餓的照片後會無動於衷，絕不可能。即使我的照片只能給人們留下一點點模糊的印象，但我相信，隨著時間的進展，我的照片至少能讓人們產生一種基本的認識，知道什麼是對，什麼是不對。」

別斯切夫的《飢餓的故事》在《生活》雜誌上刊出後，受到了極大的讚譽。紐約現代藝術館館長愛德華．史泰欽（Edward Steichen）寫來了祝賀信，他認為這些作品一定會促使政客們採取行動。事實證明，史泰欽的看法是對的。別斯切夫的照片深深刺痛了美國老百姓的心，甚至美國國會也被鼓動了起來，國會通過法案，調出大批剩餘物資去幫助減輕印度的飢荒。

當然，別斯切夫看到這一切很高興，但他不斷在藝術表現與良心之間掙扎，他在加爾各答時寫的一封信中提到：

「在最後幾天，我一直在思考這次長途旅行中拍到的這些照片。我認為，我值得把我所看到的和給我留

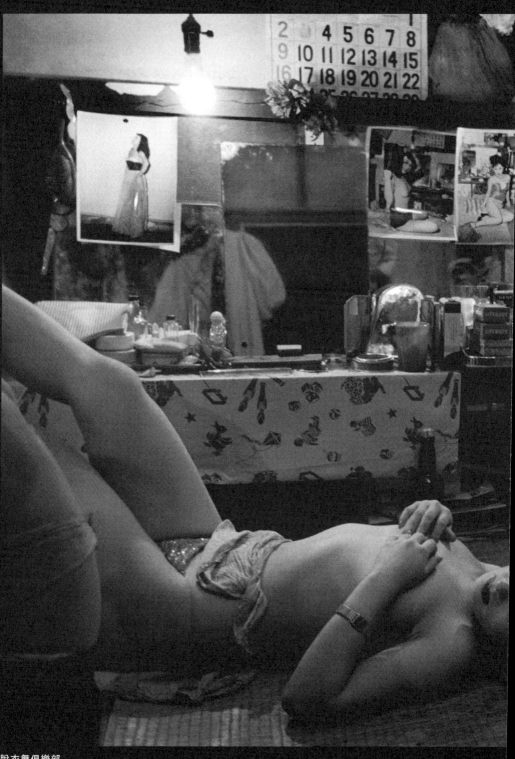

脫衣舞俱樂部

溫納・別斯切夫攝於日本東京，
一九五一年。（MAGNUM／東
方IC）

下深刻印象的事物都記錄下來。但我又常常感到這些靜態的照片並不純粹只有審美價值，也不是所謂『漂亮的』的照片，我很怕有人只把它們當作由色彩和生活中精彩瞬間構成的近似完美的照片。如果人們不能透過我的作品真正體會到我整整待在這邊一整年，透過我這個人的眼睛所看到的種種，那麼我便失去了來到這裡的理由。若真如此，那又何不如正面去拍攝人類的美好一面呢？⋯⋯我相信我們有職責用自己的觀點、看法和所關注的方向來解決問題，從而形成我們這一代照片的風格特點。」

* * *

就在別斯切夫完成他那「偉大旅程」的報導攝影時，喬治‧羅傑與金克絲正在辛苦地穿越西非，去完成一個由馬歇爾計畫贊助經費的報導主題。這是一項由美國資助的經濟復甦計畫中的一部分，因為這項計畫在歐洲獲得成功，所以杜魯門總統把這個計畫擴展到援助發展中國家。羅傑的任務，是拍攝某一個馬歇爾援助計劃的具體個案，然後把拍攝的故事交給雜誌發表，讓美國人民知道納稅人的錢花得值得。但問題是，羅傑和金克絲很快就發現這些納稅人的錢被浪費了。金克絲回憶說：「這真是一個可怕的拍攝過程，讓人沮喪、毫無驚豔。不過，透過拍攝這個專案，我們對非洲的政治開始有所了解。我們從布魯塞爾飛到剛果轉往自由市（Libreville，現為加彭共和國首都），當地政府官員並不管我們是否帶了美國政府的證明，他們總懷疑我們是什麼地方派來調查馬歇爾計畫的間諜，要調查他們把錢都花到哪裡去了。但當我們到了原計劃的地方，在西非熱帶叢林和難以穿越的森林，我們卻受到了熱情的歡迎，因為外國客人的到來可以成為大宴賓客的藉口。我們最害怕中午那頓飯，因為得停下手邊一切的工作。叢林的桌子上擺出五、六道大菜，每道菜還配以特別的紅酒，所有的食物都從法國空運過來。鳳梨明明可以在當地種植，但午餐上吃的鳳梨卻是外國進口的罐頭。午餐會一直持續到下午。我們越來越挫折，因為沒有什麼可拍的，除了那些陪同我們的睡意朦朧的官員們，他們穿著用簾子布做的短褲，懶洋洋地在營地長桌旁靠著、躺著，桌子上堆滿了盤子、杯子和酒瓶。

不過我們很快就找到了解決的辦法：在天才剛剛亮就起床工作，到午餐前把要拍的片子拍好。我們從一個潮濕的營地轉到另一個營地，途經加彭、喀麥隆、烏班吉沙立（現在的中非共和國）、法屬幾內亞（現在的幾內亞共和國）、塞內加爾和蘇丹，也習慣了臭蟲、蚊蚋、水蛭、蜘蛛和不少行動物，這些都是我們旅途中的伴侶。當時我們要在加彭拍攝一條通向內陸克列史多山區的公路新建工程，這條公路穿越一百多公里的沼澤地和森林，並且連修築公路的路基都沒有，只有泥漿和叢林。那時我們住在總督的一個小小的招待所裡。

加彭在一百年裡總共換過一百位總督，可見這個職位有多麼吃香。加彭的總督也不喜歡我們，把我們當間諜對待。第一天晚上的晚宴，羅傑說：『我們已經來這邊，要來拍這條了不起的公路，那麼，你們期望這條公路蓋成之後可以給你們帶來什麼？』總督說：『我們又還沒有去過，怎麼可能知道？』正是這條不知如何使用，也沒的公路，已經花了成千上萬美元。運去的設備都放在海灘上任由日曬雨淋，因為沒有人知道如何使用，也沒有零件，這一切真是失敗透了。」

這次耗時六個月的旅程中，最重要的一個目的地是蘭巴雷內（Lambaréné，位於加彭，靠近赤道）。那兒離艾伯特・史懷哲（Albert Schweitzer）醫生開設的醫院不遠。史懷哲醫生邀請他們去參觀他的醫院，並派了幾個瘋瘋病人划著幾隻獨木舟去接羅傑和金克絲，還有他們隨身的十二件行李以及攝影器材。這些人中有的沒有腳趾、有的沒有手，還有一個人只有半邊臉。史懷哲醫生在岸邊等著羅傑他們的到來，歡喜地與他們打招呼：「你們好，歡迎參觀馬歇爾計畫。」羅傑和金克絲在那兒待了兩週，羅傑漸漸與這位醫生成了很好的朋友。一年之後，史懷哲醫生榮獲諾貝爾獎。金克絲說：「史懷哲與羅傑兩人意氣相投。有人說史懷哲醫生並不討人喜歡、非常德國人的性格，而且贊成戰爭，但我們卻發現他十分和善，他提出的關於非洲發展的理論也很正確。他開設的醫院仍相當原始，沒有電燈，他必須用煤油燈來進行手術，但他把醫院布置得很漂亮。他們吃的食物和蔬菜都是自己種植的，他還學會了當地烹調蔬菜的方法。他給我們安排了一間茅草房，

後來羅傑拍了一幅這間茅草房的照片，並發表在全世界的刊物上。」

羅傑和金克絲這次馬歇爾計畫的報導拍得並不成功，這可以從卡帕一九五二年一月寫給羅傑的一封長信中看出。卡帕並不會寬待任何拍出的照片無法讓美國雜誌編輯滿意的攝影師，即使他是馬格南的創始人之一。卡帕另一個不高興的原因是，他曾發電報給在西非的羅傑，請他暫停兩週拍攝馬歇爾計畫，先去報導由亨弗萊‧鮑嘉（Humphrey Bogart）在比屬剛果開拍的電影《非洲女王號》（The African Queen，編按：女主角是凱瑟琳‧赫本，該片後來獲得奧斯卡最佳男主角獎）的攝製過程。這項拍攝任務對羅傑和馬格南來講都是一個有錢賺的事，但羅傑沒有聽從卡帕的建議，原因是他對電影不感興趣。當卡帕的電報送到羅傑手中時，他問金克絲：「亨弗萊‧鮑嘉是誰？」

戰地攝影與人性尊嚴

別斯切夫也曾受到卡帕施加的壓力，卡帕說馬格南關於印度的照片已經太多了。因此，別斯切夫去了日本，從日本又去了朝鮮，生平第一次報導了韓戰。但他並不十分樂意接受這項任務，別斯切夫在給璐絲麗娜的信中這樣寫道：

「我們這些從世界各地聚集起來的十一名記者，乘著一架四引擎飛機穿越海洋，在七月五日早上飛往南韓，五個小時之後我們降落在首爾。這裡的景象可怕極了，就像二次大戰之後的德國，沒有一幢房子是完好的。唯一有燈光的建築物是新聞中心，那裡簇擁著幾百名記者，看上去簡直像是戰場上的兀鷹。新聞中心除了燈火管制期，平時一直亮著燈，好像沙漠中的綠洲。新聞中心裡的每個小門，都掛著世界各地最大報社的名牌——《紐約時報》、《倫敦時報》、《時代》雜誌、《生活》雜誌，還有各種通訊社——路透社、法新

社、聯合通訊社。新聞審查員通宵工作，電話、電報日夜不斷。信差們不停地來來去去，把那些累得要死的記者們叫醒……。韓戰是改良了的美式機械化戰爭，這樣的戰爭我以前還沒有見過，真是無法形容。我們乘著一輛軍用吉普車往前線開了四個小時，在最後的兩個小時中，沒有見到任何一個韓國人，然而我拍攝的主題是『交戰區的平民』。我與一位負責新聞聯繫的上校討論，他很高興我對這類的主題感興趣，因為他發現所有到這裡的記者，都只對前線的轟炸感興趣，只想把前線戰火的照片發回國去。」

別斯切夫與部隊來到一個叫杉江林（San Jang Ri）的村莊，位於三八度線以北一點的茂密森林中，他去看如何把居民們搬遷到難民營中。「我們的翻譯向村莊裡的婦女們解釋，讓她們作好搬遷的準備，但她們不願意離開，她們說死也要死在那裡。在一所小房子前，映襯著明亮的陽光，我看到一名女孩子，臉上停滿了蒼蠅，嘴巴快要乾枯了。一個士兵正在用一張捲起的樹葉，把水一滴一滴地滴進那女孩的嘴裡，女孩倚靠著她的弟弟，光著身子躺在擔架上。當我們回到難民村時，我們經過不少小屋子，屋子的外牆上有北韓愛國分子用潦草的大字寫的標語：『不要以為這是聯合國做的事，其實是美國打著聯合國的旗幟在幹不可告人的勾當！』那天早上見過的女孩不久就死了，人們把她埋葬在難民營附近，難民營的醫生用木頭做了個十字架安置在她的墳前，十字架上有一個聯合國的圖案。」

別斯切夫以他那組強有力的《被遺忘的村莊》的報導攝影，來代替那些狂熱報導戰爭的圖片新聞。而在報導朝鮮戰爭中出了名的大衛·道格拉斯·鄧肯（David Douglas Duncan），則是專門拍攝「這就是戰爭」這類報導主題的攝影師。卡帕從紐約發來電報，告訴別斯切夫那組《被遺忘的村莊》照片賣得並不好，因為編輯們認為它們「缺少衝擊力」。實際上，《生活》雜誌早已放棄了刊載報導攝影的原則和傳統，現在他們只對那些在戰事熱點上的照片感興趣，而且照片還要足證這場反抗共產主義擴大的戰爭會打贏，所以他們對於描述一個可憐的老百姓在戰爭中遭受苦難的故事毫無興趣。別斯切夫收到卡帕的電報之後氣極了，他寫信給

璐絲麗娜：「在韓戰的報導是我最痛苦的經歷，我再也不會為馬格南報導戰事了，我再也不會幹這類事了。我也無法接受哈斯曾向我提出的善意建議，告訴我應該去嘗試經歷各種各樣的事。事實只有一個，那就是不能說出事實。」

當別斯切夫從日本東京回到紐約辦事處時，他對馬格南的怒氣更大了。在辦事處他看到在《畫刊》雜誌、義大利《時代》雜誌（*Epoca*）和德國《法蘭克福畫報》雜誌（*Frankfurter Illustrierte*）上，都刊出了他在日本拍攝的照片，但所有刊出照片的版面沒有一個令他滿意。他立即給卡帕發出一封快信，似乎認為所有這些錯誤都是卡帕造成的。信中說：「這些照片中至少有六處被莫名其妙地裁剪掉了，還有照片的說明文字也不匹配，甚至有一幅照片被放錯，導致照片的重要圖說文字完全失去意義。今後我要在我的每幅照片上打上記號，像布列松那樣，註明只有完整地全幅刊出才准許採用。我認為這是對付那些品味極差的編輯們的唯一辦法。」

雖然他曾說出再也不去報導戰爭的話，而且對編輯們亂裁剪他的作品，也沒有更好的制止辦法，但別斯切夫又去了兩次南韓，他在信中坦言他心中的不滿：

「有時候我懷疑自己是不是成了一名『記者』，我一直最痛恨這個稱呼。我一直很在意作品的內涵。現在，我的拍攝方向轉向人類的尊嚴，而這類題材是無法提前策劃的，我為此很心煩意亂。我正想方設法通過照片之間的聯繫，重新排列組合成更有說服力的內容，我無法滿意編輯們的排版，他們總是以事件的重要性來排版，而不是照片本身的價值。」

＊＊＊

恩斯特・哈斯與馬格南同事們的想法完全不同，他對那個政治前景灰暗的世界毫無興趣，他只想跟著自己的直覺，去傳達他所見到的世界。哈斯是首批用彩色底片進行試驗的攝影師之一，那時的彩色照相材料還

很少見。一九五二年夏天，哈斯給卡帕的信中說：「我在紐約進行對色彩的試驗，到目前為止，結果令我非常滿意。我的要求很苛刻。通常照片裡只是由色彩、細節、壁面、組合成顯而易辨的事物。你一定會很驚喜……」實際上，大家都感到驚訝。哈斯那時在紐約已住了一年多，他對紐約這個城市有其特殊的視覺印象。他擷取窗戶玻璃上和街上水坑中的反光、飄動的旗子、破碎的海報、明亮彩色物體的局部，這些照片都產生很強的視覺衝擊，他的照片也因此進入了抽象的領域。

英格·邦迪回憶第一次在紐約見到哈斯的情形：「我記得哈斯那時的樣子，瘦高個子，步履很輕，頭髮蓬亂地下垂，像中國風景畫中的瀑布。他走進辦事處時，穿著灰色絨布西裝，套了一件淺褐色燈芯絨連身褲，這是模仿邱吉爾的工作服式樣。哈斯穿這種連身褲是因為實用，因為容易彎下身子靠在膝蓋上拍照，也很容易把雙手高舉過頭頂（尤其對使用祿萊雙眼相機〔Rolleiflex〕來說），在擁擠的人群中拍照。哈斯在連身褲外面又補了幾個口袋，分布在胸前和手臂部位，分別裝用過的和未拍過的膠卷。這件工作服是訂做的，可能就只有這麼一件。所有哈斯用的東西，都經過細心的設計，不但質量好而且極實用。

「哈斯剛到紐約時，曾很挫折地在紐約的大街上徘徊。他抱怨那些摩天大樓建得太高，他無法把它們完整地攝入鏡頭中。在最初的五個月中，哈斯什麼也沒有拍，而錢很快就要用完了，他只好搬去跟他的攝影同好丹尼·斯托克一起住，那邊還有一隻老是要討人抱抱的貓咪。卡帕派哈斯去新墨西哥州拍攝《X世代》中的一個內容，但哈斯不習慣跟別人合作拍攝同一個主題，堅持要拍攝自己的主題，結果就拍出了新墨西哥州的超現實主義彩照：天空中的新月低得幾乎碰到了地面，印第安人在跳舞，陽光從雲層中穿出……。馬格南把這些照片賣給了《生活》雜誌，哈斯以這次所得款項買了許多彩色底片，開始用彩色底片拍攝他對紐約這個城市的感受。」

哈斯拍攝紐約的照片在一九五三年以專題在《生活》雜誌上刊出，並配以一篇熱情洋溢的編者按語：

「紐約市的氣氛和驚奇的事物吸引著人們的眼球，同時也向藝術家們提出了挑戰。雖然紐約已經被各式各樣的藝術手法描繪過，但新的探索者總是在尋找更新的奇蹟。兩個月來，哈斯每天沉浸在紐約豐富的景色中。

那些彩色構成的圖案和閃動著的反光，令哈斯把各種真實變成虛幻，替無生命物注入了生命！」

《生活》雜誌一般每期會用八頁刊登彩色照片，但為了刊出哈斯的紐約作品集，連續兩期、共用了二十四頁刊出。哈斯開創了用彩色底片拍攝報導攝影的先例，也改變了人們認為彩色攝影不是藝術形式的舊觀念。

以下是卡帕寫給喬治‧羅傑的信，收件地址：科威特政府宿舍，一九五二年一月十六日。

「親愛的羅傑：

六個星期以來，我一直想寫信給你，可總是不斷地受到干擾，每天都有各種事情發生，使我一直無法完成……。我認為我這次出差很成功，一部分在於確立和協調了紐約與巴黎辦事處的職能，另外則是與一些雜誌建立了新的關係。在過去的幾年中，這些雜誌一直抵制馬格南……。上個月我把我們的「X世代」這一個企畫賣出去了，當然我費了不少口舌，因為紐約的雜誌編輯們大多愚蠢又膽小，在同一家雜誌的編輯部裡，連一點點小事都要五個人看過才能同意，而且到最後他們只同意付較低的稿費。

「我一直在為你找一個委派的主題，但你拍的東西必須有足夠的吸引力，這樣即使編輯們不認可這個故事，他們也會委派你去拍別的主題。你在信裡兩次提到你拍的照片必須在《生活》雜誌上刊出，但《生活》雜誌已在你目前工作的地區派出了他們自己的攝影師，因此他們絕不會買與自家攝影師相同的主題，但卻是

由別的攝影師拍的照片，這是湯姆生（《生活》雜誌的編輯）固守的政策。雖然我已經與他們建立了業務往來，如果他們沒有派出自己的攝影師，就會比較容易把任務交給我，即使這樣，我們也必須保證照片的品質。通常情況下，一篇報導攝影刊在歐洲的雜誌上已綽綽有餘，但可能還不能達到紐約雜誌的要求，我指的是故事的趣味性和意涵可能還不夠。任何故事失去了新聞價值或趣味性，尤其是照片，它還沒有達到最終的目的前，就半路夭折了。當你的聖誕主題拿到紐約時，已經太遲了，而且這個主題對美國的雜誌來說太文學性，雖然照片拍得不錯，但又沒好到足以打動人心。我想在復活節時應該能把它賣出去，不過可能價格並不會太好。這類故事在歐洲會賣得不錯，因為那裡的編輯正等著材料下鍋，他們能很快地安排設計，而且知道如何充分利用這一主題。

「在紐約時，我收到你那個關於難民的報導文字，但現在才看到照片。我是違背了個人對這組照片的看法去找湯姆生的，只因為你提出這樣的要求。其實不久前，湯姆生已從吉姆·貝爾（Jim Bell）那裡拿到同樣題材的照片，所以對你拍的就不太感興趣了。這種情形你應該避免，沒有哪家雜誌社會用評論取代報導。你的八成作品都平平庸庸，而且都帶有評論的性質，這其實是一種專欄文章。我知道你被這個題材深深打動，而且你也希望你的觀點能被別人所接受，但你必須藏在你的報導裡面。實際上，你應該用對話、豐富多彩的元素和作品來呈現。你最不討喜的是文字中充滿了苦難和戲劇性，但照片卻呈現相反的畫面。你的照片呈現的是一個和平、安寧的村莊和營地，比你文字上所描寫的要有秩序和乾淨得多，這讓你的圖文極不相稱。你應該反過來，用更為輕鬆和比較容易理解的文字，配以更加戲劇性的照片，就能讓這個故事更生動。

「我希望你不會誤解我以上的這些批評。當我自己到了遙遠的國家，內心感觸深刻時，也同樣犯過類似的錯誤，而且還不少次。因此我想，與其讓你自己一次又一次地犯相同的錯誤，不如把我的經驗告訴你。當你離開一個國家，到了幾百英里之外的地區，可能你的看法會變得完全相反。

「總之，我認為在拍黑白照片時，一定要多點戲劇性，而拍彩色照片就要豐富的色彩，這是第一條建議；第二條是，當中東戰火瀰漫的時候，其他平和地區的故事，是不會讓編輯們感興趣的。如果你想拍一個悲慘的故事，也必須是剛剛發生的。一個中東的故事，會比你拍的已經過氣的故事有五倍的價值，而且也不用管它是雜誌委派還是你自己找的。除了感動你自己的那一部分，你所在的地區，必須要有世界新聞頭版頭條的重要性。我知道要得到激動人心的故事有不少困難，但你至少應該達到某幾部分，有那麼一點也就夠了。

「除此之外，我們這裡一切正常，辦事處比以前有組織多了，而且也從來沒有這樣平和過。大家的努力都結出果實，我感覺到這個組織開始有那麼點味道了。我想，這一年對我們非常重要，大家都拍出不少好照片，我們都拍出了一些激動人心的故事……。」

Chapter 5

決定性的
瞬間

布列松攝於義大利阿布魯
佐區（Abruzzo）的斯坎諾
（Scanno），一九五一年。
（MAGNUM／東方IC）

在五〇年代初期去馬格南拜訪過的人，不論是去四十四街的紐約辦事處，還是去位於聖奧諾雷郊區街（rue du Faubourg Saint-Honoré）瑪麗亞・愛斯納舊公寓的巴黎辦事處，都會對那裡生機盎然的景象留下難忘的印象。那是一種年輕人特有的熱情和對攝影的獻身精神，還有沉迷於事業的愉悅所產生的激動人心的氣氛。那裡電報、電話不斷，攝影師匆匆飛往遙遠的國家，飛到世界的另一個角落。在那兩個辦事處裡，你可能遇見卡帕的朋友，例如海明威、史坦貝克、歐文・肖、約翰・休斯頓（John Huston，名導演）和亨弗萊・鮑嘉，這些名人隨時都會出現在辦事處，運氣好的話還可以見到卡帕本人，當然這時你就會被捲入一頓漫長而熱鬧的午餐，或是一起去參加一場賭馬，或是參加一場派對。

沒有什麼是預先計劃好的。有時，一位崇拜馬格南的年輕攝影師，帶著自己的作品去紐約辦事處，期待會看見一個偉大的機構，但可能是一位穿著牛仔褲、嚼著口香糖、光著腳的女孩來開了門，就逕自坐回到電話機旁。狹小的前廳裡，擺著幾輛自行車，還有男人坐在地上，靠著牆打坐。那位來訪的年輕攝影師一定以為自己找錯了地方，於是再搭電梯坐回一樓，重新再找一次馬格南辦事處。

伊芙・阿諾德回憶說：「那裡像是有一種酵母菌，能產生出激動人心的氣氛，這是我前所未有、無處感受的氣氛。我們互相欣賞作品，討論各自提出的觀點，互相通報正在做什麼，那種和諧的氣氛真是美妙極了。當時我們做的那些事，放到現在，可能就沒有那種膽量和勇氣了。那時也沒有任何框架、沒有任何形式化的東西，雖然錢總是不夠，但拍攝任務也總不間斷。即使你不確定是不是應該去做，你也會決定做下去。

一旦情況糟到難以應付時，卡帕就會舉辦一個大型酒會。我記得在阿崗昆酒店（Algonquin）安排過一次大型酒會，當時我們大概負債五千美元，卡帕卻花五千美元舉辦這次酒會，邀請了紐約城裡的編輯來參加，那時候報紙和雜誌數量可真不少。在酒會上，卡帕設法談到了不少拍攝任務，足夠還清所有負債。有時我們欠了更多的錢，但沒有人會擔心這件事，你只需一往直前地工作。有時卡帕會跟《假日》雜誌（Holliday）的主

編通宵打牌，往往那位主編會輸掉一千五百美元。到了早上，卡帕就會把一千五百美元還他，然後對他說：

『你聽聽看，我有這麼一個了不起的想法，可以拍一個系列……』」

對馬格南早期那種無憂無慮日子的懷念與感情，往往掩飾了不斷產生的危機和內部不和，然而這些問題對於一個由思想自由、個性獨立的人所組成的團體，是必然會發生的。一九五一年，卡帕決定辭退瑪麗亞‧愛斯納。在卡帕的眼中，愛斯納犯了個致命的錯誤——她懷孕了，卡帕認為她已經不可能將全部精力用於辦事處的工作。倒楣的喬治‧羅傑被從非洲叫回來，卡帕讓他把這個決定告訴愛斯納，並支付她的離職工資。

卡帕那時是馬格南的主席，但不久就被繁瑣的日常管理工作弄得心煩意亂。因此，到了一九五二年春天，卡帕決定辭去主席職務，讓喬治‧羅傑執掌主席工作，但直到下一次年會，羅傑被選舉通過後才獲得正式的任命。

金克絲回憶說：「羅傑也不願當主席，他是被硬推到這個職位上的，這個主席的職務對羅傑來說是難以勝任的。他是一個性格孤僻的人，在人群中就會感到不自然，也不喜歡對別人大聲叫嚷，告訴別人馬格南應該這樣、不應該那樣。馬格南遇到危機時他都會十分傷心，而馬格南總是有不少麻煩事，比如必須僱用什麼人、辭退什麼人、有一項任務搞砸了等等。巴黎辦事處也是危機不斷，布列松對什麼事都大驚小怪，這種種麻煩都令羅傑不快。雖然布列松和羅傑兩人能相互理解，但他們的性格卻完全相反，一個是歇斯底里的法國人，一個是安靜的英國人。他們對馬格南也抱持不同的看法，事實上馬格南從來沒有過一致的意見。」

當卡帕辭去主席職務並由喬治‧羅傑臨時頂替時，卡帕曾要求全體成員每人提出一份書面意見，寫出對馬格南發展前景的建議，送交給羅傑，但卡帕這項要求沒什麼人理會。這從喬治‧羅傑發出的第一封馬格南內部傳閱的信中可以看出，寫信的日期是一九五二年四月二十六日……

「卡帕要求你們每位攝影師都寫一份意見書給我，但除了芬諾・雅各布斯之外，沒有人寫給我，但卡帕卻收到了你們寄去的信。卡帕讓我轉告大家，不論是公事還是私事，他都不會回信。現在你們的信全在我這裡。無論如何，除非我得到各位的授權，我並不認為我可以代表你們大家，因此在我還沒有聽到你們的回應之前，我不會對這些信裡面提到的各種爭議性的事採取任何行動……我也在此指出，我只是臨時接替卡帕的主席職位，主持辦事處的工作，我沒有慾望長期擔任馬格南的主席。我寫這封信是為了避免出現管理上混亂，並讓各位都能表達自己的看法。」

在這封內部傳閱的信件發出後，攝影師們的回信像雪片似地發來了。各種各樣的牢騷在信中發洩了出來，但實際上並不會有任何改善。財務常常是問題的核心，紐約辦事處在財務方面的管理非常混亂，攝影師們提前預支的花費有一次高達二萬二千美元，造成現金周轉失靈，以至於有一週完全沒有錢再支付給其他的馬格南成員。

一九五二年六月，卡帕、羅傑、西摩和布列松聚集在巴黎，討論如何擺脫這種局面，以使馬格南度過危機。兩個辦事處提供了財務數據，經過詳細分析後，問題一下子變得清楚明瞭。在馬格南成立之初，接受了所謂「特約攝影師」的編制外人員，這些人與馬格南並沒有正式的聘僱關係，但人數卻越來越多。在紐約辦事處註冊的特約攝影師有三十人，在巴黎辦事處註冊的有五十多人。這些特約攝影師們占用了馬格南近百分之六十至七十的辦公時間和服務，但從他們回饋的佣金卻極少。馬格南的主要資金來源仍由正式會員提供。

例如在巴黎辦事處，從正式會員中得到的佣金為四百四十一萬七千八百五十九法郎，從特約攝影師那兒得到的佣金只有一百二十五萬二百〇八法郎；在紐約辦事處，會員提供的佣金是二萬零五百五十三美元，從自由攝影師那裡得到的收益只有八千八百一十五美元。實際上，特約攝影師們從馬格南得到了極好的服務，也占用了比較多的服務，但支付的卻不多，因此就出現了正式會員辭職，再以特約攝影師身分加入馬格南的情

形。

六月七日，喬治・羅傑在一封給馬格南全體會員的公開信中說：「馬格南成立初期，為了增加收入穩定馬格南的發展，我們吸收了編制外的特約攝影師。但現在，這方面的數目已經超出了比例，而且我們發現，辦事處對這些特約攝影師的服務量如此之大，收入卻極小，以至於不但越來越多特約記者想要保持這種身份，甚至有些正式會員也希望轉為特約身分。這情況使我們的工作人員承擔了極大的工作量，而收穫甚微，並且排擠正式會員得到應有的服務。特約攝影師們造成的赤字，遠遠超出他們支付的費用。因此，我們必須考量他們的潛能，辭退部分特約攝影師，以達到合適的比例。」

喬治・羅傑在信中還提醒馬格南創立的目的：

「從某個角度看，可能是一種誤解，也可能是一種遺忘。我想在此重複我們最初創立馬格南的宗旨，使每個人都能充分理解，特別是兩家辦事處的一言一行，必須要符合我們的宗旨。

「首先，馬格南從不是一個以營利為目標的機構，股東獲利的一部分必定會提供作為股東支付給機構的經費，只用來提供針對自身的服務。

「其次，我們的基本觀點是對人性的尊重，因此工作的原則是自由、獨立，從以往那種受雜誌編輯限制的工作方式中脫離出來。

「馬格南的信條是以會員利益為基礎，應把這些信條一直傳承下去。我必須強調，以上幾條是經過我們四位創始人共同討論的，它們是我們最初設立的政策，且目前仍將繼續執行。

「目前，我們的財務危機因歐洲雜誌任務量的減少而變得更加嚴重。卡帕在六月十日向紐約辦事處提出報告，說歐洲目前已確實存在危機。就在幾個月前，我們還被雜誌社編輯們催著要照片，但現在，他們只對最好的照片感興趣。因為紙張短缺，雜誌開始減頁，直接造成的影響是照片資源過剩，我們必須因應修正我

們的政策。看來我們不能再依靠歐洲，在那裡我們只能賣出很少最精美的照片。

「我們剛剛與《巴黎競賽》雜誌（Paris Match）聯繫過，他們同意給別斯切夫一些任務，我們也會再對萊恩‧斯普納（《畫刊》雜誌的編輯）施加壓力，但也需要你們盡些力。我非常了解別斯切夫的抱怨，他說他很少得到紐約的消息，作為《巴黎競賽》雜誌社最看重的攝影師之一，即使一週寫三封信給他也不為過。」

戰火下的世外桃源

別斯切夫這時已同意去報導在中南半島（法屬印度支那）的戰爭，這是一場法國軍隊對抗越南游擊隊的戰爭，但對於法軍來說已然獲勝無望。然而對於《巴黎競賽》雜誌來講，仍然必須將法軍描繪成英勇奮進，因此他們要求攝影師用照片來表現法軍的孤軍奮戰和英勇。別斯切夫從不隱瞞自己反戰的觀點，但他這次卻對中南半島戰爭產生了興趣，他在日記中這樣寫道：

「河內是個令人著迷的地方，市中心有寧靜的湖水和優雅的亭子，賣花的小販手中拿著留有長枝桿的蓮花，林蔭道旁的椅子是我傍晚常坐的地方，那些穿著白色衣裙的苗條姑娘們從林蔭道上走過，她們烏黑的頭髮像瀑布似的在身後飄拂。我們乘著人力車在中國城瀏覽，看到用彩色紙糊成的老虎、人物、花，甚至還有整幢的房子，這些都是用於宗教慶典的供品。滿街都是木匠鋪、鎖匠鋪和裁縫鋪，在法軍兵營附近是妓女區。妓女區有不同的等級，對應於法軍的級別，那裡有士兵站崗，由軍方控制。在一家豪華飯店的頂樓，每到傍晚就有歌舞表演。在河內，人們仍能自由活動，也極少見到軍隊。城外幾公里處，在夜幕的掩護和武裝部隊的保護下，農民正在搶收稻米。這場戰爭似乎沒有前線，老百姓和農民就生活在戰鬥中，他們的村莊就

是要塞，白天種地，晚上成了無人區。越南游擊隊發起了進攻，但根本無法確定他們的位置，他們的指揮力和攻擊力都是一流的，誰都圍攻不了他們，他們能奇蹟般地突然消失，卻又一下子在其他地方出現。

「金可（Gian Coc）是紅河三角洲的一個小村莊，這樣的村莊很多，位於所謂的『竹筏運河』。散布其間的是微微閃著白光的水稻田，遠遠地可以看到農民戴著尖頂草帽的身影，他們在沒到膝蓋的泥田裡插秧。這種平靜會突然消失，炸彈砰地爆炸，蕈狀雲懸掛在空中。我們想趕去最前方的哨所，但已無車道可行，就只好步行。我們跟隨著配備半自動步槍的武裝隊伍，在田間的小路上穿梭，雖然這些士兵距離我們一段距離，但他們的存在已使我無法欣賞美麗的風景。傍晚時，我在路邊的小河中洗漱，突然從不明處射來一發子彈，擊中我身旁的物件，於是我趕緊跑到低矮的土堤後躲了起來。」

兩三天之後，別斯切夫搭上一輛往返於西貢和芽莊（Nha Trang）之間、有裝甲保護的火車。火車經常在途中遭到攻擊（曾經有兩次，車上的乘客全部遇害）。火車在一個都是泥草屋的小村莊旁停下來，小村裡有一個用竹子搭起的瞭望塔。在別斯切夫眼中，這裡又是一個「被遺忘的村莊」，他認為這裡比戰區有意思得多，所以決定待在村子裡。

「這裡的村民遭受著戰爭的痛苦，他們不信任陌生人，當我進村時，村民都躲了起來，關上了門窗，因此我無法進行拍攝工作。孩子們最先冒出來，他們充滿好奇、小心翼翼地向我走近。我為他們畫了一幅畫，很快地就跟他們玩了起來，陸續，村裡的門也一扇扇打開了。村民們向我露出了笑容，一個女孩用一種手勢跟我打招呼，還給了我一顆雞蛋。那班去西貢的火車開走了，我在村裡待了下來。我知道需要時間讓村民了解我、接受我，只有到那時，我才能取出相機……

「我在一所小屋前坐下來，小屋周圍有一些小孩子在玩耍，還有美麗、優雅的婦女，我靜靜地觀察周圍的生活，決定在這個叫做巴洛（Barau）的村莊拍一個報導攝影故事，與四周激烈的戰事作對比。這裡沒有

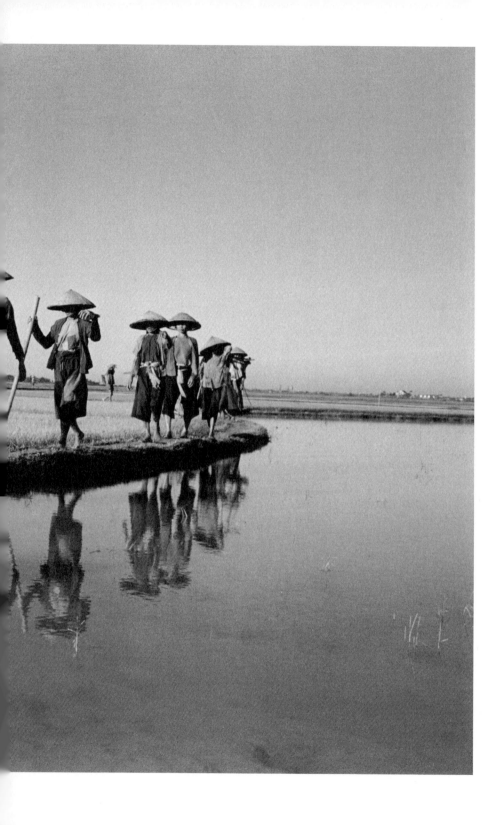

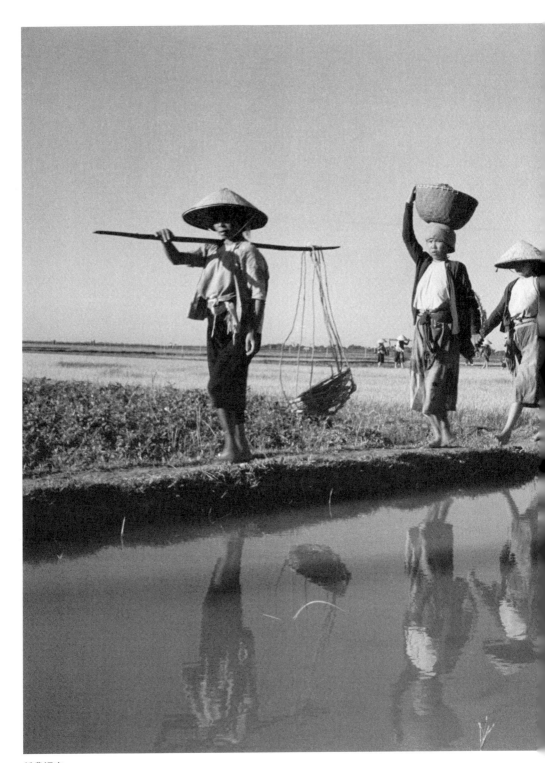

稻農返家

溫納‧別斯切夫攝於越南金可。
一九五二年。（MAGNUM／東
方IC）

商店，沒有東西可買，但占族人（Chăm，祖先來自馬來人）這個正在消失的民族，從鄰近的村莊帶來了鹽、魚、活壁虎、烏龜、和洋蔥來到這裡。這裡很少見到海產品，姑娘們把盛著貨物的籃子頂在頭上，沿著鐵軌走著，在鐵軌上輕快地跳躍著。

「今天是巴洛村很特別的日子，因為昨天村裡死了一位婦女，今天要在她住的屋子前做一口棺材。這個村莊就像是戰爭沙漠中一個小小的綠洲，這裡有新生兒的降臨，有安逸的生活，也有自然的死亡。」

「今天是巴洛村很特別的日子，因為昨天村裡死了一位婦女，今天要在她住的屋子前做一口棺材。這個村莊就像是戰爭沙漠中一個小小的綠洲，這裡有新生兒的降臨，有安逸的生活，也有自然的死亡。」

但這場嚴酷的戰爭是真實存在的，而且就在身旁。別斯切夫在巴洛村這個世外桃源待了數天之後，又重新搭上那班去西貢的火車。

「那是清晨四點鐘，火車行進在叢林深處，我剛剛把放在外面的相機收進背包裡，因為我想西貢快要到了。突然聽到一聲爆炸聲，衝擊波貫穿整輛列車，但火車仍向前開了幾公尺才停下來。這時追擊砲彈也飛來了，重機槍的火力向綠色屏障一樣的叢林裡掃射，在我們前面約一百米外，濃煙冉冉升起。火車車廂因爆炸的氣浪衝擊，歪倒在鐵道上，有一個人受了傷。車廂下的鐵軌已被炸掉，形成了一個大坑。我從客車車廂頂上爬過去，有一個坐在籃子裡的孩子坐著看著我笑，而成人的臉上充滿著恐怖的神色，但大家都靜靜地忍著，沒有人歇斯底里。有個坐在籃子裡的孩子身旁的父親告訴我，這是他第三次搭火車遭到襲擊。」

「一點也不意外，《巴黎競賽》雜誌編輯也跟《生活》雜誌編輯一樣，對別斯切夫的這個「被遺忘的村莊」故事沒有太大的興趣，別斯切夫開始有些絕望了，他在日記裡寫下了這樣的話：

「我已經受夠了，現在追踪報導變得越來越困難，這不是體力上的，而是精神上的。在這裡工作不再因有所發現而愉悅，而是故意去製造事件，想方設法讓故事變得有趣，僅僅是為了賺錢。我憎惡這種吸引讀者目光的商業性做法，我並不想再製造出已在全世界成百上千種報刊上都看得到的那些廉價、只是讓人怦怦

心跳卻毫無內容的故事。依我看，這些故事都不應該在媒體上刊出。我發現這個工作不適合我，我不是一名記者，但卻被這些報刊所控制，我像是在賣身。我受夠了！在我內心深處，我是一名藝術家，而且一直都會是。」

攝影史上最具影響力的概念

別斯切夫在一九五二年聖誕節的前兩天回到家，他在外面待了兩年之久，終於又回到了瑞士蘇黎世。兩年來，他第一次能靜下來仔細檢閱他發給馬格南的照片，他發現這些照片並不符合他自己訂的高標準，他銷毀了這些片子。這並不是意氣用事，原因很簡單，這些片子不是他內心渴望得到的東西。別斯切夫認為，必須先在自己心裡「見」到一幅作品，然後才能把它轉換到作品中，現在他發現自己失敗了，他也不希望這些照片繼續留存下去。他整理了自己的作品，發表了一本關於日本的攝影集，又把這些片子選出來辦了一次影展。這個叫《在遠東的人們》（*People in the Far East*）的影展極為成功。他與馬格南的關係有了改善，部分原因可能是他見到了布列松，這是別斯切夫一直尊敬的人，而且他還發現這位了不起的人能理解他心中對藝術攝影和新聞攝影之間的難題。

布列松成為全世界最有聲望的攝影師，與他在一九五二年出版了《決定性的瞬間》（*The Decisive Moment*）這本書密不可分。這或許是一本在攝影史上最具影響力、最重要的著作。布列松聲稱只花了兩個星期就寫成了。書中精闢的觀點啟發了全世界好幾代的攝影人，給他們帶來了新的觀念、新的品味。

「我認為，攝影是一種同步的認知，是在一個瞬間裡，認識一個事件的重要意義並透過形式上的準確構圖，以求事件的適當的重現。我相信，通過對生活的觀察，一個人在發現自己的同時，也發現了周圍形塑

自己的世界。在我們內心世界和外部世界之間，必須建構一種平衡，在這兩者之間持續對話，使這兩者合而為一，這才是我們必須傳達的世界。但這僅是照片的內容，而對我來說，內容和形式是不能分離的。形式是一種線條、塊面、質地相互作用的緊密組合，在這個組合中，我的觀念和情感變得具體可以交流。在攝影中，視覺組合具有很強的意識性……，我們預知動作有可能呈現的方式，在這種動作的過程中存在著某一個瞬間，在這個瞬間，各種元素達到了平衡。攝影就是抓住這一瞬間，牢牢地抓住它的平衡。」

英格・莫拉斯說：「我認為決定性的瞬間這個觀念使人們對攝影有了新的認識，它給予攝影一種新的價值和品味，使我第一次認識到攝影可以從這方面來表現。我記得布列松告訴我，先關注照片的構圖和視覺秩序，再讓『戲劇性』來處理剩下的一切。」

那時，在卡帕的建議下，英格・莫拉斯當了布列松的助手。「卡帕認為在分派我單獨完成較重要的任務之前，應該讓我先跟著布列松工作一陣子，擔任他的研究員、翻譯，跟著他當學徒。我們經常在歐洲旅行，但很少談論攝影，談得更多的是在歐洲各地看到的畫、書籍和超現實主義的作品。超現實主義對布列松有非常大的影響，他對政治也極有興趣，法國的《世界報》（Le Monde）是他常讀的報紙。當我沒有為布列松工作時，我就拍攝我自己見到的東西，那時使用不同的鏡頭必須在相機機頂上加裝不同的取景器。布列松給了我一個伏道姆取景器，可以配用從35mm到135mm的鏡頭，拍攝時可以按被攝體與相機之間的距離來修正視差。布列松喜歡這只取景器的另一個原因是，取景時取景器中的圖像是相反的，所看到的景物都顛倒了，眼睛習慣了用抽象的方法來判斷場景。而且還可以從中看到運動中的連續效果，在正確的時刻按下快門，記錄下動作過程的構圖，或者是你認為正確的瞬間。當然，這完全得憑直覺。我記得布列松和他的妻子伊萊一起旅行並不總是十分輕鬆，主要原因是英格・莫拉斯發現他們會吵個不停。

我記得布列松和他的妻子伊萊一起旅行並不總是十分輕鬆，主要原因是英格・莫拉斯說過：『羅盤在你自己的眼中』。」

有一次布列松大發光火，把他們開的標緻汽車停在一條大馬路邊，從車裡跳出來，還把相機丟了出去，莫拉斯只好去把那相機找回來。在為布列松工作時，莫拉斯要為他更換膠卷，要搞清楚他們目前到了什麼地方，以及為什麼到這裡來，而且她還必須做些其他的輔助性工作，比如搬行李、為照片寫圖說等等。布列松並不是什麼事都告訴莫拉斯，有時還有點隱藏，使她常常不知道他們正要去什麼地方，也不知去幹什麼。除了這一點之外，莫拉斯覺得與布列松在一起真是棒極了。她發現布列松有一些奇怪的習慣，例如：他喜歡用果醬瓶的橡皮蓋取代真正的鏡頭蓋，並且用一根鞋帶把橡皮蓋與他的徠卡相機綁在一起；還有，用紅色的指甲油在他最喜歡用的快門速度「1/125」秒和最常用的對焦距離「4m」的刻度上做記號。

《決定性的瞬間》激起了對新聞攝影的本質和功能的辯論。與此同時，馬格南內部正在為行政管理問題大傷腦筋。喬治·羅傑熱中於成立一個行政委員會，來處理兩地辦事處的管理和商業事務，打算在這個委員會設立一位統攬兩地工作的主席，再設一位副主席和一位財務主任。在一九五二年十一月的會員大會，達成了一個妥協性方案，該方案決定在馬格南成立一個主任委員會，但必須包括四位創始人：卡帕、布列松、西摩和羅傑。卡帕再次同意擔任主席，但可以不必處理馬格南成員的日常事務。方案還提出，要指定一名在紐約工作的編輯部主任。

卡帕每年有一萬美元的經費，用於在紐約、巴黎和倫敦協調馬格南各項活動的差旅費，以及與編輯們聯絡取得拍攝任務的交際費用。後來卡帕告訴他弟弟科內爾，那次會議決定給他一筆費用作為他擔任主席的經費。科內爾為此祝賀卡帕，並說道：「這是認可你為馬格南所作的努力。」卡帕聽了卻咆哮起來，他說：「你瘋了嗎？難道你認為我想被那些混蛋僱用嗎？」

在卡帕的頭腦裡早已有了一位編輯部主任的人選，那就是他的朋友約翰·莫里斯，他當時還是《婦女家庭》月刊的編輯，莫里斯一直是馬格南最好的雇主之一。卡帕為了得到一位理想的人選來管理馬格南的圖片

業務，甚至要冒險失去一位重要的客戶。卡帕約莫里斯在廣場旅館的酒吧見面，並告訴莫里斯這一項計畫。卡帕說他打算支付比馬格南最高薪資還要多出一倍的代價給莫里斯。「那是多少呢？」莫里斯問，卡帕說：「年薪一萬二千美元。」莫里斯抗議說：「我現在是拿年薪一萬五千美元。」卡帕說：「很抱歉，這是我能支付的最高薪資了。」

實際上莫里斯關心的不是薪資的高低，他了解也喜歡馬格南的攝影師們，被他們敢於挑戰、勇於尋找新機遇的精神所吸引。他聽取了現代藝術館館長愛德華・史泰欽和《生活》雜誌主編湯姆生的意見。他們兩人都對莫里斯說，如果你能與卡帕相處得好，你就接受這項工作。兩週之後，莫里斯約卡帕一起共進午餐，並同意接受這項工作。他們商定給莫里斯的頭銜是「國際執行主編」，以表示莫里斯對兩地辦事處的管理權。

一九五三年一月，紐約辦事處舉辦了一次酒會，慶祝對莫里斯的派命。卡帕開懷大笑，他站到一張椅子上，用大拇指用力比了一下莫里斯說：「好了，孩子們，從現在起你們有任何問題就跟他說吧！」

問題不久就來了，在莫里斯上任一週之後，卡帕從巴黎打電話給他，說自己被叫到美國駐法國大使館，要他交出美國護照，他這才明白有人打小報告說他是共產黨人。相比護照，卡帕可能更願意交出一隻手臂或一條腿。如果沒有了護照，他就不能當一個攝影師到處去拍照了，而且連執行馬格南主席的職責都不可能。

實際上，他原計劃在一兩天之後去義大利為《圖片郵報》雜誌拍攝電影《戰勝魔鬼》（Beat the Devil）的宣傳照，這部電影是由卡帕的朋友約翰・休斯頓導演，亨弗萊・鮑嘉主演。這樣一來，只好由西摩代替卡帕去義大利拍攝了。

莫里斯為卡帕聘請了一名律師來解決他遇到的麻煩。這位專門處理民事訴訟的律師叫墨里斯・恩斯特（Morris Ernst），他曾在兩年前擔任瑪格麗特・伯克─懷特的律師，打贏了類似的官司，當時她也被指控為共產黨員。

恩斯特向法庭提供了一份冗長的宣誓書，卡帕在宣誓書裡詳述了他在第二次世界大戰期間報導美軍作戰的愛國行動，另外還提到了他與幾位美軍重要將領的密切關係。於是，美國大使館發給卡帕一份臨時證件，讓他去義大利拍攝電影《戰勝魔鬼》的宣傳照。當卡帕到達拍片現場時，沒有人剛遇到過麻煩，他精神十足，每天與休斯頓、鮑嘉和編劇楚門·卡波提（Truman Capote）打撲克牌。在那段期間，他唯一抱怨的就是他和卡波提不斷地輸給他們的對手。休斯頓後來說，他在牌桌上把輸給卡帕的錢全都贏了回來。

斯特附上了一張重磅級的帳單：高達五千四百美元的律師費。沒有人知道為什麼卡帕會成為攻擊目標。恩斯特的解釋是「一場誤會」，當然也可能是卡帕某位被遺棄的情人要報復他。在那時候，這類事情時常發生，沒有人能弄清楚到底是誰告發了誰。

到了五月，墨里斯·恩斯特告訴卡帕一個好消息，他的正式護照已經重新辦好了。但還有個壞消息，恩

當莫里斯第一次以國際執行主編的身分拜訪巴黎辦事處時，卡帕已回復到最佳狀態。卡帕把莫里斯介紹給巴黎辦事處的同仁，之後立即帶他去參加一個意想不到的午餐。午餐地點是在一艘剛從英國開回來的塞納河遊艇上，共進午餐的是卡帕的前女友小粉紅和一些別的朋友們。午餐後他們駕著這艘遊艇出航，三小時之後他們到了隆尚賽馬場（Longchamp Racecourse，靠近巴黎市西邊的塞納河岸）。卡帕把莫里斯介紹給作家歐文·肖和西德尼·卓別林（Sydney Chaplin，喜劇大師查理·卓別林的兒子）。卡帕這種打入上層文藝社交圈子的傳奇式魅力再次得到了證明。安納托爾·里維克（Anatole Litvak）是俄國的電影導演，有一次他帶著嘆惜的口氣說：「我花了十年才被邀請參加這類聚會，而卡帕只花了兩個星期。」

莫里斯在紐約被正式派命的那個月，喬治·羅傑與金克絲·威瑟斯彭在美國結婚了，結婚後他們開始了一段很長的蜜月旅行。標準石油公司委託喬治·羅傑去世界各處有標準石油公司設施的地方，拍攝該公司的公關形象照，這實際上是標準石油公司給羅傑的福利。羅傑這位馬格南的創始人，並不在乎「馬格南該不該

為了保持清廉而拒絕接受商業攝影委派」這個備受內部爭議的問題。羅傑擔心的只是，如何解決各處石油設施看起來長得都是同一個模樣的難題。他最後想出一個解決的辦法，要求無論是誰在石油公司那裡操作機具設備的閘門，都必須穿著所在國家或地區的民族服裝。

在旅行了六個月之後，羅傑與金克絲·威瑟斯彭到了貝魯特，這時羅傑得了週期性致盲的偏頭痛。威瑟斯彭確信，因為羅傑無時無刻都在擔心馬格南的問題，才導致他生病。「他一直週期性地頭暈、偏頭痛，擔心馬格南的財務狀況和別的各種問題，結果累到生病。當然，他實際上可能一直沒能擺脫對希斯莉和嬰兒死去的內疚。他完全無法工作了，幸好我們在貝魯特找到一位好醫生，他幫助羅傑逐漸康復，但他的偏頭痛再也沒有徹底痊癒過。」

莫里斯這段時間的主要工作是在紐約「清理門戶」，他解除了與大部分特約攝影師的合約。「我們的職員很少，很難為每位攝影師提供相對應的服務，馬格南的攝影師各有所長，他們互相之間很難替代。而在《生活》雜誌編輯部裡有二十多名攝影師，可以針對編輯提出的主題，選擇合適的攝影師去拍攝。他們大多是比較全面的新聞攝影記者，在某種程度上比較容易互相替代。馬格南的攝影師們則往往以極為個人化的方式工作，雖然有一部分攝影師是相當全面的新聞攝影記者，有些則明顯不是。布列松就是其中一例，他憎惡別人派任務給他，對他而言，一項所謂好任務就是符合他的想法而已。恩斯特·哈斯也一樣，哈斯從本性上來說是位藝術家，他有時候甚至會剛愎自用地把一項委派專題完全反過來處理，或完全不顧任務的內容，去拍他自己想拍的東西。有一次他還對委派給他的題目開玩笑，那次《生活》雜誌委派他拍攝空襲演習，他應該跟大家一起進入地下室拍攝裡面的情況，但他卻爬上了屋頂去拍。」

＊＊＊

莫里斯到紐約辦事處工作不久後，辦事處就搬到第東六十四街十七號的地下室，辦公室與華頓斯坦畫廊

（Wildenstein Gallery）只有一門之隔。英格·邦迪認為辦公室的裝潢應與馬格南的形象一致，就把前廳漆成瑋緻活（Wedgwood）皇家瓷器的藍色、後面房間漆成黃色。馬格南搬到新址後，吸納的第一位成員是艾略特·歐威特。他後來成為馬格南穩定且豐厚收入的來源。歐威特在好萊塢中學念書時，曾在一家商業暗房工作，那時他已開始對攝影感興趣了，中學畢業後他來到紐約，想盡各種方法要成為一名攝影師。當兵之前，他遇到了卡帕。卡帕答應當他從部隊復員回來後，會給他一份工作。歐威特說：「我在退伍之後二十分鐘就加入了馬格南。我沒有絲毫猶豫，這對我來說是一種極大的榮譽，而且我有經濟考量，我有一個新婚的妻子，孩子也即將出生，我認為生活應該認真一點了，而馬格南似乎是個認真的地方，在我的專業領域中最認真的地方。」

作為一名馬格南攝影師，歐威特很快就得到了《生活》雜誌的委派，當然獲得委派並不等於能發表作品。「我認為，《生活》雜誌委派攝影師們按著他們的思路去工作，是發現和培養攝影師的一種方法。我與《生活》雜誌一直處於一種又愛又恨的關係，甚至恨還比愛多一點。那個時候，電視還沒有出現，閱讀《生活》雜誌是人們生活中的超級大事，每週二雜誌一出刊人們會去閱讀它，看看世界發生了什麼事，因此為《生活》雜誌工作也變得是件很了不起的事。但我在為《生活》雜誌拍攝的大量照片中，我認為好的照片卻都沒有被發表。」

就在歐威特對《生活》雜誌的看法漸漸有所轉變時，馬格南又吸收了一名新成員，叫培特·格林（Burt Glinn），後來成為歐威特最要好的朋友。培特·格林出生於匹茲堡一個堅定的民主黨家庭，他在哈佛大學讀法律系時就開始為哈佛校刊拍照和撰稿。當一位來自《生活》雜誌的攝影師到哈佛大學拍片子時，曾詢問培特·格林是否願意當歐威特《生活》雜誌的調查研究員，他生氣地反問：「一個有頭腦的人為什麼要去一本圖片雜誌當文字記者的助手？」過了不久，《生活》雜誌又來問他想不想成為《生活》雜誌的攝影記者，他當時感

到有點奇怪。後來他才知道，《生活》雜誌的圖片主編威爾森・希克斯（Wilson Hicks）出於不知名的原因，希望找到一名畢業於大學名校的攝影師為《生活》雜誌工作。看來一紙文憑比攝影能力更為重要，而培特・格林正好兩者兼備。因此，當培特・格林進了《生活》雜誌之後，便有機會遇到了卡帕。

格林說：「卡帕常到《生活》雜誌編輯部去，那裡的人都對卡帕十分崇拜，無論鮑伯想做什麼，他們都會附和。卡帕當時正要為《假日》雜誌去瑞士拍社會名流滑雪的故事，他請我跟他講這些有關雪地攝影的技術問題。歐威特曾建議卡帕帶一隻閃光燈為陰影部位補光，但我認為這個建議太可怕了，你能想像卡帕帶著閃光燈拍照的情景嗎？」卡帕與格林約好在《生活》雜誌社對面一家「三G」酒吧見面。格林熱切地為卡帕開講，但後來他發覺卡帕似乎沒在聽他講這些技術問題。於是他試探著問卡帕：「你一點也不感興趣，對嗎？」卡帕說：「不完全是，我們還是喝酒吧。」後來他倆很快成了朋友，不久，卡帕便鼓勵格林加入馬格南。

在巴黎，另一位叫馬克・呂布（Marc Riboud）的攝影師則認為，要加入馬格南還得有百折不撓的決心。馬克・呂布最初在一家工廠當工程師，他自己認為：「我肯定不是一位優秀的工程師，因為我花了不少時間去做其他的事情，而且每到週末我總是去拍照。」他迫切希望離開工廠，希望能見到布列松。馬克・呂布的哥哥是布痕瓦爾德集中營（Buchenwald）的倖存者，戰後在醫院療養期間，布列松的妹妹一直看護著他，因此馬克・呂布也曾被介紹給布列松認識。通過這種微妙的關係，在他自認為有信心加入馬格南時，就乘火車去了巴黎。下車後，呂布直接到了布列松的家，有人告訴他布列松去了國外，要等六個月後才回來。馬克・呂布過了六個月之後又再去拜訪，這次他見到了布列松，布列松仔細看了呂布帶去的作品，然後建議他不要放棄他的工程師專業，因為攝影是一項並不可靠、不穩當的工作。呂布認為：「布列松是不想對我脫離工程師工作加入馬格南承擔責任。」

幾個月後，馬克‧呂布果斷地辭去了他的工程師工作，全心投入攝影。他打電話給布列松，布列松只是向他表示祝賀，但仍不提加入馬格南的事，馬克‧呂布於是決定另尋他路。但要找到卡帕並不十分容易，他不是出國就是去賭馬，或者去吃午飯，總之他太忙了，最後他終於找到了正在馬格南樓下的咖啡館玩彈珠台的卡帕。卡帕同意看看馬克‧呂布的作品，看完後只說：「好！跟我們一起打拚吧。」就這樣，馬克‧呂布加入了馬格南。

在此同時，紐約辦事處的約翰‧莫里斯與卡帕產生了想法上的歧異。歧異的基本點在於約翰‧莫里斯要擴大馬格南的業務，而卡帕不同意。莫里斯想把馬格南辦成新聞圖片通訊社的形式，分配攝影師們拍攝各種突發事件，並將紐約和巴黎兩個辦事處聯合起來運作。但卡帕沒有這種想法，一九五三年十二月二日，卡帕給莫里斯發了一份備忘，可以看出卡帕對此事的忍耐已到了極點：「這又是相同內容的備忘，無論在整體還是細節上都沒變，我已寫了好多次了。但我不明白，為什麼我對此事如此強調，卻仍不能使你明白……」

卡帕要強調的是馬格南絕不能發展成為一個「無限制擴展的商業性圖片通訊社」，而僅僅是吸收有限的攝影師，也許至多不超過十名至十二名，他們不但對利益感興趣，也應對自己所從事的工作感興趣。「我堅決反對目前正在考慮的，擴大辦事處及預算規模的想法。」在備忘中，卡帕承認目前辦事處的人手短缺，但他認為管理上的問題，應該用提高效率和重新調整組織結構來解決。每年的預算設定在以下這樣的範圍內：紐約辦事處每年三萬六千美元；巴黎辦事處每年二萬四千美元。預期的照片銷售額為：紐約每年十五萬至二十萬美元，巴黎每年十萬美元。

莫里斯對卡帕的備忘迅速作出答覆：「我不同意你『堅決反對擴大辦事處及增加預算的計畫』。如果你和委員會確實這樣認為，那麼我只有辭職。但在這之前，我還要向你說明我的感受……，我堅定不移地想把馬格南的兩個辦事處辦成既能發揮良好功能，又能為攝影師提供更好的服務的機構。我在經過十個月的思考

之後，確信唯一可以達到這一目標的辦法，就是在我們經濟條件許可的範圍內增加員工。」

莫里斯沒有提出辭職，但他也沒有贏得這場爭論，而且這場爭論仍會不斷地繼續下去。

* * *

雖然溫納‧別斯切夫仍偶爾為雜誌打點零工，例如與卡帕和哈斯同去報導伊麗莎白二世女王在一九五三年六月的登基典禮。但別斯切夫已把主要的精力都投入他自己的下一個攝影計畫中，他要沿著全美主要公路到南美洲，進行一次深度探險。

一九五三年五月十一日，別斯切夫在巴黎寫給卡帕的信中說：「親愛的鮑伯，如果你有任務委派我，請隨時打電話給我，我一直在巴黎。我已對無所事事感到心煩，急於想去南美洲，這是我唯一感興趣的地方，我想盡可能遠離文明，回歸大自然。」

到了那年九月，他終於搭上了「解放號」客輪，從巴黎的勒阿弗爾港（Le Havre）出發去紐約。他去紐約是想得到經濟上的資助，以完成他在美洲的拍攝專題。

別斯切夫為《生活》雜誌報導了巴拿馬運河通航五十週年慶祝活動之後，飛往溫哥華為《財富》（Fortune）進行完另一項拍攝任務。他從標準石油公司那裡得到了利潤很高的任務，去拍攝全美的公路景色及公路分布，後來別斯切夫以《交通圖》（Traffic Picture）來命名他這一著名的系列作品。在為標準石油公司工作的期間，別斯切夫給布列松寫了一封信，這封信令這個法國人萬分激動，以至於把這封信在全體馬格南攝影師中傳閱：

「一九五四年一月九日，匹茲堡。本週，一位從東京回來的朋友與我在第五大道見面。他從美國駐日本的基地回來，他在那裡擔任部隊的研究人員，待了四年之久。回到美國之後，他對這幾年美國的發展感到十分沮喪。是什麼原因使他如此沮喪呢？我稱之為「生產線的生活」。這是一種所謂「自動化」的生活和思想

方式……

「只有科學、研究和藝術得以倖免。從事這類工作的大多是外國人，法國人、德國人或是與我們的想法強烈一致的人們，對我來說這如同沙漠中的綠洲一樣。「生產線的生活」剝奪了個人的權利，每個人處在這種生產線上，也只能認同這種生活方式。我不知道這種方式對不對，但我認為遠東人們的生活可能更接近他們的哲理。在湯姆森‧沃爾夫（Thomas Wolfe）的著作《回頭無路》（Theirs Is No Way Back）一書中，對生活中的空虛和人際關係的乾涸有著生動的描述。是的，回頭是沒有路的。工業的發展和機器人的發明，只是向前、向前，然後毀滅，真正聰明的人也會被這隻怪獸拉下水而無生還的希望。悲劇在於目前只有極少數人有時間，或花時間去思考這方面的問題。看到目前的這一切，我只能無可奈何！

「請原諒我沒能帶上你想要的照片，我將很快走上我偉大的征程。

「溫納‧別斯切夫」

一九五四年二月，溫納‧別斯切夫出發去南美洲，他的妻子璐絲麗娜懷孕了，但還是一路陪伴他到了墨西哥。然後璐絲麗娜一個人飛回他們在蘇黎世的家，途中在紐約停留，但她再也沒能見到別斯切夫了。

◆
◆
◆

馬克‧呂布在位於巴黎左岸的公寓中接受採訪：

「當我被吸收進馬格南後，我曾分別向馬格南的四位創始人請教。布列松一本正經地告訴我，不必全盤接受西摩的建議；西摩告訴我，不要完全按照卡帕的建議去做；而卡帕則告訴我，不要在意布列松的建議。

因此我把他們的話歸納之後去見喬治‧羅傑，並告訴他這三人說了什麼，羅傑對我說：『他們誰的話你都不

要聽，只要聽我的。」我一下子明白了，馬格南是由一群個性極強的人所組成的一個大家庭。但是，他們也給了我不少好的建議，例如怎樣在紐約找到一家好飯店，從埃及去以色列時如何才能換到簽證，怎樣設法穿過擁擠的阿拉伯市場等等，但沒有一條是關於攝影的。

「在我加入馬格南之後不久，卡帕叫我去倫敦學習英語，我住在布列松的朋友家裡。這位朋友的妻子是英國人，他們帶我在倫敦到處看了看。因為我沒有多少錢，所以我常與他們一起在家吃飯。他們家門前有一路公車，我去倫敦各地就乘這路公車。卡帕打電話告訴我，我會接到某個人的電話，此人會在某日某時從中東打電話給我，我就照著此人電話中的指示去做。兩三天後，我果然接到了這通非常神祕的電話：『你是卡帕的朋友嗎？你星期三去某地鐵站，我們會有兩個人在那裡跟你碰面，你告訴我你長什麼樣子。』我就告訴他：『我是年輕人，我身上會掛一台相機。』對方說：『好吧，不要遲到。』到了那天，我到那個地鐵站，因為太緊張所以遲到了。但總算看到有兩個人有點像，但想想也許不是這兩個人呢？所以又轉身走開。這時那兩個人叫住我：『喂，你是卡帕的朋友嗎？』我說：『是的。』他們說：『給你，再見。』然後就走了，我一看，給我的是一包足夠在倫敦生活兩三週的錢。

「布列松關心我讀些什麼書、去些什麼地方。他把他在倫敦的朋友們的名字和地址都告訴了我，而且每星期還寫兩封信給我，有一次還告訴我在倫敦與人打交道要小心，因為有不少右翼人士。我記得我是這樣回答他的：『別擔心，我記著過馬路時一定靠左走。』

「後來我接到了一個通知說卡帕要來倫敦，要我去派斯托利亞旅館找他。我打電話到旅館，卡帕叫我晚上六點過去旅館的酒吧跟他見面。我在電話中還告訴卡帕，雖然我在倫敦拍了不少照片，但卻找不到工作，卡帕答應為我找點工作，所以我想與卡帕見面時，一定會有什麼編輯跟他在一起。果然，有位頂級編輯

來了，他是當時倫敦最大的刊物《圖片郵報》的主編萊恩・斯普納。卡帕把我介紹給斯普納，說我是個好人，所以斯普納應該給我一些任務，還說我是布列松的朋友等等，硬是逼著斯普納給我工作。最後斯普納說《圖片郵報》正在拍攝一個系列報導攝影，叫『英國城市中的好與壞』，他們目前還沒有找到人去里茲（Leeds）。卡帕立即接話過來說，我來自里昂，那也是一個可怕的工業城市，讓我去里茲是最理想的人選了。兩個月後，卡帕再一次到倫敦來時，我被叫到他旅館的房間裡。我到時他正在洗澡，卡帕看起來很沮喪。我們談了很多，卡帕說攝影將死，他說將來的傳媒是電視。我問他目前在幹什麼？他說他打算去日本，他要去日本拿相機，但他肯定地說攝影的美好日子要結束了。』」

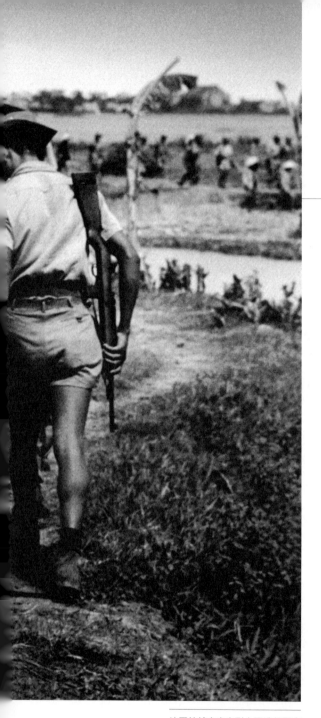

法軍於越南南定到太平進行軍事
巡邏。羅伯·卡帕攝於一九五四
年五月二十五日（編按：卡
帕不幸於當天觸雷身亡）。
（MAGNUM／東方IC）

<div style="text-align: right;">

Chapter **6**

家庭成員
之死

</div>

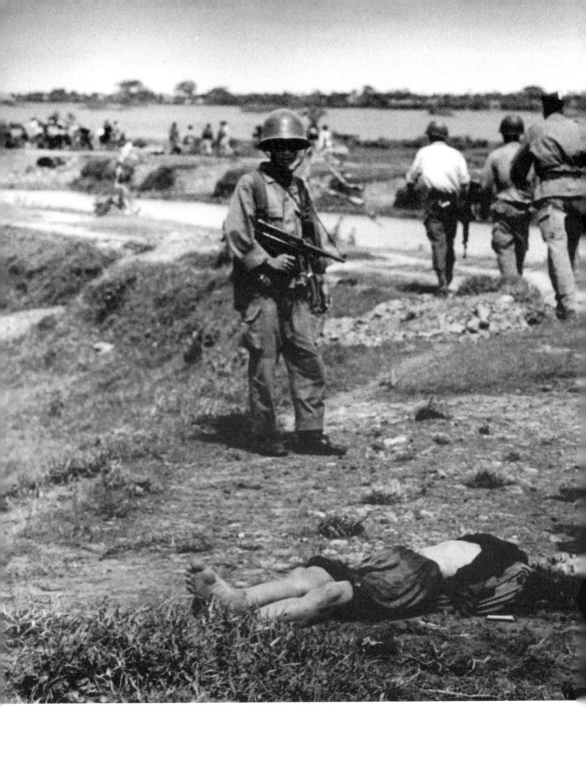

一

一九五四年二月，卡帕接到日本《每日攝影》雜誌（カメラ毎日）的邀請，希望他能去日本協助這本新的攝影雜誌創刊。那時他正與名作家歐文・肖在克洛斯特斯（Klosters，瑞士滑雪勝地）滑雪。歐文・肖後來說：「我當時要卡帕保證再也不要去報導戰爭，因此當那個日本的邀請函寄來時，他只是對我說他受《生活》雜誌的委派去日本。我請他從日本幫我帶一台相機回來，他用十分奇怪的眼神看著我，我應該警覺他並不是要去日本享受東方老百姓的寧靜生活。我最後見到卡帕是在克洛斯特斯火車站，車站裡一個小鎮樂團正在演奏小夜曲，他手裡握著一瓶香檳酒，攜著某人的妻子上了火車。」

去日本有六週的任務，所有費用都由邀請者承擔。在這六週內，卡帕可以自由出拍攝，也可以替其他刊物拍攝別的題目。為《每日攝影》雜誌拍攝的照片刊用後，雜誌社還會給付稿費，而且在日本期間，邀請者會為卡帕提供一整套攝影器材，在六週活動結束之後，如果卡帕願意，也可以全部帶走自用。這是一項很難拒絕的邀請，雖然卡帕對透過攝影賺錢已經缺乏熱情。在他離開紐約去日本之前，他對他女友說，當他從日本回來時，要開一個大型派對來慶祝他攝影生涯的結束。他愈來愈常提到攝影是「孩子們」幹的事，他今後打算從事寫作，或者開展一些具有挑戰性的商業投資。

實際上，卡帕對馬格南的日常庶務已經感到厭倦，他對無數的公務信件生厭，對斤斤計較的編輯生厭，對沒完沒了的管理工作生厭，對解決馬格南成員的個人問題生厭……。所有這一切都無法引起他的興趣，因為有太多的約會、太多的會議、太多的危機、太多的責任。

約翰・莫里斯說：「卡帕對自己也感到厭倦，而且對自己的將來也沒有規劃。他嘗試過拍電影，實際上他也是位很好的作家，但依我看，他還沒有足夠的紀律去當一個文字工作者，而從事電影業又必須有突出的組織能力。他還曾想當演員，但沒有成功。他真的不知道自己應該去做什麼。但當他去了日本，他的狀態完全變了，他又重新燃起對攝影和新聞的興趣，在他的信中充滿了歡樂的情緒，直到在他從日本發出的最後一

封信中都是這樣。」

在巴黎的馬格南成員為卡帕去日本舉行了歡送會，這是無數次送行中的一次。英格·莫拉斯回憶為卡帕送行的情景：

「大家都聚在巴黎的一家咖啡館裡。以往只要有成員外出，我們都會有類似的送別聚會。但不知為什麼，這次為卡帕送行大家都有點悲傷，而且我確實感到卡帕並不完全想去日本。那天晚上，卡帕一邊用力地玩彈珠台，一邊叨叨說自己老了，都過四十歲了。他還沒有到四十會怎麼樣，我不知道我的未來在何處。』他不停地低聲念叨著，不知道自己的老年生活該如何過。後來我們大家走出咖啡館，走到黑暗、潮濕的街上，在分手的時候我們祝福他，這個既是我們的兄弟又是我們父親的人，祝福他一切順利。接著，他與西摩一起消失在黑暗的街道裡。」

卡帕在四月十一日離開巴黎前往日本，在日本期間，他走遍了京都、奈良、大阪、神戶、尼崎等好幾個城市。在從日本寄給他朋友們的信中，卡帕把日本描寫為「攝影師的天堂」，他並沒有意識到，接下來的災難將打破他的伊甸園生活。

四月底，《生活》雜誌派往報導越南等中南半島國家抵抗法國殖民統治戰爭的攝影師霍華特·索丘雷克（Howard Sochurek）與約翰·莫里斯一起吃午飯時，試探性地問約翰·莫里斯，卡帕是否對報導中南半島的反殖民統治戰爭有興趣，因為這時卡帕離那邊並不遠。莫里斯並不認為卡帕會感興趣，不過他還是答應幫忙問問。但還沒等約翰·莫里斯與人在日本的卡帕通上話，雷·馬克蘭德就迫不及待地直接發了一封電報給卡帕，告訴卡帕《生活》雜誌將付給他為期三十天的報導費二千美元，和二萬五千美元的人身保險。

《生活》雜誌突然接到家裡的急電，說他的母親重病，要他盡快回美國。《生活》雜誌在紐約的專案編輯雷·馬克蘭德（Ray Mackland）與約翰·莫里斯一起吃午飯時，試探性地問約翰·莫里斯，卡帕是否對報導中南半島的反殖民統治戰爭有興趣，因為這時卡帕離那邊並不遠。

之後，《生活》雜誌的主編艾德‧湯姆生又打電話給卡帕向他解釋說：「你不是非去不可，如果你不想的話可以完全不必去，但如果想嘗試一下的話，可以代替霍華特‧索丘雷克去中南半島。」

卡帕說他有興趣接受這個任務，因此《生活》雜誌通知索丘雷克速去日本，讓他在日本與卡帕見面後再回美國。他們約好四月二十九日傍晚六點半，在東京新聞俱樂部的酒吧見面，但卡帕卻遲到了一個半小時，而且沒有向索丘雷克道歉和解釋遲到的原因。索丘雷克很生氣，但很快就被卡帕的機靈迷住了。索丘雷克向卡帕介紹在中南半島發生的戰爭：《生活》雜誌的創辦人兼發行人亨利‧魯斯（Henry Luce）認為，美國基於其本國利益，應該全力支持法國，因此他不希望《生活》雜誌有任何與他觀點相左的報導。但幾個月前，當亨利‧魯斯休假時，《生活》雜誌刊出了一篇十六頁的專題報導，圖片和文章都由大衛‧道格拉斯‧鄧肯拍攝和撰寫。報導的主要觀點認為，法國在中南半島的這場戰爭毫無意義，不斷衰敗的法國，很可能會使整個中南半島脫離西方國家的控制。報導還凸顯法國官員們在越南的悠閒生活：每天工作很短的時間，漫長的午睡，懶散的週末等等。這一期《生活》雜誌幾乎引發外交衝突，法國外交部長發表談話，指責《生活》雜誌破壞法國人在越南的形象，是誹謗、中傷的行為。

當亨利‧魯斯休假回來，知道發生的這一切時非常生氣，立即派霍華特‧索丘雷克去越南報導「正面」的新聞來彌補《生活》雜誌引起的麻煩，索丘雷克就是在這樣的背景下被派到了東南亞。可是與魯斯的願望相反，索丘雷克沒能報導英勇的法國殖民軍對抗越南人民的戰鬥。因為當索丘雷克到達越南時，正好目擊了胡志明率領的武裝部隊，包圍了在奠邊府的最後一支法國主力軍。

索丘雷克告訴卡帕這場戰爭出現跟以往各種戰爭都不同的游擊戰，對戰地記者而言，幾乎不可能保護自己，因為越南游擊隊採用突襲，抓不準他們什麼時間、在什麼地方會突然出現。他們兩人一直談到深夜才分手，直到分手時，索丘雷克還不能確定卡帕是否已決定去越南。

實際上，至少有兩個原因讓卡帕決定接受《生活》雜誌的委派。其一，他急需用錢。在五○年代，雖然《生活》雜誌支付二千美元不算是一筆巨款，但在一個月的時間就能賺這麼一筆錢也相當不錯，而且，如果刊用卡帕拍的照片，還要另付稿費。再加上莫里斯發給卡帕的電報中還註明：如果戰事變得很危險的話，《生活》雜誌會支付更高的費用。其二，卡帕擔心自己「仍在世的最偉大戰地攝影家」這一聲譽正在慢慢喪失。上一期《生活》雜誌刊出由大衛・道格拉斯・鄧肯所拍攝的越南抗法戰爭照片，不斷引起人們的關注，並時常與卡帕最好的作品相提並論，令卡帕心有不快和擔心。另外，可能還有第三個原因：卡帕的好朋友歐文・肖認為，卡帕接受這一任務是為了反擊當時在麥卡錫主義盛行下，卡帕一直被半官方地扣了一頂「同情共產主義」的紅帽子。

卡帕見到索丘雷克之後，發了一封電報給在紐約的約翰・莫里斯，告訴莫里斯他已接受《生活》雜誌的委派。莫里斯突然為卡帕擔心起來，當天晚上打電話找到還在日本的卡帕，再次告訴他，他並不是非去不可。當時卡帕正在東京的新聞俱樂部，電話的訊號不好，兩人都必須大聲吼叫才能聽清對方在說什麼，莫里斯還記得當時大喊著說：「鮑伯，你沒必要非得去，這不是我們的戰爭！」但卡帕回答說：「用不著擔心，不過是幾週時間！」卡帕離開日本去了越南，離開日本前還給莫里斯寄出一封短信，說很抱歉那晚的電話中他說話太大聲等等。

在信中卡帕還寫道：「我非常感謝你打電話提醒我，但我接受這一任務並不是因為什麼責任，而是我喜歡。拍攝照片對我而言一直很有吸引力，如果拍攝題材比較複雜，又可以隨我自己的意願去拍，那就更有吸引力了。」

莫里斯還意識到，這次報導對卡帕來說也比較特殊，因為卡帕可能並不會完全站在法國一邊。卡帕有一些朋友在法軍中，他們很受法軍統領的尊敬，但這並不會令卡帕對這場法國為了保住它的殖民地而進行的

戰爭產生同情。莫里斯說：「卡帕曾說過他不會再去報導任何戰爭了，所以當他決定接受這一任務時我很震驚，我認為卡帕接受任務的主要原因是為了賺錢，儘管這並不是一大筆錢。」

卡帕殞落

卡帕直到五月九日才拿到簽證到達河內，這正是成千上萬的法軍被俘，越盟取得奠邊府戰役勝利的第二天。卡帕在寫給馬格南巴黎辦事處的信中說：「在我還沒有拿起相機時，故事已經結束了。」但卡帕在河內還是有不少內容可以拍，他拍攝了法軍士兵從奠邊府逃到河內的情景，還拍攝了在紅河三角洲和河內的備戰情景。五月二十四日，卡帕與《時代》雜誌的攝影記者約翰·麥卡林（John Mecklin）一起飛往南定（Num Dinh），雷內·考尼（René Cogny）將軍也從法國來到南定為法軍鼓舞士氣。午餐時，卡帕和約翰·麥卡林被邀請隨軍參加第二天要摧毀南定到太平（Thaibinh）公路旁兩處據點的軍事行動。晚上，在破舊的「現代旅館」酒吧，他們兩人還見到了一位史克力霍華報業集團（Scripps-Howard）的特派員吉姆·盧卡斯（Jim Lucas），他們一邊喝酒，一邊閒聊。卡帕宣稱：「這是最後一場美好戰事了。你們老是抱怨法國的公關做得很爛，其實你們沒有意識到，這才是一場對新聞記者來說最有利的戰爭，因為沒有人告訴你事情將會怎樣，應該怎樣報導，也就是說你可以完全自由地採訪和拍攝。」

隔天早上七點，法軍的一輛吉普車來接卡帕他們三人，卡帕老練地帶上他的相機、一瓶法國白蘭地和一罐保溫瓶裝的冰茶。他們加入有二千名法國士兵和二百多輛機動車的隊伍中。部隊來到南定郊外，等待適當時機要渡過一條河流，卡帕情緒高昂，看得出他將盡全力拍出好照片，他還對另一位攝影師說：「我從不炫耀我的工作，也不會詆毀我的同業。」

八點四十分，法軍的先頭部隊遭遇越盟游擊隊襲擊，法軍用大砲回擊。卡帕非常驚奇地發現，在公路兩旁的越南農民，仍然像沒有戰事一樣地在水田中種地。卡帕不顧法軍士兵的警告，跳出吉普車，來到田間小徑，他以砲火為背景，拍攝農民們在田間勞動的景象。幾分鐘之後，法軍車隊又開始向前移動，但只走了幾里就停了下來，因為一輛卡車遇到了地雷，車內的四名士兵被炸死，還有六人受傷。這時車隊又遭到越盟游擊隊的襲擊，法軍坦克也開砲了，公路邊上的一些村莊在中彈後起火，一座躲著狙擊手的廢棄教堂被摧毀。卡帕在砲火中到處拍攝，甚至還搶救了一名受傷的南越士兵，卡帕把他背到自己的吉普車上並送到哨所搶救。

車隊在路上遇到越盟挖的兩個深溝後停了下來。卡帕到隊伍前面去拍攝推土機跟兩名越軍俘虜修復被破壞了的公路。卡帕的同業與法軍軍官們吃午餐時，卡帕還繼續在拍，後來，他在卡車的陰涼處打了一個盹。午餐後有消息傳來先頭部隊到了Doai Than據點，所以卡帕他們跳上自己的吉普車開往前線。他們駕車到達一個小村莊，四周都是鐵絲網和鋸齒形的防禦工事，士兵們已開始在牆基上安置爆炸物。麥卡林這樣描述當時的情況：

「當我們穿過Doai Than幾百碼後不久，車隊又遭到越南游擊隊襲擊。我們跑進路邊的田裡，部隊的陸軍中校司令也在那裡。卡帕問他：『有什麼消息嗎？』中校回答說：『到處都是越盟。』當車隊又開始向前進時，卡帕跳上吉普車去拍攝，在我們後面的一輛載滿步兵的軍車拚命地按喇叭，但卡帕還是從容地拍他的照片，還說：『這是一幅好照片。』接著，他從吉普車上爬了下來。這時我們已在Doai Than一公里外，但離目的地沙南（Thanh Ne）還有三公里。公路高出稻田約三、四英尺，路的右邊有一條排水溝似的小溪。

「太陽強烈地照射大地，四面八方都在開火。法國人的大砲、迫擊砲在我們身後交錯。左邊約五百碼處被樹林包圍的村莊中，可以看到武裝游擊隊的活動，再往前五百碼的村莊裡則火力密集，混雜著法軍的砲彈

爆炸。一名南越士兵爬過來用英語和我們交談，但他只會簡單地講『先生、你好、我很好』之類的字彙。卡帕感到不耐煩，就爬上公路，他還回過頭來對我們說：『我到公路上待一會兒，如果你們要往前移動時，叫我一下。』這時是下午兩點五十分。」

麥卡林當時已感到情況十分危險，但他認為卡帕已經報導過五次戰爭，可算是這方面的專家，他應能準確判斷危險的程度。麥卡林看到卡帕在吉普車後躲了幾秒鐘，似乎在等交叉火力的間歇點。之後他很快地向公路的前方跑去，當公路向左彎時，他跳下公路到右邊的小溝裡，拍攝法軍士兵向高高的草叢裡向前衝的情形。然後又爬上公路，拍攝法軍士兵雙手抓住卡車等待車隊開動的景象。因為車隊並沒有移動，於是他決定再到溝裡去拍攝士兵，他拍了兩幅照片後，大概是想換一個高一點的角度再拍，但這一幅卻沒能拍成，因為當他爬到公路邊長滿雜草的斜坡上時，踏響了一枚地雷。

當麥卡林和盧卡斯聽到卡帕受傷後，立即跑向前去，他們發現卡帕平躺在地上仍有呼吸，手中還抓著他的那台康泰時相機，他的左腿幾乎已被炸掉，胸前也有一道大傷口。麥卡林叫著卡帕的名字，看到他的嘴唇微微顫動，但是沒有發出聲音。一名法軍士兵攔下一輛救護車，但當他被送到五公里外的戰地醫院時，他已經死了。那年卡帕才四十歲，是第一名在中南半島戰場犧牲的美國戰地記者。

禍不單行的噩耗

當卡帕遇難的消息傳到馬格南紐約和巴黎的辦公室時，大家都驚呆了，沒有人能相信這是真的，因為在那天早上，兩地辦事處的人員，才剛接到溫納‧別斯切夫遇難的消息。所以當卡帕去世的消息傳來，大家都以為是搞錯了。

馬格南成員溫納‧別斯切夫去南美洲的安第斯山脈拍攝，同行的還有一位瑞士的生物學家和一位祕魯的汽車司機，他們三人在山區行車時，汽車不慎翻落一千五百英尺下的深谷裡，三人全都當場死亡。事故發生在五月十六日星期日，但這消息九天之後才傳回馬格南紐約的辦事處。在這之前，別斯切夫在安第斯山區拍攝的照片，已部分發回紐約辦事處，其中最知名的一幅是一位祕魯男孩，吹著長笛大步走在崎嶇的山路上。

艾倫‧布朗（Allen Brown）在一九四二年加入馬格南，那時他還是一個辦公室跑腿的孩子，負責馬格南的信件和電報收發的工作，他是第一個讀到傳來別斯切夫死訊電報的人。他回憶說：「我反覆讀了五遍才確信電報的內容。幾週前，我還跟別斯切夫一起去買相機、野營用品和Range Rover越野汽車，並幫他將全部設備運去南美。別斯切夫的妻子當時已經懷孕，別斯切夫臨行時，他妻子還說：『這樣賺錢養家還真不是辦法！』」

卡帕的好友約翰‧莫里斯，永遠不會忘記他聽到卡帕去世的噩耗時的情形。

「我那時正好替密蘇里大學一個工作室教授為期一週的課程，我們的課在星期日晚上才結束。星期一早上，我還在旅館房間裡睡覺，就被英格‧邦迪從紐約打來的電話吵醒。我不在辦公室時，一般由邦迪值班，那天我已計劃從密蘇里回紐約。電話中邦迪第一句話是：『約翰，我有一個可怕的消息，瑞士駐祕魯的大使剛剛打電話告訴我們，別斯切夫死了。』她告訴我，別斯切夫的車子墜下了懸崖，他的屍體已經被尋獲。我跟邦迪說，暫時先別告訴別斯切夫的妻子，直到她身邊有醫生在場時再說。實際上，當天別斯切夫的妻子就生產了。我急急忙忙趕回紐約，剛剛回到家裡才一個小時，電話鈴就響了，是《生活》雜誌編輯部打來的，她在電話裡說：『我想你已經聽說那個可怕的消息了吧。』我當時回答說：『是呀！』我以為是指別斯切夫的車禍。這時電話裡又問：『我可否問你一些問題？』接著她就開始問有關卡帕的事。我打斷對方的問話說：『為什麼你一直問卡帕的事？』對方說：『你不是說你已經聽說這個消息了？』我說：『我知道別斯切

夫車禍出事了。」電話中停頓了一下說：『不，卡帕今天去世了，他踩到了地雷。』」

卡帕的弟弟科內爾‧卡帕當時在紐約東部拍攝身心障礙學校的兒童，當他受邀在學校一位老師家中吃晚餐時，電話鈴響了。《生活》雜誌的責任編輯打電話給科內爾，告訴他卡帕去世的消息，好讓他不要等到電視或收音機報導後才知情。科內爾拿著電話頓了一會兒，轉過身來請那位老師把電視打開，此刻正好在播七點新聞，電視打開的第一個畫面就是卡帕的照片，主播報導：「傳奇的戰地攝影家羅伯‧卡帕……」這個消息很快就傳開了。恩斯特‧哈斯在非洲拍攝，同時收到了兩份電報。他回憶說：

「我最初的感覺是，他們兩人不可能同時死去，很長一段時間之後我才相信這個事實。這對我是一種沉重的打擊。我一直在回想卡帕為我做的一切，他希望我能進一步充實自己。」他比別人更理解『充實』對我的意義。當我第一次用彩色底片拍攝紐約獲得極大的成功時，我知道我在美國工作將會變得較容易，因為編輯將會委派任務給我了。但卡帕說：『為什麼你需要去博取讚譽？這是很乏味的，去中南半島吧。』他是要我去挑戰自我，他知道這是學習的唯一方法。」

伊芙‧阿諾德回憶：「當卡帕去世時，我剛剛從喬治亞回來，我去那裡拍攝民權運動，有好幾天沒有看報紙。我打電話回家，我先生問我是否看過報紙，他說：『我實在不想從電話裡告訴你這個壞消息，卡帕在戰爭中遇難了，溫納‧別斯切夫也死了。』我立刻到處去找科內爾，最後去了卡帕母親家裡，科內爾在那裡，還有艾德‧湯姆生和別的一些朋友。那是一個可怕的晚上，茱莉亞一個人待在一角，我能理解，這是一個極可怕、極可怕的夜晚。」

布列松是從羅馬完成了一項任務回到巴黎後才得知消息。他回憶說：「我搭火車提早回到了巴黎，當我走進巴黎辦公室，電話鈴響了，麗塔搶先一步接了電話。她已經知道別斯切夫死去的消息，但她要防止我從電話裡突然得知這個壞消息。我聽見麗塔驚叫：『什麼？什麼？卡帕？不可能！』很明顯我們都想不到這樣

吹笛的男孩

溫納・別斯切夫攝於祕魯的烏
魯邦巴印加聖谷流域，靠近
畢撒克（Písac）通往庫斯科
（Cuzco）的路上。一九五四
年。（MAGNUM／東方IC）

的事會發生。但事後細想，卡帕這樣死去也是死得其所，他是一位冒險家。可憐的卡帕，我最後一次見到他是在冬天，我們穿過馬路到一家超市。卡帕要去紐約的馬格南開一個會議，要買一件冬天的外衣，他在店裡選了一件最便宜的，因為他手頭沒有錢。」

約翰·史坦貝克和他的妻子，在巴黎等待卡帕從中南半島回來。那天早上，他打開他們臨時租住的一幢房子的大門，地上放著一份電報，電報上說卡帕在越南被地雷炸死了。史坦貝克在街上足足來回走了幾個小時，都無法平靜，最後他回到家裡寫下了一段動人的墓誌銘：

「偉大的卡帕，他的照片是我們這個時代真實和重要的記錄——醜惡和美麗都通過藝術家的思想記錄了下來。但卡帕還有一部分工作可能更為重要，他把年輕的攝影師聚攏在他周圍，鼓勵他們、指導他們，甚至為他們提供衣食。卡帕教會了他們不但可以靠攝影生存，還可以在遵循自我的前提下拍攝。因此，卡帕的影響並不是讓他們拍攝類似卡帕的作品，而是將『卡帕精神』灌輸到他們的工作中，他們會一直繼承『卡帕精神』，並傳承給下一代。」

卡帕去世後的第一個星期日，在紐約帕切斯（Purchase）的貴格會禮拜堂舉行了卡帕和別斯切夫的追悼儀式，很多著名攝影師和新聞記者都參加了。作家海明威因為人在馬德里不克前來，特意發來一份簡單的悼詞：「卡帕，是一位好朋友，是一位偉大而勇敢的攝影家。如此不幸的事發生在卡帕身上則更為不幸。他以前是那麼活躍，想到卡帕的去世，真是痛苦的漫漫長日！」

當卡帕的遺體運回美國時，有人建議把他安葬在阿靈頓國家公墓，但他的母親不同意。她一再堅持說：「我的兒子不能葬在那兒，他一生反對戰爭，他不能跟那些士兵們葬在一起。」最後，只舉行了一個私人性質的小型安葬儀式，卡帕的遺體被安葬在紐約州威徹斯特郡的貴格會公墓。除了卡帕的幾位直系親屬外，只有少數幾位馬格南的成員參加葬禮。葬禮上有一座花圈是由一位在河內的酒吧服務員從遙遠的越南寄來的，

卡帕曾教過他如何調雞尾酒。

卡帕之死，使馬格南陷於混亂之中，每個人都感到痛苦不安。這可以從西摩給他的同事們的信中看出：

「親愛的馬格南成員們，我們仍在哽咽，硝煙仍未平息。這件事對我們的打擊很大，其後果還正在一點一點地顯現出來。我想尋找合適的詞彙來表達我的心情，但我做不到。如果講一些陳腔濫調，像活著的人必須繼續往前之類的話，這太容易了。我們目前都已麻木，但很顯然，事情總會慢慢過去，我們必須面對現實，必須繼續團結在一起，避免因痛苦而產生混亂。也許因為此時，我們能互相幫助並找到動力，以維護馬格南這個我們全體人的家，並讓它發展下去……在這個時刻，當最初的震驚漸漸消散時，我們仍應盡力把自己的事做好，這才是最重要的。我寫以上這些，只是想讓大家知道我內心深處的感想……你們的西摩。」

一個月後，喬治·羅傑才聽到卡帕和別斯切夫去世的消息：

「我剛從非洲回來，在尼羅河航行的旅程比平時慢了很多，因為在喀土木發生罷工，尼羅河上的船全都停駛。我們在丁卡州的南方滯留了兩個星期，但感覺時間很長，天氣又悶又熱。終於，那艘老舊的蒸汽輪把我載到了蘇丹。幾天來，我只能聽著水面拍打在船身的單調聲響，飄在尼羅河上的包心菜葉上聚集了如雲霧般濃密的蚊群。船繼續往前開，一天又一天，我們終於到達了謝拉爾（Shellsl），到了那裡我才能坐上前往開羅的火車。火車車廂裡悶熱得難受，我身上那件叢林夾克上的金屬鈕扣把我的皮膚都燙傷了。一個賣報的黑人小販從火車站鐵道邊的熱沙地朝我走來，我買了一份一個月前的《時代》雜誌。因為實在太熱了，而且雜誌又沒有太吸引人的東西，所以我胡亂地翻了一下。突然間，一些詞跳了出來，我無法相信照片旁的說明文字：『羅伯·卡帕去世』。禍不單行，在同一篇文章裡還提到，文雅聰明的溫納·別斯切夫也去世了。」

羅傑夫婦急急忙忙趕回巴黎，科內爾·卡帕已從《生活》雜誌辭職加入了馬格南，科內爾要從道義上支持馬格南。其實，科內爾的一生都處於哥哥的影子底下，他並不能替代卡帕在馬格南的地位，但他覺得在發

生了這樣的悲劇後，他能以某種方式幫助馬格南。科內爾‧卡帕在紐約拍給巴黎辦事處的電報是這樣寫的：

「我加入馬格南出於個人意願，是經過深思熟慮。這是一個基於對馬格南思想的信仰和對朋友的忠誠所作出的決定。」布列松和恩斯特‧哈斯聯合回了電報：「好極了！好極了！好極了！」

馬格南的前途增添信心的一票。

科內爾‧卡帕、大衛‧西摩、喬治‧羅傑、布列松、恩斯特‧哈斯和約翰‧莫里斯，在巴黎舉行了一次緊急會議。大家一致同意，目前最首要的任務是建立組織和制度。但是誰來代替卡帕的主席之位呢？沒有人想接受這個職位。最後，西摩勉強同意擔任主席，事實上他是唯一的人選。他的個性雖然靦腆而安靜，但他是一位傑出的組織者和管理人員，他與卡帕不同，做事很謹慎也很保守。

在卡帕當馬格南主席時，存在的一個問題是，只有卡帕一個人知道馬格南的全部情況。為了讓馬格南的攝影師都能知道別人在做什麼，約翰‧莫里斯開始編輯一個定期的馬格南會訊，報導了各成員的工作：伊芙‧阿諾德正在為一部音樂喜劇電影拍片子，還在加勒比海有一項任務；科內爾‧卡帕剛剛完成《假日》雜誌的拍攝任務從英國返回；《假日》雜誌正在考慮出一期專刊；培特‧格林在西雅圖為《週末》雜誌拍攝一組食品的照片；恩斯特‧哈斯剛剛完成報導電影《白鯨記》（Moby Dick）的拍攝過程；艾里希‧哈特曼在新英格蘭拍風景；馬克‧呂布在印度西部；喬治‧羅傑拿到了預付的五千美元拍攝

有些人認為馬格南在沒有了卡帕之後將無法生存下去，因為沒有了他的傑出思想和領導能力，馬格南很容易垮掉。卡帕是創新者，是先知，所有的人都跟隨著他走。但卡帕也會使馬格南的組織處於混亂，他從來不注重文書工作，他把一切都記在腦子裡。馬格南能繼續生存下去的原因，是在全體成員的心目中都有這麼一個心願：為了羅伯‧卡帕，一定要把馬格南經營下去。科內爾‧卡帕的加入無疑是一個重要的象徵，是對

近期在蘇聯拍攝的照片（實際上《生活》雜誌已經以四萬美元的高價格買下了這組照片）；《假日》雜誌的拍攝任務從英國返回；

費去了印度；西摩在拍攝一個關於義大利女星珍娜·露露布莉姬妲（Gina Lollobrigida）的衣櫥的報導，《生活》雜誌出五百美元買下了這篇報導。

在這份通訊裡，還有一封西摩寫的令全體成員十分不安的信，內容是從馬格南創立以來就存在的內部爭執、鬥爭和妒忌的問題：

「首先，我認為大家都做得很不錯，但不可避免地，終會有消沉的時候，尤其是當身體筋疲力竭，一點也不想再多做時，精神也跟著洩了氣。已經有跡象顯示，妒忌和猜疑正在分裂著我們，我們必須加以防備。

我們聚在一起，並且向外界表明我們能繼續生存下去，我們就不應該躊躇不前。用忍耐和誠實來代替爭吵和憤怒吧，讓我們大家共同承擔所面臨的問題。我們不應再細究過去的不幸，因為馬格南生存至今本身就是一個奇蹟，而奇蹟則是要靠信仰才能存在。」

莫里斯的責任是讓馬格南從經濟危機中解脫出來。因此，他開始積極地尋找為新電影拍攝宣傳照的任務，這是一種很賺錢的方式。一些電影公司常常以每週五百美元的價格僱用一名馬格南的攝影師，材料和器材租借費用另付。如果是雜誌社僱用，一般行情是每天一百美元，而且只有兩三天的合約。對電影公司而言，他們很樂意僱馬格南攝影師去拍片子，因為雜誌會優先刊用馬格南的照片。有時候，一些平庸的電影為了引起大眾的關注，也會請馬格南的攝影師報導電影的攝製過程。

當時，丹尼·斯托克已經從紐約搬去洛杉磯，專事拍攝好萊塢的題材。他提到馬格南攝影師有種特殊的優越感，從不會被電影大明星給鎮住。「幾個禮拜以來，我一直跟亨弗萊·鮑嘉在一起，在他的船上喝得醉醺醺的。他喜歡我，因為他怎樣對我，我就會怎樣對他，他會對我飆髒話，我也用髒話回敬他。」星期天下午，斯托克通常會參加由導演尼古拉斯·雷（Nicholas Ray）在自家花園舉辦的非正式酒會。有次在酒會上，雷介紹斯托克認識一位年輕，還有點羞赧的演員詹姆斯·狄恩。斯托克從沒有聽過這個名字，但他們兩人很

聊得來，狄恩還邀請斯托克下星期來參加由他主演的電影《天倫夢覺》（East of Eden）試片會。斯托克一下子被狄恩的演出吸引住了，並看出他將來會成為一個大明星，因此，斯托克建議為他拍一篇專題報導。狄恩當然很高興，他們決定先去狄恩的老家印第安納州的費爾蒙特（Fairmont）拍攝狄恩的生活，再去紐約拍他演藝事業的發跡。就在這次旅程中，斯托克拍了那幅最著名的詹姆斯・狄恩冒雨聳著肩走過紐約時代廣場的照片。

拍攝了狄恩的故事之後，他們倆成了好朋友。斯托克回憶說：「我最後一次見到狄恩，是在剛剛完成歐洲的拍攝任務返回紐約，他邀請我週末跟他一同開著他的那台保時捷跑車去看賽馬。我答應了他，說我很樂意去。但突然一股直覺冒出來，警告我不應該去——我到今天還是不清楚那是怎麼回事。所以我馬上又改口說：『噢，對不起，我忘了我有事不能去。』星期五晚上，他一個人出發了。我當時正在跟一個我們共同認識的朋友吃晚飯，餐廳的服務員走來對我們說：『狄恩死了』。一九五五年九月三十日，狄恩開著保時捷在洛杉磯城外的公路上車禍身亡。」

＊＊＊

約翰・莫里斯還在繼續翻攪馬格南的擴張計畫，莫里斯想跟銀行團申辦一筆貸款，將馬格南的照片行銷給全世界的報刊採用，但因為西摩過分小心謹慎，讓莫里斯十分沮喪。一九五五年八月，莫理斯給馬格南執行委員會提交了一份建議書，他建議擴大馬格南的組織與規模，並威脅如果委員會不同意，他就辭職不幹。西摩給莫里斯發了一封電報，請他放慢步伐，將建議書提到馬上即將召開的年會上討論。喬治・羅傑也提出類似的警告，他在九月五日給莫里斯的信中表述了他的觀點：

「我認為你想做的事太多了，看起來擴大後的馬格南會變得偉大又壯觀，但我們之中沒有人希望馬格南變成這麼大的規模。對我而言，這樣的馬格南已經不再是馬格南。當然，能進步和發展是件好事，但發展的

詹姆斯・狄恩走在紐約時代廣場。這在五〇年代是新生代演員嚮往的地方。當時，由李・史特拉斯柏格執掌的「演員工作室」正處於全盛時期，離此僅有一個街區之遙。（MAGNUM／東方IC）

方向令我擔憂。而且那種透過聯貸成立的商業機構，這種形式對馬格南來說是陌生的，加上它的營運經費也大得嚇人。難道馬格南真的已經到了財務上需要重大變革的時候嗎？這一切都來得太快了，因此，我請西摩在發給你的電報上同時加上我的連署。請你把這一切先放慢，等到今年的年會上再來討論吧。我完全支持布列松和西摩的想法。這樣大規模的投入和花費，在我們全力以赴實行這個計畫之前，必須謹慎地討論一下。

「你還記得嗎？當我第一次跟你在紐約談起你加入馬格南的事，那次你對我說，你唯一擔心的是，你不是一位業務主管。當你在《婦女家庭》月刊當編輯時，你不必為雜誌社待遇這些經濟事務操心，因此你質疑自己的經營能力。但在我們大家的心目中，你無疑是一位頂尖的圖片編輯。我現在擔心的是，你有那麼多經營管理工作要去做，是否還有精力和時間看我們拍攝的照片。

「因此，請你不要把自己逼到極限。當然，能增加馬格南的收入是好事，但肯定還有不少別的方法可以達成這個目標，而且不會有那麼多風險。規模巨大的事務所、高工資的職員，占用了你太多的時間，看起來這一切的成本都太高了……。請不要誤會我的意思，我對你的信任和信心從來沒有像現在這樣高過。我只是希望你不要一次想做那麼多……敬愛你的羅傑。」

約翰‧莫里斯對馬格南的信心，無疑在《天下一家》（The Family of Man）攝影展的成功之後大大加強。

《天下一家》攝影展於一九五五年一月在紐約現代藝術博物館舉行，這是空前成功的一次聯合影展。展出的五百零三幅作品中，馬格南攝影師的作品占了百分之十四，比任何別的圖片社都多。當然，也可以說在《生活》雜誌發表的照片所占的比率最高，因為只要是《生活》雜誌刊登過的，即使是編制外的攝影師作品也以《生活》雜誌的名義展出。

一九五五年九月十七日至二十四日，馬格南委員會會議在巴黎召開。莫里斯的擴張計畫被擱置到一邊，會議上通過了二十二項決議，規定了馬格南與攝影師之間的責任與義務，但並沒有因此激起莫里斯的辭職。

並削減了百分之三十六的營運費用。同時，還重新規定攝影師加入馬格南的評選標準和手續。以往，只要卡帕喜歡某個人就會邀請他加入馬格南，在他死後，吸納新成員幾乎停擺了一段時期。因此，馬格南委員會在一九五五年設立了一個申請程序，這個規定一直到今天仍繼續執行。提出申請加入馬格南的攝影師，必須在見習會員、準會員到正式會員的每一個階段，都提交一組作品。

雷內·布里（René Burri）在一九五五年加入馬格南，是在這個規定訂出之前，因此剛好逃過了這條硬性規定。布里一九三三年在瑞士出生，在一所藝術學校學習時，開始對攝影產生興趣。當時溫納·別斯切夫在攝影系學生心目中是英雄一樣的人物，也偶爾在該校講課。當布里畢業後，曾拿自己的作品去請別斯切夫看。後來他收到別斯切夫的一封讚揚信，並說已把布里的照片拿給卡帕、西摩、哈斯和布列松看過，而他們都喜歡這些照片。別斯切夫在信中建議他繼續拍攝，答應當他從南美洲旅行歸來後再與他聯繫。但不久，布里就從收音機裡聽到了別斯切夫翻車死去的噩耗。他擔心自己的攝影事業才剛剛起步就夭折，但他仍然繼續拍攝，偶爾也發表一些作品。到了一九五四年年末，他拍攝了一個在米蘭舉辦的畢卡索展，他自己裝裱照片並配上適當的圖說，最後以小冊子的形式出版。布里懷著年輕人的樂觀精神和熱情，認為畢卡索是到這些照片一定很高興，所以他一路搭便車從蘇黎世來到巴黎，敲了畢卡索辦公室的門。這位藝術家的祕書走出來，問布里有什麼事，然後告訴布里要見這位大人物是不可能的。接下來的一星期，布里天天打電話去馬格南巴黎辦事處，直到最後他才相信他真的見不到畢卡索。為了讓這次旅行不至於空手而歸，他打了電話去馬格南巴黎辦事處探聽，辦公室裡走出來一位女士對我說：「我向坐在一張桌子後的祕書介紹自己。這是一間很小的公寓，有一架小電梯。辦公室裡走出來一位女士對我說：『對了，我聽說過你的名字，別斯切夫提起過你。』她把我帶去的照片全部看了一遍說：『照片洗得很不錯。』她大約只花了三十秒翻看這些照片，然後她說要看底片印樣。這次她比較仔細地看著，同時用一支黃色鉛筆在幾幅照片上做了記號。她對我說：『把這幾幅放大洗出來給我。』然後我就從

辦事處出來了，我當時覺得她這樣做無非是想把我打發走。所以我只把這幾幅照片放大洗出來寄了過去，不抱什麼希望。大約兩個月之後，我收到一個大信封，打開一看是一本《生活》雜誌，裡面刊登了我的照片，照片下署名的作者是：雷內·布里/馬格南。就這樣，我成了馬格南成員。」

進了馬格南之後，布里認識了別斯切夫的妻子璐絲麗娜，並愛上了她，最後還與她結了婚，布里把別斯切夫的兒子當作自己的一樣看待。璐絲麗娜與布里為布列松也是好朋友。有一次，布里、璐絲麗娜與布列松三人沿著塞納河畔走著，那是一個寒冷的冬日，布里為布列松拍了一幅照片，布列松卻生氣了，之後還給布里寫了一封信，告訴他不要再這樣做。但他們的友誼仍繼續維持下去，布里什麼都要模仿布列松，用同一種品牌型號的相機、開同樣的汽車，還模仿布列松的攝影技巧。「我從布列松那兒學了很多，跟著他、觀察他。我把底片印樣洗出來，請他批評，我記得他會把照片倒過來觀察它們的構圖。」

西摩清楚地感受到他作為馬格南主席的職責。一九五五年十二月一日，他給全體會員寫了一封長達四頁的信，解釋了馬格南股東、攝影師的合約內容和新的規定。信是這樣開頭的：「我花了很長時間才把這些重要的文件歸納好，現在終於完成並附在了信末。有些陳述看上去複雜而艱澀，這是因為它們是用法律文書的形式寫的。很明顯，從法律的角度看這是必要的，因此請不要因此感到不安。」信的結尾呼籲大家團結起來：「我們將來的發展和歷程將證明馬格南這個概念的價值，我們要以良好的意願和互敬來完善這一概念，這是我們組織的根本，所以，讓我們共同來創造出馬格南更美好的未來。你們忠誠的大衛·西摩。」

一九五六年九月，喬治·羅傑給布列松的信中建議應給西摩加薪：

「我想知道你對西摩的看法，你是否認為，在他為我們做了那麼多事情之後，應該給他一定的回報？我打算當他來紐約時與他談談這方面的事，但想一想，還是先聽取你的意見。我認為西摩承擔馬格南執行主席的工作，對我們大家至關重要，對馬格南維持一個整體也很重要。我建議將西摩花在馬格南執行主席事務上

的時間，以薪資的形式作為補償。並不是像以前投票同意給卡帕一萬二千美元經費的那種模式，而是設定一個與西摩付出相符合的數目，其中應包括每年來一次紐約的經費。西摩是唯一既能維護我們的利益，又能約束約翰·莫里斯實行他那過於野心勃勃的擴張計畫的人選。我們可以通過投票的方式，來確定他的主席權力高於約翰·莫里斯。並不是我不信任莫里斯，我對他完全信任，但他缺乏能力來評估自己所熱中的計畫可行性，由於他野心過大卻缺乏遠見，很可能會一下子毀了我們。西摩對一切都會小心翼翼地衡量，而且對經濟事務極為謹慎。請告訴我你的看法。」

　　＊　＊　＊

　　十月二十二日，西摩在羅馬的英格西特拉旅館（Inghilterra）寫信給喬治·羅傑，想在年會召開之前先與羅傑討論一些事務，他感到作為主席責任重大：「過去一年中，我的行政工作量可能遠比你想像的多。無庸置疑，我們已處於一個較健康的運轉狀態，沒有危機出現。這在以前，很多問題都需要在年會上花費很多時間討論。目前，新成員的問題不再尖銳，因為經過一段成長期，我們的組織能力已達到了重要的階段，而這種組織水準，使我們可以在全世界經營我們的照片業務。我們可以更嚴格地篩選新成員……，目前的主要問題是如何解決我們的個人問題，解決如何在組織架構上設立服務功能，以支持每個馬格南成員的工作。」

　　一九五六年下半年，「中東」這個詞經常出現在全世界報刊的頭版頭條。馬格南攝影師密集參與報導中東的各種突發新聞。一九五六年七月，雷內·布里正在布拉格替《紐約時報》拍照，在此同時，埃及總統納瑟（Gamal Abdel Nasser）在亞歷山卓向歡呼的群眾宣布，將蘇伊士運河收歸國有，這是埃及脫離英國殖民統治的重大象徵。西摩立刻從巴黎打電話給布里，要他盡快趕往埃及。由於布里持有瑞士護照，因此有較大的機會獲准進入埃及。布里設法搭上最後一艘通過運河的郵輪，在埃及拍完照片後，請一位瑞士航空公司的機員把底片偷偷帶出埃及。布里很得意自己的機靈，但當他回到瑞士家中，發現那些底片並沒能及時送到。

「西摩在電話裡對我大吼，警告我不許再砸了馬格南的招牌。『我不管你是用游的、爬的、還是用走的，就是絕不能延誤截稿期限……』」

當全世界的目光焦點都集中在中東時，蘇聯趁機擊潰了匈牙利的起義軍。當時匈牙利改革派總理納吉（Imre Nagy）承諾進行民主化改革，人民也走上街頭反抗蘇聯占領軍。艾里希·萊辛是匈牙利十月起義後首批進入布達佩斯的攝影師之一。他開著一輛向朋友借來的汽車，從維也納一路開往布達佩斯，在離布達佩斯還有四十公里處就被蘇聯守軍的封鎖線給阻擋，他設法說服駐守路障的士兵，准他通過封鎖線進入布達佩斯。他一直待到十一月五日蘇聯坦克車衝破路障開進城裡，血腥結束整起事件，當時全世界透過收音機聽到夾雜著雜訊的恐怖求救聲。

萊辛回憶那段報導期間的特異狀況：「巷戰跟一般戰爭很不一樣。市區裡大約同時會有五、六個點處於交火熱區。因為很清楚知道會有戰事，所以我們通常早上就會去駐守可能的其中一點，一旦受夠了不斷到處亂飛的子彈，就會回到多瑙河飯店吃午飯，那裡遇到的每個人都會問你早上發生了什麼事，服務員會過來跟你說：『萊辛先生，我們今日特餐是絕美的燉牛肉。』」

萊辛跟當時所有在匈牙利的記者一樣，對於發生的事都感受深刻，因此他相當震驚歐洲和美國雜誌刊登他照片的方式，這也讓他後來遠離了新聞攝影。「我不想再報導任何革命或戰爭（在布達佩斯事件之後），一點意義都沒有。卡帕說過，我們透過照片展示世界的樣貌，至少能在行動上跟政治議題上發生微小的影響力。但是身為記者，遲早會了解這並不是真的──再震撼的戰爭照片對於終結戰爭一點幫助也沒有。我們拍些起不了作用的照片是否很重要，但這並不會影響革命的進行或是結束，我們只是記錄事件。這樣說好像是個詛咒，我不確定記錄這些攝革命，但這並不會影響任何事實，還能不能算是有用的記錄。」

蘇伊士運河的危機一直持續了整個夏季。十月，以色列發動對埃及的突襲，派出傘兵空降以及裝甲部

隊越過邊界。當時培特‧格林剛回到他在紐約五十二街的旅館房間裡，值夜班的旅館服務生正在聽新聞。培

特‧格林回憶：「我立刻開始行動。我打電話給一位以色列航空的朋友，告訴他我準備搭最早的班機去特拉

維夫。這時大約是清晨兩點，但辦公室裡已經有人了，他們也聽到了以色列入侵埃及的新聞。我搶到了第一

班航班的最後一個機位，及時趕到了特拉維夫，那時，戰事已進展到最後兩天。這是一場愚蠢的戰爭──實

際上，以新聞攝影的角度來看，所有的戰爭都是愚蠢的。當我第二天早上在旅館醒來，已筋疲力盡也不知道

應該做什麼。旅館大廳裡貼了一張通告，上面寫著：『所有前往蘇伊士運河的新聞記者們，請自帶午餐。』

「我跟另一位《紐約時報》記者霍默‧畢加特（Homer Bigart）一道。畢加特非常的溫文儒雅，完全不像

一個到處衝撞的戰地特派記者。他總是穿件夾克，說起話來有一點結巴，而且常常操心一些奇怪的小事，像

是出國採訪時一定會帶著生髮水和棒球計分表，但除此之外，他是位非常棒的新聞記者。他說既然已有那麼

多記者去了蘇伊士運河，我們沒有必要再擠去那裡。所以我們找來一份地圖，想找一個還沒有記者去過的地

方，最後我們決定去加薩（Gaza）。但要找到一位願意載我們去那裡的計程車司機卻不容易，我們花了不少

力氣終於找到一位。那位司機名叫索洛姆（Shlomo），他開出的條件是如果他的車子毀了，我們必須買一輛

新的賠他。我們出發不久就聽到槍聲，意識到我們已經開進阿拉伯人占領區，而我們卻坐在一輛車子外頭寫

著希伯來文的以色列計程車。索洛姆非常不安，他一直回過頭來看我們是不是打算往回走，但我們還是一直

要他往前開，也許這樣做很蠢，但對我們來說是個偉大的冒險。

「到了加薩市郊，我們突然被阿拉伯人團團圍住。我們緊張地停下車走出來，還好四下都沒有看到埃及

軍人，這些阿拉伯人只是擠到我們車旁，兜售印有納瑟相片的打火機。有一個患青光眼的小男孩向畢加特推

銷一條便宜到爆的阿拉伯地毯，但畢加特只是拍拍那男孩的頭說，他不會買，因為它肯定不是一條飛毯。

「我們走進加薩市，以色列人才剛剛佔領了該城，我們正好及時趕到，我拍到一些以埃戰事的照片。我

西摩遇難

當培特·格林飛往特拉維夫的途中曾在雅典轉機，令他驚喜的是，西摩也在機場酒吧等候搭機去賽普勒斯。西摩已經在希臘拍完奧林匹克聖火的點燃儀式，之後聖火將一路傳遞到澳洲墨爾本的奧運會場。但西摩心裡一直關心埃及戰事的發展，他告訴朋友他希望找到一輛吉普車，他要駕車穿越西奈沙漠報導這場戰爭。萊辛從尼古西亞（Nicosia，賽普勒斯首都）打電話給西摩，他回憶道：「我在電話裡告訴西摩，請他不要去，這樣做既愚蠢又毫無意義，也不會有什麼結果。我們已有不少人犧牲了，所以我覺得這整件事很沒意義，幹麼非要到交火的戰區，而且從各方面看，都不會是個好的報導故事。但西摩不聽，他心裡面想要證明自己也能做到卡帕做得到的事，所以我根本勸不動他。」

當西摩抵達塞得港（Port Said，埃及東北的蘇伊士運河口）時戰鬥已經結束，他拍攝了清理戰場的行動和塞得港居民的生活，在他發出來的最後一批照片中，有一幅是一個小男孩在街上朝一輛巨大的坦克跑去。

在應當是雙方停火協定的期間，西摩與《巴黎競賽》雜誌的攝影記者尚·羅伊（Jean Roy）開了一輛吉普車要去報導雙方交換傷員的新聞。一名英國陸軍中校看見他們的吉普車飛也似地開在路上，在一邊是蘇伊士運河，另一邊是淡水運河（Sweet Water Canal）的公路上飛馳。他向西摩揮手要他們停下來，但開車的人只向他比了一個V字的勝利手勢，並沒有停車。再往前一千碼就是埃及人的軍事前哨，據埃及人後來描述：「一名軍官冒著生命危險想要阻擋那輛吉普車，讓它停下來。」但吉普車沒有停，車子只開了幾碼遠，就闖進了

記得卡帕告訴過我，要拍到好的戰爭照片一定得早起，決定了做什麼事就立刻去做。如果你自制力夠，去了那裡，自然會拍到好照片。我們那次決定去加薩的做法，證明了卡帕的說法是對的。」

機槍火力區，西摩和羅伊當場中彈身亡，吉普車翻進了淡水運河中。那天是一九五六年十一月十日，離西摩

四十五歲生日只有十天。

那個星期六的晚上，電話接線生好不容易接通了在紐約的約翰‧莫里斯。那是培特‧格林從以色列打來的電話，他非常激動，莫里斯幾乎無法聽懂他在說什麼，只能說：「冷靜一點、冷靜一點，你拍的以色列士兵的照片將會刊在下一期的《生活》雜誌封面。」格林回答說：「你沒聽懂我的意思，醒一醒，西摩遇難了！」然後他讀了路透社的快訊給莫里斯聽。二十分鐘之後，馬格南巴黎辦事處主任楚迪‧凡留（Trudy Feliu）的電話也打來了，說法國國防部已經證實了西摩的死訊。

《時代》雜誌攝影記者弗蘭克‧懷特（Frank White）在寫給楚迪‧凡留的信中講述了事情發生的經過：

「西摩剛剛在奧林匹斯山拍完奧運聖火點燃儀式，還遊覽了希臘，他特別喜歡這個國家。但那時大家都急著想離開雅典，不顧一切地趕上報導以埃戰事。我們之中多數人嘗試去以色列，但幾乎已經沒有航班和其他交通工具。因此我們才試著先去塞浦勒斯，想從那裡跟上英法聯軍部隊。西摩和我們一起包租了一架希臘航空的DC-3客機，抵達賽普勒斯後住進尼古西亞的利加宮旅館。那個旅館成了聚集一群頹喪記者的『瘋人院』。

西摩的性格冷靜、保守，他利用那段滯留期研究快報，分析戰事並作出評估，雖然對攝影師來說，英法盟軍的新聞發布會沒有什麼可拍，但他總是去參加。在星期一天亮之前，他拍攝了法國傘兵部隊起飛出發，在當天又拍攝了運輸機飛行員飛回基地的照片。星期二，《新聞周刊》（Newsweek）的記者班‧勃萊特利（Ben Bradlee）、西摩跟我一起去找法軍商議，希望能搭法國海軍上將巴高特（Barjot）的專機去塞得港，當晚我們得到法軍的許可，星期三的一大早就飛去塞得港。雖然我們沒有跟先頭部隊在一起，但我們到達塞得港的時間比其他記者都要早。很快的，我們就跟《巴黎競賽》的尚‧羅伊一道。說實在的，羅伊比較像個職業冒險家，其次才是攝影記者。他弄到了兩輛吉普車和一輛卡車，到處蒐購汽油，還冒名簽上法軍司令皮特

（Pétain）的名字。他帶我們去看塞得港戰後的廢墟，之後的四十個小時多，我們三人都一直跟他在一起。羅

伊開著吉普車在塞得港的街上到處轉，到處都是屍體、搶奪食物的暴徒、狙擊手、巡邏兵和翻倒的坦克，還

有像潮水般湧來的飢餓、憤怒的埃及人。雖然我和勃萊特利完全無法掩飾我們對眼前情況的害怕，但西摩一

定知道自己在做什麼。西摩是個安靜、理性、有修養的人，他從來都沒有提起過，他的家人在二次世界大戰

時在華沙被德軍殺害，還有人警告我們當地民眾都擁有武器。西摩當時在那裡只顧著拍照，一點也不管我們已經

多次要求趕快離開。每當他拍照時，都像是變了一個不一樣的人。他不停地說：『這是一個了不起的報

導。』我的感覺是，他拍照時完全忘了危險。到了星期三下午，勃萊特利和我跟西摩還有羅伊分手了。他們

兩人商量著要去運河，我和勃萊特利則必須趕回賽普勒斯發稿。」

懷特說，西摩的遺體將會被安葬在塞得港的英國公墓裡，因為在當時那種情況下，根本不可能把他的

遺體運出來，那裡連棺材也沒有。馬格南巴黎辦事處與《巴黎競賽》的編輯部聯繫，要求他們利用影響力給

塞得港運去兩口棺材。《巴黎競賽》對法國政府施壓，法國海軍才同意用軍艦從賽普勒斯運兩口棺材去塞得

港。十一月十四日星期三，下午五點，羅伊和西摩的遺體，被埃及人送回塞得港的英國公墓，有一些新聞記

者聚集在那裡，舉行了一個軍禮的葬禮儀式。法國人和英國人並不知道西摩是猶太人，西摩的朋友、《紐約

郵報》的攝影記者比爾·理查森（Bill Richardson）因此花了一整個下午在塞得港這個穆斯林城市尋找猶太拉

比，終於找到了一個只有四十多戶猶太家庭轄區裡的唯一一名猶太拉比來主持儀式。

理查森寫了一份動人的悼詞：

「大衛·西摩是位非常安靜、文雅的人，他把自己無限的熱情，用相機的鏡頭轉換成這個時代的作品。

西摩的特長不是戰地攝影，但悲劇卻發生在戰時；不是因為他不勇敢，而是因為他太勇敢了。凡是認識他多

希臘奧克夏島一位名叫伊拉芙特瑞拉的四歲小女孩，在經歷殘
酷的內戰後，是唯一留在這個偏遠村莊沒有被疏散的孩童。她
從聯合國兒童基金會人員手中，收到了有生以來的第一雙鞋。
大衛·西摩攝於一九四七年。（MAGNUM／東方IC）

年的朋友，聽到這個不幸的消息，大多會想起兩幅照片：一幅是西摩自己的、瘦小的個子、文雅的眼神，說起話來很文靜，從來壓不過紐約人的重口音；另一幅照片是一個希臘小孩，戰後的貧困使她面色蒼白，在她面前是一雙閃閃發亮的皮鞋，在她悲慘的一生中，從沒擁有過一雙鞋，而這雙鞋比她一生所擁有的東西都要珍貴，孩子臉上的自豪、迷惑和愉悅永遠令人難忘。只有極富同情心和堅定信仰的人才能拍到這樣的照片。

雖然西摩拍過戰爭，也拍過巴黎的偉大和好萊塢的輝煌，但熟悉大衛·西摩的人都無法忘記，他拍的那幅受過極大磨難的孩子擁有第一雙鞋的照片。」

西摩去世那天，是馬格南原訂召開年會的日子，他們後來把年會延期，因為很多攝影師去了中東和匈牙利。卡提耶─布列松寫了一封充滿悲傷的信給巴黎辦事處的同事們：「在這裡，我將不再用文字來表達我的感受。我們大家的電話、電報都承擔著痛苦和悲傷。雖然我們都深深的被震撼，但巴黎辦事處仍靜靜地承擔悲痛，並且安排了各項該做的工作。我們要求所有的攝影師繼續完成手上的任務。馬格南的年會仍要召開，具體時間會及時通知大家。我們仍將繼續進行我們的事業，發揚我們的精神。亨利。」

西摩的姊姊艾琳·施奈德曼（Eileen Schneiderman）說：「西摩是個嚴肅的人，不管他的事業多輝煌，他有多少朋友，或他有什麼樣的任務，他都是孤獨的、悲傷的。他沒有結過婚，在他去世前不久，才在羅馬的比亞德里奧西尼街（Via degli Orsini）一棟老舊建築，安置了一個稍微像樣的家，在那裡收藏著他的書、藝術品和多次旅行的紀念品。」

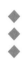

一九五四年六月三日，喬治·羅傑在蘇丹的一個沼澤地寫信給約翰·莫里斯：

「親愛的約翰：

我想在三四天後，我大概還會再寄出一些信，寫這麼多信是希望真的能夠出現機會。我想到達貝魯特了，但是因為蘇丹大罷工，我們已困在這個名叫朱巴（Juba）的熱帶小鎮十五天了。蘇丹鐵路局說這是上帝的意旨，跟他們一點關係也沒有。我們想盡各種方法逃離這裡，但都沒能成功。我們計劃乘卡車繞道去達爾富（Darfur）沙地，以避開沼澤區到達北部，但阿拉伯河的大水把道路淹沒了，我們只好放棄。大水同樣把曼加拉和博爾之間的道路沖壞了。而我們從通往東非的主要道路過來，因渡船在橫渡尼羅河時擱淺了，所以我們唯一可以出去的水路也被堵死了。除了待在這個像監獄一樣又熱又潮濕的地方，什麼也做不了。

「日子如此單調，為了讓生活愉快一點，我們決定去獵白犀牛。白犀牛很大，而且比黑犀牛好看，體重大約三到四噸，高六英尺，大約有我的肩膀那樣高。我最近也只能靠近牠們到二十五碼左右。我們吃力地徒步九英里，穿過多刺的沙漠植物地帶，想偷偷地靠近牠們，但剛開始的那一段步行已經把精力耗去了一大半。在最前方的犀牛聽到了我那台康泰時相機的快門聲，察覺了我的位置，朝我直衝過來。不幸的是那裡了全是刺的灌木叢以外什麼也沒有，沒有樹可以爬。更不幸的是，與我在一起的當地獵手一下子衝到我的前面，擋住了我的相機，讓我沒能拍到那幅跟犀牛面對面的照片。那隻白犀牛發出巨大的聲響跟混亂，一下子就從我身邊跑得無影無蹤了。隨後，更好的機遇來了。當我走到一座蟻丘的邊緣，我又面對面遭遇一隻龐大的公犀牛，我不知道這次相遇誰會比較驚訝。我早知那邊會遇到犀牛，因為那位獵手與我已走到了沙丘的頂部，那裡正是犀牛會經過的路徑而且又位於下風處，我本來想走到坡下面去截住犀牛，但沒想到牠一下子出現在我前面，這真是很恐怖的事，就像我面對著一座憤怒的火山，山頂還有一座尖塔。牠只要把頭一低，雙腿往前一頂，我大概就成了一串烤肉。還好牠只是對著我噴氣，牠的呼吸帶著甜味，像牛吃了新鮮草料之後的氣味，牠把尖角往地上試著頂了幾下，從牠的鼻子裡噴出一股疾風……。我想這個臭傢伙可能是想把我嚇

走，但我知道犀牛只看得到很近的物體，所以我冒險不動，甚至犀牛走到了離我只有十英尺的距離。我想如果我不動，它會以為我只是一棵樹或別的什麼東西。那個當地獵手知道怎樣對付這種場面，他舉起一塊大石頭向犀牛臉部投擲過去，石頭在牛角上撞出極大的響聲，這也許攪亂了牠的思路，犀牛向後退了幾步就跑進灌木叢中，一路上發出轟轟隆隆的聲音，就像火車開進隧道裡似的。如果這幅對峙犀牛的照片不錯的話，我就再把這個了不起的狩獵故事寫出來⋯⋯。

「我們希望可以在六月十五日到達開羅，幸運的話幾天之後就可以抵達貝魯特，你的回信可以寄到貝魯特，但不要太晚，不然我們會收不到，因為我們不想在貝魯特待太久。

「請寄一千元到貝魯特的敘利亞─黎巴嫩銀行。

愛你的喬治。」

Chapter 7

尤金‧史密斯的
冒險故事

鋼鐵廠工人

尤金‧史密斯攝於美國賓州匹茲
堡。一九五五年。（MAGNUM
／東方IC）

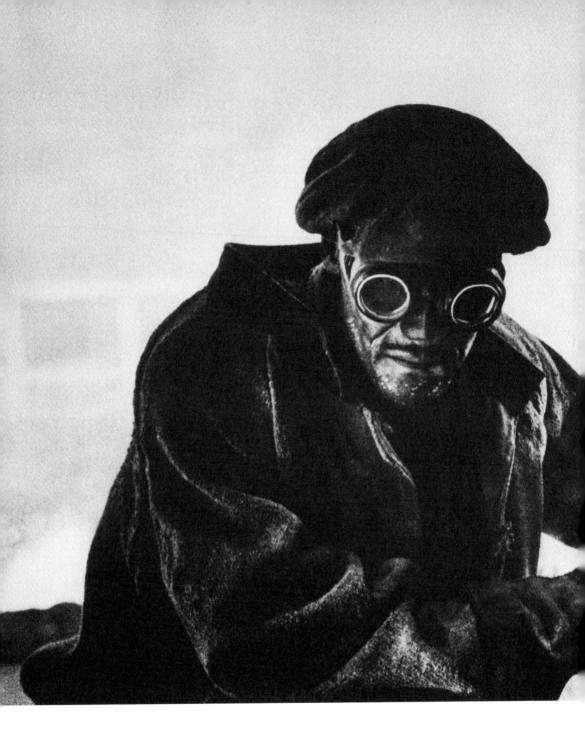

一

　　一九五五年四月五日，馬格南圖片社十分自豪地宣布尤金・史密斯（W. Eugene Smith）加入了馬格南。

　　尤金・史密斯在西方攝影界被公認為攝影天才，是一代攝影大師。他身材高大，胸肌發達。他自己宣稱，他一生的使命就是用文字和照片去記錄人類的生存狀態。不幸的是，他有一個弱點，就是精神上極不穩定，非常神經質，而且有酒精和藥物成癮，以及嚴重的財務問題。在馬格南內部有不少關於尤金・史密斯的傳聞，雖然不一定都是真的，但在他加入馬格南的很短一段時間，幾乎使馬格南瀕臨破產邊緣。

　　當尤金・史密斯氣憤地與《生活》雜誌解約，忿忿離開雜誌社的時候，約翰・莫里斯很高興能邀請尤金・史密斯加入馬格南。他回憶說：「我十分崇敬尤金・史密斯，戰前我們曾一起為《生活》雜誌工作過。

　　一九三九年，一艘英國巡洋艦在大西洋中部截獲一艘德國客輪，艦長命令客輪鑿沉，所有船員都搭上救生艇，由英國船艦護送到紐約港的埃利斯島（Ellis Island）上，我和尤金・史密斯被《生活》雜誌派去採訪這些船員。當我們從紐約市曼哈頓島南端的砲台公園搭乘渡船出發時，我們還開玩笑地說，這是我們第一次的出國任務。」

　　「當尤金・史密斯從《生活》雜誌辭職，我就知道他會加入馬格南，當時我很高興他能加入。因為他正是馬格南所崇敬的那一類、十分嚴肅的攝影師，他的作品非常精美，有新聞價值。但我沒有意識到他的加入會帶給馬格南那麼多麻煩。他曾經在精神病院待過，其實我應該要知道這一點，可惜我偏偏不知道，我也不知道他變得如此揮霍無度。實際上，他不再想拍攝任何例行的攝影報導了。」

　　「大家都知道尤金・史密斯是個開銷很大的朋友，因此他也是個開銷很大的會員。」恩斯特・哈斯說：「馬格南的人都很不錯，都非常愛史密斯。但在一個組織裡，有那麼多個性極強的人就會成為問題。」科內爾・卡帕認為是莫里斯用馬格南的良知、自信和傳統，施壓說服大家接受尤金・史密斯，這是對馬格南的考驗，對莫里斯和全體攝影師們的考驗，也是對組織向心力的考驗。

培特·格林說：「尤金·史密斯總是瘋瘋癲癲的，但他很值得相處，雖然很少有人能跟他相處得很好。」

有人說，對史密斯而言，最糟糕的事就是有人幫他的忙。他是個非常自傲的人，他會因此對你懷恨。

丹尼·斯托克說：「我們希望接納尤金·史密斯。從好的方面講，他是位很棒的攝影師，可以給我們每個人啟發。最偉大的報導攝影是尤金·史密斯這樣的人拍出來的，因為他能感受到自己對被攝者的責任，如果可以的話，我們願意滿足他提出的任何要求。但他是位不合群的人，因此馬格南與尤金·史密斯的關係，就像是一樁失敗的婚姻，就這麼回事。」

尤金·史密斯常常喜歡開玩笑說，他名字中的「W」是優秀（Wonderful）的意思。實際上，「W」是他的名字威廉（William）的第一個字母。他一九一八年出生於堪薩斯州的威奇托（Wichita），他成長於美國的大蕭條時期。十四歲時，他向母親借了一台布朗尼相機（Brownie），開始拍照，從此就再也不想做別的工作了。他的父親早期是位成功的糧商，有一年堪薩斯州大旱，父親的糧食生意破產，他在一家醫院的停車場開槍自殺，那時史密斯才十八歲。為了搶救他父親的性命，醫生讓史密斯輸血給他的父親，但最後老人還是死了，死時身上還連接著史密斯的輸血導管。不久後，史密斯開車去威奇托中學，為該校拍年報，當他終於完成了年報的拍攝工作時，卻因工作太累而暈倒了。在他的一生中，工作永遠是放在第一位。

因為父親的自殺，尤金·史密斯的精神受到極大的打擊，他在上大學時退學去了紐約。在那裡為《新聞周刊》工作，但不久就被解僱了，原因是他固執地堅持使用小型相機。一九三九年，史密斯二十一歲，《生活》雜誌與他簽約。所有年輕的攝影師都夢想成為《生活》雜誌的攝影師，但史密斯卻與眾不同，他對《生活》雜誌無感，而且常因編輯選用他的照片但與他的意見不一致而爭吵，還質疑編輯對照片的排版。他毫不隱瞞他對編輯委派的某些任務的輕蔑，他認為那種想法太淺薄。一九四一年，因為他感到在《生活》雜誌工作太沉悶，所以決定停止工作，他提出了辭呈，全然不顧編輯對他的警告。編輯警告他，辭職等於是徹底毀

了自己的前程，而且還說再也不會讓他進入這個全世界最權威的圖片刊物工作。但尤金‧史密斯還是辭職了。那時，他已積累了四萬多張照片，他高高興興而且滿不在乎。

但當珍珠港事件爆發，美國對日、德宣戰後，他意識到自己選擇離開《生活》雜誌是個錯誤。他雖然憎恨戰爭，但他很想拍攝這場戰爭，如果他還在《生活》雜誌工作的話，毫無疑問會有各種機緣去海外採訪。

他首先提出申請加入由愛德華‧史泰欽主持的美國海軍攝影隊，但在最後的面試時失敗了。由三名海軍上將組成的面試委員會認為：「雖然史密斯在攝影領域是位天才，但並不符合美國海軍的標準。」到一九四二年夏天，他終於找到了一份工作，擔任某個出版社的駐太平洋地區戰地特派記者。史密斯發回的第一批照片令人震驚，使得《生活》雜誌的編輯們不得不收回他們從前說過的話，希望史密斯能回到《生活》雜誌社工作。雖然史密斯拒絕了三次，但最後還是被說服了。一九四四年五月，他作為《生活》雜誌委派的記者去了太平洋戰區，發表了一些史上任何雜誌都從未出現過的最具震撼力的戰爭照片。

史密斯不但了解攝影影響社會觀點的潛在力量，而且他還親自撰文分析攝影的這種影響力：「攝影充其量只是一個很小的聲音，但有時一幅照片或一組照片能引發出我們的感知……。有些人，或許我們之中有很多人會受到影響，他們不但要找到什麼是錯的，還要找到通往正確的道路。每次我按下快門，都是對戰爭的大聲吶喊和譴責。同時，也伴隨著希望，希望這些照片保存下去，希望這些照片能引起人們的共鳴，以喚起他們的警惕和醒悟。」

艾德‧湯姆生回憶說：「在戰爭中，史密斯認為他自己的任務是作出反戰宣言。」在那個時期，史密斯正在大量服用由醫生開的藥物，同事們被史密斯所冒的危險而驚嚇，但史密斯後來寫道：「有一點十分肯定，就是我報導戰爭的照片並不是要驚嚇人們，我自己也沒有在戰爭中被嚇死，我想要拍的是有感情的戰爭照片，這些照片要能打動人，甚至能招住人們的咽喉，讓戰爭的可怕侵入到他們的腦中，讓那些人好好想

二次大戰太平洋戰役，美國海軍陸戰隊士兵在塞班島山區發現一名受傷垂死的嬰兒。尤金‧史密斯攝於一九四四年。
（MAGNUM／東方IC）

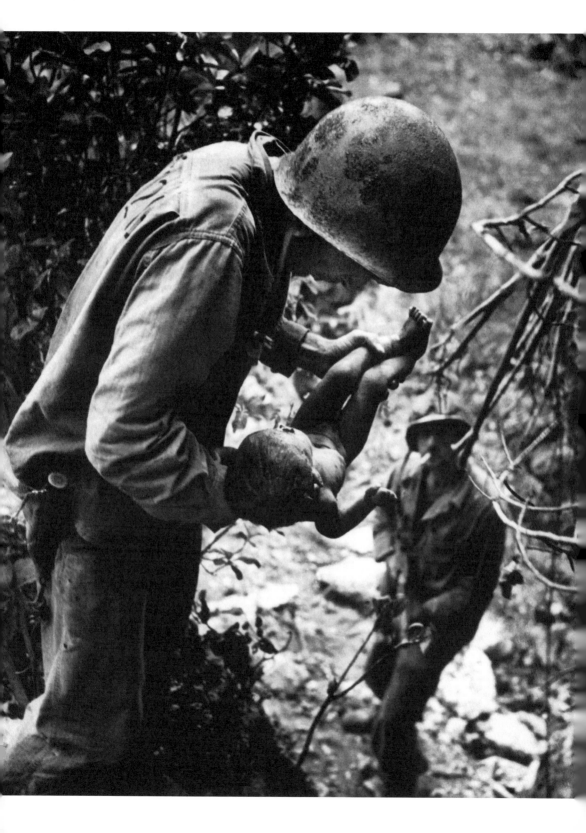

想，再也不應該有戰爭了……。我必須用我的肉體和精神力量，盡一切可能阻止和延遲下一場戰爭。」

雖然史密斯憎恨戰爭，但他同時發現了戰爭可怕的魅力：「從感官上來說，戰爭有一種氣壯山河的美麗：煙霧慢慢地升起，帶著頭盔的士兵的身影襯著微弱而搖曳的火焰；被炸毀的建築物的剪影，在坦克噴射的火光下，突然顯出它的殘像；飛機尾後拖著長長的軌跡下墜的景象；高射砲的火光閃爍著……。那些景象很壯觀，直到你細想背後的殘酷。」

史密斯在沖繩報導第十三次戰鬥行動時多處受傷：「我當時站在一個彈坑裡，正在拍我方士兵受到迫擊砲攻擊的情形，我在想如果有一顆砲彈落在某處，就可以讓我的構圖變得完美，這時一發砲彈在離我只有幾英尺的距離著了地……」爆炸的衝擊波，將史密斯的相機重重地打到他的臉上，擊碎了他的上顎，彈片擊中他的左臂和背部。他被送到位於關島的海軍醫院搶救，之後被送回美國。

戰爭結束後，史密斯作為攝影師的聲譽與日俱增。一九四六年，紐約攝影俱樂部舉辦了一場戰爭攝影作品展，這使他成為大家眼中的天才。一位評論家這樣寫道：「史密斯的作品最貼近現實，他具有一種真正崇高而偉大的博愛精神。」

史密斯回到了紐約的《生活》雜誌辦公室，他的聲譽並沒有讓他變得容易相處。他開出更高的稿酬、要求更多的自由度，他不能容忍任何限制。他還憤慨地否認別人說他神經質，他認為他只是在試圖追求攝影的最高標準。

《生活》雜誌派他去美國中部報導鄉村醫生的生活。他幾個星期一點音訊也沒有，不管紐約發了多少電報去催問。他在那兒待了二十三天，像醫生的影子一樣，隨著醫生日夜出診。一開始他用不裝底片的相機拍攝，目的在於讓周圍的人習慣他的存在，直到大家都不再注意他。當他終於回到紐約，一發現人們對他有些敵意，他立即勃然大怒，把所有照片都扔進廢紙箱裡拂袖而去。當然，照片很快「獲救」，還被《生活》雜

誌用了好幾個版面刊登出來。這些照片成了最經典的報導攝影，因為它們不只記錄了這位醫生做了些什麼，還記錄了他是怎樣的一位醫生。史密斯這種拍攝方法改變了新聞攝影記述、說明和評論的方式。

史密斯承認：「我是一個理想主義者，常常覺得自己應該是一個被關在象牙塔裡的藝術家。但我又要向人們呼喊，於是我就必須毀了我的象牙塔，去當一名新聞攝影師。我總是在這兩者之間徘徊，一個是事實的記錄者，另一個是常常必須要與事實分歧的藝術家。我的原則是對自己真誠。」

艾德‧湯姆生認為，如果再派史密斯報導戰爭，他一定會死在戰場上，所以拒絕了他去朝鮮的請求。在爭論中，史密斯怒喝道：「如果我想自殺，你是無法阻止我的。」湯姆生也大聲回答：「我是無法阻止你這樣做，但絕不能允許你在《生活》雜誌委派的情況下這樣做。」事實上，史密斯常常威脅要自殺，尤其是當他把錢花得一乾二淨時。《大眾攝影》（Popular Photography）的編輯有一次借給他一些錢，就是為了防止他自殺。但在幾天後的一次美國雜誌攝影師協會的活動中，這位編輯吃驚地發現，史密斯情緒亢奮，還穿著一身漂漂亮亮的燕尾服。

一九四九年，史密斯又完成了一篇令人難忘的報導攝影，他為《生活》雜誌去西班牙拍攝一個山區農村的故事。在這之後他得了神經衰弱症，人們在紐約的中央公園找到了在那裡不停徘徊的他，並把他送進了貝勒福醫院（Bellevue Hospital）。後來，艾德‧湯姆生把史密斯轉入一家私人診所。每個認識史密斯的人都確信，他把自己看成一個為藝術而受折磨的聖人或殉道者。他酗酒，通常一天就喝一瓶，而且從戰場回來之後，對一種神經興奮藥上了癮。沒有任何事可以干涉他攝影，也沒有任何人可以，其中包括他的妻子、孩子和編輯們，這是他唯一偉大而固執的生存目的。他認為只有他自己才能對他所拍照片的效果、排版和裁剪等負責，他不停地與編輯為選用和編排他的照片而激烈地爭吵。

一九五四年，史密斯被派到非洲，拍攝史懷哲醫生設在非洲加彭的痲瘋病醫院。跟以前一樣，他對這個

故事非常執著。他把史懷哲醫生看成一個向死亡挑戰的人，一個有偉大人格的人。當他拍完回到《生活》雜誌辦公室時，他早已有一個如何展現這個故事的明確想法。最初說定了用十二頁來刊出史懷哲醫生的故事，

但在雜誌出刊時他發現只有十頁，他立刻就辭職了。

實際上，艾德．湯姆生從沒有對史懷哲醫生的故事真正感興趣。「我對這個故事沒什麼興趣，因為內容已經有點陳腔濫調了。但尤金．史密斯極力想去描寫這位醫生，所以我同意給他一次機會。不過史密斯發現史懷哲醫生並不是他所期望的慈父般的人物，他非常獨斷專橫。在史密斯給醫生寫了一封短信威脅要離開之後，史懷哲才給了史密斯更多的活動空間，而且史密斯還把拍攝的重點放在瘋病病人居住區和周圍的村子上。史懷哲醫生不信任《生活》雜誌高水平的暗房技術，堅持要自己加工沖洗照片，花了幾個星期的時間，直到他聽說《展望》雜誌也計劃登出史懷哲醫生的報導，才總算把照片洗了出來。

「史密斯從來沒有對我們任何一次排版滿意過，因此我決定再也不把版樣做出來給他看。史密斯後來卻又說，他希望最好能看到，而且保證一定不發表意見，但結果他並沒有保持沉默。我是曾經告訴史密斯，我們會用十二頁來排這個故事，但一般我們不會用十二頁的篇幅來刊登一篇攝影報導。結果，那一週我不在，我的執行編輯只排出十頁，所以史懷哲醫生的攝影報導發表時只有十頁，這少掉的兩頁對史密斯而言是一大羞辱，於是他立刻就辭職了。」

「排除他這種十分典型的行為因素，事實情況是，他早就認定史懷哲醫生的故事至少應該有三十頁到六十頁，甚至整個一期《生活》雜誌。在史密斯還沒有在非洲開始拍攝時，他就寫信跟我說，我沒有跟他同去那裡是他的不幸，否則我就會理解和同意為什麼他要用那麼多的版面了。但這全都是胡扯，我確信他早就打算要離開《生活》雜誌了。」

災難的開始：匹茲堡專案

史密斯聲稱，在他第二次從《生活》雜誌辭職後，就被所有的主流雜誌視為拒絕往來戶了，因此他得了憂鬱症。一九五五年三月，約翰．莫里斯打電話請史密斯去吃午飯，因為在很久以前，莫里斯就認為史密斯應該加入馬格南。莫里斯認為：「史密斯的問題在於，唯一能以他習慣的方式支持他的雜誌只有《生活》雜誌，而他卻打壞了自己與《生活》雜誌之間的關係。雖然《生活》雜誌總是願意接納他回去，但史密斯再也不想回去了。所以當史帝凡．勞倫特（Stefan Lorant）來找我，提出一個關於匹茲堡的攝影專題時，我投下了這個誘餌，這是我做過最笨的一件事。當然我也想不到，史密斯會把匹茲堡這件事看得那麼重要，他想通過拍攝匹茲堡這篇報導證明，沒有《生活》雜誌他也行。」

史帝凡．勞倫特曾經編輯過幾本重要的雜誌，其中有《每週畫報》（Weekly Illustrated）和《圖片郵報》。他對攝影的開拓性應用受到極為廣泛的尊敬。那時他剛開始把他的聰明才智轉向出版大眾書籍──特別是美國歷屆總統的影像傳記，並且與匹茲堡區域規畫協會（ACCD）簽了一個合約，要出版一本關於匹茲堡市發展歷程的書，以紀念該市建立二百週年和鋼鐵工業的復甦。在紐約的威斯伯雷飯店（Westbury Hotel）共進早餐時，勞倫特對莫里斯說，他希望尤金．史密斯能替他這本書拍攝匹茲堡的插圖，並預付五百美元，全部的稿費是一千二百美元。莫里斯認為這樣的拍攝費少得出奇，但勞倫特說他十分抱歉，因為這是他預算中所能支付的最高額度了。

艾德．湯姆生曾經提醒過勞倫特，用史密斯要小心，還說：「如果你想找麻煩就用他吧。」但勞倫特想，書中只有一個章節的照片，在匹茲堡待上一兩個星期就足夠了，如果天氣不理想，頂多再延長一週。誰也沒能預見到，史密斯會固執地要把這個平常的拍攝專題，變成一個對這個城市詳細研究的巨大專題。這大

大超出了勞倫特的要求，也超出了任何與此事相關人士的要求。史密斯不只待在匹茲堡三個星期，而是五個月；也不是拍了一百多幅照片，而是拍了一萬三千多幅，而且還另外花了十八個月才把這些照片沖洗出來。

沒有人預料到史密斯這樣做會使他在財務上破產，甚至使他瀕臨瘋狂；也沒有人預料到史密斯這樣做會幾近抽乾了馬格南本來就不富裕的金庫。艾德‧湯姆生後來酸溜溜地說，匹茲堡專題是史密斯對《生活》雜誌進行的報復。但史密斯的傳記作家吉姆‧哈格斯（Jim Hughes）則認為，匹茲堡專題是史密斯一生中最重要的報導攝影故事。

一位匹茲堡的商人要去外地出差，他是位業餘攝影愛好者，所以把自己在豪景道（Grandview Avenue）的家借給勞倫特使用。這幢房子位於華盛頓山的山頂，可以俯瞰匹茲堡全城景色。勞倫特自己住進了樓上的兩層，把一樓留給史密斯用，好讓他可以方便地使用地下室的暗房。當史密斯開著他那輛綠色大旅行車到達時，開始把行李一件件從車上搬下來，其中有唱機和一大堆唱片，史密斯給這輛車取名奧菲莉亞（Ophelia，莎士比亞名劇《哈姆雷特》中的女主角名字）。勞倫特十分疑惑史密斯為什麼要帶這麼多東西，難道這傢伙要在這裡住一輩子嗎？他帶來的唱片在往後的日子裡，整夜整夜地以最大的音量播放出來。

史密斯把第一個月的時間全部用來作調查，他閱讀有關這個城市的地理和歷史書籍，探究城市的大街小巷。他只拍了很少的照片，但就已經跟勞倫特的意見不一致了。因為勞倫特對他要出版的那本書的插圖已經有明確的想法，對於照片應該反映什麼、照片應該怎麼樣拍攝都有自己的設想。在史密斯到達匹茲堡不久，勞倫特交給史密斯一張他書中所需照片的拍攝清單，類似《生活》雜誌編輯們所寫的拍攝說明，而史密斯早就對這類說明不屑一顧。他們兩人的出發點完全不同，勞倫特需要的只是一位有能力的新聞攝影師，拍出上等的作品；而史密斯並不只想拍勝任合用的照片，他要拍出藝術作品。

剛開始勞倫特與史密斯之間的關係還算和諧。史密斯在四月二十日寫給約翰‧莫里斯的信中曾解釋說：

「這個專題進行得很慢而且不順。雖然目前我跟勞倫特在拍攝內容和拍攝方法上已有不同看法，但至今我們之間的關係還不錯。我在這裡至少還要待四週，真要命！」

因為這個專題，史密斯一時無法替馬格南拍攝別的專案，馬格南只好取消了幾項本來要讓史密斯拍攝的任務，同時也先放慢替史密斯聯繫其他業務的腳步。史密斯在五月一日寫給他弟弟保羅（Paul）的信中說：「他們打電話告訴我一些規劃中的案子，但在我還沒有完成這個該死的專題之前，無法再接受別的任務。我必須好好完成，這是我至今拍過最重要的專案……」

尤金·史密斯對他離開《生活》雜誌還耿耿於懷……

「從根本上講，這篇報導將會有相當高的經濟收益，而且可以進一步向《生活》雜誌證明我不需要他們。這樣一來，極可能會促使《生活》雜誌同意我對稿費和照片處理的要求。他們認為我離開《生活》雜誌會變得頹喪、會回頭巴結他們，那是絕對不可能的。因為這樣一來就意味著我失敗了，他們就會抓住這一點，用他們的優勢把我完全打敗，使我失去了自己的武器，這也將是全體攝影工作者的妥協和失敗。」

史密斯很快發現他需要一位助手。他僱了一位叫諾曼·雷賓諾維茲（Norman Rabinovitz）的年輕人。他在卡內基圖書館找工作時，被史密斯碰到。雷賓諾茲回憶說：「在大約兩個月的時間裡，我每週有四、五個小時圍著他轉，我們花了不少時間談論攝影以外的事。那陣子，人們編出不少關於他的故事使他非常失望，我想他是認為自己不能辜負他們。他帶著當地報紙上登出的一篇文章，向人們解釋他自己的感覺。我並沒有當他的攝影助手，只是充當一個熟悉匹茲堡的導遊，可以帶他去他想要去的地方。我曾看過他拍的照片，有一天晚上拍完後，我們一同回去沖洗膠卷，當底片晾乾後，他把底片放在看片箱上，選出三、四幅他認為還可以的。他眼光極好，可以從一天甚至一週的底片中，挑出他認為已達到了他想表達的片子，然後把剩下的底片統統丟進廢紙簍裡。」

一連串的沉重打擊

那時，史密斯已在大量服用一種精神振奮劑苯齊巨林（Benzedrine，成分即為安非他命），好讓自己可以夜以繼日不停地工作，但他同時也受藥物副作用的嚴重折磨。在五月十七日寫給他弟弟的信中可以看出這一點：

「當我待在黑暗中裝膠卷時，或待在開著暗綠色安全燈的暗房裡時，我會突然意識到，我是非常奇怪地站著的……我的上半身會彎得與桌面平行，以至於很難再裝膠卷……我迫使自己站直，努力把自己的注意力集中起來，試著繼續做下去……。我在這種模模糊糊的意識下，非常困難地做著我熟悉的機械式動作，這是一種極為恐怖的體驗。我想這是一種健忘症或別的什麼病。我一邊機械性地工作，一邊又有著奇怪的感覺……不知道自己在什麼地方，但有很多人圍著我，模模糊糊地跟我講話；或是有人在樓梯上弄出種種響聲，或是在什麼地方等著我。我不知道自己為什麼會在那裡，究竟是為了誰。那些人是我一生中見過的人，是我的家人，是我照片中的人。他們是在我的生活中出現過的，但大多數已死了。他們不斷地，而且是一直地在向我索取我的愛和我的責任。而我還在試著裝底片，試著讓自己明白我在什麼地方，弄明白這個人已經死了、已從我的生活中離開了，明白那些是我的孩子們，但他們不可能在這裡。接下去，仍是模模糊糊，我想起明天有什麼急事，就這樣不斷地出現幻覺，我無法弄清這些人和地點。這種奇怪的幻覺在昏暗的綠光中閃爍，我想我已經死了，我正躺在地板上，凝視著身旁的綠色光點。不知道怎麼地，我上了樓，也不知道怎麼地，我要死去，也許我已經死了，我感覺這很像我要死去，也不知道怎麼地，我寫下了與孩子們告別的話，說我想他們，有時還不知道怎麼地，我人已經躺在床上了。」

五月二十日，史密斯停在梅隆學院（Mellon Institute）附近的旅行車被撬開了，車裡的五台相機和十隻鏡

頭，還有一個盒子上寫有寄給妻子卡門（Carmen）的姓名和地址，用來裝拍過的膠卷的盒子都被偷了。第二天史密斯寫給他弟弟一封絕望而又瘋狂的信：

「嗒啦！嗒啦！……啦，啦！跳舞吧，逼得我跳啊，啊！真想一腳踢死！相機，鏡頭，啊！什麼命啊！現在鎖被撬開了，偷了那盒膠卷，一個月全白幹了。喂！付我錢吧！隨便你們揉捏吧。今晚，噢，是啊，這是怎樣的一晚啊！是這禮拜怎樣的一晚。現在……不，哈哈，哈哈，這是什麼悲劇啊。那些膠卷，從晚上拍到第二天，那麼長一天，底片都還沒有拍完和沖洗。我還沒有拍完，因為我太累了，沒有拍下去。那些膠卷，有五百張照片，我都裝在一個盒子裡，準備郵寄出去，但昨天從我的車子裡被偷走了。」

史密斯要求當地的報紙和警察發出緊急通知，要求竊賊把那盒膠卷完好地送回來。後來在一個廢鐵箱裡，找到了史密斯的空攝影包，但沒有那盒膠卷。史密斯的兩台徠卡相機後來出現在一家當鋪，店家還一定要史密斯付四十美元才讓他把相機取回。相機裡原本還有拍剩下一半的膠卷，被偷東西的竊賊互相拍著玩，在拿去沖洗後被發現，那幾個小偷才終於被逮捕，其餘的器材也都找了回來，但那盒膠卷再也沒有找到。市長曾下令檢查全市的垃圾場，一幫帶著鐵鍬、鐵鉤的清潔隊員白忙了一陣，結果一無所獲。

五月三十一日，史密斯寫信給英格·邦迪，說：「我幾乎不得不重新開拍這個匹茲堡專題。」在同一封信中，他還拒絕了一項可以收到一千美元拍攝費，由《星期六晚報》（Saturday Evening Post）委派去拍攝電視名人亞瑟·戈弗雷（Arthur Godfrey）的任務。史密斯對報社說，因為他還在進行匹茲堡的專題，而且他也不喜歡晚報提出的，要由報社保留底片的條件。史密斯對邦迪解釋說：「底片是攝影師的筆記本，是摘記，是錯誤的起步，是一時的興致，是一些好的和壞的草圖，但絕不是已完成的視覺圖像。完成的視覺圖像，是照片，已經很公平地回報雜誌的投資，也足夠達到雜誌的報導目的。但底片是私人的東西，就像是我的臥室和我的孩子們。我的照片可以被公眾觀看，但底片不行。」

因為急著把那些丟了的照片補拍回來，史密斯白天去現場拍，晚上就沖洗底片，同時播放他帶來的唱片，並把音量調到最大，把他的左鄰右舍吵得要死。有時他會連續工作四十八個小時不睡覺，全靠服藥來提神。他的一個朋友偶爾會去幫史密斯打掃一下房間，還為他煮一點吃的東西。他吃的主要是沖泡式速食馬鈴薯泥和威士忌酒。他把剩餘的錢和能借到的錢全都花在唱片、酒和藥物上了。

約翰·莫里斯去匹茲堡看史密斯，對他的健康和財務狀況都十分擔心。「當我看到史密斯的樣子，立刻意識到我們陷入了麻煩，雖然他沒有顯現精神狀態不良或別的什麼精神上的問題。他說話正常，能跟我頭頭是道地爭辯。他向我擔保一切都進行得不錯，但我仍非常擔心。糟糕的是，我們先預付史密斯費用，而我們手頭已經沒有周轉的現金了。在那個專題上，史密斯欠了馬格南七千美元，這在當時占了我們大部分的流動資金。」

六月二十二日，史密斯不得已離開了他借住在華盛頓山頂的那棟房子。他寄給勞倫特一張七十五美元的支票，用來支付他的電話費。隨支票有一張字條寫著：「這個專案的窘困和令人筋疲力竭的狀態，使我真正感到財務上陷入了絕境。可惜我沒有把這些電話細節記錄下來，但我還是付了這筆電話費，不讓它成為我們之間的摩擦。」他搬到位於謝迪賽（Shadyside）的一間公寓，預付了一百八十美元的租金，他的一個朋友幫他把浴室弄成了暗房。

勞倫特擔心史密斯無法及時完成他要的插圖照片，這種心情完全能理解，好在史密斯的照片基本上都能符合他的要求，而且還是讓他比較滿意的。勞倫特抱怨說，史密斯喜歡上了匹茲堡一間螺栓製造工廠裡的一切，堅持要在那室外照片的光線效果不滿意，他就會用一只指南針找出太陽在一天裡不同時間的位置，再在他認為最佳的時間去重拍。他為自己的男子氣概而驕傲，並顯示出他的無畏：當他在拍一個鼓風爐時，一個工人警告他，當爐子的塞子拔出來時，熔化的金屬和煤氣會猛烈地噴發出來，

因此要立刻躲開保護自己。但相反地，他卻不停地拍照，完全不把這些危險當回事。還有一次，他跟著鋼鐵工人走在高聳的大樓工地上突出的一根鋼樑上，把大家嚇得要死。

一個又一個星期過去了，很顯然，史密斯把匹茲堡專題看成他自己的了，把那本書看成是他自己的攝影集，而不是勞倫特的書中配圖。每天他都會拍攝越來越多的照片，從拍攝大街上的符號到市政委員會的會議，從拍攝工會罷工到工廠裝配線。他寄給勞倫特一幅他的自拍照，並建議用作書衣。

史密斯在八月七日離開匹茲堡，借了更多的錢，換了他那輛旅行車的輪胎和一些零件，開回他妻子和孩子們住在卡勞頓（Croton）的家。他帶回大約一萬一千幅底片，當然這還不包括他已經丟掉的那些。編輯這些照片的工作量無比巨大，大到幾乎看不見希望。八月二十二日，他寫信給《現代攝影》（Modern Photography）的編輯賈桂琳‧喬治（Jaquelin Judge）說道：「我坐在一張乒乓球桌上，周圍是幾百張底片印樣，每當我拿起底片印樣檢視，就會發現又有一幅達到了可以放大的標準，我沉浸在這種極度的悲哀中。」

在給他弟弟的一封信中他說道：「我是怎樣蹣跚地走遍了匹茲堡的大街小巷，以及自己是否算是完成了匹茲堡的拍攝工作，我到現在還不知道。底片印樣都已經洗出來了，它們閃耀著光芒，如果我不能完成這些照片的編輯工作，那麼我還不如把它們全部毀掉。」

勞倫特為了要按時出書急得要命，他在麻薩諸塞州的萊諾克斯（Lenox）家裡跟匹茲堡不斷地聯絡，但是一直不能從史密斯那裡確定任何照片，使他越來越沮喪。約翰‧莫里斯也在擔心，因為他知道，在史密斯沒有完成勞倫特的合約任務之前，馬格南拿不到一分錢。

為了加快工作進度，莫里斯決定為史密斯找一個沖洗照片的助手。一位從俄亥俄州來的年輕攝影師吉姆‧卡拉爾斯（Jim Karales）剛剛帶著作品拜訪過馬格南辦事處，因為還沒有找到工作，所以打算離開紐約。莫里斯打電話給他，問他是否願意以每週五十美元的酬勞替尤金‧史密斯沖洗照片，莫里斯還在電話中加了

一句，說大多數年輕攝影師都會願意去的。卡拉爾斯開始有點猶豫，他不知道應不應該到史密斯在卡勞頓那麼遠的家裡去，但最後還是同意了。莫里斯告訴他大約要工作兩週才能完成。

卡拉爾斯搭火車從紐約來到卡勞頓，在車站與史密斯碰面，史密斯把他兩歲女兒的房間讓出來給卡拉爾斯住。原定的兩週工作一週又一週地延長，最後變成一個月又一個月地延長。在他終於能離開卡勞頓時，他共沖洗出七千幅精美的照片。史密斯又從這七千幅照片中精選出二千幅放大。

九月一日，史密斯請莫里斯再寄點錢給他，他給莫里斯一份詳細的欠帳清單，其中月底前必須付清的帳目共達美金六千四百六十六元二十五分，包括計程車資八百五十美元、銀行貸款五百三十八美元、攝影器材行一千美元、付給醫生的就診費和醫藥費大約七百美元，還有九百美元是欠管家的工錢。九月十日，莫里斯打電話給在巴黎的西摩，讓他再支付史密斯四千美元的預付款。雖然西摩擔心馬格南為這個賺得少、付出多的會員付這麼大一筆錢最終會害了圖片社，但他還是勉強同意了，他強調這是最後一次借支。

史密斯並不會讓借錢這類的雜事干擾他的正事，他正在用「開創紀元」的詞彙談論他的匹茲堡專案。在十月三日寫給他弟弟的信中說：「我將創造歷史……並永遠影響新聞攝影工作者……有人在議論，但我毫不在意這些狗屎、王八蛋，這些都是其次的，我有更重要的事要做。明天我需要錢用，可是我沒有錢了，明天是個末日，失敗就像是死亡……」

十月下旬，他向古根漢研究基金（Guggenheim fellowship）申請一筆獎金，在信裡他對匹茲堡專案是這樣形容的：「這是攝影史上的一個突破，它將引發對一個城市的研究、發現和參與，旨在把一切有特徵的場景轉換成一種精神。」他還明確地指出，「之所以會花好幾個月才完成匹茲堡專案，是因為無止境地投入暗房加工，所以無法預測時間。」

拖垮馬格南的重擔

馬格南紐約辦事處越來越心急，他們看到這位圖片社欠帳最多的新會員，正在洋洋自得於匹茲堡專案中，他並不想趕快結束這個專案，去接點別的專案賺錢。九月底，史密斯一天內拒絕了兩個委派任務，說是付費太低。其中一個是簡單的廣告，付費五百美元；另一個是為《科利爾》雜誌（Collier's）拍攝一個八頁的圖片報導，做成聖誕節專刊上一個宣傳和平的內容，雜誌願付費四千美元。史密斯毫不在乎地回絕這些工作，即使錢對他在卡勞頓的全家而言有多重要，他當時甚至連買食物的錢都不夠。那個叫佳絲・泰門（Jas Twyman）的黑人女管家對史密斯忠心耿耿，她每天還去城裡別的家庭幫傭，一天賺十二美元，再把工資的一部分交給史密斯用。史密斯還往往不顧泰門的感受，總是扣下一些錢買威士忌。

當約翰・莫里斯去卡勞頓看望史密斯時，被他們的困境大驚失色。他想替史密斯跟勞倫特重新討論一下最初簽訂的合約，爭取提高付費標準。莫里斯說，史密斯做了六個月才賺五百美元，但勞倫特並不同情，他已經付給史密斯兩週的工資，因為他只需要兩週的工作。莫里斯強調史密斯拍了幾千幅照片，勞倫特卻說他不在乎、也不需要這幾千幅照片，因為他沒有要求史密斯拍那麼多，他只要他書中一個章節的插圖。勞倫特還加重語氣強調：「這不是給尤金・史密斯出一本個人攝影作品集，這是一本史帝凡・勞倫特的書。」

在感恩節那天，史密斯寫了封語無倫次的長信給莫里斯：

「……說穿了，我只是個無情、陰沉、腦袋不清楚、渾身帶刺、吐不出好話的傢伙。該經歷的我都經歷了，該受的折磨也受了，讓我死了吧，我是正常法則下的犧牲者，正常法則容不下改頭換面的空間。馬戲團音樂才是世間的主調，『看翅膀不過鳥兒那麼點大的狂牛，用一小時洗出一千張照片的速度突破難關，同時還來個外翻三圈跳──而且全都將在蒸汽浴裡完成。』擔架兵在一旁待命──把我的耐力推到極限，推推

推，推到超出常人承受的範圍。約翰·亨利啊（編按：十九世紀美國傳奇的鐵路工人），把你的鐵鏈還給我吧。我是暴風，我與永恆對抗，打贏了也沒有美女做獎賞。我要保護這份虛無，不受噴火龍的侵害。聖喬治、二樓、房間裡——還有一瓶琴酒……相機啊相機，你到底是幹麼用的？——我詛咒你的眼，詛咒你的閃動，詛咒你的記性——因為你即使有了這一切，還是不會思考。」

史密斯在一九五五年一整年中只發表了四幅照片：一幅是刊登在《婦女家庭》月刊上的一幅黑人學者的肖像照（這是基於某些原因屈尊以降接下的任務）；另一幅是匹茲堡專案中的照片，刊登在《生活》雜誌刊上（明顯沒有事先徵得勞倫特的同意）；還有一幅是離他家不遠的地區淹大水時的照片，被《生活》雜誌刊用；最後一幅是後來十分著名、拍他自己的孩子們在花園裡的照片，題目是〈走向天堂花園〉，刊登在《週末》雜誌上。這一年史密斯的全年收入是二千五百八十二元七十八分，他對馬格南的欠款還維持在七千美元左右。

〈走向天堂花園〉是史密斯從二戰戰場回來之後的第一幅照片。它被選入《世界一家》的展覽作為最壓軸作品，以總結仁愛、傷感的人道主義主題。這幅常常被評論為甜美而傷感的作品，後來成為被空前廣泛使用的一幅攝影作品：從生日卡到墓碑再到福特汽車廣告。照片中的男孩和女孩，讓人感覺像是天堂中的亞當和夏娃，走向伊甸園；或者讓人感到有新生兒一樣的喜悅氣氛。它向人們暗示，美好的生活就在眼前。也許正因為是被大眾所歡迎的作品，反而有不少攝影師認為，這是史密斯最失敗之作。

到了一九五六年，史密斯與勞倫特之間的關係已極度惡化，雙方都互相威脅要控告對方。代表馬格南和史密斯的律師亨利·馬戈利斯（Henry Margolis）向勞倫特索討一萬八千二百二十五美元的匹茲堡專案的後期暗房加工費。而勞倫特則宣稱，他要求至少五萬美元的多項個人損失補償，除非史密斯把照片按期交到他的辦公室。經過幾個星期的協商，雙方達成了一個協議：馬格南不再向勞倫特要求額外的加工材料費，勞倫特

走向天堂花園

尤金·史密斯的兩個孩子派翠克跟璜妮塔。尤金·史密斯攝於一九四六年。

（MAGNUM／東方IC）

則同意馬格南在他的書出版前，讓史密斯在雜誌上發表一組匹茲堡專案的照片。

七月，莫里斯選了一組匹茲堡的照片，要求《生活》雜誌付一萬美元的稿費，而且在刊登前先預付二千五百美元。因熟知與史密斯一起工作的困難，《生活》雜誌的編輯們堅持「如果排版達不到雙方滿意程度的話」，預付款要全額退還給《生活》雜誌。這似乎是一種預兆，史密斯又一次讓《生活》雜誌的編輯們體會了合作的困難。史密斯寫信給艾德·湯姆生說，他絕不會同意匹茲堡的故事只用十二頁或二十二頁的版面，這題材合適的頁數至少要四十頁以上。湯姆生拒絕了史密斯對排版的要求，他建議史密斯可以與《生活》雜誌的美術編輯伯尼·昆特（Bernie Quint）一起設計排版，最後史密斯同意了。

這時，匹茲堡專題的照片鋪滿在史密斯家的地板跟餐桌上。浴室早已作為沖洗照片的暗房，客廳也成了展覽照片和排版的地方。在幾塊四乘八英尺的硬紙板上，不斷地陳列被選出的一組組照片。吉姆·卡拉爾斯還在把照片一張一張地放大出來。史密斯的妻子也被捲進照片的最後處理工作，其中一個孩子則負責調配顯影液和定影液。

史密斯在家裡和紐約的《生活》雜誌社之間，為版面編排的事來回往返。昆特知道《生活》雜誌不會同意用四十頁以上來刊登匹茲堡的故事，而且在與史密斯共同工作的這幾週裡，他也讓史密斯清楚地了解這一點。最後，照片被壓縮在十八頁。當排版樣交到主編辦公室之前，昆特還讓史密斯對此做過最後確認。

史密斯和昆特站在艾德·湯姆生身旁，看著湯姆生仔細地一頁一頁檢閱排版樣。最後湯姆生對史密斯說：「很好，在我還不能肯定能給這麼多版面之前，你對這設計有什麼看法？」

「我一點都不喜歡！」史密斯回答。在一旁的昆特吃驚得闔不攏嘴，他為了設計這十八頁熬了一夜又一夜，他確信史密斯滿意他們的工作，現在他覺得被出賣了。當然，史密斯一點也體會不到昆特當時的心情，而且還在不停地為頁面爭辯著。最後湯姆生只能疲倦地建議史密斯把修改排版設計的工作帶回家。

兩個星期過去了，《生活》雜誌沒有聽到史密斯的一了點兒消息。湯姆生打電話給史密斯，告知他準備去卡勞頓看看。當湯姆生到達那裡，發現史密斯正在等他，並拿出了約六十頁的版面設計來。湯姆生試著解釋《生活》雜誌絕對不可能用六十頁去刊登一篇報導，但史密斯聽不進去。

他們兩人商定到馬格南的紐約辦事處再見面，但史密斯沒去。湯姆生打電話給還在卡勞頓的史密斯，問他是怎麼回事？史密斯解釋說他已經沒有錢買從卡勞頓到紐約的火車票。湯姆生顯得極有耐心，他請史密斯設法去借一點錢買火車票，他會到紐約火車站接他，並把車票錢給他。當史密斯終於到達紐約火車站時，什麼版面設計也沒有帶來。

湯姆生不得已只好把版面設計的工作接回來自己做，並把頁數減為十二頁，當然，這一點也不符合史密斯的想法。史密斯為了每一幅照片在版面上的位置、尺寸以及照片之間的關係等問題與湯姆生爭辯，還給湯姆生寫了一封長而無頭緒的信，來證明自己的立場和動機。到最後不可避免的事發生了：史密斯對《生活》雜誌的編輯們不理解他的要求和不懂欣賞他的藝術極為憤怒，他不同意《生活》雜誌刊出匹茲堡的照片，當然也就失去了那筆一萬美元的稿費。約翰·莫里斯寫信給艾德·湯姆生表示歉意，在信中莫里斯說：「雖然我對發生了什麼事還不完全明白，但我認為尤金·史密斯應負主要的責任。」

史密斯的匹茲堡照片被送到《國家地理》雜誌、《假日》雜誌和《君子》雜誌（*Esquire*），但都被編輯們拒絕了。莫里斯好不容易把照片以二萬美元的稿費賣給《展望》雜誌，但因為生氣的勞倫特不同意寫任何有關的文字說明，而使交易破裂。

到了那年聖誕節，莫里斯發現史密斯一家已經相當貧困，他們什麼吃的東西也沒有。莫里斯開車去卡勞頓，帶去了各種傳統的聖誕節晚餐食物。一九五八年一月二十五日，史密斯給莫里斯寫了一封幾乎絕望的信：「從我成為馬格南成員的那一天起，我的霉運就來了，而且我現在在馬格南的地位比一開始時還要糟得

多，我的失敗是災難性的，而且會導致我跟馬格南雙方的慘敗。所以我相信，已沒有比我辭去馬格南會員更好的辦法了。」

莫里斯告訴史密斯不要辭職。他找了一件他認為史密斯會接受的任務：去海地拍攝一家製藥公司對一種藥物的臨床試驗。

一九五八年五月，《大眾攝影》上列出了全世界最偉大的十名攝影師的名單，尤金·史密斯、亨利·卡提耶—布列松和恩斯特·哈斯都列在名單中。此外還有：菲力浦·哈斯曼（Philippe Halsman）、安瑟·亞當斯（Ansel Adams）、理查·埃夫頓（Richard Avedon）、阿爾費雷德·艾森斯塔特（Alfred Eisenstaedt）、尤瑟夫·卡希（Yousuf Karsh）、金·米利（Gjon Mili）和埃爾文·潘（Irving Penn）。可以肯定的是，史密斯是這一批偉大攝影師當中，唯一欠了一屁股債，而且是當年沒有發表任何重要作品的人。同一個月中，《大眾攝影》的姊妹刊物《攝影年報》（Photography Annual）不但同意用三十八頁刊出史密斯那不朽的匹茲堡故事，更重要的是，可以完全按照他的要求排版，雖然稿費只有一千九百美元，不到《生活》雜誌願意支付稿費的五分之一，但史密斯很滿意，因為他對自己的照片有了主控權。

照理來說，這一次應該一切順利了，但是並沒有，這次的問題不是出在照片上，而是照片說明文字和標題上。史密斯同意撰寫這些文字，《攝影年報》的編輯不斷打電話去催文字稿，卻毫無回音。發稿的日子到了，文字卻還沒有寫出來。越來越擔心的年報編輯只好向莫里斯求救，請他去催史密斯。莫里斯派了一位叫丹·迪克松（Dan Dixon）的馬格南雇員去卡勞頓，看看能不能給史密斯的文字稿幫點什麼忙。迪克松向莫里斯報告：史密斯似乎處在一種精神崩潰的邊緣，他因為過勞，全靠服用精神振奮劑和喝威士忌酒過日子，日夜不停地大聲放著唱片，而且很顯然無法與別人連貫的交談，因此只能讓他自己一個人去寫。莫里斯又派了另一位叫山姆·赫爾姆斯（Sam Holmes）的年輕人去，因為他當過文字記者和馬格南的檔案管理員，對寫文

字稿有經驗。

史密斯和迪克松以及赫爾姆斯一起把文字弄出來了，史密斯一個字一個字地與這兩位年輕的助手爭執，文字稿一次又一次地印出來修改。終於，刊登匹茲堡照片的那期《攝影年報》出版了，人們對史密斯的作品有各種不同的評論。一些評論認為匹茲堡的照片比不上他之前的作品，這種批評讓史密斯感到相當挫敗，也讓史密斯更加依靠藥物和酒精以尋求解脫。

與馬格南決裂

在年會上，馬格南的同事們回顧這一年史密斯與馬格南的關係，多數成員認為，史密斯為馬格南帶來的收益與他在財務和情感上造成的損失相比，後者要大得多。一九五八年，史密斯除了匹茲堡專題的拍攝工作之外，只發表了兩篇報導：一組是關於他的孩子與朋友們在湖邊玩耍的照片，刊登在《運動畫刊》雜誌；另一組是史密斯在四年前拍的，關於他女兒為死去的狗兒舉行葬禮的故事，共有四頁版面，刊登在《佳麗》雜誌（Pageant）。很多馬格南會員擔心，史密斯會讓馬格南破產。

史密斯對馬格南成員們公然的質疑氣炸了，寫了一封尖刻的信回擊：「我徹底地承受著責難，說我破產了、絕望了、倦怠了——這些責難是真的，我有錯，錯在我相信他們會堅持他們一貫的形象，我相信馬格南的攝影師們會支持我公開評論他們的成就。我對他們個人的評價不感興趣，我對他們的責備也毫無興趣。」

事實上，這封信史密斯其實始終沒寄出去，或許是因為他早已決定辭職。一九五八年的聖誕節，他不改其風，照例寫了封又臭又長的辭職信，給「各位親愛的朋友」——這或許也說明了，他幾乎沒把家庭生活放在心上⋯

「內在與外在的不安寧，同樣是我們從裝了七個龍頭塞的酒桶中，暢飲殘缺的愛與蓋過一切味道的苦之後所得的慰藉。每個龍頭塞都固定在一段歷經風霜的小枝上。樹枝源自這棵家族樹，夾雜在飽受風雨摧殘的果實間。有段時間我都不去碰那十三箱東西，底下有七箱，上面堆六箱。而我，我是樹的主幹，也是吸取養分的根，為知覺帶來的某些苦痛而折腰、而憤怒。這苦痛是因為我清楚這一切的某部分，被我這無休無止的暴風肆虐得支離破碎。而愛是生命，是必需品，是飢渴，是憐憫；愛是追尋未知的來世，是同情世間心傷人……我辭職辭得很無奈……至於我欠馬格南的錢，總會有辦法全額還清……我有很多事要做，也非常渴望去做。」

信的結尾是他對自己工作計畫的簡單陳述，並把自己修正為「藝術家、新聞記者、父親和人類」，但卻沒有提及丈夫這個角色。這也許是故意的，因為從一九五九年開始，四十歲的史密斯就跟一位年僅十七歲、崇拜他的女學生，在紐約的某處閣樓同居。

馬格南的律師霍華特・史夸特倫說：「史密斯是一位完美主義者，他真的是被一種使命感所驅使。有很多這種個性的人都有點偏執狂，有人比他更嚴重。我們曾做過他的擔保人，為他做我們能力所及的事，這使馬格南花了不少錢，因為他在拍匹茲堡專題時入不敷出。我把史密斯視為像梵谷或其他類似這種執著精神的藝術家。馬格南與他解約是痛苦的，因為大家都知道，他是位聰明絕頂的攝影家，為了不使他生氣，大家都小心翼翼地對待他，但到頭來，馬格南還是得罪了他。與他一起工作真是件不可思議的事，就像一腳踏進沼澤裡。馬格南必須預先支付他生活費，而且知道永遠不可能從他的工作中償還。和他分手是很理性的，我想他也明白這點，因為馬格南不可能再有這樣支援他。我再強調一次，我把他比作偉大的藝術家，不論是梵谷還是其他藝術家，他們都是了不起的藝術家，而且他們也真的感覺不公平，因為這個社會並沒有因他們的藝術而獎勵他們。他們也是普通人，要吃、要穿、要養活一家，而且他們真的為社會和文化作出了巨大的</p>

貢獻，世人為什麼不能理解這一點呢？」

＊＊＊

史密斯的健康狀況愈來愈差，使他更加依賴藥物和酒精，在他生命的最後幾年，它們嚴重影響了他非凡的創作力。儘管如此，他還是完成了一項令世人無法遺忘的報導攝影：關於日本水俁市漁民汞中毒的事件。在一九五三年到一九六〇年之間，水俁市的數千民眾中毒，上百人死亡，起因是吃了含汞的魚類（新日本窒素株式會社化工廠排出的廢水中含有甲基汞，汙染了附近的海域）。史密斯全力以赴投入拍攝水俁病的事件，這成為他個人的聖戰。

史密斯和他的第二任妻子在水俁市住了三年，每週生活費只花五十美元，並且吃自己種的蔬菜過日子。

史密斯那幅十五歲殘疾孩子智子植村秀（Tomoko Uemura）由他母親抱著洗澡的照片，是他最後一幅著名的作品。這幅作品就像米開朗基羅描繪聖母瑪利亞懷抱著被釘死的基督時悲痛萬分的《哀悼基督》雕像，受到廣泛的讚譽，同時也促使全世界關注因環境污染而造成的災難。史密斯在拍攝時毫無疑問是站在受害者這邊，當他在化工廠外拍攝示威的漁民時，六名化工廠僱用的暴徒凶狠地毆打他，把他頂在牆上，他的眼睛也幾乎被打瞎。

唐‧麥庫林（Don McCulin，知名的攝影記者）在日本見到史密斯，並這樣描繪他：「史密斯是一個愛著他的攝影、愛著他的智慧、愛著他的藝術的人，他對攝影極端的熱情和他的所作所為，正在一點一點地蠶食著他。」

當史密斯的水俁病報導幾近完成時，他回到了紐約，想找一家刊物發表完整版的報導，而且要比以前在《生活》雜誌占更多的篇幅。在意料之中，他提出那麼多篇幅的要求把所有的雜誌編輯都嚇跑了。

尤金‧史密斯死於一九七八年，五十九歲的他虛弱、憔悴、鬍子花白，看上去比他的實際年齡要老得

213 chapter 7

多，他死的時候，銀行裡的存款只剩下十八美元。那天早上七點多，他走到空無一人的街上，去找他那隻名叫「寶貝」的貓，不小心摔倒撞到了頭部，死於腦溢血。

他的一個傳記作家班‧馬多（Ben Maddow）說：「他把自己看成英雄的殉道者、新聞攝影的普羅米修斯，為維護他的氣節而受盡折磨。」

李奧納‧弗利特在他居住的格林威治藝術家村接受採訪：

「我在布魯克林長大，父親是鋪地板的工人。我確實很想成為一名畫家。我小時候在家裡的地下室畫畫時，我母親看到說：『為什麼浪費時間做這個？幼稚園的小孩也會畫。』我想，如果連我的母親都不能欣賞我的畫，我又何必勞神繼續下去？我母親認為所有的藝術家都會窮困而死。我覺得我應該離家去貼近大自然，我買了爬山用的帆布包和睡袋。最初我打算跟一個相識的年長女士同行去歐洲，但她認為我太年輕，所以後來我就自己獨行。那時除了有錢人，大家並不常旅行。但在第一年（一九五○年）的旅行中，我只花了不到五百美元，其中還包括橫渡大西洋的船票。

「有兩年我一直在歐洲徒步旅行，睡在野外，生活用品全在背包裡。有時找不到地方住宿就在街頭遊蕩，還曾經被警察帶到當地的監獄過夜。後來我加入一幫年輕人中，這些人在二戰時都加入過反抗運動組織或別的什麼地下組織，戰後他們對現實感到失望。這兩年在歐洲的所見所聞極大地擴展了我的眼界，尤其像我看到布列松出版的《決定性的瞬間》那本書，當時與我同去書店的一位女友興奮極了，但我卻相當平靜，因為那時我對攝影還沒什麼興趣。我們一夥人中有一位畫家，他靠著把

拍來的照片賣給當地報紙賺點錢。他邀請我去看他沖洗照片，就這樣我慢慢對攝影產生了興趣，但主要是因為我可以賺到錢繼續旅行下去。剛開始時我對攝影一無所知，於是我請朋友教我。

「最後我來到紐約，想看看那裡的情況，我不知道下一步該做什麼。但我結交了一些認識攝影圈的朋友，他們建議我去拜訪一下馬格南。我去了馬格南辦事處，見到英格·邦迪，那時卡帕和西摩剛剛去世。邦迪對我說，我可以在辦事處隨便看看，看看檔案中收集的照片，也可以使用這個辦公室，那時馬格南的規模還很小。我曾花二十五美元買了台相機，但在兩年的旅行中，我連一卷底片都沒拍完，那卷底片一直在相機裡，我沒有興趣拍攝旅行，只是想體驗一下攝影。

「馬格南在紐約中央公園東面有一個很棒的辦事處。在那裡工作的女孩子，大多是攝影師的女朋友，但她們的薪水都不高。那時大家都很理想主義，事情簡單、直截了當，你為一家雜誌拍照片，照片被用上就付你錢，就這樣簡單。因此較少有生意往來，而有更多的時間去創作。現在，大多數攝影師向錢看，在那時，錢並不是主要目的。我們大多數人都才三十出頭，都在尋找一個更美好、更理想的世界。

「我第一次去馬格南辦事處時，穿了一件夾克。我常去一家舊書店買雜誌，那天剛好把一本叫《黨派評論》（Partisan Review）的雜誌插在我的夾克口袋裡。邦迪是位熱情的理想主義者，她把雜誌從我口袋中抽出來，想看看我在讀什麼。這是一本有點左傾的刊物，但可以影響她對我的看法，她一定認為我是個知識分子，但實際上我沒有讀過大學。

「那時，我只是為自己拍攝，大多時間拍攝紐約。我想體驗生活，且把相機作為走進生活、走進角色的一個工具。我想去現代藝術館見愛德華·史泰欽，別人告訴我他很忙，大概只能給我幾分鐘時間見他，見面後我們卻談了兩個多小時，史泰欽還說他會買我的三幅照片。在我父母親家裡，我有一間小小的暗房，在那裡我一直沖洗不出我想達到的高水準照片，所以我從沒把照片送出去，但史泰欽說他想珍藏這些片子。

「當時阿列克賽·勃羅多維奇（Alexey Brodovitch）正在開授一個攝影教學班，我到他的辦公室和他聊了很長時間。他問我找他有什麼事？我說：『我想上你的課。』他說：『沒問題，只要交學費就可以了。』我說：『我沒有錢。』他無奈地回答：『我已經有一個學生擔任班長可以免繳學費了，所以沒有別的辦法了。』於是我站起來打算離開，但他把我叫回來，對我說：『你來上課吧，但千萬不要跟別人說你沒有交學費。』」

「我開始去約見一些雜誌的編輯們，但他們總是沒空跟我交談，他們只對我手上有什麼照片感興趣，但我卻兩手空空。我終於弄明白為什麼有些人有時間去聊天，而有些人卻沒有。我明白那些給我時間與我談話的人，他們有穩定的工作，有自己的思想，而沒時間談話的人，則時刻為自己的工作擔心著。

「我其實還沒有真正加入馬格南，但我可以使用馬格南的設施。正式加入馬格南對我來說是一個飛躍，從一名勞工階級一下子跳到頂尖。當我剛到馬格南時，我想找一些事做，一般是些簡單的個人肖像攝影之類的工作，這些事沒有人想做。我會先去找人聊聊該如何拍，再從馬格南的檔案中看看別人怎麼拍。有一天，辦事處問我是否願意為一名猶太拉比拍攝肖像，因為市長要接見時拍些照片。我想也許這位拉比會先跟我見面，談談他想拍成什麼樣子，所以我們約好在以馬內利會堂（Temple Emanu-El）見面。

我提早到了那邊，心想還有時間可以先在附近轉一轉，但這樣一來我就遲到了。當我進去見拉比時，他馬上說：『我們走吧！』我問：『去哪裡？』他說：『談什麼，快走吧！』這時我不得不告訴他我沒帶相機，他快被我氣瘋了。

先找我談談想怎麼拍。』他說：『你是什麼意思？我們去拍照啊！』我說：『我以為你只是實際上我口袋裡有一台徠卡相機，只是我覺得用這麼一台小相機太尷尬，我另外還有一台專門拍人像的祿萊雙眼相機。於是拉比大發脾氣。我回到馬格南辦事處，把發生的事告訴他們，他們並不在乎，說這只是一個小案子，沒有人想做。我就是這樣開始了我的攝影生涯，真是尷尬極了。

「艾里希‧哈特曼對我非常好，他那時正在拍攝哈西迪派猶太人（Hasidic Jews）的報導，他把我帶到他的暗房，為我放大了一些照片，這是我第一次看到自己的作品放大得這麼好。後來科內爾讓我當他的助手，第一個大專案是替《生活》雜誌到費城拍攝一家人被逃犯綁架的案件，這個故事後來被拍成了電影。科內爾還去拍過一些照片。他的一個做法曾給我上了一課：他買了一瓶非常非常昂貴的酒帶給那些演員喝，那些名演員都爭著要來一杯，我想那些人賺那麼多錢，足可支付得起一瓶酒，老闆總是邀請他出去喝杯酒，但我父親總是說：『謝謝，不用了，你把錢給我好了，我可以自己買來喝。』

「從一九七〇年起，馬格南的事務開始變得更有條理了。所以他們問我是想加入還是離開。我正式提出了申請，大約在一九七〇年或一九七一年我成了會員。在英格‧邦迪時代，馬格南就像是鄉村教堂，你嫁給了馬格南，就變成了家。這裡的關係很複雜，有人會離開，就像離婚；有人一直待下去，因為這些人認為這裡能發揮他們的長處，那些離開的人覺得這裡無法施展他們的才華。談論一個家庭是困難的，他們都是一幫理想主義者。在那個時代，雜誌的付費較高，攝影師比較重要。如今攝影師們被晾在一邊，電視攝製組相對重要多了。以前，攝影師們都很浪漫，也能賺很多錢。

「我跟馬格南所有的人都很親近。但我一直是個局外人，我從沒有擔任過什麼職務，也從沒有在年會上發言，有些人喜歡談政治，我不喜歡，我不是一個領導人物，也不是商人。對我來說，我可以把不少雜事交給馬格南，我自己只管出去拍照就可以了。

「兩年前，我正在巴布亞新幾內亞，一個人旅行穿越叢林中的沼澤和溪流。那是世界上最難穿越的叢林，到處都是像鐵絲網一樣堅固的藤蔓，我花了三天才到達叢林中的小村莊。我看到土人正準備打仗，因為他們的一個村民被另一個部落的人殺了，他們要報復。他們還處在食人和獵頭的階段，也根本不知道外面世

界的存在，他們認為世界上只有他們那幾個部落。

「我去那裡一方面是因為有任務，另一方面是為了我自己，想去體驗了解一個不同的社會，觀察一下自己的反應，發現自己是誰、那意味著什麼。作為一名攝影師，你必須像個孩子一樣，時時充滿好奇心，用好奇的眼光去看世界。拍攝一幅照片往往只是一瞬間，但是過後，你要用你的餘生去體會它的含義。」

來自內外的
新聞審查

電影《亂點鴛鴦譜》的導演約翰・休斯頓，與
演員瑪麗蓮・夢露、克拉克・蓋博、蒙哥馬
利・克利夫特、伊萊・華萊士以及編劇阿瑟・
米勒。艾略特・歐威特攝於內華達州雷諾市。
一九六〇年。（MAGNUM／東方IC）

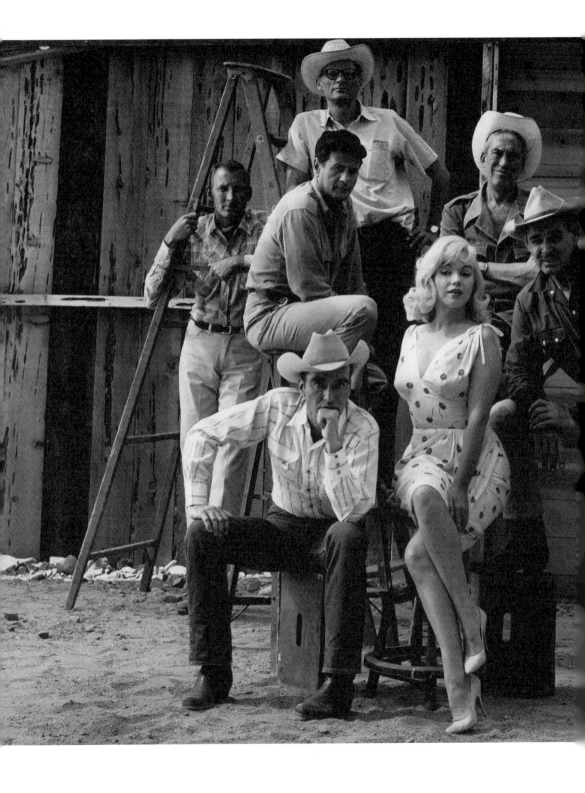

西摩去世之後，馬格南暫時失去了方向，當時是二十世紀五〇年代後半期，世界正處於動盪不安，而《世界一家》攝影展中，理想的願景只不過是一種幻覺。馬格南這個大家庭失去了卡帕和西摩，使攝影師與攝影師之間、攝影師與職員之間的意見愈來愈分歧，大家庭的成員們處於易怒且無法管理的狀態。例如艾略特‧歐威特和艾里希‧哈特曼，開始經常接一些廣告攝影和公司年報之類的工作，以補充他們的收入。這種做法加速了內部的不和，也引出了馬格南的發展方向這種原則性的路線之爭，還導致了紐約與巴黎辦事處之間的分裂。

克雷‧泰考尼斯（Kryn Taconis）是一位荷蘭攝影師，很早以前就透過巴黎辦事處把自己的作品打入圖片市場，但直到一九五五年他才成為正式的會員。在二戰期間，他在荷蘭加入反抗運動並擔任過領導職務。他也是一位人道主義攝影師，像西摩一樣喜歡拍攝兒童題材的照片。克雷‧泰考尼斯曾在巴黎的蒙馬特區拍攝街上淘氣的孩童、在芬蘭北部的拉普蘭拍攝醫院的病童，他還拍攝流浪的孩童。這些都是馬格南正在進行的一個叫《這一代孩子》（Generation Children）專案中的一部分內容，也是《X世代》的續篇。但在報導一次比利時的特大礦災事故中，克雷‧泰考尼斯卻用了自己的名字和國際新聞攝影記者的署名，沒有代表馬格南。

一九五六年八月八日，在馬西南爾（Marcinell，比利時南方）靠近沙勒羅瓦（Charleroi）的一處礦坑發生爆炸和大火，二百七十六名礦工被困在地下礦坑中。瘋狂的營救工作一直進行了十六天，但只有十三名礦工被救出。這個災難立即引來了媒體的關注。克雷‧泰考尼斯在這個事件中，被他的同行們熱中於尋求聳動新聞的醜惡行為所震怒，他只拍了很少的片子，其中一幅是一位筋疲力盡的營救人員，背景是從礦坑大門伸出的無數哀求的手。這幅照片成了對這一悲慘事件的總結，並獲得紐約藝術指導協會年度大獎。

一九五七年七月，當克雷‧泰考尼斯在開羅拍攝埃及總統納瑟，他與阿爾及利亞民族解放陣線

（ＦＬＮ）的成員進行接觸，他們是反殖民主義、要求獨立的游擊隊成員。在阿爾及利亞發生的反殖民統治戰爭，在法國是個十分敏感的政治問題。在阿爾及利亞，每天都有暴力事件發生。泰考尼斯意識到他作為法國馬格南圖片社的會員可能給他帶來麻煩，所以他寫信給人在阿姆斯特丹的妻子泰絲（Tess），請她寄一份能夠證明他是紐約馬格南新聞攝影師的證件。

到了八月，泰考尼斯在與民族解放陣線的人員接觸後，他們協助他報導在阿爾及利亞的武裝戰鬥。泰考尼斯希望在聯合國九月十七日對阿爾及利亞獨立問題進行複議前，結束他的拍攝工作。泰考尼斯到達阿爾及利亞之後，見到一位解放陣線的代表，並精神奕奕地加入武裝部隊的第一大隊中。他在第一大隊待了一週，但什麼大事也沒有發生，只偶爾有幾次法國的偵察機從頭頂轟鳴著飛過，地面上發出防空警報。第八天，他加入夜襲拉克勞克斯村（Lacroix）法國部隊的行動。但那天夜裡一片漆黑，雙方都沒有用照明彈，所以他一幅照片也沒拍成。到了白天，他又參加了山區發起伏擊法國車隊的行動，但在那裡埋伏了一天，什麼車隊也沒有出現。

泰考尼斯離開阿爾及利亞時，一幅戰爭的照片也沒有拍到，但他在那裡拍攝的大量照片，第一次向全世界展示了民族解放陣線是一個組織良好、訓練有素的戰鬥部隊，而且受到阿爾及利亞人民的廣泛支持。其中有一組照片是描述婦女們在傍晚帶了自製的一碗碗食物去慰勞部隊的戰士們，而這些照片正是法國政府不希望見諸報導的。法國出版的一些報紙和雜誌，因為企圖發表同情阿爾及利亞民族主義者的文章，而受到法國政府的新聞審查，所以泰考尼斯最初從阿爾及利亞返回阿姆斯特丹時，是用匿名發表照片。他的妻子泰絲負責在暗房沖洗出照片，約翰‧莫里斯則急忙地根據泰考尼斯的描述，寫出泰考尼斯與民族解放陣線待在一起的那些日子的故事。新聞的標題是：《阿爾及利亞反抗軍的生活——攝影師在阿爾及利亞與民族解放陣線待在一起的兩週》。文章的開頭是這樣寫的：「拍攝這些照片的人，是位必須匿名但經驗豐富的歐洲攝影記者

泰考尼斯的獨家新聞引起了馬格南巴黎辦事處很大的恐慌。因為那時，阿爾及利亞問題是會造成法國國內政治動盪的大事。布列松擔心如果這些照片和文字發表的話，可能會引起法國政府查封馬格南，甚至還會遭到右翼極端分子投擲炸彈的危險。

布列松沒有從人道角度來考慮這件事，而是把它看成一個政治問題。他給約翰‧莫里斯寫信說，無論在什麼時候都不要把泰考尼斯的照片帶到巴黎辦事處來。布列松的建議得到巴黎辦事處對紐約辦事處卻保持沉默，很顯然，馬格南的一體性已經受到了傷害。對美國人來說，任何一種新聞審查都難以接受，而來自新聞組織內部的新聞審查則尤甚！實際上，雜誌編輯們對阿爾及利亞民族解放陣線的故事，並不十分感興趣。有些人擔心攝影師沒有公開姓名會引來麻煩，有些人則表示照片內容缺乏重大的戰爭行動。約翰‧莫里斯同意只刊出泰考尼斯的姓名，但不註明是馬格南攝影師，這就解決了前一個問題；對於第二個問題，他向編輯們強調，這個報導對世人有重大的潛在意義。但巴黎辦事處對紐約辦事處的做法，一直處於極度的不悅。布列松提出要開一次會議專門討論此事，最後雙方同意暫時把這組照片放著不用。約翰‧莫里斯說：「巴黎方面的態度是不讓我把照片帶到巴黎。所以，我去巴黎與他們討論完這些照片後，就打算去歐洲別的國家，做一次推銷照片的商務旅行，我剛剛到瑞士，就收到巴黎的通知要我立即返回，且必須停止推銷這些照片。」

在巴黎的辦事處共開了兩次會，很諷刺的是，第二次會議正好與聯合國複議阿爾及利亞問題選在同一天，會議討論的結果是通知泰考尼斯：在馬格南內部已達成共識要封殺這組照片，但最終還是由泰考尼斯自己做出決定。泰考尼斯知道，這只不過是對他個人的獨立性所做的口頭上表示而已，所以他勉強接受了大多數人的決定。但他給科內爾‧卡帕寫了一封有點委屈的信，當時科內爾已接替西摩成為馬格南主席。泰考尼

斯在信中指出馬格南缺乏勇氣，它會因為做出這種內部審查的決定，而嚴重損害和危及公眾對馬格南的信任。大約在一兩年之後，泰考尼斯離開了馬格南。

大多數人認為，泰考尼斯脫離馬格南，是因為他不能忘懷阿爾及利亞這件事，他認為馬格南一直標榜道義和獨立自主，但在阿爾及利亞問題上，則以犧牲道義和獨立性來避免可能引起的麻煩。每當這件事被提及，就會讓馬格南顯得有點尷尬。

布列松承認：「泰考尼斯非常非常不高興，但我們也是。那時期，有人朝辦事處的門裡丟炸彈是極有可能發生的事，因此我們必須把自己放到政治大環境中去考慮問題。那場骯髒的戰爭當時正在進行，在阿爾及利亞的法國部隊每天都在轟炸。在馬格南辦事處附近是警方的偵訊中心，從我們辦事處的後院，可以聽到有人叫喊的聲音，非常像受到拷打的慘叫。我反對法國在阿爾及利亞的戰爭，也想用照片證明這場戰爭是錯的，但是《巴黎競賽》雜誌中有人警告我別插手這件事，因為這等於把自己交給法國軍方。克雷‧泰考尼斯是我的好朋友，是我們鼓動他去跟阿爾及利亞的民族解放陣線接觸。但是我們意識到若發表他的照片，可能會引來極右分子的攻擊，那樣會毀了馬格南辦事處還有全體攝影師的底片檔案，所以我們才做出了這樣的決定。」

馬克‧呂布說：「用馬格南的整體前途來為發表一篇攝影報導而冒險，值得嗎？雖然我們都反對法國在阿爾及利亞的戰爭，但在那時候這是一個十分敏感的政治問題，大家都擔心會遭到報復，大家也擔心法國政府會查封圖片社，即使我們是以紐約辦事處的名義發稿，他們也會把帳算到我們頭上。」

艾里希‧萊辛則表示：「這真是個可怕的問題，受到外界壓力時，我們之中有多少人屈服和順從了？又有多少人是真的想成為時代的目擊者呢？我想可能只有一半。我們非常、非常小心地不去抨擊官方的政策，因此很快就會失去了自己的靈魂，要假裝忘記這件事很困難，人們總是會用手指著你說：『難道你忘記了嗎？

在布列松提議暫時不要發表泰考尼斯的照片之前幾個月裡，也就是一九五七年五月，他曾接受美國《大眾攝影》很長的採訪。他在受訪時說：「馬格南與新聞界間關係的重要之處在於，它提供我們可能性去貼近生活事件。令我們的攝影師們感到滿足的，不是得到承認、獲得成功之類的事，而是交流。你說我們所做的事對人類有意義，我認為這點很重要，我們也因此負有極大的責任，所以我們的作品必須很誠實，我們要忠於所目擊的客觀事實。我們的攝影師絕不能一邊拍攝一邊刪除，當雜誌使用我們的素材時，也必須保持攝影精神不變。馬格南的全體人員都是完全自主的，我們不存在什麼教義，馬格南也不是學校。但有一種東西使我們緊密地團結在一起，我無法確定這是什麼，也許是一種自由的感覺或者是對真實的尊敬。馬格南中沒有人去決定別人應該怎樣做。」但這個採訪並沒能改變布列松對泰考尼斯的阿爾及利亞照片事件的看法。

喬治・羅傑對阿爾及利亞照片事件的看法是：「在西摩去世之後，馬格南的攝影師一直懷念他，巴黎辦事處這種失去領導者的不安定局面，就像法國在阿爾及利亞戰爭期間動盪的政局一樣。因此，在這種內外局勢之下發表一組反法國政府的報導，無疑是自殺行為，人們會把這種對政府的情緒轉向對我們的憤怒。但克雷・泰考尼斯很久以後才意識到這一點，我想他永遠不會改變他對馬格南失望的情緒。」

很諷刺的是，喬治・羅傑也同樣遇到了新聞審查的問題。他外出採訪時，不知疲倦的金克絲總是會與他一起旅行。一年前，他們駕駛著Land Rover穿越撒哈拉沙漠，她記錄了他們在巴勒斯坦拍攝時受到的挫折：

「我們在耶路撒冷外的一處難民營住了六個月，拍到了難以想像的故事，但因為魯斯的父親曾在中國當傳教士，但沒有媒體願意刊登。羅傑給亨利・魯斯寫了一封信，雖然他們兩人實際上沒有見過面，但因為魯斯的父親曾在中國當傳教士，於是就有了那麼一層關係，所以魯斯為《生活》雜誌無法刊登羅傑的報導而深表歉意。在敘利亞當傳教士，於是就有了那麼一層關係，所以魯斯為《生活》雜誌無法刊登羅傑的報導而深表歉意。在整個歐洲，唯一刊出這篇報導的是一家德國雜誌，羅傑覺得這對於在巴勒斯坦發生的事情極不公平。我們拍

……』」

攝了巴勒斯坦農民被迫從他們的土地上遷走，他們從圍欄外眼睜睜地看著以色列移民耕種著他們的土地，這是一種絕望的境地。在羅傑回到美國之後，他因美國對以色列猶太人的宣傳活動而痛苦不堪。」

離了事實。全世界都知道以色列在一九四七年侵占了巴勒斯坦，把阿拉伯人從那裡趕走。而卡帕、西摩和其他的攝影師們，卻一直固執地站在以色列那一邊，在全世界發表他們拍的照片，而且從中賺了不少錢。我是站在巴勒斯坦這一邊，我研究阿拉伯文化，跟巴勒斯坦難民們一起工作，我知道他們的家園被毀了。但我拍的照片從來沒能發表過，因為美國雜誌的編輯們幾乎都是猶太人。」

在馬格南因新聞審查而感到不快時，艾略特・歐威特在莫斯科卻拍得不亦樂乎。他接受《假日》雜誌的委派去了蘇聯，到處走到處拍照，他還拍到一張蘇聯洲際導彈的照片而轟動西方世界。當他在美國打點要去蘇聯的行李時，就有一股直覺告訴他應該帶一套沖洗藥水，事實證明這是正確的決定。十一月七日，歐威特計劃去拍攝莫斯科紅場的慶祝遊行，他十分幸運地跟蘇聯電視攝製組的人員走在一起，混過了三道防線，站到了觀看遊行的最佳位置上，面對著列寧墓。這時，載著導彈的巨大運輸車第一次公開亮相，正好轟鳴著從他前面開過。十分鐘不到，車隊就開過去了。歐威特急急忙忙從電視攝製組人員中不露聲色地開溜，回到馬路轉角處的旅館房間裡，他立刻給紐約發了一份電報，讓他們知道他手中有一份特別的東西，然後在房間裡把底片沖出來。他出了莫斯科城，搭上一架最早離開莫斯科去赫爾辛基的班機。《時代》雜誌在那裡有一個臨時的照片加工部，照片馬上登在全世界的刊物，而且好幾份雜誌的封面都採用了這幅照片。

對歐威特而言，莫斯科是個走好運的地方。幾年之後，他又是唯一拍到戴高樂將軍訪問蘇聯的美國記者。歐威特說：「我當時與十幾名攝影師聚集在法國駐蘇聯大使館，拍些一般性的交際握手照片。後來，我回到旅館，脫了鞋，突然覺得我不應該這麼早離開，於是我又穿上鞋回到法國使館。那時活動已經結束，沒

什麼人在現場。當我打開一扇門，裡面是一群蘇聯官員正在與戴高樂將軍談話，沒有人朝我這邊看，於是我走進去拿著相機開始拍起來，也沒有人阻止，過了一會兒我就出來了，趁著還沒有人注意到我的行動趕快退場。我回到旅館，打電話給《巴黎競賽》雜誌，他們幾乎不相信這是真的，於是他們把封面的位置空出來等我的照片。」

一九五七年是馬格南創立十週年的日子，美國的《大眾攝影》報導說：「馬格南已將攝影師與辦事員之間的比例調至最佳，而且有一大批年輕攝影師加入了馬格南。」雜誌還生動地描述說：「馬格南在吸收新成員時，往往會先考量這個人加入馬格南之後，是能忠於馬格南還是會反對馬格南。」

韋恩・米勒（Wayne Miller）曾幫助史泰欽籌備《世界一家》攝影展覽，並在巴黎通過了加入馬格南的評審會，布魯斯・達維森也通過了，他們兩人都在一九五八年加入馬格南。早在一九四七年時，瑪麗亞・愛斯納就叫韋恩・米勒加入馬格南，但那時他正忙於自己的拍攝，並不清楚加入圖片社組織會有什麼好處，也認為不值得加入。他在一九五八年申請加入，是因為覺得自己「應該與外界有更多接觸」，而且也不再考慮別的圖片社，因為他認為馬格南的地位和性質，是這一專業領域中最傑出的。

在美國向廣島投了原子彈後，韋恩・米勒是第一批前往廣島的美國攝影師，但他完全不是那種削尖腦袋到處亂鑽的攝影記者。《世界一家》展覽展出了米勒拍攝的日常家庭生活，他花了三年時間去拍攝他自己的孩子們，並以此專題申請加入了馬格南，還出版了一本題為《世界是年輕的》（The World Is Young）的攝影作品集。愛德華・史泰欽對該書的描述是：「對童年的美麗探索」，是一個「攝影里程碑」。

布魯斯・達維森是眾多受《決定性的瞬間》影響的那一代年輕攝影師。在他大學修攝影課的班上，有位女同學就有這本書。「我們坐在她宿舍的客廳裡一同讀這本書，看布列松拍的照片，我們都被深深地吸引，尤其是作品中的那種銀色色調，以及視覺上的韻律，讓我們體會到生命的意義和創新的精神。她為我讀了書

中的一段前言：『我相信，通過生活，我們在發現自己的同時，又發現了周圍的世界。』就在聽到那段話

時，我不只愛上了布列松的書，也愛上了這個女孩。我還想，我如果也能拍出這樣的照片，她一定會愛上我

……』達維森買了一台二手康泰時，拿著這台相機到處拍照，再把照片拿給那個女孩看。後來女孩愛上了他

們的教授，達維森只能離開她，開始關注布列松了。

達維森畢業後到美國陸軍服役，他被派到在巴黎的盟國最高統帥部工作。他帶了一些照片去馬格南辦事

處，給他心中的偶像看。布列松仔細地看了達維森帶去的全部印樣之後，拍拍他的肩，鼓勵他繼續拍下去。

達維森回到紐約後當了一名自由攝影師，有一次他搭公車經過第五街時，看到布列松走在街上，他從車上跳

下來追了過去，拍了一下布列松的肩膀並自我介紹，布列松邀他一起去紐約的馬格南辦事處。一年之後，達

維森加入了馬格南。

業務擴張的隱憂

一九五八年四月二十九日，科內爾‧卡帕寫給馬格南全體成員一份內部傳閱的備忘錄，非常擔心地向

大家提出警告：馬格南的經濟正陷入困境。這一年，馬格南虧損了一萬七千美元，其中維修巴黎辦事處花掉

四千美元，在紐約開年會花掉九千美元，因個人的財務困難，馬格南委員會借給尤金‧史密斯五千美元。三

年後委員會發現，實際上史密斯欠馬格南總共七千美元，且一分錢也沒還。

儘管如此，約翰‧莫里斯還是發出了第二份備忘錄，雄心勃勃地提出一個包含十三條擴大馬格南的計

劃，他要把馬格南建設成世界上最大的專業性攝影師組織。

喬治‧羅傑對這一前景十分擔心，他在給科內爾的信中這樣寫道：

「我對約翰‧莫里斯的計畫感到十分擔心，但又無能為力。莫里斯這種不切實際的擴張計畫，目的是什麼？難道我們希望成為世界上最大的專業攝影師組織嗎？這個目標似乎與馬格南最初的概念很不一致。特別是我們博學的老西摩，已為我們寫了不少警語，反對構建『帝國大廈』……。我完全同意莫里斯的長遠觀點以及他的目標和雄心，但現在還不到嘗試或實施的時候。我們都很欣賞莫里斯的才智，但我們還是必須拉住他，才不至於讓他太脫離現實。」

羅傑已經把馬格南視為一部巨大的機器，攝影師們必須努力工作來餵飽這架機器。九月份，羅傑與科內爾約好在巴黎會面，他們二人推算出，馬格南每位攝影師每年應交付二萬二千美元，才能使這個組織正常運轉，這意味著攝影師們必須由辦事處來管理，而不是反過來（就像馬格南成立之初那樣）。羅傑非常希望馬格南能回到最早期的樣子，只有簡單的設施，只為少數攝影師服務，並讓他們以各自的願望自由地安排工作。因此，他發起了一場「一人一信運動」來反對約翰‧莫里斯的計劃。他問布列松：「難道我們真的希望把馬格南弄成一個超級新聞通訊社嗎？這個比任何通訊社都光鮮亮麗的機構，會花掉攝影師們賺來的一大半錢，才能維持那個龐大機構的運行。」

一九五九年十一月二十四日，羅傑在給科內爾的信中這樣寫道：

「我對馬格南的發展方向十分失望。我們早期那種自命不凡的日子無法再持續下去了，雖然那種日子很有趣，但它必須隨著時代的變化而變化、發展，以符合世界的需求，但老馬格南精神不能死去。我們的箴言在那麼早以前就定了，而且一直伴隨著馬格南的成長，我們絕不能因為馬格南的成熟而放棄這種精神，但是我感到我們目前正在失去它們，我們心中考慮的只有賺錢。

「在早期，馬格南由攝影師們自己經營，它作為一個為攝影師服務的機構，出售他們的照片，讓他們有更好的馬格南。馬格南全心全意要為攝影師們營造一個更好的環境，正是為了這一點，卡帕才憑空想像出了馬格南。馬格南由攝影師們自己經營，它作為一個為攝影師服務的機構，出售他們的照片，讓他們有更好的

生活。但是現在，長期以來一直擔心的情況已經出現，讓我無法再容忍。我們的機構變得複雜和龐大，機構與攝影師的比例頭重腳輕，已經出現由辦事處來管理攝影師，而不是由攝影師管理的情況，攝影師為了機構的營運必須付出更多錢……。科內爾，難道我們不能設法阻止這種巨大成長，和這種狂熱地爭奪名譽權力的行為嗎？我再一次希望，馬格南應該減少華麗的服務設施，把主要業務放在照片的宣傳和銷售，這兩個攝影師最關心的地方。現在，巴黎辦事處的人和我都有同樣的感覺，就是馬格南不再對照片本身感興趣了，關心的只是它是否能賺大錢。要知道，對攝影藝術的促進和支持是馬格南的另一個原則。

「可以肯定我們之中有些人並不關心馬格南不斷上升的赤字、不斷增加的日常辦公經費，和不斷上調的攝影師上繳經費的比例。正因為這樣，馬格南才難以管理。可能有人會問，你如果不滿意為什麼不離開馬格南？但我為什麼要離開呢？我的心一直在馬格南，只是近幾年來我有點難以維持了，很明顯的，我感覺是馬格南在離開我，而不是我在離開馬格南，但我又無能為力……」

老實說，喬治·羅傑度誠地希望馬格南能支持和促進攝影藝術，最大的危機不在約翰·莫里斯擴展計畫的威脅，而是圖片市場疲軟這一嚴酷現實。馬格南越來越難爭取到雜誌編輯的委派，而且所付的拍攝經費也長期都沒有調升，但商業廣告和企業年報的拍攝經費卻相當可觀。李·瓊斯（Lee Jones）是一家雜誌的圖片編輯，一九五七年被聘請到馬格南統籌英國女王訪問美國的拍攝，之後就一直留在馬格南協助聯繫商業拍攝任務。她從資金最雄厚的前四百大商業公司的資料中，把馬格南有可能找到商業拍攝任務的公司和執行主席的名單列出來，然後再一一聯繫。

但那些「純正派」——或者按照瓊斯的說法是「那些準備像僧侶一樣生活的人」，他們反對她這種做法。這些人認為這是打破門規的事，但事實上，這是唯一而且簡單明瞭，能把馬格南從經濟困境中解救出來的辦法。令瓊斯擔心的還有馬格南在管理上的混亂：檔案亂無章法，照片和底片經常遺失，財務工作也令人

失望。攝影師們經常讓辦事處的工作人員送洗衣服，或者去購買一些晚宴的東西，並且把帳算在馬格南頭上。因此，辦事處的管理人員常常會絕望地說：「這不是在讓鐵路運行，而是讓火車把我壓死。」

但另一方面，瓊斯又極富感情地回憶著馬格南的過去：「在馬格南工作的人都很努力，雖然總是處於人手不足的情況，而且缺乏領導。攝影師會因為在檔案室找不到片子而大發脾氣，直到有人來告訴我，某某人又在發飆了。我會走進檔案室對他大吼，請他不要這樣妨礙別人工作。馬格南也僱用一些怪人，因為攝影師們希望他們的女朋友或室友能在馬格南找到一份工作，所以有一幫怪人在為馬格南工作。他們之中有些人十分聰明，且毫無疑問都是非常努力工作的人。但是每天都有那麼多日常工作要做，而馬格南的心臟——檔案室得到的照顧卻不夠。

「攝影師之間會有很多矛盾，有些人從馬格南離開，會說馬格南還沒有成熟。攝影師也會大發脾氣、氣到躺在地上，或用鞋跟把地板跺得咚咚響，還會氣得把手中的湯匙弄彎丟到餐桌上——攝影師們很知道如何發火來嚇唬人。馬格南是一個奇妙而且瘋狂的俱樂部，在攝影師眼中，俱樂部比錢重要，有時甚至比攝影師自己還重要，因為它就是由這種人創造出來的。這些人發現他們互相需要，他們無法獨自完成，必須共同努力划動手中的槳，才能讓船逆流而上。俱樂部裡有一種奇妙的氣氛：在一個平常的日子裡，歐威特會戴一頂高帽子進來；培特‧格林會穿著一件不知從哪裡弄來的毛皮衣服；喬治‧羅傑會拿著一支從新幾內亞帶來的長矛出現在辦公室。因為他們認為需要調劑一下辦事處的氣氛，這樣工作才能持續較長的時間。在馬格南成立初期，有一種美妙的歡樂氣氛，也有一種玩世不恭的味道。」

中東危機與古巴革命

一九五八年七月，中東又一次爆發了危機。一幫年輕的伊拉克軍官，在埃及總統納瑟的撐腰下，發動政變推翻原本親西方的政權，暗殺了二十三歲的費薩爾國王（King Faisal II）、國王的舅舅和首相。接著是一連串的拘捕行動，這些行動導致美國海軍陸戰隊登陸貝魯特，英國的傘兵部隊也被派往約旦。

當時培特‧格林正在義大利北部替《假日》雜誌工作，當他從義大利報紙上看到「伊拉克國王被殺」的大標題時，他立即與紐約辦事處聯繫，辦事處知道美國海軍陸戰隊已準備前往貝魯特，因此同意他追蹤這一條新聞。格林停下手中的一切工作，從義大利北部的港口搭上一架美國海軍運輸機，在首批美國海軍陸戰隊於貝魯特登陸之後抵達當地。非常幸運的是，他住的聖喬治旅館酒吧服務生偷偷透露給他一個消息：美國的第二批部隊運兵船就要到了，格林急急忙忙趕往那個海灘拍攝，甚至走進海浪，以至於弄壞了一條上好的褲子。

「這真是非常奇異，叛軍與記者之間的聯繫，都是透過聖喬治旅館的酒吧服務生來傳達。如果記者想找到叛軍的據點或甚至總部，跟他說，他都可以滿足你的任何要求。」幾天之後，有傳言說英國的傘兵部隊會在某日下午抵達機場。當格林在機場拍攝英國傘兵從運輸機上下來的時候，突然看到身穿花衣服、手舉太陽傘、腳蹬高跟鞋、一派裝模作樣的莫麗‧凡‧雷塞拉‧泰勒（Molly van Rensselaer Thayer，編按：紐約社交名媛，也撰寫專欄）。她是格林的朋友，被《華盛頓郵報》派來貝魯特。當她遇上格林盯著她的目光時，大聲尖叫：「哦，原來馬格南的人也在這兒！」

「我想不出莫麗來這兒的目的，但我知道她的交際能力一流，她曾為我解決過幾件十分棘手的事。當時全世界的新聞記者都想進入巴格達，因為我是猶太人，所以我擔心到那裡可能會有危險。但莫麗只是說：『親愛的，這沒什麼。』她立即與一位美國大使取得聯繫，那個人是莫麗的朋友，她說服了敘利亞人給我們簽發護照，並為我們辦了可以在伊拉克停留四十八小時的簽證。之後，她開始到處偵察，與我們在大馬士革

旅館的看門僮聊了一會兒，得知第二天會有一趟去巴格達的長途汽車，她設法弄到了兩張車票。這看起來很不牢靠，因為路程要花二十四小時穿過沙漠，但莫麗卻毫無畏懼。車站準備搭車的乘客形形色色，其中有兩名婦女自稱在巴士拉（Basra，伊拉克東南部）有一家夜總會，她們在那裡工作。莫麗哼了一聲表示不信：『巴士拉才沒有夜總會，想也知道她們是幹什麼的！』收票的人來了，他不知道怎樣應付那一幫要上車的人。他不讓那兩名舞女上車，卻讓我和莫麗上車。當我們到達巴格達車站時，看到油井正在燃燒，軍事衝突十分激烈，一些西方人在街上被殺。美國情報部知道莫麗要去巴格達，已派人在那裡等著了。我們見到那人之後很快就被帶到國際旅館，我當時非常慶幸身為唯一進入巴格達的西方攝影記者，而且想到這樣一條特訊是由一名猶太人發出的，更覺得有點諷刺。當我們走進旅館大廳，卻發現擠滿一大群原本我以為遠遠拋在大馬士革的新聞記者，原來他們弄到了一架班機來巴格達。我的老室友、《時代》雜誌的史丹利・卡諾（Stanley Karnow）悄悄靠過來對我說，如果《時代》或《生活》雜誌再多派兩個猶太人來，我們就能辦一場猶太禮拜了。」

格林返回美國的途中，在巴黎辦事處停留，聽說有兩名衣衫襤褸的拉丁美洲人曾打電話給馬格南，說可以護送一名攝影師去古巴見到卡斯楚，格林立即提出要去。「當我上了去古巴的飛機，我才想，噢，上帝！一般情況下，我遇到什麼事都會不假思索地說去，很少考慮到後果。我被告知要先去紐約見一個什麼人，這人會告訴我如何完成這個報導，並告訴我應該打扮得像個遊客，不要帶太多相機。還會告訴我去哈瓦那的某個旅館，那裡會有人接我去見卡斯楚。我到了哈瓦那，在那裡等了三、四天，但沒有人與我接頭，我幾乎都不敢去洗手間，擔心錯過電話。到最後我認為要不是我住錯了旅館，就是他們的電話打錯了地方，這真是一場滑稽戲，什麼事也沒辦成。」

格林回到紐約，除夕那天到作家尼古拉斯・派勒吉（Nicholas Pileggi）家參加了一場酒會，在場來賓有不

少是駐外記者。其中有一人接到電話，說古巴總統巴蒂斯塔（Batista）已逃亡國外，一兩天內，卡斯楚就會進入哈瓦那。格林立刻離開酒會回到公寓，換了衣服帶上相機。他先打電話給科內爾，告訴他自己下一步的計畫，還向科內爾要了點錢。但科內爾手頭的錢不夠，還向鄰居借了一些，請格林過去拿。格林搭上當天最後一班飛往邁阿密的班機，第二天凌晨兩點到達邁阿密後，立刻訂了去哈瓦那的機票。而他搭乘的正好是最後一架在哈瓦那降落的班機，在那之後，卡斯楚的武裝部隊在跑道上堆滿了油桶，封鎖了機場。

「我住進一家靠近總統府的旅館，還不知道下一步該怎麼辦，就聽到街上的槍聲。我從窗戶望出去，看到人們拿著各式各樣、奇奇怪怪的槍枝在街上奔跑。我看到一個叫鮑伯‧亨里克斯（Bob Henriques）的法國記者，他是《法國週刊》（Jour de Frnce）派來的，還有李‧洛克伍德（Lee Lockwood），他是一家德國雜誌的記者。我想既然他們都走上街頭，我最好也去。街上的群眾四處開槍亂射，當時正舉行總罷工，所有的商店都關了門，什麼吃的都買不到。還有人被殺死了，但在我印象裡，沒有人知道是誰開的槍。

「此時，在哈瓦那的記者們已開始互相聯繫，但我們的人數還是太少，我們只是相互交換一些訊息和傳聞。大家腦子裡在考慮的都是怎麼樣找到卡斯楚，他那時還在山上，沒有人知道他的行蹤。最後我們幾個人合力弄到一輛汽車，向南開去找卡斯楚。我們開了大半天，路過一個城市，那裡的群眾正準備迎接卡斯楚的到來。所以我們就決定在那裡等，最後果然見到了他。我們又花了六、七天才從那裡返抵哈瓦那。因為卡斯楚很難追蹤，很難預料他的行動，當然更沒有行動時間表，而且卡斯楚本人也常常會到來。有時他會置一群等他六天的民眾於不顧，有時卻會在沒有計畫停留的地方突然待下來，向那兒的群眾作一場長達十四個小時的談話。我們設法採訪了他一段時間，他也很配合，用不太流利的英語跟我們交談。卡斯楚到達哈瓦那的前幾天，氣氛十分浪漫，好像革命就應該這樣似的。不少民眾加入他行進的車隊，以至於坦克車隊中會夾入十幾輛老百姓的汽車。有時卡斯楚會在一處加油站停下來，掏出一卷鈔票替車隊的

每個人付加油的錢。卡斯楚從不反對我們替他拍照，而且還十分通情達理。在哈瓦那已有成千上萬的群眾在等著他的到來，街上滿是興高采烈的人群。我趕在他的車隊前拍攝他進城的鏡頭。人群擁擠到把我的鞋子都擠掉了。我報導了一個極妙的故事，一個像夢一樣的任務。」

* * *

在一九五九年的馬格南年會上，布列松向大家提出警告，馬格南開始拍攝愈來愈多的商業攝影：「我們必須對我們組織的發展方向謹慎以對，不要只是為了賺錢而忘了我們的原則，這樣做會損害馬格南的威信和我們個人對事物的敏感性。」

一九五九年一月四日，科內爾以前任馬格南主席的身分，在恩斯特・哈斯接替主席職務時作了一個工作報告：

「親愛的朋友們：

這是一次很愉快也很輕鬆的報告。對我個人而言，是結束了為期四年半的悲劇和危機。這些悲劇和危機是情感上的，也是肉體上的，而且與馬格南的存亡密不可分。

「我很清楚卡帕是如何關心馬格南的，也知道馬格南對他的意義，我也同樣知道西摩對馬格南的感情，我知道他為了讓馬格南這艘船艱難地向前航行，作了多麼勇敢的決定。在他們離開我們之後，我們也應該讓馬格南這艘船永不沉沒。

「在馬格南，我們都是攝影師，而不是商人。鮑伯是一個理想主義的賭徒，在金錢方面，他只關心大筆的錢。而西摩卻很有經濟頭腦，他有過貧困的經歷，他寫的數字清清楚楚，非常整齊，就像他本人。他們兩人都負責馬格南的財務，在馬格南的各個發展階段，他們以不同的方式來處理馬格南的財務。一位以冒險為先，一位則以冷靜的頭腦清理戰場。

「我永遠不會忘記，我們在經歷過一次大危機的時期，我曾與西摩有過一次簡短的交談。那時我剛從阿根廷回來，西摩責備我不在紐約的期間，對馬格南遇到困難的時候，我沒有向他作充分的匯報。我回答說，我在阿根廷的工作很艱難，而且每次他提出什麼，我都是及時寫出書面報告給他的。再加上，我認為我的拍攝工作比寫書面報告，對馬格南來說更為重要。最後我以開玩笑的口氣說：『算了吧，西摩！為什麼要讓我來為馬格南的問題傷腦筋，你不是一直在這裡嗎？』西摩以他特有的表情看了我一下說：『這樣不行，這是不夠的。你一定要明白這一點。』

「現在，我對西摩留下的主席職務有更深刻的理解了。我們大家只是在有空閒的時候才支持他一下，大多數時間是讓他一個人去考慮和擔心，我們大家給他的支持太少了。正如我在開頭所說的，這次報告是愉快的，我們都在以各自的方式工作著、賺更多的錢，我們的辦事處營運正常，沒有赤字，也沒有口角和摩擦。馬格南作為攝影師群體中的領頭羊，最多的問題當然，問題還是有的，老問題、新問題、簡單的、複雜的。馬格南作為攝影師群體中的領頭羊，最多的問題總是來自內部和信任它的外部人。我們在攝影界的領導地位無可爭辯，因此也常帶來更多的責任，而不是獲得財富的滿足感，我們無法逃避這一點。我們已經歷了暴風雨和收緊風帆的時期，取而代之的，將是融合我們精神和力量的時期，我們已準備好一切，船可以立即揚帆起航了。我們要開創一個有新思想、新成員的嶄新時期……」

哈斯在接受馬格南主席職務的公開信中，也雄辯地總結了他對攝影的看法和態度：「我對圖像的職責，如同作家對他的文字一樣，我通過拍照來呈現自己，正如作家通過主觀描述來呈現他們自己。我對拍攝新鮮事物興趣不大，我感興趣的是尋找到事物的新變化。在這一點上，我作為攝影師也遇到了與畫家們相同的問題，那就是找到相機本身的局限性，並克服這種局限性。」

「我在尋找的是一種意識的組合，這是一種感性與理性的結合，我著迷於將動態的時間以及立體的空間

轉為平面圖像所具有的意識。我不明白活在當今的人們，怎麼會對這一點無動於衷呢？」

一月三十一日，由莫里斯編寫、每週發給攝影師們的馬格南會訊上，在一個閒話家常的專欄提到，布列松正在紐約工作，但文章裡有兩次把布列松的名字拼錯：「布列松這位名攝影師到紐約的第一個拍攝題目是週五的夜生活。他先到柯派夜總會拍了名演員吉米・杜蘭特（Jimmy Durante），再去拉丁角夜總會拍攝爵士樂隊迪些跳舞女郎們，在切茲夫多夜總會和摩洛哥夜總會，拍了那裡的客人們，以及在圓桌俱樂部拍攝爵士樂之父克西蘭公爵（Dukes of Dixieland）。沙雷克斯夜總會裡吹小號的爵士樂手傑克・梅爾（Jack Mayher）認出了布列松，對他的樂團團員們說：『那傢伙在攝影界，就像我們爵士樂的路易斯・阿姆斯壯（有爵士樂之父美稱）。』」

和往常一樣，莫里斯總是盡可能地讓攝影師們互相聯繫，讓大家知道每個人都在做些什麼：

雷內・布里──從巴黎寄來一個很好的小故事，是他上週拍攝保加利亞年輕國王西美昂（Simeon，編按：保加利亞最後一任沙皇，一九四六年被廢之後流亡海外）的故事，這位小國王目前是佛吉谷軍事學院的學生。布里還可能得到《生活》雜誌的委派，去拍攝阿爾及利亞的原油從沙漠輸送到海岸，這之後他將去拍

伊芙・阿諾德──在拍攝原子輻射致癌的研究，地點在紐約長島的實驗室。同時，她還持續關注維吉尼亞州因黑人與白人學生併班而出現的種族問題。在此同時，我們到目前還沒計劃去報導星期一上午在諾福克和阿靈頓發生的黑人學生示威集會。理由很簡單，因為我們難以跟《生活》雜誌和其他新聞通訊社那些大規模的報導競爭。

攝阿加汗三世（Aga Khan）葬於埃及亞斯文（Aswan）新建成的陵墓。

布魯斯・達維森──在拍攝劇作家阿瑟・米勒（Arthur Miller）。

培特・格林──在瑞士聖莫里茨（St, Moritz）有一項拍攝任務。

艾里希・萊辛——正在準備幾個大專題，而且已確定會去柏林報導外交部長會議。他可能還會去報導在布拉格的國際冰球比賽。

韋恩・米勒——希望他能拍到一個好故事，他正在澳大利亞的黃金海岸報導電影《海灘》（On the Beach）的攝製，也許他可以報導一下電影導演是否受得了襲擊澳大利亞的熱浪？

馬克・呂布——他正在為艾森豪總統前往阿卡普爾科（Acapulco）訪問墨西哥總統阿道弗・洛佩茲・馬特奧斯（Adolfo Lopez Mateos）做準備。

尤金・史密斯——也許我們可以說服他去報導海地狂歡節。有傳聞說卡斯楚會去海地，如果這個消息確鑿，我們就應該去。

七月二十五日，莫里斯的馬格南會訊報告了「來自莫斯科的大新聞」——艾略特・歐威特拍到了尼克森和赫魯雪夫會面的精彩照片。在莫斯科展出的美國現代化家庭廚房設備的國際展覽會上，尼克森和赫魯雪夫這兩位領導人，為了他們各自的政治體制而展開一場激辯。起因於赫魯雪夫用眼睛掃視了一下展出的家用廚房布置後，高傲地宣稱，蘇聯家庭也將很快擁有這些閃閃發光的現代化省力設備。

歐威特報導說：「我正在莫斯科國際展覽會的美國館，拍攝由華盛頓公司出品的冰箱，赫魯雪夫和尼克森也來看展覽，因為沒有預定的計畫，沒有人知道他們會到什麼館參觀。但以我的經驗猜測，他們可能會到美國館來，他們果真來了，而且正好在我前面爭論起來，所以我可以聽到他們的對話（歐威特會說一點俄語）。尼克森談到美國人每年吃多少肉，而蘇聯人只吃包心菜之類的話時，赫魯雪夫嘴裡罵出『X你奶奶』之類的粗話，但翻譯官沒有把這句話譯給尼克森。我很高興能拍到這幅照片，是幅很不錯的作品，但我對這張照片被拿來使用的方式一點都不喜歡。但又有什麼辦法呢？你只能拍。」

迷倒眾生的瑪麗蓮·夢露

一九五九年，馬格南在國內接下的大案子是報導電影《亂點鴛鴦譜》（*Misfits*）的攝製。這部電影集合了當時最著名的三位電影明星：瑪麗蓮·夢露（Marilyn Monroe）、克拉克·蓋博（Clark Gable）和蒙哥馬利·克利夫特（Montgomery Clift）。由約翰·休斯頓導演，電影在內華達沙漠拍攝。電影劇本由阿瑟·米勒改編，他那時是瑪麗蓮·夢露的丈夫。故事是講三位酗酒胡鬧的牛仔，靠趕野馬和在牛仔競技表演，賺一點辛苦錢維生，當他們遇到了由夢露飾演的女孩之後，生活發生了改變：克拉克·蓋博成了女孩的愛人，克利夫特成了她精神上的伴侶，而伊萊·華萊士（Eli Wallach）只是她的朋友。這部電影是瑪麗蓮·夢露與克拉克·蓋博合拍的最後一部電影，也是拍得最好的一部。不但銀幕上的故事和表演都十分精彩，發生在幕後的故事也同樣極具戲劇性：瑪麗蓮·夢露和阿瑟·米勒的婚姻痛苦地破裂，造成瑪麗蓮·夢露經常性地神經衰弱；蒙哥馬利·克利夫特的私生活也遇到不少麻煩；蓋博在電影開拍後不久，因心臟病發作住院而去世，實際上，也可以說是這部電影讓他送了命。

拍攝這部著名電影的攝製過程是李·瓊斯的主意，並取得了由馬格南獨家採訪的授權。在李·瓊斯得知這部電影快要開拍的消息時，她立即與製片人弗蘭克·泰勒（Frank Taylor）取得聯繫，他接受了瓊斯的建議，並讓馬格南拍攝從開拍到完成的全部過程。瓊斯又馬上提醒泰勒說：這樣一部網羅眾多知名演員的高成本電影，必定會吸引全世界的攝影師們，這樣拍片現場將會十分混亂，不如讓馬格南獨家報導最好。這樣不但電影公司達到了宣傳的目的，也滿足全世界報刊雜誌對相關圖片的需求，又可避免現場混亂，不致影響電影攝製工作。馬格南每週派兩名攝影師去電影拍片現場，不同的攝影師依他們各自的特色去報導，讓照片更有創意和變化，電影公司也可以對攝影師的照片品質完全放心，因為他們都是世界一流的攝影師。

弗蘭克・泰勒很認同瓊斯的這一系列的想法，他也意識到，瑪麗蓮・夢露的性格十分脆弱，不可能在電影開拍的每一場，都能與她周圍團團轉的攝影師們配合。泰勒也知道伊芙・阿諾德是瑪麗蓮・夢露喜歡、信任的少數攝影師之一。馬格南為了能達成這一交易，也保證所有關於瑪麗蓮・夢露和克拉克・蓋博的特寫照片，都必須由他們兩人本人過目同意之後才會刊用。

這個拍攝計畫開展得很不錯，馬格南派去的攝影師個個都精氣十足。第一組被派去拍片現場的是布列松和英格・莫拉斯。李・瓊斯說布列松在同意接受這項任務時，剛開始有點生氣和擺架子，但瓊斯認為他內心是想去的。他們兩人到達拍片現場吃晚飯時，除了瑪麗蓮・夢露還沒有到以外，其他人都已經到了。布列松找了一個空位坐下，把相機放在他旁邊的空椅子上。夢露最後一個來，她正打算坐在布列松旁邊的空位時，夢露也假裝要坐到相機上。因此布列松後來高興地向朋友們展示他那台徠卡相機，說這是被瑪麗蓮・夢露祝福過的。

莫拉斯和布列松兩人都對夢露的魅力大為傾倒。莫拉斯在拍攝夢露在月光下排練一場舞蹈的場景時，斬釘截鐵地宣稱只要是拍瑪麗蓮・夢露，就絕不可能拍出一張爛照片。後來拍攝地點轉到內華達的賭場，布列松和莫拉斯被賭桌周圍賭徒們的表情深深吸引。布列松注意到一位矮小的老婦人，身穿一件藍色圓點的緊身上衣，戴著一頂十幾乎都構不到角子老虎的手把，但滿臉嚴肅冷酷，一副決心要贏的表情。布列松在拍攝時極為冷靜，他身著一件軟皮夾克，裡面是整潔的藍襯衫，找不出一點瑕疵。他只帶了兩台相機，對誰都客氣有禮。他的眼睛能看到大廳裡的一切細節，偶爾他對某一張面孔或一個場景發生了興趣，就會像煙一樣無聲無息地飄移過去，站在最佳的拍攝點，拿起相機拍攝。布列松與大多數攝影師不同，他拍攝時從不要求稍微改變一下環境或要求對方擺個姿勢，從不干涉和打擾對方。

布列松開玩笑地對夢露說：「請坐，是否能請你為它作一個餐前的祈禱。」當大家大笑

英格．莫拉斯是第一次見到阿瑟．米勒，儘管她十分熟悉米勒的作品。莫拉斯曾在巴黎與尤．蒙頓（Yves Montand，法國男演員、歌手）和茜蒙．仙諾（Simone Signoret，法國女演員）看過阿瑟．米勒編寫的《激情年代》（The Crucible，編按：以獵巫的劇情影射麥卡錫主義）這部戲。「從他的作品中，我想像他應該會十分嚴肅，」英格．莫拉斯回憶說，「但我第一次見到他，是在雷諾（Reno）的一個游泳池，他一邊仰泳一邊講笑話。後來我們大家都去一家飯店吃飯，席間全聽他一個人在說笑話。」莫拉斯是少數幾個在電影拍片現場，卻還不知道米勒與夢露婚姻出現裂痕的人，因為當莫拉斯採訪夢露時，夢露講到她與米勒之間的關係不錯。但不久之後，他們倆的婚姻關係就正式結束了。莫拉斯後來在紐約又見到米勒，當時她被邀請去採訪米勒的另一部戲。一九六二年，莫拉斯與米勒結婚了。他們先暫住在切爾西酒店（Chelsea Hotel）一段時間，之後就搬到康乃狄克州剛買的農場。

在布列松離開雷諾之前，當地的一名新聞記者曾採訪了他。從錄音中可以看出，布列松被夢露迷住了：

「當我第一眼看到夢露時，我大吃一驚，以為是童話故事中的仙女出現了。啊！她真是太美了，每個人都可以看出這一點，而且她還散發出一種神祕的氣質，像法文中所說的『la femme éternelle（永遠的女神）』。

除了美貌，她身上還有一種靈氣，是一種聰明才智、是她的個性。那種閃爍的、非常微妙而又鮮明奪目的東西，一閃而過地消失然後又出現。你所見到的那些美麗和聰慧的元素，使她不但是位美麗的女演員，而且是位真正表裡如一的女士。」

莫拉斯和布列松離去後，電影拍片現場的氣氛開始彆扭起來。夢露變得愈來愈難相處，電影的攝製工作一點點地拖延下去。沙漠中的一些拍片地點離雷諾有六十多英里，加上天候酷熱，讓夢露累壞了。有一次，伊芙．阿諾德與夢露約好要開車接她回雷諾，夢露卻因服用了過量的安眠藥，被送進了舊金山醫院。夢露在醫院休養恢復後，正巧跟阿諾德搭同一班飛機返回拍片現場。夢露一再懇求，最後阿諾德因此一直待在電影

拍片現場長達兩個月。

阿諾德回憶說：「在電影拍攝期間，瑪麗蓮有兩次服用了過量的安眠藥。那時她與米勒的婚姻關係剛剛破裂，她常常遲到，她的導演對她十分尖刻，但她從不對我講她的難處。我記得當她從舊金山醫院回來時，顯得筋疲力盡。我那時在機場，機場有一條大幅標語『歡迎回來』以及其他很多類似的標語。我猜她應該不想在從醫院回來的途中講什麼話。她一回頭就看到了我。她朝我跑過來擁抱我說：『我真高興你在這裡！』我躡手躡腳地從飛機的舷梯上走下來，但她一回頭就看到了我。她朝我跑過來擁抱我說：『我真高興你在這裡！』第二天她對我說：『我要去看新拍的鏡頭，你覺得我看起來怎麼樣？』我回答說：『你看上去棒極了。』她確實是。但她接著說：『我很累，我拍這部片已經六個月了，我也三十四歲了，接下來我還能去哪兒？』她一直這樣念著，但從不特別明指是什麼事。」

阿諾德與恩斯特．哈斯在電影拍片現場時，大多數時間都在拍沙漠中的野馬而不是人。「所有在電影裡出現的人都是亂點鴛鴦譜，因為夢露、蒙哥馬利．克利夫特和休斯頓都面臨些問題。蓋博也常常沉默不語，就像天上的流星，雖然閃耀光芒，但終將消失無蹤。他們像是將預言演繹出來的演員，他們各自的真實生活也出現了同樣的問題，就像自己參加自己的葬禮。」

艾略特．歐威特有個不討好的任務，是為全體演員和導演拍一幅合照。他避開所有人，躲在一邊做了三天，把梯子、箱子、小凳子等雜物堆放在一起，而且不告訴任何人這些東西要做什麼用。到了拍合照的那天，一切都很順利，他邀請全體人員去他安排的布景地，照片的效果就像是《Vogue》雜誌中的時裝照。休斯頓坐在一張小凳子上，米勒站在高梯子上，弗蘭克．泰勒站在梯子下，瑪麗蓮．夢露坐在另一張小凳子上，克利夫特坐在一只木箱上，蓋博則站著。「這幅照片拍得很有意思。」歐威特回憶說，「因為這個場景布置得十分隨興，當時夢露處於不安的心境，休斯頓整夜都在打牌、喝酒、抽菸，一切都亂糟糟的。這也給了攝

影師很高的自由度。而當被拍攝的人放下戒心，或是他們處在不預期的地點，通常照片都會比較有趣。」

馬格南一開始就同意讓瑪麗蓮·夢露事先過目照片，並有權決定是否同意刊出，這就無可避免地帶來了

麻煩。夢露在印樣上把她不喜歡的照片用色鉛筆做了記號，這些印樣被送到劇組公關手中，再由劇組公關送

往位於洛杉磯的電影製片公司宣傳部，最後再轉回到夢露的私人公關那裡。當馬格南最終於收回印樣時，

發現被同意刊用的照片已不足以組成一篇圖片報導了。伊芙·阿諾德花了一個星期的時間，每天去找夢露，

說服她同意多發表一些，最後才總算湊足了照片。到這時，阿諾德才知道夢露與米勒婚姻破裂的事。夢露住

的這幢房子被狗仔隊們給團團包圍。

阿諾德常常替瑪麗蓮·夢露難過：「我總是設法讓事情變得順利一點、容易一點。她是個很勇敢的人，

我第一次見到她時，她熱情奔放、聰明、有趣。但在我認識她的那一段日子裡，她的生命裡已經有一股悲傷

的暗流。她從來沒有對我提過甘迺迪兄弟的事。在她要去參加甘迺迪生日酒會的晚上，她還打電話給我，邀

我一起去。那時我已拍了她很多的照片，我心想，天啊，別再來了！所以我說我不能出席。當然這之後我很

後悔，她理解我，並沒有因此生我的氣。她總是對我很不錯，我們相處得很愉快，我從來不覺得有發生過什

麼問題。」

在一九六〇年一月的馬格南年會上，莫里斯提出的擴大馬格南的計畫，在辯論之後被否決了。年會決

定馬格南要加強管理，目標是建立簡單和易於管理的機構，在運作時不但必須考慮攝影師們的時間和市場需

求，而且必須顧及攝影師的利益。年會還成立了一個由攝影師與辦事處職員組成的小組，針對每位攝影師的

不同特點和需要，以靈活、明確的方式提供不同的服務。至於機構的擴大，則只有當它的質提高後，才會考

慮量的發展。

幾個月之後，莫里斯在一份報告中提出，目前的圖片市場情況是：商業性拍攝任務很興旺，而且馬格

南的聲望也很高，但雜誌編輯委派的任務卻急劇下降。二月，紐約辦事處從雜誌方面得到的收入不到三千美

元，而且沒有任何攝影報導被推銷出去，巴黎辦事處在雜誌方面的收入也只有一千六百二十九美元，只占辦

事處自身辦事經費的三分之一。莫里斯責備攝影師們沒有去報導阿加迪爾（Agadir，位於摩洛哥西南部）大地

震，也沒有去報導南非的政治動盪，和在美國南部幾個州發生的人權示威活動。馬格南想獨家採訪關於死刑

犯卡里爾·切斯曼（Caryl C. Chessman）的故事，卻因官方的壓力而沒能成行，但莫里斯說他仍希望能拍到切

斯曼被處死前的最後照片。

一九六〇年，取名為《馬格南攝影師所見的世界》的攝影展，在華盛頓的史密森尼博物館

（Smithsonian）開幕，之後還將赴歐洲和日本巡迴展出。在該攝影展覽的前言中，攝影界德高望重的愛德

華·史泰欽把很多榮譽加諸到馬格南：「馬格南在新聞攝影領域，建立了一支重要的、有遠大影響的隊伍

……。這個世界上獨一無二、由攝影師們自己組成的圖片社，不停地追蹤著全世界發生的重大事件。今天，

他們在記錄和報導全人類的新聞事件上作出的貢獻，在將來，將成為永恆的、對歷史的見證和斷言。」史

泰欽並且樂觀地補充說，「馬格南將成為攝影師們的後盾，而每位攝影師又是馬格南的後盾，未來仍將如

此。」

◆
◆
◆

伊芙·阿諾德在她位於倫敦的小公寓中接受採訪：

「我第一次拍攝瓊·克勞馥（Joan Crawford）是在一九五五年，那時她正在拍一部電影《怨婦悲秋》

（Autumn Leaves）。我在紐約的一位服裝設計師那裡見到她，她帶了兩隻小貴賓狗，一手牽著一隻。她先跟

每一隻貴賓狗都嘴對嘴地親吻，再把牠們遞給祕書，然後說：「好了，來拍照吧。」她完全喝醉了。我前前後後為她拍了幾次照片，每次她都是醉醺醺的。她都喝四十度的伏特加，但她把伏特加裝得很好帶在身上，所以聞不出氣味。

「她走進一間試衣間，想要試穿什麼就把衣服脫了，一絲不掛，還一定要我為她這樣拍。我對應付這種情形一點經驗也沒有，我也不知道就算是發生在今天我是否就能應付。我那時真給嚇傻了，我唯一能想到她脫光光的原因，是因為她拍過幾部色情電影，而且流傳到很多國家被放映過，她喜歡別人拍她的裸體。但在二十歲時拍是一回事，在五十歲時拍，又是另一回事了（編按：克勞馥當年剛滿五十歲）。

「我在拍她時，忘了相機裡裝的是彩色底片，所以沖洗時就遇到了麻煩，因為我必須送去沖洗店，但我不敢，我擔心沖洗店的員工會複製這些裸體照兜售。我自己從沒有沖過彩色底片，所以我到最近的柯達公司，買了一套沖彩色底片的藥水，店員告訴我如何使用，我很擔心會把底片沖壞，這樣克勞馥會以為我找藉口偷了這些照片，因此勢必不能失敗。結果很幸運，底片沖得很不錯。幾天之後，她打電話給我，約我二十一日跟她一起吃午飯。當我走進她家時，她向我伸出手。我把裝了幻燈片的小盒子交給她，她把幻燈片對著光一張一張地看，然後斜靠在餐桌上，吻了我，並且說：『愛和信任是最重要的。』我猜想，她一定受過別人的騙。

「大約五年後，我讀到一條新聞，說克勞馥破產了。我當時正與《生活》雜誌討論拍個什麼樣的題材，那時她正在拍她的最後一部電影大片《冷暖群芳》（*The Best of Everything*）。我打電話告訴她，《生活》雜誌打算刊用一篇關於她的報導，她說這篇報導要由她自己來主導編輯，我說這不太可能，她就變得很兇，我說我很抱歉，因為我知道《生活》雜誌的編輯不可能同意，她才說：『好吧，你再想想看。』」那天晚上，她自己去找了《生活》雜誌的亨利・魯斯。她把他從床上叫起來，

瑪麗蓮・夢露於拍片現場

伊芙・阿諾德攝於加州洛杉磯，一九六○年。（MAGNUM／東方IC）

對他說，那個叫阿諾德的女人不同意她主導照片的編輯權。魯斯因為在半夜被吵醒，暴怒地打電話給主編艾德·湯姆生說：『她想幹什麼就讓她幹，讓我好好睡個覺，別讓她再纏著我！』湯姆生第二天打電話給我，告訴我前晚發生的事。我說：『別這麼做，這樣做不對，會把報導搞砸的。』我肯定她會打電話來，於是我們決定等她到中午。到了加州時間大約九點多時，克勞馥打電話來了，她說她同意由我們來編輯她的報導，然後她又補充說：『親愛的，如果我不喜歡你拍的報導，那你再也別想在好萊塢拍照了。』

我完全沒打算採用。

「這篇報導棒極了，是我拍過最好的圖片報導之一。她說她希望每當公開露面的時候，都能展示出她最巔峰的狀態，所以如果她晚上要去公開場合的話，從早上就要開始準備了。她有兩名專業按摩師為她按摩，再替她化妝。她要我去她那裡拍攝。我讓她躺在按摩檯上，讓一名按摩師按摩她的頭，另一名按摩她的腳，這張照片棒極了。她還要讓別人看她怎麼樣替睫毛上色，讓別人看到她仍有曼妙的體型。但她做的這些，我並不會放到報導裡。有一天，當我們在拍照的時候，她拿出熱蠟除毛膏在她的腿上除毛，還讓我拍下來，但

我第一次為她拍照時，她一邊脫衣服，一邊帶著惡意談起瑪麗蓮·夢露。她只在演員工作室見過瑪麗蓮·夢露，她說：『夢露甚至連內衣都沒穿，屁股露在外面，她真丟我們電影界的臉。』那時候我已經替夢露拍過幾次照片。就在那一年的下半年，夢露打電話請我去華爾道夫酒店（Waldorf）討論一個她想拍的主題，那時她隸屬於二十世紀福斯公司旗下。我到了夢露那裡，她開了門，穿著一身半透明的黑色睡衣，手裡拿著一把梳頭髮的梳子。夢露說一會兒有位女士要來採訪她，所以讓我在一旁陪她。那位女記者來後，夢露對她說：『你不介意我邊說邊梳理毛髮吧？』那位女記者回答說：『不，當然不介意。』然後低下頭在筆記本上寫了些什麼，當她抬起頭時，夢露坐在那裡，正用梳子梳理她的陰毛。」

Chapter

9

切·格瓦拉
日記事件

切·格瓦拉。阿根廷政治家，一九六一至
六五年擔任古巴工業部長，在他的辦公室
接受獨家採訪。雷內·布里攝於古巴哈瓦
那工業部，一九六三年。（MAGNUM／
東方IC）

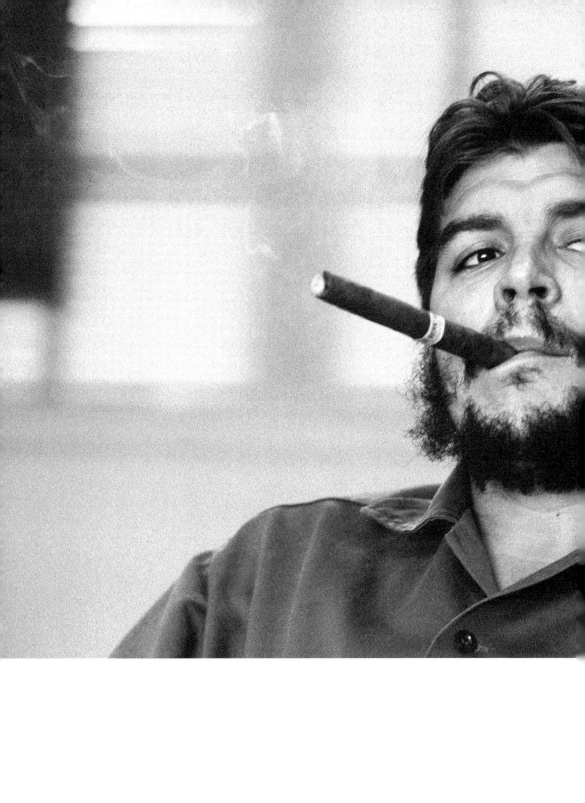

一

一九六〇年三月，南非白人警察在離約翰尼斯堡三十英里的沙佩維爾鎮（Sharpeville），開槍屠殺黑人居民，震驚了全世界。這場無端的血腥屠殺事件，共造成六十九名黑人死亡，一百六十二人受傷，當時只有一名攝影記者拍了下南非白人政府的可恥行徑，他就是二十六歲的英國人伊安・貝瑞，當時是《Drum》雜誌的攝影記者。出事的那天下午，貝瑞拍到驚恐萬分的黑人男女和孩童，為了躲避警方射擊而狂奔的照片。

當照片在世界各國的媒體刊出後，世人開始關注南非黑人生活在種族隔離的苦難之中。貝瑞回憶道：

「三月二十一日我本來是輪休，那天南非的泛非主義者大會（Pan Africanist Congress）要舉行一次反對『通行證法』種族歧視的示威抗議活動，我在家聽到新聞說，在沙佩維爾鎮外有人被開槍打死了。我趕到《Drum》的辦公室，看看那裡能不能收到什麼消息，但所有的工作人員都出去了，只有副主編漢弗萊・泰勒（Humphrey Tyler）在，而且編輯部還沒有得到任何消息。於是泰勒和我開著編輯部的汽車去了沙佩維爾鎮，想看看那裡發生了什麼事。當我們到達時，已經有偵察飛機在天空盤旋，還有十五輛媒體的車子停在鎮郊。

「警方當時很罕見地出動了裝甲車，新聞媒體於是緊跟在後。在途中，我們兩次被警察攔阻，要我們停下來，並以我們非法闖入鎮區而威脅要把我們抓起來。在那個時期，白人是不准進入黑人居住的鎮區。在這批新聞記者中，有不少是才剛來南非的新手，被日益緊張的種族衝突吸引而來，他們最後都掉頭離開。但漢弗萊和我覺得不應該離鎮中心太遠，因此決定保持一定距離緩緩跟著警方的車隊。最後我們抵達一個四周圍著鐵絲網的警察局，警察局的兩邊臨路，另兩邊則是大片空地。警方的武裝車輛已經進駐空地，我們把車停到旁邊的一處垃圾堆積場後面，沒有被警察發現。

「泰勒留在車子裡，我則下車探查究竟發生了什麼事。我估計群眾大約聚集了兩三千人，但因為空地很大，看上去人並不多。我跟一些示威者談話，他們沒有什麼敵意。警察則站在遠處，我感覺好像沒有什麼可拍的，而且擔心沒拍到什麼反而被警察發現而逮捕，於是就穿過垃圾場往回走到我們的車子旁。我探過車窗

對泰勒說：『也許我們應該打電話了解一下，問清楚到底有沒有發生什麼事。』

「突然，從人群裡傳來叫喊聲，我轉身穿過空地往回走，看到警察已經站上裝甲車頂，揮舞著手中的斯登自動步槍（Sten gun）。當我走到只有五十碼遠的距離時，警察開始向群眾開槍，但我相信在我離開到走回空地的這段期間，警察並沒有遭遇任何威脅，也沒有任何危險。我只能猜測，他們蓄意開槍殺人是要給這些黑人一次教訓，一次恐怖的教訓。

「人們開始向四面八方奔跑逃命，有些人朝我這邊跑來，有些人朝我的反方向跑去。一名婦女就在我身邊被子彈擊中；一個男孩把上衣翻過來包著頭向我跑來，似乎以為這樣可以擋住子彈。我立刻趴到地上開始拍照。

「槍聲停了一會兒又開始射擊。在槍聲暫停的幾秒鐘裡，有一名男子站在我身邊的婦女旁，用手去碰觸那名婦女，男子抬起手，看到手上都是鮮血而呆住了。我想如果我再不逃走也會被射殺，所以我跑回我們的車裡。我們急急忙忙開車離開，但一下子就迷了路。我們緊張極了，怕有人會對我們這兩個白人報復。我們問一名黑人男子路怎麼走，他很爽快地告訴了我們。

「我們兩人都沒有想到，我們成了南非歷史上重要時刻的目擊者。當然，這是在後來才證明的。我們不知道有多少人遇害，而《Drum》隔天就要截稿，所以我們兩人急急忙忙趕回辦公室。我們的心裡在想：『哇！我們的雜誌拍到了一個重大的獨家新聞。』我很快地把底片沖出來，洗成照片，交給正趕來雜誌社的主編湯姆・霍普金森（Tom Hopkinson）。雖然我拍到的照片不太精彩，但我用大量的照片記錄了這個事件。」

令貝瑞氣憤和沮喪的是，《Drum》的老闆吉姆・白利（Jim Bailey）也到了辦公室，他拿起一張照片看了看，下令湯姆・霍普金森不要登出這些照片。他認為登出這些照片，南非政府會查封這本雜誌。霍普金森把貝

瑞拉到一旁，建議他把照片寄到倫敦的「相機新聞」圖片社（Camera Press）。於是，貝瑞一刻也不遲疑地把這些照片寄去。

沙佩維爾鎮事件成了南非黑人反種族隔離抗爭的轉捩點：表面的平靜被打破了，全國各地的罷工、燒毀關卡、示威遊行和暴力變得屢見不鮮，鎮區內居住的黑人與白人統治者之間展開了非正式戰爭。這場解放戰爭，由泛非主義者大會和非洲國民議會（ANC）帶領，反抗黑人所受到的壓迫。白人開始恐慌，南非的股票暴跌、資金外流，愈來愈多有正義感的白人提議建立民主政權，擺脫大英國協的干預。

在沙佩維爾鎮，警察逮捕了不少黑人。幾週後，這些黑人的案子在法庭開審時，貝瑞的照片被用來為他們辯護。警察最初說他們只開了一次槍，但從貝瑞的一張照片中可以清楚地看出，站在裝甲車頂上的警察，正在重新裝填自動步槍的子彈。後來警察又辯解說，他們當時身處險境，害怕群眾一擁而上。但從貝瑞的照片上看出，當警方一開槍，群眾就從空地四處逃散，而且從底片的印樣可以清楚證明，警方有第二輪的射擊。最後，沙佩維爾鎮被逮捕的黑人，所有被起訴的罪名全部撤銷。

貝瑞因為此事廣受讚譽，在攝影界闖出了名氣，雖然他自己認為這片子拍得並不好。貝瑞一九三四年出生於英格蘭西北部的蘭開夏（Lancashire）。他第一次到南非時只有十七歲，這個不知道辛苦是什麼的年輕人，急於想做點什麼事，急於想出去看看世界。他先跟著工業攝影師羅傑‧馬登（Roger Madden）擔任攝影助理，馬登以前曾經與攝影大師安瑟‧亞當斯一起工作過。貝瑞幫馬登揹攝影器材、布置燈光，從中學到了基本的攝影知識，之後他把一輛老舊的凱迪拉克敞篷車改裝成一個移動攝影棚，一個村莊一個村莊地走，拍照時架起布景跟影燈，替附近農莊的居民拍攝肖像。

後來，他在約翰尼斯堡一家目標讀者群為黑人的政論性週報找到一份臨時工，貝瑞漸漸認識了黑人的民權運動，是為了反抗白人政府所施行的、愈來愈多的種族歧視政策。

貝瑞回憶：「那個時期，南非的大多數白人不與黑人來往，我的白人朋友認為我的行為非常奇怪，因為我居然替一家明顯支持黑人的報紙工作。很快地，我不得不面對南非的種族歧視，以及和黑人記者同僚一同工作時遇到的問題。比如工作之餘，我們不能一起走進同一家飯店喝酒。如果是要過夜的外出採訪，報社的汽車必須把我們送到城裡的旅館居住，黑人記者只能在鎮區的黑人生活區過夜，司機也只好在汽車裡待一夜了。」

貝瑞當了一陣子自由攝影師，但並不成功，後來加入一家思想自由的《蘭德每日郵報》（Rand Daily Mail），這是一份抨擊南非種族政策的有力報刊，貝瑞在那裡受到了相當程度的影響。後來又轉到《Drum》雜誌工作，這份雜誌想要仿效美國的《生活》雜誌，主要讀者群是黑人，主編是極具傳奇性的人物湯姆·霍普金森。湯姆·霍普金森以前是英國著名的《圖片郵報》主編，貝瑞的生活和事業受他的影響最大。霍普金森鼓勵貝瑞要相信自己的直覺，幫助貝瑞提升攝影報導的能力。在貝瑞打算辭去《Drum》的工作時，霍普金森建議他與馬格南聯繫。

對貝瑞來說，加入馬格南可以說是「夢想成真」。實際上，在加入馬格南的過程，他差點因為與布列松的一次交往給搞砸了。「雖然加入馬格南是一個很長的過程，需要先當見習會員，然後準會員，最後才是正式會員，但最關鍵的是要讓布列松點頭。他們常約在馬格南樓下的咖啡館看看新人的作品（卡帕以前就常在那兒玩彈珠台），但我把事情給搞砸了。雖然我住在巴黎，且巴黎人幾乎都喝咖啡，但我一向是喝茶的。那天，當服務生過來點餐時，我為了給布列松留下好印象，就替他點了咖啡，但其實他一向只點茶。總之，我給他看我帶來的照片，他看了看照片，沒說什麼就慍怒地離開了。巴黎辦事處的主任威廉·德·巴茲萊爾（William de Bazelaire）後來打電話給我說：『你那天怎麼了？你把布列松惹毛了，他非常氣你……你這樣不行……』我會想辦法說服他，讓他再見你一次。你到底幹了些什麼好事呀？』我告訴他發生的經過，很

明顯地，問題出在我給他看的是放大印出來的照片，而不是底片印樣。布列松不愛看放大後的照片，他要看連續的底片印樣，這樣他才能了解你觀察事件發展的過程，但沒有人告訴我這一點。第二天我又約布列松見面，我帶了底片印樣，也替他點了茶，就這樣我加入了馬格南。

「那時候，馬格南巴黎辦事處只有一間小辦公室，非常擁擠，我們互相幫忙編選回來的照片，職員也參與進來一起做，大家就像一個大家庭。負責管裡底片檔案的人熟知每個攝影師的底片和照片，所以只要有人進來想要買某一幅照片，他可以立即找出底片沖洗加工。我有時會在晚上一個人去辦公室，把其他攝影師過的饋贈就是『跳棋』這隻小狗，但他捨不得退還。）阿諾德回憶說，那隻狗看起來又老又病又髒。而在四的底片印樣拿出來，一邊看一邊觀摩學習，這是對新手最好的教育了。」

＊　＊　＊

此時在大西洋彼岸的紐約辦事處，正把注意力集中在即將到來的總統大選，並把焦點對準極具魅力的民主黨候選人約翰‧甘迺迪身上。伊芙‧阿諾德接受《哈潑時尚》（Happer's Bazzar）雜誌的委派，要拍攝這場總統大選中，尼克森和韓福瑞（Humphrey）、甘迺迪和詹森（Johnson）這兩組正副總統候選人的夫人們。伊芙‧阿諾德與雜誌編輯去了華盛頓，還帶了雜誌社特別準備好的套裝希望她們穿上。在採訪完尼克森夫婦要離去時，阿諾德被尼克森那隻眾所皆知、名叫「跳棋」（Checkers）的小狗給絆了一跤。（編按：一九五二年，艾森豪與尼克森搭檔競選總統，尼克森身陷政治獻金醜聞，他在一場演說替自己辯解時聲稱，他唯一收

「我對甘迺迪夫人的印象最深刻，因為她拒絕穿雜誌社為她準備的套裝，堅持穿她自己的那套紀梵希（Givenchy），她認為那跟她最搭。當我們討論該怎麼樣替她拍照時，我建議她跟女兒卡洛琳（Caroline）一起入鏡。她很不悅地反問：『為什麼每個人都要我跟嬰兒一起合照？』事實上，當時媒體並沒有把報導的焦

點放在她身上，除了報紙偶爾登出她的照片，她在媒體曝光的機會並不多。我跟她說，雜誌給我四頁篇幅報導四位候選人的夫人，而她，最年輕也最漂亮，如果跟嬰兒一起合照，肯定會被排在第一頁。我還加上一句『這對爭取選票很有幫助。』她沒有回答我的話，只是走向門口要她的髮型設計師肯尼思（Kenneth）進來。

肯尼思從紐約一路跟著她，專門替她在拍照前打理髮型。他們上樓去準備，當他們從樓上下來時，賈姬帶著卡洛琳，問我：『我們在哪兒拍？』當時陽光正從屋子後面的方向照進來，所以我建議去那裡。我見到後面一條長凳上坐著兩位男士，其中一位正在採訪另一人，我當時專心測光，沒有太注意這兩個人。夫人問我行不行？我點點頭。她就伸出一個指頭向兩位男士比了比，意思是請他們上樓去，他們就起身離開。兩人中年輕的一位開了門，然後又轉過身走回來，向我伸出手說：『容我自我介紹一下，我叫約翰・甘迺迪。』」

馬格南出版這本攝影集是科內爾・卡帕的主意，用照片來描述甘迺迪就職演說中的要點。每幅照片都先分別在媒體上發表，攝影集在第一百一十天完成。參與拍攝的攝影師有：科內爾・卡帕、布列松、艾略特・歐威特、培特・格林・英格・莫拉斯・馬克・呂布和丹尼・斯托克，另外還有康斯坦丁・馬諾斯（Constantin Manos）和尼古拉斯・鐵柯米羅夫（Nicolas Tikhomiroff）兩位馬格南準會員。拍攝主旨聚焦社會和經濟議題，報導甘迺迪政府在上任的第一個一百天裡，有哪些具有魅力的施政。例如：他們拍攝政府為失業礦工提供免費的食物；一位厄瓜多爾母親從一個由美國捐贈的抽水井喝到了清水；在國會山莊，總統的一位助理與一位

甘迺迪在一九六一年一月入主白宮。在科內爾・卡帕的帶領下，九位馬格南攝影師合作快速完成了一本攝影集，記錄了甘迺迪政府上台後的第一個一百天。甘迺迪激勵人心的就職演說還在世人耳邊迴響，大批文字和攝影記者都來報導這位「新一代」的美國總統，如何接過傳承的火炬，以及他向人民作出了什麼樣的許諾：「對我來說，我絕不會對國會、或是人民，壓制任何針對事實的報導，無論是過去的、現在的，還是未來的，這些資訊對於幫助我判斷領導的正確和面臨的危險至關重要……」

國會議員緊急磋商，希望得到議員支持甘迺迪提出的一項法案……。科內爾報導白宮的情況，布列松陪同羅伯‧甘迺迪（Bobby Kennedy，時任白宮顧問、司法部長）前往南方視察當地的民權問題。一切都進展得十分順利，直到第九十七天，一群武裝的古巴流亡分子登陸豬玀灣，打亂了整個拍攝計畫。

當時布魯斯‧達維森雖然並沒有參與拍攝《甘迺迪的一百天》，但他也在美國南方拍攝新政府十分關心的黑人基本人權問題。達維森由《紐約時報》派去那裡採訪「自由乘車者」（Freedom Riders）。這是由一群年輕的民主人士發起的運動，旨在深入美國南方挑戰當地施行的公共汽車種族隔離搭乘規定。達維森跟著這些「自由乘車者」從阿拉巴馬州的蒙哥馬利（Montgomery）出發。不久之前，他們才被一群白人種族暴徒攻擊。

「我們去車站搭乘長途巴士，我拍攝了『自由乘車者』被國民兵和十幾輛警車團團圍住，表情嚴肅的士兵們，握著上了刺刀的步槍排在兩側。『自由乘車者』開始唱起自由之歌，巴士緩緩從車站開出，街道兩邊的白人對我們發出嘲笑。當巴士開到人煙寂寥、兩邊都是樹木的高速公路上時，『自由乘車者』成員們平靜地唱著歌，以驅散心頭的恐懼，因為他們有可能會被白人種族主義分子從暗處開槍狙擊。當車子抵達傑克遜這個地方時，他們全部被警察抓起來給帶上警車押走。」達維森被他們勇敢的行為深深地打動，在之後的幾年，達維森持續不斷報導黑人的民權抗爭運動。

「有一晚在田納西州的布朗斯維爾（Brownsville），我在鎮裡一家小餐館，拍攝一對黑人在自動點唱機旁跳舞，被當地的警長抓了起來。他們把我關到拘留所裡，審問了一個多小時，他們想知道我是不是共產黨或民權運動人士。我告訴他們我是一名攝影師，因為得到一筆補助金，前來報導美國南方。警長警告我：

『這些搗亂分子已經讓我們夠麻煩的了，你給我滾出我的鎮，要不然我們一定給你好看！』

「幾週之後，我參加了十多場示威遊行，示威的原因是要追悼一名宣揚黑人平權的郵差，他身上揹著寫

有『終止美國隔離政策，黑人白人都平等』字樣的廣告招牌徒步旅行，當他走下蒙哥馬利的高速公路時，被一名白人狙擊手給射殺。我跟示威群眾一起上街遊行，拍攝他們的活動。一幫憤怒的年輕白人緊隨在我們後面，我也拍了下來。當示威群眾停下來休息時，那些白人青年靠得更近了。一名黑人示威者坐在路邊，被這群白人青年包圍著，要跟他說話。其中一名白人劃了一根火柴，朝那位黑人的頭上丟過去，但那位黑人仍喃喃地說著些什麼。我很小心地把我的徠卡相機舉到眼前拍了兩幅，卻低頭假裝看著地上，希望不要引起他們注意而遭到攻擊。」

在康斯坦丁·馬諾斯為《甘迺迪的一百天》這本書拍照時，他還不是馬格南的正式會員。早在一九五一年，他就帶了自己的作品去馬格南的紐約辦事處，那年他才十七歲，從南卡羅來納州的老家，搭灰狗巴士北上紐約。「我早就想當一名攝影師，也早就想成為馬格南成員。布列松的作品影響我極大，那時我只有十幾歲，我曾想盡辦法弄清楚布列松用的是什麼底片，後來知道他用的是英國依爾福（Ilford）底片。我到我家當地的照相器材行打聽，店員說從來沒聽過這個牌子，大家都是用柯達。我請他們幫我從紐約訂購一些依爾福底片，因為我著迷於這款底片的質感和我想追求的影像效果。」

馬諾斯是那種早熟、有堅定目標的人。當他只有十九歲時，就被波士頓交響樂團指定為「檀格塢音樂節」（Tanglewood）的官方攝影師。拍攝工作完成後，馬諾斯出版了一本名為《交響樂肖像》的攝影集，該書出版時，他已是美國《星條旗報》（Stars and Stripes）的專職攝影。在參加拍攝《甘迺迪的一百天》之後，他決定去希臘生活，拍攝他父母親生活過的村莊。

「我在希臘生活的時候，曾開著一輛小福斯，帶著我拍的希臘鄉村照片去馬格南巴黎的辦事處。那裡的人請我把照片留下，我同意了，然後就回去希臘。到現在我還清楚記得一九六三年時，我聽到被獲准成為馬格南會員的那一刻，那時我正在羅德島（Rhodes）附近的喀帕蘇斯島（Karpathos）上，一個位於山頂非

常偏遠的村莊。我選擇拍攝希臘偏鄉的原因之一，是當地沒有電力供應，這樣的鄉村生活比較原始。而在這個山頂偏鄉裡，情況更為特別，那裡不但生活原始，而且保留了不少希臘其他地方早已失散的習俗。例如婦女們自己織布做衣，當地的鞋匠替全村每一個人做鞋，而且是希臘唯一全村居民都會演奏樂器的鄉村。當時，都是由我的女朋友在雅典替我轉信。有一天，郵件中有一封馬格南的來信，信中告訴我，在最近的一次年會上，我已經被吸收成為馬格南準會員。我一下子驚呆了，真可惜，在那個偏遠的地方沒有人分享我的快樂！」

內部的衝突與矛盾

一九六一年，恩斯特・哈斯心平氣和地離開了馬格南。離開的一部分原因是，他認為當時馬格南沖洗加工彩色照片的條件不夠理想；另一部分原因是，馬格南總是入不敷出；最後一部分原因，照他自己的說法是：「我已經厭倦手拉著手圍成一圈跳舞。」同年，愛德華・史泰欽在加州舉行的「第二屆攝影記者會議」上，展出哈斯的彩色攝影作品，並在發言中要求與會者給予這些作品足夠的重視。他說：「我推斷，我們已經進入了攝影的新紀元，這裡，我們看到了這位年輕攝影師的自由精神，他不被傳統或理論所束縛，他走出自己的路並發現了攝影藝術中前所未有的美。」

約翰・莫里斯在一九六一年的一次會議上，與科內爾發生了激烈的爭吵，之後他也離開了馬格南。儘管科內爾承認約翰・莫里斯一個人所承擔的工作確實太多。莫里斯認為：「我覺得這次爭吵是由於相互不滿造成的。我相信，我是馬格南裡唯一可以很自在地跟攝影師們頂嘴的職員。在別的雜誌社，攝影師要聽編輯的；但在馬格南，則是編輯聽攝影師的。我當過雜誌編輯，我常常能從編輯的角度看問題，因此有時候馬格

南的攝影師們認為我不是他們得力的推銷員，倒像是一個批評者。」

那年夏季，馬格南進入一個內省時期。艾略特‧歐威特總結了一份供內部傳閱的調查報告，請全體馬格南成員思索「為什麼我要加入馬格南？」，他提問：「是因為馬格南對自己很實用？還是能讓自己致富？是因為我們的名字可以與布列松並列？是因為我們的業餘愛好或者只是一種習慣？是在與雇主討價還價時能令自己的名字更值錢？是為了豐富我們自己的內心？是因為我們沒有私心地只是對攝影的發展感興趣？是因為我們希望成為歷史的見證人？是因為有個地方可以隨意地待著？可以用你的獎杯來壓服那些被你迷住的讀者、工作人員或攝影師？是因為你欠馬格南太多而無法退出？是因為我們追求高水準、有人性的作品，並為了使它們發揮出更大的力量而聚集在一起？是因為以上的全部、部分原因，或者以上皆非？」

歐威特的提問同時也是解釋，他認為馬格南快要變成一個沒有思想的團體，無組織、無目的地漂流著。馬格南內部還常常存著十分幼稚的敵對氣氛，例如攝影師與攝影師之間、攝影師與職員之間。他提醒大家：「無私應該是馬格南的基本準則，同樣地，也應該是每個人應有的品質。如果我們的無私不足，就應該格外努力地克服對別人的妒忌心，以形成一個起碼的集體精神⋯⋯我們的過去顯示了馬格南的美好和堅實，這與我們拍攝作品的多少和有穩定的收入直接相關聯⋯⋯而我們以往的不足和弱點，也付出了相應的代價。」

布列松對此立即作出反應，他寫給全體會員一封公開信回答這些問題：

「我想，歐威特的報告讓我們每個人都開始思考當初加入馬格南的宗旨，以及將來的發展方向。以我個人來說，除了倒數第二和第三個問題之外，我對其餘問題的回答都是『不』。其一『是因為你欠馬格南太多而無法退出？』是的，我說欠得太多是特別有所指的，是針對卡帕、西摩、別斯切夫和現在這個馬格南成員們建立起的組織。

「其二『是因為我們追求高水準、有人性的作品,並為了使它們發揮出更大的力量而聚集在一起?』是的,馬格南使攝影師不但能獨立工作,同時又讓他們不會孤立無援。但我也注意到,在我們的作品中有一種順從習慣、缺乏聰明才智和良好視覺基礎的毛病,這一點將有損馬格南攝影師這個令人驕傲的稱號。

「但另一方面,我為我們重新努力改善目前鬆散的組織和混亂的財務感到高興。」

也許是因為歐威特那封信的作用,同年,馬格南製做了一份小冊子,再次確認全體馬格南成員將繼續保持由三位奠基人創辦的新聞攝影的原則,這三位奠基人也都在攝影工作中獻出了生命。但是,攝影師與職員之間的矛盾依然沒有解決。從當時一名女性職員寫給馬格南主席的一份諷刺意味濃厚的備忘中,可以看出這種衝突確實存在。備忘中說:「我相信『家庭主婦』的時代已經過去了,我們職員要去照料馬格南所有成員受到的委屈、傷害和他們的任性,除非我們全天候來幹這差使,不然根本做不到。而且,我也不認為有什麼理由,必須要有一位『媽媽』的角色,來幫那些已經成年的攝影師們。你說呢?」

李・瓊斯也認為,職員常常被要求充當攝影師保母的角色。「比如有人領編輯的薪水,但常常要花一整天的時間去跟瓦斯公司打交道,只因為有攝影師沒有錢繳瓦斯費被停止供氣了。類似這樣的事情習慣成自然變成了義務性的工作。但長此以往是有害的,因為攝影師養成了壞習慣把自己的問題丟給馬格南,讓職員去代辦,而且絕大多數都是攝影師財務上的問題。這一點幾乎成了馬格南的標誌,這也使馬格南成為一個特別難處理的地方。雖然你覺得你的工作有崇高的意義,但又有很多難處理的問題。經理人需要在部落式的團體和現代商業社會的兩極之間找到平衡。例如,我必須應付某一位攝影師,他要我轉告某雜誌編輯『X 你的!』」

「但是我又不得不與這位編輯共進午餐以保持關係,而這位編輯也讓我轉告這位攝影師『X 你的!』」

在攝影師彼此之間,問題也沒有好多少。當韋恩・米勒接任馬格南主席時,他很清楚地記得,為了要達成一項紐約辦事處和巴黎辦事處都同意的決定有多麼困難。「狀況往往會這樣:巴黎辦事處的人對我說,我

們必須解僱紐約辦事處的某個人，因為他做得不好；而紐約辦事處的人也會這樣說巴黎辦事處。這就會產生惡果，有人會魯莽地逕自決定開除某個人，讓大家都非常沮喪。記得有一次我與馬克‧呂布談一件事，花了好大工夫總算得到他的同意，於是我回到紐約再與科內爾‧卡帕談，並且也取得了他的同意。當我再打電話把結果告訴馬克‧呂布時，他卻說：『不行，我們從來沒有同意這樣做。』最後我發現，我們實際上沒有必要非得意見相符。我們只需要讓大家聚在一起討論，然後讓他們帶著各自的想法去自行其是。

米勒還記得馬格南有過一次小小的危機，當時英格‧邦迪想替自己調薪。這件事不是完全沒有道理，因為在馬格南，沒有人的薪酬是恰當的，但是沒有得到任何人的批准而給自己加薪確實不太好。所以米勒告訴邦迪不應該這樣任性，但邦迪置之不理。米勒無所適從，只好找培特‧格林幫忙，他們三人在紐約辦事處後面一個積滿灰塵的小房間裡互相咆哮。最後邦迪說：「是我的心理醫生說，我應該幫自己調薪。」格林也激昂地說：「那好！你去把你的心理醫生找來，我也把我的找來，讓他們兩個把事情搞定。」

在科內爾和韋恩‧米勒的邀請下，查理‧哈勃特（Charlie Harbutt）在一九六二年加入了馬格南。他原本是紐約「視界圖片社」（Scope Agency）的攝影師，他認為加入馬格南就像是贏得了一枚「勳章」。但哈勃特十分驚訝紐約辦事處與巴黎辦事處之間的怨恨：「法國人和美國人之間互不信任。在紐約辦事處的大多數攝影師是猶太人，而巴黎辦事處的攝影師大多出生於上流社會。基本上形成了這樣一種狀態：不論是哪個辦事處的人當選馬格南主席，這位主席想做的事總會被另一個辦事處的人反對。」

馬格南內部的另一個爭論是藝術與商業之間的矛盾。科內爾‧卡帕以他那典型的匈牙利式的謙虛和自責說，是他把商業攝影帶進了馬格南：

「是的，在這一點上，我是有責任的。一九六○年，我為《生活》雜誌拍了一篇報導，福特汽車廠生產了一種小型車，這篇報導相當有意思。因為亨利‧福特（Henry Ford）去世時，福特汽車廠只有四十七名工

程師，而到了一九六〇年當我拍這篇報導時，福特已經有一萬三千名工程師。我突然產生一個念頭，讓這一萬三千名工程師穿著白襯衫，站在這輛美國製最小的汽車後面拍了一張照片。《生活》雜誌只刊登了四、五頁篇幅，但我還拍了不少福特公司日常工作和技術方面的精彩照片，於是我就把這些照片賣給福特公司，他們以此出了一份十六頁、黑白印刷的公司年報。這之後，其他公司也開始邀請我們拍攝年報，這是公司年報採用照片的開端，這種做法從此像野火一樣蔓延開來，直到今天各家攝影公司、圖片社都還能從拍攝年報中賺到不少錢。」

實際上，在科內爾拍攝福特公司的年報之前，喬治·羅傑和溫納·別斯切夫在五〇年代初就已開始接受商業性的攝影任務。而英格·莫拉斯也在科內爾拍福特公司前一年，為紐約一家廣告公司拍攝了商業廣告：「馬格南突然發現，不少公司想把廣告拍成紀實攝影的風格，因此，紛紛將目光轉向了馬格南攝影師，當然也包括布列松。只是當我問布列松時，他拒絕了。但我自己則接下了這樣的任務，因為我剛剛在巴黎買了房子，需要很多錢。這類工作的酬勞極高，而且還非常有趣。我的拍攝任務是金融信貸銀行在紐約所做的宣傳活動，工作結束時，這家公司還僱用我拍的照片出了一本書，不是公司報告，而是一本攝影作品集。我拍攝時不用職業模特，那樣會有點矯揉造作，我找我的朋友來當模特兒。我先跟藝術指導一起商定拍攝環境然後開拍，而且只用了很短的時間，我為此感到很自豪。我先把人物和環境安排好，只用幾分鐘拍攝。藝術指導生氣了，他說：『我們付給你那麼多錢，你這麼快就拍完了。』但我回答：『我可是足足思考了一個星期，才能在這麼短的時間裡完成。』這次的宣傳活動十分成功。」但英格·莫拉斯很快就發現，她對商業攝影還是有許多顧慮，所以當她付完了房子的貸款後，就不再拍商業攝影了。

布列松對紐約辦事處參與商業攝影十分不滿，他公開表示：「對於一位攝影師，什麼是最重要的？並不是得到別人的認可或是事業上的成功，而是傳播，因為你拍的作品對人們有一定的意義、有一定的重要

性……攝影師的任務不是要提供什麼，我們不是廣告商，我們是歷史瞬間的見證人。」

馬格南紐約辦事處在一九六二年搬遷到西四十五街七十二號，因為沒有錢裝潢新辦事處，李·瓊斯和一位做裝潢的朋友想出一個點子，把「MAGNUM」幾個大大的英文字母油漆在門邊的牆上，但把「PHOTOS」這個字省略了，看上去有點像藥店或照相館。有一天，李·瓊斯聽到門口有動靜，出去一看，發現是布列松正站在一把椅子上，在「MAGNUM」的後面用氈筆塗上「PHOTOS」。布列松第一次到紐約辦事處的新址，就發現這個招牌太像麥迪遜大道上那些商號的招牌，非常生氣。

新市場與新契機

一九六二年對馬格南來說，最大的好消息莫過於倫敦的《星期泰晤士報》（Sunday Times）發行了一本免費的隨刊彩色雜誌。其他一些週報也紛紛仿效，於是一個新的圖片市場就誕生了。而《星期泰晤士報》在這一領域成了佼佼者，它的這本雜誌成了高水準新聞攝影照片的典範，這也意味著馬格南攝影師們有了用武之地。

《星期泰晤士報》雜誌的創刊號封面故事是伊芙·阿諾德拍攝麥爾坎·X（Malcolm X）的報導。幾年前，阿諾德說服《生活》雜誌委派她去拍攝這個黑人穆斯林運動，而且她還說服了麥爾坎·X同意配合她的採訪。在兩年的採訪報導期間，阿諾德跟隨麥爾坎·X，從華盛頓到紐約再到芝加哥，拍攝了黑人穆斯林組織的各種相關活動。伊芙·阿諾德成為這場黑人運動中唯一出現的白人面孔。在集會中，情緒激昂的黑人群眾大聲叫罵「魔鬼是白人」，阿諾德也習慣了人們當她的面罵她是「白種母狗」，有一次甚至有人把點著的香菸戳在她的背上。「當我從人群中穿過時，他們用點燃的香菸戳我的衣服，把我的衣服燒出一個個洞。」

因此我不再穿棉或絲質的衣服而改穿羊毛衣服了，因為羊毛不會被點燃。」在華盛頓的一次麥爾坎·X運動的群眾集會上，美國納粹黨的頭子林肯·洛克威爾（Lincoln Rockwell）在群眾前露面，伊芙·阿諾德在拍他時，洛克威爾低聲對阿諾德說：「我要把你的油榨出來做成肥皂。」

除開這些，伊芙·阿諾德對麥爾坎·X印象極為深刻。「我認為他極其聰明，真心誠意地在做他的事。

但他的行為是太極端，是個權謀家、機會主義者，而且足智多謀。他可以用荒謬的雄辯證明一切。我記得在芝加哥時，他對芝加哥大學的學生演講，當提到白人是如何奴役黑人，聽眾中有人提出阿拉伯人也奴役黑人，他馬上證明他們從沒有奴役過黑人。我一直跟他在一起，活動結束後我們回到車上，我問他是怎麼想出用這種方式提到阿拉伯人？他大笑著回答：『他們既然對我的觀點照單全收，我就可以把任何東西推銷給他們。』」

「有一次我跟他一起在外面吃飯，這家位於東岸的飯店，老闆是黑人穆斯林運動的成員。麥爾坎為我點了一個派，味道好極了，內餡不知道是什麼做的泥狀的東西，我脫口而出：『這是甘薯派嗎？』店裡所有的服務生都驚呆了，麥爾坎·X氣極了，他冷冷地說：『是白豆做的。』後來我才明白，我當時說錯了一句非常不得體的話，因為甘薯被看成是傳統給美國南方黑人吃的食物，是一種奴隸才吃的食物，而他們的原則是絕不會吃它。」

伊芙·阿諾德終於完成了麥爾坎·X的報導攝影，但《生活》雜誌的編輯看到了照片，從頭涼到腳，他們看著一幅幅的照片，變得越來越緊張，不停地說：「天知道他們是些什麼人呀！為什麼《生活》雜誌要刊出這篇報導？」還有個年輕編輯看到照片說，這些照片說不定是在非洲拍的。但阿諾德指出這是在美國拍的，而且正因為沒有人知道他們是怎麼樣的人，更應該發表。這篇特稿最初打算做十二頁，後來改成十頁，最終又改成八頁，而且一拖再拖。到後來，雜誌的打樣出來了，有人發現這篇報導最後一頁的照片是麥爾

坎‧X的妻子和女兒在禱告。而這幅照片下面是半版的OREO餅乾廣告，上面還有一行大字寫著「這是最棒的巧克力餅乾」。更讓阿諾德感到氣憤的是，《生活》雜誌最後並沒有拿掉這則不妥的廣告，反而是把她拍攝的整個報導都撤掉了。《生活》雜誌之後再也沒有刊出麥爾坎‧X的報導，儘管這些照片後來出現在世界各地的媒體上。其中，最突出的是《星期泰晤士報》雜誌，把麥爾坎‧X的照片登在封面上。

從一九五八年起，約翰‧哈里森（John Hillelson）就是馬格南在倫敦的代理人。他認為馬格南在英國並不十分出名，直到出版彩色增刊雜誌，才開創了圖片市場的新紀元，各種雜誌競相爭取馬格南攝影師為他們拍照，這是前所未有的事。以前，他曾想舉辦一次別斯切夫的攝影展，卻沒有什麼單位感興趣，結果唯一可以展出的地方是倫敦的建築交易中心。約翰‧哈里森與馬格南攝影師們的關係可說是愛恨相間。他甚至認為，由於他堅定支持馬格南的信念，而使這些攝影師們利用了他和他的妻子。他的妻子在倫敦經營一家圖片資料庫。

「我們在倫敦日夜為馬格南的攝影師們提供服務。我們提供吃住、負責照片傳送、去機場接機，甚至也去接他們的孩子。攝影師外出期間，還照顧他們的孩子並送他們上學。回想起來，雖然我覺得為馬格南工作是件愉快的事，但感覺自己總是被別人利用了總是不愉快。馬格南的攝影師不管再怎樣可愛，他們都是些極端自我中心的人物，他們會充分利用你而絲毫不感到愧疚。」

他的妻子茱蒂絲‧哈里森（Judith Hillelson）還記得為了幫艾略特‧歐威特買一隻小型鞍墊尋遍了倫敦，為的是能配上歐威特剛剛為他孩子買的一隻大白熊犬（Pyrenean mountain dog）。她也記得艾伯凡礦災（Aberfan，編按：一九六六年發生在英國威爾斯，大量坍塌的礦渣淹沒了附近的一所小學，造成一百一十六名學童、二十八名成人喪命）突然爆發時，攝影師們趕往災難現場拍攝之後，滿身都是灰土、一個個被親眼所見的災禍嚇得目瞪口呆地回到她家裡。恩斯特‧哈斯有一次接受《女王》雜誌的委派，拍攝一個關於英國的

攝影報導，住在茱蒂絲的小公寓裡編輯他拍的照片。「他每天跟我們一起吃午飯、晚飯，喝下午茶，有一次跟他一起工作的人對他說：『茱蒂絲要我們回來吃晚飯。』他轉過頭問我：『茱蒂絲是誰？』他在我家住了那麼多天，跟我們一起吃住，占用了我的客廳，還挪動我的家具，結果因為太靠近火爐而被燒焦。他竟然還不知道我的名字！」

* * *

一九六三年，雷內・布里拍了一幅切・格瓦拉（Che Guevara）的照片，照片中，格瓦拉斜靠在椅子上，抽著雪茄。這幅照片不但成了古巴革命的象徵，而且也成了二十世紀六〇年代抗議運動的標誌。這幅格瓦拉的照片在全世界的報刊、海報甚至在T恤上出現。幾年之後，雷內・布里在古巴哈瓦那一家銀行大廳看到一幅裱框的這幅格瓦拉照片，他只是出於好玩，拿出相機拍下自己的作品，卻被警察抓了起來。

伊安・貝瑞在拍攝了南非沙佩維爾事件之後不久加入了馬格南，但他發現成為馬格南的一員並不意味著世界就會拜倒在他腳下。一九六三年十一月，伊拉克政府被一起軍事政變推翻，他決定要成為第一個到達巴格達的攝影記者。當時伊拉克全國的機場都關閉了，所以貝瑞先去了貝魯特，打算從貝魯特開車進入伊拉克，想不到邊境也封鎖了。不知該說是由於他的聰明機智，或是愚蠢的固執，貝瑞決定租一架飛機去伊拉克，他心想只要飛機飛到巴格達上空，一定會被允許降落。當時唯一能租到的飛機是中東航空公司的維克子爵客機，包機費高達好幾千英鎊。貝瑞毫不猶豫地同意支付租金，於是飛機起飛了，他是這架飛機上唯一的乘客。「我就像個理路清晰的賭徒，如果我能成為唯一進入巴格達的西方記者，那真的可以大撈一筆。」

然而不可避免的事發生了，在巴格達機場著陸的請求被斷然拒絕，貝瑞灰頭土臉地回到貝魯特，白白浪費時間和金錢，當他們最後終於進入巴格達時，政變已經結束了，貝瑞只好悶悶不樂地坐在旅館房間裡，翻拍電視上的報導畫面。

英鎊。幾天之後，他跟其他記者又包了一架飛機，結果還是白白浪費時間和金錢，當他們最後終於進入巴格達時，政變已經結束了，貝瑞只好悶悶不樂地坐在旅館房間裡，翻拍電視上的報導畫面。

一九六四年，馬格南吸收了兩位個性極不相同的新成員。一位是瑪麗蓮・西爾弗史東（Marilyn

Silverstone），以印度德里為主要拍攝地；另一位是布魯諾・巴比，他是一位前法國外交官的兒子。西爾史

東從衛斯理學院畢業後，偶然地進入了攝影界，而且很快享有名氣。一九五九年，她去德里做短期旅行，一

去就被印度迷住而留在當地生活，一住就是十四年。巴比於一九四一年出生於莫斯科，在那裡度過了童年，

他的攝影生涯開始於一篇有關義大利的報導攝影，刊登這些照片的書籍出版後，引起了馬格南的注意。

巴比帶著一種鄉愁，生動地回憶早期馬格南巴黎辦事處的親密氣氛：「我還記得，到了午餐的時候，辦

事處主任不是去飯店吃飯，而是在辦公室裡煎蛋。大家的關係十分融洽，不論是哪位攝影師路過巴黎，我們

都會全體出去共進午餐，再花整個下午的時間看他拍的照片。雖然我們現在還是這樣做，但不少人已經失去

聯繫。大家互不相識，也不知道馬格南以前的故事。那時，攝影師之間關係親密，大家相互幫忙編選照片，

互相觀摩各自拍的作品。我記得我們曾整個下午都在幫馬克・呂布挑選片子，他那時剛從中國回來。這是

一種提高自己水準的寶貴做法，可以從別人那裡學到些東西，你也同時讓別人看你的照片，在這個有很多天

才的環境中，對自己會有極大的啟發。」

馬克・呂布在此之前就已經是個中國通，一九五七年他跟一位中國作家見面，那位作家是周恩來的朋

友，在他的奔走下為呂布弄到中國的入境許可，在中國待了五個月。一九六五年呂布回到中國，想報導文化

大革命前的蛛絲馬跡，並拍攝周恩來。「我是跟一位叫做凱洛（K. S. Karol）的新聞記者一起，他已經申請

採訪周恩來好幾次。我們到中國兩個月，並被告知等我們到北京就可以採訪到周恩來。我們到了北京又等了

三個星期仍沒見著，我們終於決定放棄，然後搭火車回上海。只是，我們才回到上海就被通知折返北京準備

採訪。我們待在飯店一整天，吃過晚餐後想上床睡一覺，因為這趟北京、上海再到北京的來回旅程讓我們筋

疲力竭。不過我們的翻譯人員勸我們千萬別睡，因為十一點就有車會來接我們。車子準時抵達後，將我們載到天安門廣場的人民大會堂。那裡的街道漆黑無人，我們進入人民大會堂後，周恩來在階梯最頂端跟我們碰面，他親自引領我們進入一個有幾張靠背椅的房間，裡面有兩位祕書專門記錄我們的對談，以及一位翻譯員。

「周恩來對我們從美國來很好奇，並告訴我們發生在一九五四年中南半島和平會議的事。當時他代表中國出席，他走過去要與美國國務卿約翰·福斯特·杜勒斯（John Foster Dulles）握手，杜勒斯把他當空氣一樣忽視他，留下他伸出手呆站著。當他描述這件事時，我認知到，那一刻他感覺自己在世界各國領袖面前被羞辱、有失顏面。杜勒斯曾發過誓絕不跟共產黨人握手，很明顯地，周恩來被這樣無禮對待後，對美國或美國人的觀感一定會戴上有色眼鏡。

「整個會談大約進行了三個小時，我坐在稍遠的位置好方便取景。周恩來送我們回到車上時已經是凌晨三點，離開前，一位當地的攝影師為我和周恩來拍了一張握手照。後來在中國，我隨身攜帶那張照片，這照片相當有用，有一次甚至幫我從監獄裡被放出來。」

一九六六年，科內爾·卡帕與璐絲麗娜·布里，西摩的姊姊艾琳·施奈德曼共同設立了「國際焦點攝影基金會」，目的是幫助那些關心世界和人類的攝影師，不論性別、國籍和年齡。一年後，第一屆《關心人類》的攝影家》作品在紐約展出，參展的有羅伯·卡帕、溫納·別斯切夫、大衛·西摩·李奧納·弗利特·安德烈·柯特茲和丹·威納（Dan Weiner）的作品。展覽吸引了大批觀眾，在展覽結束之後的一個月內，美國各地如雨後春筍般成立了很多「關心人類」的民間組織。

這一時期，布魯斯·達維森在紐約的東一百街（East 100th Street）開展了他龐大的報導攝影作品。東一百街是紐約西班牙裔和非洲裔移民居住的貧民區。布魯斯看到美國有能力把探索外太空的探測器送上月球，卻

東一百街。

布魯斯‧達維森攝於紐約，
一九六六年。（MAGNUM／東
方IC）

沒有能力解決人類居住的地球上的社會問題，尤其是城市的環境問題。他每天帶著一台四乘五相機，來到貧民區拍攝那裡的生活細節，他把拍好的照片展示給當地人看，漸漸取得了他們的信任。

「我認為環境對人類生活至關重要，我要深入城市的內在，拍攝這個複雜大都會裡的一個個街區，一個個組成分子。我認真地觀察每一個細節：房間的布置、窗外的環境、屋頂、居住空間、居民……。我要真正的融入當地，而不是走馬看花。

「有時候我不得不強迫自己才能完成拍攝，因為我為那些居民的貧困感到心痛。但當我實際到了那裡跟他們接觸後，我感覺到跟他們十分親近。婦女們探出窗口叫我的名字，孩子們也會對我說：『喂，拍我！』我每天揹著那台大型的蛇腹相機、很重的三腳架和底片盒，像個修電視機的工人或是拉手風琴的流浪藝人，我成了他們生活中的一部分。」

布魯斯‧達維森的《東一百街》被譽為報導攝影史上最重要的作品之一，他的作品也引發了不同的看法。《紐約時報》上分別刊出三篇不同的評論，其中一篇高度讚賞他的作品，認為達維森的作品使全社會關注到社會底層老百姓的狀況，而輿論媒體通常只關心上層社會。其二有稱讚，也有批評。第三篇文章則用十分嚴厲的口氣，批評達維森為了貪圖私利，製造出這麼一個「煉獄般的黑色之旅」，使這地區產生一種強烈的視覺衝擊力，而且是凌駕在別人的貧困和痛苦之上換來金錢和榮譽。這種批評對馬格南而言並不是第一次，幾年前就已經有人持這種觀點來批評馬格南攝影師的作品了。

這個矛盾實際上很難解決，爭論的一方認為他們是在客觀地記錄報導事實，而另一方則在指責他們是消費別人的苦難謀取私利。其實，馬格南攝影師們的工作始於藝術追求，有時卻以血淚告終。一九六七年六月，查理‧哈勃特去了中東。他是為美國《國家地理》雜誌拍一篇《跟隨耶穌足跡》的攝影報導，想不到卻因緣際會地報導了以阿「六日戰爭」。雖然他已敏感地發現當地局勢日趨緊張，他看到大量坦克在調動，但

當《新聞週刊》派他去採訪以色列國防部長戴揚（Moshe Dayan）將軍時，他卻沒有得到任何一絲以色列和阿拉伯國家處於戰爭爆發邊緣的消息。

哈勃特接到通知在六月六日上午八點與將軍見面。前一天晚上，哈勃特還在西奈營地拍攝小提琴以薩·帕爾曼（Itzhak Perlman）為部隊作的表演。指揮部官員堅持要哈勃特在他們的兵營過夜，但他卻堅持回到特拉維夫市，因為第二天一早他將與戴揚將軍見面，而且他也不想在沙漠裡過夜，一心只想回到希爾頓飯店的客房，舒舒服服地睡一覺。第二天早上，哈勃特還是沒有意識到發生了什麼特別的事。他準時去見戴揚將軍，但別人告訴他將軍正在「忙」，而戰爭就是在六日早上爆發的。到這一刻，哈勃特才明白為什麼西奈營地的官員要花那麼大的力氣說服他留下。為了彌補錯失的機會，他搭上一輛貨車兩用汽車直奔加薩戰區。

他成了唯一拍到「六日戰爭」的照片，並能將照片趕上星期三歐洲報紙和雜誌截稿時間前的攝影記者。

伊安·貝瑞在「六日戰爭」之後不久到達特拉維夫，他想要繼續報導以色列和阿拉伯國家之間的緊張局勢。他聽說科內爾·卡帕正在以色列規劃舉辦一場展覽，因此就去找科內爾並自我介紹。他跟科內爾說留在這裡是浪費時間，已經沒什麼可拍，還不如早點收拾行李回家，但貝瑞不聽。他設法贏得以色列軍方的信任，最終還同意讓他跟著邊界巡邏隊一起行動。「我被告誡拍什麼都可以，就只有最前頭一輛裝甲運兵車上用帆布罩著的一件大東西不能拍。我想，很明顯那個帆布套著的東西一定是什麼先進武器。這反而引起了我的興趣，一心想知道它到底是什麼，所以我決定試試。第二天一早，我躡手躡腳地出去，偷偷躲在一輛卡車裡等巡邏隊開過來，希望那個東西沒有被帆布蓋著。當車隊開近時，我看清那是什麼東西了，是一把椅子，椅子上坐著一名阿拉伯人。我一下子明白過來，他的任務是全神貫注地偵察地雷，只要一不注意，第一個被炸飛的就是他。」

貝瑞後來還與一些阿拉伯人居住地的市長取得了聯繫，他拍攝到以色列士兵炸毀阿拉伯人的房子，只因為阿拉伯小孩用石塊丟擲他們。有關貝瑞的這些活動傳到了科內爾的耳裡。有一天，貝瑞在旅館的餐廳吃晚飯，科內爾進來時對貝瑞視而不見，走到離貝瑞很遠的餐桌旁坐下。吃完飯後，科內爾走到貝瑞的桌旁對他說：「我聽說你跟阿拉伯人眉來眼去。」

哈勃特從中東回來後，被推選為馬格南紐約辦事處主任。在他任職之初，紐約和巴黎兩地辦事處之間發生了一場空前激烈的爭吵，老瘡疤又被揭開，分處大西洋兩岸的攝影師之間又產生了極大的敵意。

真假成謎的格瓦拉日記

一九六七年十月，新聞報導傳出，全世界最著名的游擊隊領袖切·格瓦拉在玻利維亞被政府軍擊斃。格瓦拉死後不久，有人聯絡馬格南，聲稱可以提供一份格瓦拉的日記。紐約辦事處的大多數成員認為這是一次難得的機會，因為這份日記是極重要的歷史文件（當然也價值不菲），但巴黎辦事處則認為這很愚蠢而且不道德。他們認為這樁買賣不但會引發政治問題，而且也可能承受巨大的財務壓力，而且日記的可靠性也令人懷疑。紐約辦事處堅持要買下日記，巴黎的攝影師們則以關閉巴黎辦事處來恐嚇和抗議。

日記被一位名叫安德魯·聖喬治（Andrew St George）的人，從玻利維亞帶到了馬格南紐約辦事處。聖喬治是位冒險家也是位攝影師，他的名字曾列在一九六二年馬格南的合作名單上。一九六○年四月二日由約翰·莫里斯編寫的內部通訊上，第一次提及這個人：「安德魯·聖喬治拍的關於古巴革命運動進展的報導，我們在三個月前就已答應歐洲的編輯們了，但至今一直沒有送來，聖喬治一再為他遲遲不能交稿辯護。」

聖喬治自稱是卡斯楚和格瓦拉的朋友。但雷內·布里記得切·格瓦拉曾對他說：「告訴你的朋友聖喬

治，如果我見到他，我會對他不客氣。」

《生活》雜誌的特派記者李・霍爾（Lee Hall）在古巴報導卡斯楚的革命勝利時，第一次見到聖喬治。

「當我和卡斯楚在馬埃斯特拉山（Sierra Maestra）時，聖喬治和CBS電視台的記者們從佛羅里達搭乘一架輕型飛機過來，他們在布了地雷的荒廢草地跑道上著陸。飛機是由CBS電視台的記者駕駛，他飛行技術極差，飛機著陸時完全偏離了跑道，不過這樣卻反而避開了地雷。我就是在那裡認識了聖喬治。他是匈牙利人，既是自由攝影師又是自由撰稿人，他把名字改成聖喬治是為了聽起來迷人一點。至於他與誰同盟或忠誠於誰，誰也弄不清楚，但從他交往三教九流的朋友來看，這種人說不定有一天會撈到大錢。

「格瓦拉死後不久，聖喬治來紐約找我，他帶來一些據說是格瓦拉日記的東西，還讓《生活》雜誌的編輯鑑定。但我們認為這可能是偽造的，因為只有幾頁手寫的記事。聖喬治不讓我們看其他部分，直到我們給了他一個正式的報價之後，他才讓我看了更多的日記。我們看過之後，感到真實性更小了，而且他一直說不清楚日記的來歷。他沒有說日記是從格瓦拉身上發現的，他說是從波利維亞當局那邊得來的，我猜他一定認識某些夠力的美國情報單位，才有辦法做到。我問他為什麼波利維亞當局會把日記交給他，他說因為波利維亞當局想賣錢，他們想要一大筆錢。這些錢會給那些逮捕並殺害格瓦拉的人。我又問聖喬治：『我們憑什麼相信這些都是真的？』他也只是要我們儘管相信他就是了。

「但到最後，我們還是決定不買了，因為聖喬治始終無法為我們提出任何證據證明這些日記是真跡。我已記不清我們最初的報價，我想大概是十萬美元。但到最後，我們還是決定不買了。我記得後來科內爾・卡帕打電話來問我日記是不是真的，我告訴他說我不能確定它的真偽，所以《生活》雜誌不想碰它。」

「他以前上過類似的當，所以十分警惕小心。我告訴他，他說我不能確定它的真偽，所以《生活》雜誌不想碰它。」

因為《生活》雜誌拒絕買下日記，所以馬格南成了聖喬治的第二目標，雖然日記不是攝影照片，但他想賭一賭，他希望馬格南的夥伴對推銷這份素材感興趣。聖喬治與培特・格林聯繫，他在古巴就見過格

林。但培特‧格林告訴聖喬治，馬格南的任何事情都必須由攝影師們共同決定。實際上，紐約辦事處的一致意見是：如果日記是真的，就不應錯失這次機會。他們決定詢問前《星期六晚報》編輯唐‧史蓋凱（Don Skankey），請他飛去玻利維亞確認聖喬治說的是否可靠，並鑑定日記等文件的真偽。史蓋凱很快從玻利維亞發出報告說，此事調查下去可能會有不少黑幕跟尖銳敏感的事情，中共、法國、蘇聯跟美國中情局等好幾個外國機構看起來都參與此事，他不但無法看到日記的原件，日記的索價也在不斷攀升。

同時，紐約辦事處正在進行的這項冒險行動傳到了巴黎辦事處，那裡的人一致反對此事。馬克‧呂布當時是巴黎辦事處的主任，他氣憤地說馬格南怎麼能做出這種事來！雷內‧布里因為拍過著名的格瓦拉的照片，被認為與格瓦拉有特殊的關聯，他以辭職來威脅，要求紐約停止這筆交易。這樣一來，紐約和巴黎之間的電報，成了來來回回的責備。巴黎攝影師們指控紐約的同僚跟中情局沆瀣一氣，紐約攝影師們則挖苦巴黎攝影師在阿爾及利亞照片事件上棄道義於不顧，現在卻要擺出一副假清高姿態。美國人還說法國方面反對買下日記，是因為聽說日記中把法國左翼知識分子雷吉斯‧德布雷（Regis Debray，他是切‧格瓦拉的朋友）描寫得很不堪。法國人則指出聖喬治這個人不值得信任，切‧格瓦拉也親口對雷內‧布里說過，因此馬格南不應去冒這個無法承擔的風險。

有一段時期，紐約辦事處在財務上一直補貼巴黎辦事處，所以紐約辦事處認為他們有權決定做什麼。為了壓制這種道德上的反對意見，紐約辦事處說可以用出版這份日記得到的部分利潤，設立一個教育基金來幫助玻利維亞興建學校。法國的喬治‧羅傑、伊芙‧阿諾德和伊安‧貝瑞本來已原則同意這樣做，但後來，他們擔心這些錢最終可能會落入玻利維亞政府而不是老百姓手中，所以又轉而不支持，他們打電報撤銷同意，並禁止紐約方面在任何相關文件上提及他們三人的名字。查理‧哈勃特在十一月十日的回電上說：「你們幾週以來都不直接跟我聯繫，現在你們要禁止這筆買賣，無疑是給馬格南工作人員施加壓力，這是不道德的。

因此，你們要履行馬格南執行委員會的職責，立即到紐約來。查理。」

羅傑立即回電說：「查理：我想盡可能文雅地回覆你，儘管我無法接受你的回電。我在八天之前已要求你解除馬格南與聖喬治的交易，在三週前布里和呂布也提出反對意見。你怎麼可以繼續拒絕我們的意見，反而說我們的意見沒有道理呢？我們之間的爭論並不是美國人與法國人，也不是左派與右派，而是在過去二十多年中，支持馬格南並挺身奮鬥保護馬格南的人，與那些沒有這樣做的人。你們的做法將危及馬格南巴黎辦事處，因為外界對馬格南的批評愈來愈多，我們的工作人員和攝影師們也以辭職來抗議你們的做法。我拒絕白花旅費去紐約，只是為了再次討論我們已經在電報中表明的態度，這些觀點我們是絕不會動搖的。我在這裡再說一遍，別做！別做！別做！如果你仍執迷不悟，讓上帝保佑大家！羅傑。」

到了星期六，那天是十一月十一日，科內爾‧卡帕發了份電報給巴黎辦事處：「馬格南全體執行委員，必須以最大的責任感面對面地解決『日記事件』的爭議。這次會議將在七十二小時之後在紐約舉行，每位執行委員都必須到場參加。」

而早在十一月二日，為此事十分煩心的喬治‧羅傑在給布列松的信中提到這個交易時，態度已經十分明確：「切‧格瓦拉日記事件是卑鄙、愚蠢的事⋯⋯，我們必須堅決反對，甚至要動用法律手段。全世界都會指責我們這樁不道德的交易，可以想像切‧格瓦拉的遺孀看著我們搶奪她丈夫的遺物，會是什麼反應？也可以想像法國新聞界知道馬格南與詆毀雷吉斯‧德布雷的人合作時，又會是什麼反應？光是這樣想就讓我受不了⋯⋯」

羅傑在收到科內爾‧卡帕的電報後，第二天便發了一份回電：「科內爾：我們為你的行動感到憂心。呂布和布里從一開始就堅決反對買下日記，當我了解情況後也堅決反對此事，我們堅定不移地維護由卡帕、西摩和布列松所開創，並已成立了二十年的馬格南的尊嚴。我們不會因去紐約而改變我們的決定。請查閱我今

天發給李‧瓊斯的信和給哈勃特的電報。你忠心的喬治。」

當馬克‧呂布以巴黎辦事處的代表飛往紐約時，日記事件已經結束。唐‧史蓋凱在玻利維亞花了不少錢，結果只看到幾頁手稿，而且根本無法確定其真偽。在日記事件的調查和爭論上，開銷已超過二萬美元，而馬格南花了錢結果只是弄得大家都一肚子氣。這時，兩地辦事處都同意撒手不管日記事件了。而在所有紛紛擾擾都結束之後，卡斯最終將切‧格瓦拉的日記免費公諸於世。

培特‧格林十分淡定地評論這件事：「對馬格南來說，是一大敗筆。」

雷內‧布里在巴黎辦事處樓下的工作室接受採訪：

「一九五八年末，馬格南僱用了一位新編輯，他是從《巴黎競賽》雜誌來的年輕編輯米歇爾‧謝瓦利埃（Michel Chevalier）。他精力充沛，總是不停地派任務給我們。有一天我們坐在雙偶咖啡館（Les Deux Magots）喝咖啡，他突然從口袋裡拿出一張法國航空公司的飛機票，讓我去報導古巴革命。那時我剛剛才去了阿根廷、祕魯、玻利維亞、巴西還有亞馬遜六個月回到巴黎，正打算去滑雪，所以我拒絕去。謝瓦利埃跟我說：『你會抱憾終身的！』但我不為所動，因為我認為那裡沒什麼特別的事可拍。當我們滑雪回來，看到了報紙上的大標題：『卡斯楚進入哈瓦那』，我才意識到我犯了大錯。培特‧格林代替我去了古巴，報導了卡斯楚進入哈瓦那的整個過程，我卻完全錯過了這次機會。

「但四年之後，我有了另一次機會，這次我牢牢抓住了它。當古巴的豬玀灣事件爆發時，《展望》雜誌打電話給我，讓我立刻出發去古巴，我晚飯都沒有吃完就出發了，但飛機延遲了，我想也許我因此到得太晚

了。從機場去哈瓦那市區的途中，我從計程車窗口向外拍攝了從我車旁經過的學生隊伍和坦克，這些照片後來都被刊出來了，而那些拍攝遊行隊伍的照片卻沒有被採用。我透過一位美國女記者見到了切·格瓦拉。那位女記者認識古巴工業部的人，那時格瓦拉是工業部部長。我們在不同的場合與切·格瓦拉共度過三、四個小時。我拍過一幅很出名的格瓦拉的照片：他坐在椅子上向後靠著，吸著雪茄。那時我們正在採訪他。我對他的印象是，他十分自傲，儘管我覺得自己也有一點。我記得他穿著軍裝，義憤填膺地與那位美國女記者爭論美國的政策。對我來說，這正是拍照片的好時機。他看上去像一隻關在籠中的老虎，焦躁地踱來踱去。

「我喜歡格瓦拉，他很警覺，又有一種咄咄逼人的味道，他會仔細地觀察對方。他對我在旁邊拍照一點也不在乎，完全不顧及我的拍攝工作。十分明顯，他是位真正的革命家。但當時我還沒有意識到他會成為一位傳奇人物，也沒有想到我拍的這幅照片會變得那麼重要、那麼具有影響力。我只是把切·格瓦拉看成一位著名的人物、一位我拍過的眾多名人中的一位。

「我在古巴的時候，有一天布列松也去了。我在人群中到處找他，總是有人告訴我，剛剛還見到過他，經過一番折騰後我們總算見面了。他住在市區另一頭的一家老旅館裡。那時候，哈瓦那所有的交通都癱瘓了，沒有汽車，我們只能步行。對我來說，真正了不起的體驗，是跟著布列松到處走。我一邊看他拍，一邊學習，雖然那時我已經拍得不錯，但我知道我可以從他那裡學到東西。有一次我們外出，見到一群女兵在一幢建築外集合，她們不願意被人拍照。但布列松朝她們其中的一個走過去，並開始拍。我真擔心有人會開槍把他的腦袋打開花，但他最後笑嘻嘻地像一隻小狐狸踏著舞步回來了，更令我吃驚的是那個女兵也是滿臉笑容。我問他是怎麼辦到的，布列松說：『那個女兵剛開始有點不高興，我就說了些她是我見過最漂亮的女兵之類的話。』如果換成我，我可能會直截了當地拍了照片，然後被她們抓去。布列松就是有擺脫這種麻煩的本領。」

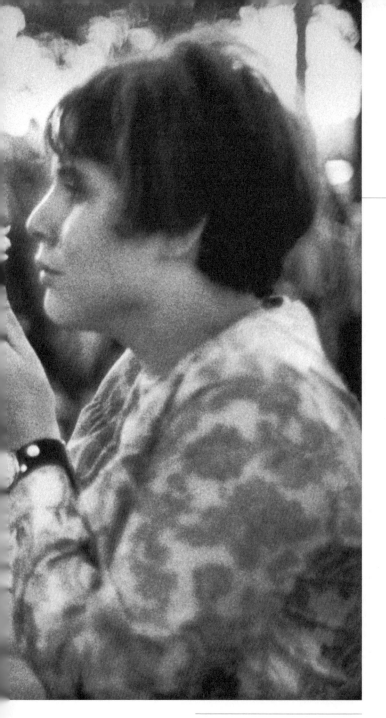

美國年輕女子珍・蘿絲・卡士蜜（Jan Rose Kasmir），在一場五角大廈前的反越戰示威遊行，面對駐防的國民兵。這場遊行讓美國民意轉向反對越戰。馬克・呂布攝於華盛頓特區，一九六七年。（MAGNUM／東方IC）

菲利普·瓊斯·葛列夫斯在一九六六年到西貢（今胡志明市）時，美國已深深陷入這場漫長、噩夢般的越南戰爭中，這位愛說話、愛吵鬧的攝影師拍到的越戰照片被媒體大量引用。他拍的照片不只在數量上比其他越戰攝影記者都要多，更重要的是，他的照片讓美國人民知道了這場戰爭給越南人民帶來了什麼。葛列夫斯出版了一本書名為《越南公司》（*Vietnam Inc.*）的攝影集，書裡面那些充滿憤怒的照片清楚地表明，越戰破壞了越南社會的平靜。美國應該從中得到的教訓是：這場戰爭違背了越南人民的意願，戰爭的結果是一個二千年的傳統文化被一個外來的「物質化的民主」給取代了。

《越南公司》是在越戰中最有力度的攝影著作，它粉碎了有關越南戰爭的很多「神話故事」。通過葛列夫斯的照片，美國人民對那個遠離他們國家所發生的事有了正確的理解。這正是葛列夫斯所期望的：「對我而言，唯有對我眼見的種種不公不義作出批判，否則按下相機的快門完全沒有意義，我認為這是攝影工作者所要做的，也是我拍攝這些照片唯一的動機。」

雖然葛列夫斯在越南待了幾年，但他從來沒有把自己看成是戰地攝影師：「我認為對戰爭感興趣是一件十分齷齪的行為，但有些人的確是這樣。這些人跟戰爭十分相投，而我跟戰爭從來不相容。我一直認為，雙方士兵在山坡上互相衝殺是毫無意義的事。在越戰中，我感受到的是一個社會對另一個社會的鎮壓，以及對這種鎮壓的反抗。我想觀察家們對越戰那麼感興趣，也許是因為戰爭從一開始就包含了平民百姓與軍人之間的鬥爭，這種情況在其他的戰爭中並不多見，包括第二次世界大戰也沒有這種情形。《越南公司》在美國出版後的頭一個月裡，我收到很多來自全國各地寄給我的信。信的主要內容可以總結為：『上帝啊，我們應該是去學習的，而我們卻屠殺了他們。』當人們這樣寫的時候，我知道我做對了。但這本書不足之處是：該書在一九七一年出版，戰爭還沒有結束，我卻怎麼能讓這本描寫戰爭的書完稿呢？這本書出版之後，南越的阮文紹總統發表了一個重要聲明：『有很多人，我個人不希望他們再到越南來，葛列夫斯先生就是這個不受歡迎

名單上的第一人。』「我實際上是被驅逐出南越的，而且永遠不准再踏上那片土地。」

葛列夫斯於一九三六年出生在英國威爾斯北部一個叫羅特萊（Rhuddlan）的小鎮。他按父母的意願進入一所大學主修化學，以便將來可以有一份受人尊敬的職業——當一名藥劑師。但葛列夫斯內心除了想當一名攝影師，別的什麼都不想做，所以他大學一畢業，就去了倫敦，想盡辦法為報紙和雜誌拍照，還嘗試過很多艱難的拍攝任務，比如他曾在羅馬一處屋頂上蹲個好幾天，帶著長焦距鏡頭、身上蓋著偽裝物，等著拍攝一些備受爭議的工業鉅子。一九六〇年初，他頻繁地在歐洲旅行，並愈來愈覺得他需要有一個像是馬格南的組織作為他的後盾。一九六五年，葛列夫斯在南非遇到伊安·貝瑞，談到加入馬格南的事。第二年，葛列夫斯成了馬格南的見習會員，雖然他提交加入馬格南巴黎辦事處的一組作品全部遺失了，但他還是被馬格南吸收了。

「那個時期，馬格南在攝影師們的眼中，是個光芒四射的組織，是一個在大家前面舉著火炬的領頭人，她會帶領我們去做最偉大的事。馬格南的核心是拍攝重要的新聞照片，當然，賺錢不是最主要的，賺錢的事可以交給大西洋彼岸粗俗的美國人去做，如果你在歐洲生活，那麼你就屬於巴黎辦事處。我被吸收進馬格南之後，第二天就搭機去了越南，我很清楚加入馬格南的目的是為了報導越戰。我在越南待了三年，我想為自己做點什麼，做出點輝煌的事來，這就是馬格南一直強烈吸引我的原因。作為一名馬格南成員，這就意味著，你只要在手提箱放幾件換洗衣物，背上攝影包就可以開始在世界各地遊蕩。你不必回家，只是從一地到一地再到另一地。這樣一個遊蕩者的形象，讓我這個在威爾斯小鎮長大的人像被電到一樣被吸引，我多數的親人從來沒有走出過小鎮二十英里以外的地方。」

第一批美國戰鬥部隊——三千五百名海軍陸戰隊隊員，在一九六五年春被派往越南，這標誌著美國結束了純粹只扮演南越軍事顧問角色的荒謬鬧劇。戰事逐步升級，愈來愈多美國部隊被送到越南戰場，同時，反

戰的示威活動在全美也高漲起來。

葛列夫斯在一九六六年到達越南時，他的同事，也是他的朋友穆雷‧塞爾（Murray Sayle）在日記中這樣記述：「你仍可以爬上由法國人搭建的，在越法戰爭中留下來搖搖晃晃的瞭望塔，從上面可以看到閃亮的綠色稻田中，男孩子們、草編的斗笠、城裡的姑娘穿著優雅的傳統服飾『奧黛』（Ao Dai），在田間小路上飄然而過。但戰爭爆發時，這美景一下子就被炸碎了：交叉路口布滿了沙包、鐵絲網和壕溝；載著美國士兵的裝甲車捲起黃色的塵土，到處是一群群的摩托車，車上瘦小的司機渾身是汗。在法國人時代建造的林蔭路上鬧鬧嚷嚷的有兩種人：黃色皮膚瘦小的越南人和大個子粉紅膚色的美國人。給人留下的視覺記憶是，一個強盛的大國，在一個弱得不起眼的小國製造了一場戰爭。」

葛列夫斯很快就感到和越南有一種特別的親切感，他也很快發現外界得到的越戰訊息都被謊言給掩蓋了。「所有的真相都被隱藏起來，但只要是智商高過二十五的人，都會發現那些所謂的真相是有問題的，因為這些消息總是互相矛盾。當你得知越南的情況，被告知美國人在那兒做了些什麼和他去那裡的目的等等，你不用細想就會發現不少漏洞。那時美國的政策還一心想要贏得越南人的民心，他們用滲入越南社會底層的方式來達到此目的，美國人的許諾也愈來愈多。美國人的宣傳只是為了安慰美國民眾，告訴他們美國會打贏這場戰爭。一些大的戰區雖然宣布越共已經肅清，但越共游擊隊仍在活動，他們進入這些地區還是很容易。美國人的宣傳只是為了安慰美國民眾，告訴他們美國會打贏這場戰爭。

我一直是懷疑論者，也一直是不合潮流的獨行俠。我認為美國人的想法中有一個瑕疵：你怎麼知道你一定會打贏？你怎麼知道這是真的？這個快速形成的、所謂的中產階級社會是跟傳統文化相對立的。越南人認為觀察和理解遠比表面的關心來得重要，而且美國人對細緻精微的越南語文和引人入勝的越南社會結構實在一無所知。所有這一切原因，使我愈來愈想在越南待下去。而最令我入迷的是，想去尋找所發生的事件，去一層層地剝除包在真相外面的謊言。」

葛列夫斯對越南人民的遭遇深感不平，他認為越南人是美國帝國主義愚蠢行徑的無辜受害者，這看法在他的《越南公司》一書中已表現無遺。該書從圖片到編輯和設計全部由他自己一手完成，他用諷刺性的對比營造深刻的效果。比如一幅身穿制服的越南兒童，在一個滿是美國傷兵的病房裡勞軍表演的照片，圖片說明文字是：「孤兒們在一所美國陸軍醫院，為受傷的士兵唱歌跳舞，而那些士兵正是讓他們成為孤兒的人」。

他曾跟著美軍第一騎兵師的一排軍士去巡邏。士兵對遇見的第一個越南農民開槍射擊，但沒有打中。第二個農民就沒有這麼走運，他被擊中躺在已經成熟的稻田一角，頭蓋骨後面被打飛了，似乎還沒有完全失去知覺，口中發出嗚咽之聲，雙眼緊緊閉上，但什麼也說不出來就死了，他的左手手指緊緊地抓住睪丸，緊到人們都無法把他的手掰開。一個年輕的士兵哭出來：「我打中了他的睪丸，我知道我殺死了他！」直到別人把他拉到一邊，安慰他說越南人是為了止痛。

葛列夫斯曾聲稱，美國兵還支解越南人的屍體。一名美軍上校從死去的越共身上挖出心臟來餵他的狗，把死者的頭都割下來排成一排，再把一支支點燃的香菸插在這些人頭的嘴裡，耳朵也被割下來像珠子一樣串成一串。喬治·巴頓四世（George Patton IV）將軍在他的告別宴上甚至拿出一只頭骨來。

一九六七年九月，葛列夫斯與另一隊美國海陸去廣義（Quang Ngai）。他們到達一個叫紅山的前線小村莊時，在一次雙方手榴彈交火中，美軍損失了兩員，但也打死了好幾名越南人。這個村莊大約有十五名婦女兒童，被美國兵全部集中起來，當美國兵離開時，他們通知砲兵轟炸這個村莊。葛列夫斯對領隊的上尉說：「那些平民怎麼辦？他們都活不成了！」那個上尉直盯著他說：「什麼平民？」

如果葛列夫斯想以報導越戰來發財的話，那就大錯特錯了。在第一年，他的照片只被刊出了幾幅：《紐約時報》刊出一篇頭版、《展望》雜誌刊出一篇報導、《新聞周刊》和《多倫多星報》（Toronto Star）各只刊出一幅照片。他多次聽到報紙和雜誌的編輯說他的照片太駭人。越戰曾被說成是「攝影記者的戰爭」，因

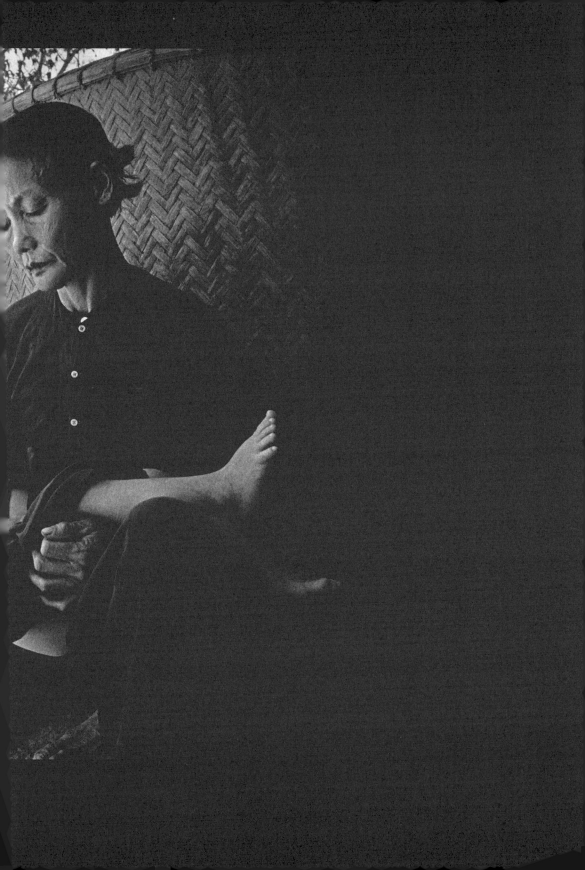

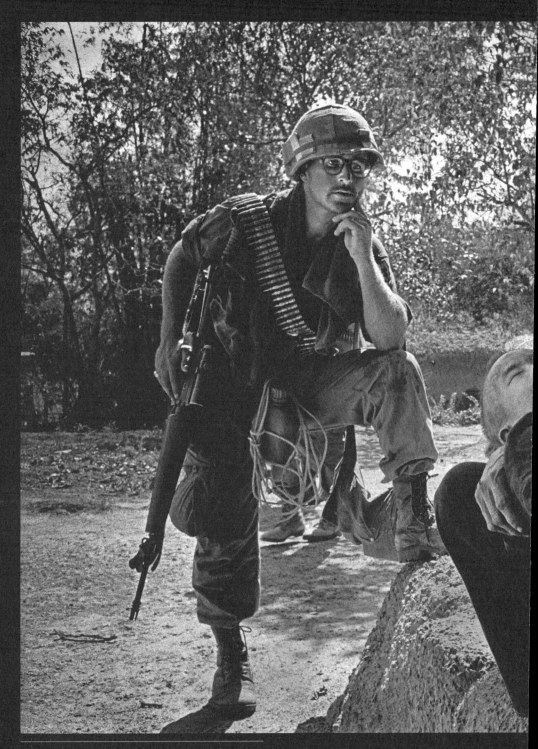

離美萊村幾英里遠的小村，美軍在執行例行的「搜索－殲滅」任務。在找到躲藏村中的越共並消滅後，美軍把婦女小孩都集中起來，並把所有可以躲藏的碉堡悉數破壞。最後小隊撤離，用無線電呼叫火砲轟炸這些手無寸鐵的居民。葛列夫斯攝於越南廣義，一九六七年。（MAGNUM／東方IC）

為美國政府為新聞界提供了不用審查就能免費去戰地等等的各種便利條件，希望以此把這場戰爭推銷給美國本土的老百姓。但是葛列夫斯得不到美軍與其他重要記者所得到的相等對待，因為美軍根本不會考慮他。

最開始葛列夫斯不明白，為什麼馬格南不能把他的越戰照片推銷出去。「現在回想起來，馬格南就像是兩塊封地，管理巴黎辦事處的法國人會認為：『這是法國人的戰爭，我們不要什麼威爾斯人來報導這場戰爭。』

所以事實上，巴黎辦事處沒有賣出任何一張我的越戰照片。而紐約辦事處給我的感覺是：『我們不希望什麼威爾斯共產黨人來詆毀我們的戰士，他們正在越南幫助那些越南人民。』」在最初兩年，我只接到一次小小的委派任務，被登出來的照片也只有少少幾張。」

（但是培特‧格林說，葛列夫斯認為紐約辦事處的人，把他看成是威爾斯共產黨的想法極為荒謬，因為紐約辦事處的每個人都是強烈的反戰派，而且大家確實很努力去推銷他的照片。）

葛列夫斯剛開始當新聞攝影記者時，他一直擔心自己遇到危險時會有什麼反應。在越戰中，他找到了答案：「我從不在美國當局面前表現出自己勇敢或不怕死，爭著要到戰事最白熱化的前線去。實際上我認為自己一點也不勇敢，而且是個很怕痛的人。我一直認為能預測危險是非常重要的，最糟糕的就是有勇無謀，所以你要小心掂量一下你所冒的危險。我剛到越南的幾個月裡，有一種奇怪的安全感，我看到有人受了傷、有人被殺了，我時時刻刻提醒自己這是多麼危險的環境，但實際上我並沒有感到危險，我感到自己處於一種天堂似的境地，這裡有美麗的人們和精美的食物，對我來說，像這樣美麗的地方，是無論如何也不可能與危險聯想在一起。這是我的個人感受，但我也並不愚蠢，我知道這是在越南，我知道這裡正在發生一場戰爭。到了十一月，我參加了一次軍事行動，但我們的部隊被牢牢地釘死在一個地方。我非常好奇地想知道會有什麼結果，但什麼也沒有發生。我甚至發現在這個危險時刻，我仍是如此有條有理。我想也許是因為我受過藥劑師的訓練，我絕不會冒冒失失、不經思考地就把腳向外踏出一步。如果子彈從左邊飛來，那麼我會朝另一邊

跳過去，我會考慮到最壞的情形發生時應該怎麼辦，什麼地方是最應該報導的，如此之類的想法在我腦海中不斷湧現。現在回想起來，如果要問一個人時時刻刻在考慮能不能活下去，是不是就沒辦法去關注重要的事情？我並不認為會這樣。

「當時我跟隸屬第一騎兵師的單位一起在平定省（Binh Dinh）行動，當來到這樣一個陌生的環境，總是充滿好奇，沒有什麼人認識你，情況會有點混亂。我的主要任務是拍照，所以我要到處走走，了解這些人，跟他們一塊吃、一塊住，做他們在做的事。但語言對我來說是個大問題，多數時候我都不明白他們在談論什麼，好像美式英語跟我平時說的英語不同。我們來到一個山丘上，我想這應該是越南最漂亮的地方。當地的老百姓被找來訊問，那是一種恐怖的訊問方式，是一種精神上的折磨。到最後，有一名嫌疑人的心防崩潰了，他供出越共游擊隊躲在離這兒幾英里的一個山洞裡。我仔細地觀察那傢伙，我想如果我要為一部拍越南的電影分派角色的話，我會毫不遲疑地分派一個騙子的角色給他演。美國人興奮起來，討論著如何去抓這些越共，把他們一個個從山洞中踢出來。我就說：『你們能肯定他沒有撒謊嗎？』他們說：『相信我們，我們是這方面的專家。若他撒謊他就會跟我們一起遇到埋伏，一起遇到危險。』所以我們出發了，帶了一支十多人的部隊，路上還有人問我，做我這樣的工作，別人會付給我多少錢。當我回答說一分錢也沒有時，他說我一定是瘋了。就這樣，我們走到那個山洞附近，越共對我們開火了，那時的情形亂極了，但我的反應還不錯，而且我們只有一個人受傷。我很為自己驕傲，因為當第一發子彈打來時，我就立即跳到一個小坑裡，沒有受傷。我很高興第一次就做對了，這給了我一些自信。」

一九六七年秋天，葛列夫斯陷入財務困境，困難到他必須時時盤算手頭上的一點錢該怎麼用，是去吃頓飯還是去買一卷底片。他早已沒有錢住在皇家旅館（在西貢的外國記者都在這間旅館）只好住到一個越南人家裡，錢愈來愈少，為了省幾毛錢，他會步行好幾條街去買一瓶礦泉水。美軍士兵在巡邏時，常常會把他

們帶的巧克力棒分送給路邊的孩子們。葛列夫斯發現有一個美國士兵把分配給他的一堆巧克力棒丟掉，因為這些巧克力太重了，葛列夫斯倒空了路邊一只沙袋，把這些巧克力棒都裝進去帶回西貢，用來補充他每天少得可憐的口糧。直到巴黎辦事處的負責人羅斯·米歇爾（Russ Melcher）發給他一份電報後才算救了他，電報是叫他去柬埔寨報導賈桂琳·甘迺迪即將訪問金邊的新聞。為了省錢，他用最簡短的字發了封回電：「沒錢，先付。」米歇爾的回電是：「有一千二百個理由去金邊。」葛列夫斯猜想巴黎辦事處會保證他的照片可賺一千二百美元，所以就借錢買了機票跟一些底片飛去金邊。

和柬埔寨警方捉迷藏

那時已有傳聞說賈桂琳·甘迺迪打算與一位英國貴族哈萊克爵士（Harlech）結婚，而且哈萊克還會陪同她訪問柬埔寨，引起新聞界的極大關注。當葛列夫斯到達金邊時，各國記者對柬埔寨政府極為不滿，因為當局堅持賈桂琳這次訪問是私人性質，故意對新聞記者做出種種限制，不讓記者們接近賈桂琳。直到最後才有一點鬆動，記者們被邀請去參加一個新聞發布會，會中宣布甘迺迪夫人第二天上午會去參觀吳哥窟，記者們可以在那裡拍照。一架飛機將在早上七點起飛，接送有興趣參加此項活動的記者到吳哥窟。到了那裡之後，記者們有半小時的時間可以拍攝賈桂琳·甘迺迪，之後再送大家回金邊。除此就不再有任何公開拍照的行程。

葛列夫斯聽到這個行程之後，立刻回旅館拿攝影包，僱了一輛車直奔吳哥窟，連夜開了二百英里的路。

在遇到第一個渡口的地方，他發現一名《亮點》週刊（Stern）的攝影記者，正縮在另一輛汽車的後座，很明顯，這個記者也想到相同的主意。葛列夫斯在一家小旅館裡訂了房間，第二天一早，他混進新聞記者們的集體活動中。但柬埔寨當局非常不高興，因為主辦單位發現葛列夫斯並不在飛機乘客名單上，所以他們請葛列

夫斯離開吳哥。當局讓葛列夫斯的計程車夾在新聞記者們乘坐的兩輛大轎車中間，一行人去吳哥機場準備飛回金邊。但葛列夫斯很不簡單。「我看到前面有一條九十度的小岔口時，我跟司機說，如果我們可以從這條小岔路口突圍出去，我會付他更多錢。我們出其不意拐到那條骯髒的小路上，不停地往前開，還躲在一棵大樹後待了半個多小時。直到我聽到飛機起飛的聲音之後，又開車回到了吳哥。」

第二天早上葛列夫斯在旅館吃早餐時，兩名柬埔寨警察身著粗陋的警察制服、戴著太陽眼鏡，來到葛列夫斯面前，他們告訴葛列夫斯他必須立即離開吳哥。葛列夫斯抗議說，他只是一名普通的觀光客，要來參觀寺廟而已。但警察早就知道他是誰，也知道他躲掉那班回程飛機的事。剛開始，葛列夫斯拒絕離開，但那個載他回來的計程車司機也被帶來了。司機說，如果惹出麻煩的葛列夫斯不回金邊，他的車就會被政府當局沒收。葛列夫斯只好在吃完早餐後離開吳哥。警察在一旁十分有禮貌地等著，確認他上了計程車，並揮手讓車開走。車剛開過第一個路口，葛列夫斯就看到一位揹了滿身相機的攝影記者走在街上。他請司機停車，探身問那位攝影記者是從哪兒來的。他得知那位攝影記者是法國人，由某個新聞通訊社委派而來，正在找那群新聞記者。葛列夫斯說新聞記者團已經回去金邊了，這法國人十分失望，就問葛列夫斯有什麼辦法可以追上那他們。葛列夫斯很高興地跟他說，可以搭他的計程車回去金邊。

這位法國記者和計程車回去金邊，葛列夫斯則走回旅館。他把相機裝入一只很小的航空包，為自己買了一件花稍的襯衣、短褲和一頂草帽，這樣一來他就十足像一位觀光客了。當天他僱用一名人力車夫，這名人力車夫的兄弟正好是警察，知道賈桂琳·甘迺迪在吳哥的行程，因此葛列夫斯就能提前知道甘迺迪夫人要去的地方，早一個小時抵達預先藏好。三天後，當他正躲在一處寺廟的廢墟中時，甘迺迪夫人一行人到了。甘迺迪夫人與哈萊克雙雙從轎車中走出來，並跟隨行人員說他們不想有任何人跟著。他們兩人走上寺廟台階時，葛列夫斯意識到千載難逢的拍攝機會來了，所以他偷偷地匍匐前進——這一手是他從越南戰場上學來

的。他穿過高高的野草叢，來到一個制高點。甘迺迪夫人與哈萊克兩人在一張椅子上坐下，她把頭靠在哈萊克肩上，哈萊克給了她一個敷衍了事的吻。葛列夫斯對這一點也不浪漫的一幕十分失望，但無論如何他至少拍到了一些好照片。

「後來甘迺迪夫人和哈萊克兩人起身走了，我朝四周看了看那些古廟，一切正如我以前在電影上看過的那樣。我背著我那只小小的航空包，頭上戴著草帽匍匐地爬出去。突然兩隻閃閃發亮的黑皮鞋出現在我的鼻尖底下。我抬頭一看，是柬埔寨特勤局的一個傢伙正低下頭朝我看。他穿著一身整潔的西裝，對我說：『葛列夫斯先生，越南戰事進行得如何了？』我感覺自己像個大傻瓜──趴在地上，滿身是土和螞蟻。我站了起來，拍了拍身上說：『你聽了會高興的，美國人要失敗了。』他說：『很好，我也是這樣想。』說完他就走了。我想他應該早就知道我在這裡，我自以為聰明瞞騙過他們，實際上他們隨時可以跳出來抓我。我猜他們不抓我的原因，大概是施亞努國王（編按：當時柬埔寨的領導人）暗地裡想讓事情曝光。」

春節攻勢發動

從甘迺迪夫人的照片上賺到的錢，讓葛列夫斯能夠回倫敦過聖誕節。但他發現他的朋友們從新聞報導上得到的對戰爭的看法，跟他在戰場上看到的完全不一樣，他的心情極其沉重。一九六八年一月，他與《星期泰晤士報》雜誌的主編戈弗雷·史密斯（Godfrey Smith）一起吃午飯，當他離開飯店時，看到晚報的標題寫著「預料已久的春節攻勢開始了」（編按：越共發動大舉進攻美軍的行動，也是越戰中規模最大的地面行動）。第二天一早，他已經坐在趕回越南的飛機上了。

只是這次葛列夫斯還不確定能否進入西貢，因為所有去西貢的飛機都停飛了。據說，在西貢不時有越共

的敢死隊在街頭朝美國士兵開槍。葛列夫斯到達曼谷就無法繼續前進了。正巧，他在曼谷機場遇到了華特‧

克朗凱（Walter Cronkite，編按：CBS新聞的明星主播）這位經驗豐富的特派記者。葛列夫斯與克朗凱聊了起來，得知美國軍方特地為克朗凱安排了一架軍用飛機去西貢，而克朗凱很大方地同意葛列夫斯與他一起搭乘這架飛機。但到了西貢，葛列夫斯就得決定要去溪山（Khe Sanh）還是去順化。要做出這個決定，以葛列夫斯的話來形容，就是要讓他「在兩個最吸引人的女人中只選一個」。最後，他決定去順化。在到達順化的頭一天，與他並排站著的一名美國士兵被越共狙擊手擊斃，子彈還把葛列夫斯寬鬆的夾克射穿了一個洞。

葛列夫斯在順化待了一個月，報導了美軍和南越終於奪回順化的戰事。他發回的令人難忘的照片之一，是一位美軍將領在一所醫院慰問傷兵，他想與傷兵握手，卻發現那名傷兵的雙手已被炸彈炸沒了。他本想交給這孩子一枚紫心勳章，結果只能把這枚勳章放在他的胸前。你能想像這樣的場景嗎？這就是攝影了不起的地方。對攝影師來說，什麼微妙的事都應該看到，什麼事都可能很重要。攝影這門職業是最反對高人一等的，只有極少數職業，即使你的名字在這個圈子裡已處於頂尖地位，你仍有可能必須站在被水淹了的街角，又濕又冷地等待著將要發生的事，在這一點上，你與躲在街頭無家可歸、靠乞討為生的流浪漢沒有什麼不同。而其他大多數職業，當你爬得越高，你的社會地位也越高。

雖然那時葛列夫斯已得到《生活》雜誌的委派，但他還是對馬格南推銷他的照片不力感到不滿。

一九六八年春天，他與一個美軍巡邏小隊參加截斷「胡志明小徑」的軍事行動。這項行動十分危險，因為北越此時已擁有雷達控制的防空武器，擊落了許多架美軍直升機。「我去報導這一軍事行動的動機，是因為我知道一定能拍到精彩的照片，而且新聞報刊一定會採用。巡邏隊發現了一些蘇聯製的卡車、武器和大量彈藥以及其他軍需品，這是第一次在南越戰場發現蘇聯製軍用品。我拍了一些照片，一名美國士兵頭戴蘇聯人的

鋼盔在胡志明小徑上駕著吉普車，手裡還揮舞著蘇製 AK 自動步槍，這些東西都是剛剛在一個軍需品儲藏地發現的。但馬格南沒能把任何一張照片賣出去，這真讓人無法相信。」對葛列夫斯而言，唯一的小小安慰是在同一軍需品倉庫，還找到了大量的燜牛肉罐頭，葛列夫斯盡最大可能地帶了一大批牛肉罐頭回西貢。

葛列夫斯在越南的第二個階段，對計畫已久的那本書有了更加清晰的想法和觀點：「戰事仍十分緊張、不斷發生新狀況，整個越南處於極度混亂之中。老百姓為了自身的安全，都從農村逃到被越共包圍的城市中。雖然他們的傳統生活早已被美國文化的衝擊給擊垮了，但他們至少感到在城裡還能安全一點。可是過了越南春節之後，城裡也不再安全。人們出現了極大的幻滅感，這時拍攝充滿混亂和不安的圍城正是非常好的時機。作為攝影記者，你看到的事情都是第一手的，沒有經過任何人的處理和過濾，所以你看得越多，懂得也就越多，心裡也就越明白；而你越明白你就會看到更多。你會在這過程中變得十分博學，這是一種規律。當我離開越南回去的時候，我已經開始整理我對這場戰爭的看法。開始著手寫這些看法時，我已很清楚地知道應該把什麼寫到我的書裡去了。」

葛列夫斯知道他那本《越南公司》會成為他重返越南的障礙。但他沒有想到事情會這麼嚴重——越南當局宣布不准他入境。他曾透過他一個朋友的越南妻子，打聽需要花多少錢才能買到一張入境簽證。他朋友的妻子告訴他，一位越南移民局的官員親口跟她說，為了葛列夫斯的性命安全，他最好還是不要再進入越南。

當局為了防止遺漏，分別在入境紀錄的 P、J 和 G 這三個字母之下重複列出他的名字。

雖然葛列夫斯花了最長的時間待在越南，馬格南的其他攝影師也都報導了越戰，最引人注目的是唐·麥庫林，他大約在一九六七年左右加入馬格南。在春節攻勢發動之際，馬格南巴黎辦事處打電話給麥庫林，請他去越南，並告訴他《亮點》週刊保證會刊用他拍的越南照片。但他們在電話中忘了告訴他，葛列夫斯也回到了越南。唐·麥庫林從香港坐飛機去西貢，到達順化時，發現葛列夫斯已在他之前到了那裡。這兩個以前

的好朋友怒氣沖沖地爭吵起來，為到底該誰來報導這場春節攻勢而爭執不休。實際上，麥庫林誤以為葛列夫斯也是馬格南派來的，而加派葛列夫斯來，是馬格南對麥庫林的能力沒有信心。

自從這場爭吵之後，他們兩人有幾年都不說話。雖然兩人後來都成了最著名、最重要的戰地攝影師，對越南老百姓都有極敏感的同情心，但兩人之間卻互不來往。他們兩人都知道什麼不應該拍。麥庫林曾這樣記錄下他的看法：「我第一次看到有人被槍決是在西貢的一個清晨，那是政府對老百姓特別安排的一種恫嚇效果。我看到那個被槍決的人，被綁在刑柱上大聲呼叫著反美口號。他是因為在街上投擲炸彈而被逮捕，所以大多數在場的美國人都沒顯出太多的同情心。但我認為要判這個人死刑或是要處決這個人，都不應該用這種公開行刑的方式，不應該用這種像演戲一樣恐嚇大家的方式，所以我沒有拍，我不想再助其一臂之力。有一個後來以採訪記者身分得到普利茲新聞獎（並非攝影獎）的攝影師，他當時對我說：『真棒！你拍到了嗎？』我聽了真替他感到羞恥。」

布魯諾‧巴比回憶起他跟一名法國記者在湄公河三角洲的一次行動。這位法國記者也是一位醫生，在法國殖民時期的奠邊府當過兵。他們遇到了一幫喝得醉醺醺的南越傘兵，那位法國記者與傘兵們聊天時，巴比看到這些傘兵們毫無紀律的樣子，告誡他們要約束一下自己的行為。他們兩人打算離開時，一名士兵突然掏出左輪手槍，朝他們頭頂上方開了兩槍並大叫他們回來，他們只好很不情願地回來。其中一個士兵從背包中拿出一個人頭骨，叫巴比替他和這個奇特的戰利品拍一張合照。巴比拍完之後，這幫傘兵才讓他們兩人離開。

幾天之後，這位法國記者去採訪南越陸軍參謀長，也是他在奠邊府時期認識的朋友。採訪結束後，這位法國記者講述了前幾天他遇到的人頭骨事件，並且說他對那些傘兵的行徑感到震驚。那位司令只是聳聳雙肩，嘴裡含糊不清地表示歉意之後，就讓祕書把法國人送走了。記者一離開，司令立即下令一定要找到布魯

諾·巴比，把他拍了傘兵拿著人頭骨的底片沒收。

那時布魯諾·巴比已去了安羅，這是西貢淪陷前最後一個仍被南越控制的城市，他也是那個城裡唯一的外國記者。巴比一回到西貢，立即就被特情局的警察帶走了。他被帶到一所警察局接受審訊，有位職位較高的警官不斷地重複對他說：「把那底片交出來，把那底片交出來。」巴比早把他的底片藏在了西服和T恤之間，為了保住他在安羅的拍攝成果，他只得交出有人頭骨的底片，之後他就被釋放。他從警察局直接來到機場，把那些在安羅拍的底片小心包好，用快遞寄往馬格南巴黎辦事處。一週之後，那些照片都在《生活》雜誌上刊出。

勇闖北越，採訪胡志明

馬克·呂布，這位拍攝中國的老手，是越戰期間唯一去了北越的馬格南攝影師。馬克·呂布說：「那時在南越大約有六百多名記者，沒有一人去北越。所以我決定去北越拍攝，但要得到北越的簽證非常非常困難。《紐約時報》曾經有兩人拿到過北越簽證，其中一位名叫哈里森·索爾茲伯里（Harrison Salisbury），是個中國問題專家，但除了我之外，還沒有攝影記者去過北越。」

馬克·呂布花了整整一年的時間申請去北越的簽證。一次又一次失敗，一次又一次申請，直到他認識了一位住在巴黎的法越混血姑娘。她專為北越河內政府採購物品，並用外交郵袋遞送她購買的東西。她不是共產黨人，但與河內方面有極好的私人關係，她的舅舅是北越的一位部長。她建議呂布把自己的一些攝影作品的樣張直接寄給北越政府總理，呂布就像一名外交官那樣，選了一組他在中國拍的照片寄了出去，都是些反映中國支持北越抗戰的照片。幾週之後，馬克·呂布接到了北越方面的通知，說他最近一次的簽證申請被批

准了。

「北越的生活極其貧困，環境又髒亂，城市設施都停止運作。城裡已有幾年沒有自來水了，因為沒有任何修理用的零配件。旅館只提供開水，沒有冷水。食物也非常簡單，但還說得過去。拍攝工作很難進行，沒有交通工具，我偶爾可以搭上一輛路過的吉普車，但道路十分糟糕，乘車也很不舒服。我曾見過一幅珍·芳達（Jane Fonda）在一座高射砲前，戴著北越部隊的鋼盔擺弄姿勢的照片，我想她真是荒唐，也天真得讓人吃驚。

「這裡時時都會有空襲發生，我真佩服已學會在轟炸中生活的北越老百姓。有一次轟炸開始時，我正好在一艘渡船上。渡船上都是人，還有吉普車和自行車，很明顯這是敵方飛機攻擊的目標。但我又想也許不會有問題，萬一船被炸，我很會游泳還可以跳船逃生。我把這想法說給我同行的人，他向我解釋說，炸彈在水中爆炸時會產生壓力，會把河中的人都殺死。我感到渡船開得好慢，像是開了一輩子，好不容易到達對岸時，大家都迅速跳進淺灘上的防空洞裡。轟炸很明顯是對著高射砲陣地的，而陣地正好就在渡口附近。第二天我被帶去察看美機轟炸造成的破壞，我看到炸彈幾乎造成全毀，根本沒什麼可以拍的了。」

「馬克·呂布在北越只待了三週。有一天傍晚他正在一所醫院採訪，他的翻譯急急忙忙地跑過來，激動萬分地請他馬上回旅館去換西裝並繫上領帶，要去會見「一位我們最重要的領袖人物」。回去旅館的途中，陪同人員告訴他，他們要去見胡志明。那時，西方世界一直懷疑胡志明是否還活著。因此全世界的注意力都集中在河內，尤其是尼克森再次參選並當上了總統後，曾許願說要結束越戰。

「我被帶到一處前法國殖民政府時期的建築物去見胡志明主席。他就住在這棟建築再往裡的圍牆內。

「我們坐在一張小圓桌旁，一起喝著茶，非常自在。他說法語，第一句話就問：『你最近好嗎？』好像我們是

老朋友一樣，這真讓人難以想像。當全世界的新聞媒體都注視著河內、注視著胡志明的時候，我們卻面對面地喝著茶聊天，而一切都那麼自然。胡志明的法語說得好極了，是很優雅的法語。會見的氣氛自然而隨意，他談到巴黎，談到我住的里昂，還談到我的家庭生活。他知道我的妻子是美國人，我們談了家庭和我的孩子們，而且還有點小小的爭論。有人在事先已經告訴我不要與胡志明談政治，我知道他喜歡法國香檳酒，還有法國歌唱家墨利斯‧雪彿萊（Maurice Chevalier）的歌，因為我在巴黎那位朋友就是替他買了香檳之後，用外交郵袋寄到河內的。胡志明建議戰爭結束後，順化和法國的里昂可以結成姊妹城市。當時順化在戰爭中已被炸毀了。我答應把這個建議轉告給里昂市長。

「我很明白，在會見剛開始的時候，不要馬上拍照。當我們開始彼此熟悉，變得友好之後，我就問是否可以為他拍幾幅照片，胡志明同意了，所以我拍了幾幅他坐在走廊涼棚下，那張迷人小圓桌旁的照片。」馬克‧呂布拍的胡志明照片立刻登上全世界的媒體。

* * *

有關越戰的新聞攝影，改變了戰爭的進程。尼克森總統後來宣稱：「在我國歷史上，越南戰爭，是輿論界第一次對我們敵國表示友善多於對我們盟國這方。」毫無疑問，美國的戰略把媒體也視為整體作戰的一員。但持反戰立場的美國輿論和新聞攝影，慢慢地瓦解了美國在越戰上的軍事策略。

儘管如此，馬格南仍一直苦於很難把攝影師們拍的越戰照片推銷出去，尤其是在戰爭開始的頭幾年。美軍攝影師羅納德‧黑伯利（Ronald Haeberle）拍到美軍在越南美萊村（My Lai）大屠殺的照片，直到事件發生一年之後才得以發表，那些已積滿了灰塵的越戰照片才得以重見天日，美國公眾才了解美國在這場戰爭付出了多麼大的代價。

在越戰中拍攝的那麼多定格的攝影照片，實際上比記錄片更能給人們留下深刻而難忘的印象。雖然人們

不能記住所有關於越戰的新聞照片，但一定有幾幅畫面是無法忘記的：一名全身衣服已被燒光的小女孩赤裸著在公路上狂奔；一名南越警察頭子在街頭槍殺一名涉嫌向越共通風報信的嫌犯；唐‧麥庫林拍的那幅眼神恐怖、面目猙獰的美軍士兵的肖像；葛列夫斯拍的一名越南小男孩悲傷地望著一輛貨車車斗裡，準備要被清運走的妹妹屍體。在越戰期間，越南方面也同樣建立了他們自己的新聞攝影隊伍，他們對戰爭的觀點，在他們的攝影照片中，顯而易見地現了出來。

在馬格南紐約辦事處的職員和攝影師們，都堅決地反對越戰。因為這原因，李‧瓊斯確信，辦事處的電話已經被監聽。「我不認為在馬格南紐約辦事處裡，會有人同意美國應該留在越南。不少人認為馬格南在紐約和巴黎的辦事處中因為有像馬克‧呂布這樣去過北越的攝影師，這樣的組織一定在以某種方式顛覆美國政府。我有一位在《美國之音》電台高層工作的女性朋友，當我去華盛頓看她時，儘管那時天氣冷得令人發抖，她堅持要到外面的公園走一走。當我們走到沒有人聽得見我們談話的地方，她告訴我馬格南的所有電話都被監聽了，而且國務院也在跟監不少馬格南攝影師們的活動。」

當葛列夫斯從順化離開時，李‧瓊斯在電話裡問他，是否同意把那幅男孩哭泣看著貨車上妹妹屍體的照片，印製成一份宣傳廣告。因為當時電話線路的傳送狀況很差，李‧瓊斯不敢肯定葛列夫斯是否聽清楚並同意她的建議，但她記得葛列夫斯沒有說「不」。所以她就把這幅照片印刷了幾千份並發了出去，他們把這份照片傳單分送到各個報攤，也在街上向路人散發，以支持日益高漲的反越戰示威活動。

即使那些沒有去越南報導戰爭的馬格南攝影師們，也幾乎無法逃避越戰對美國的影響。康斯坦丁‧馬諾斯當時受一家日本雜誌社委託，經常在美國南部幾個州拍照。他在南卡羅來納州駕車的途中，經過一幢鄉村小教堂，教堂門口停著一輛美國軍方的汽車。「我當時立刻意識到，一定是什麼人在越南戰場上戰死了，家屬在這裡舉行葬禮。我停下車來做了自我介紹，並詢問是否可以拍張照片。他們同意了，我拍了幾幅，所有

299　chapter 10

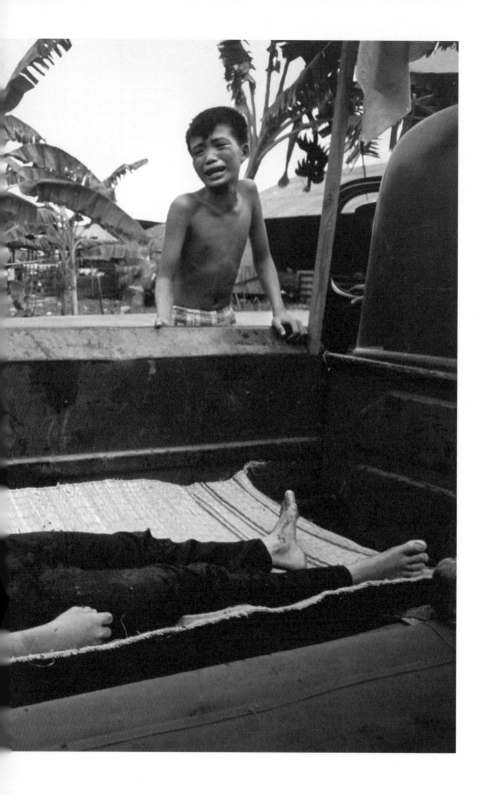

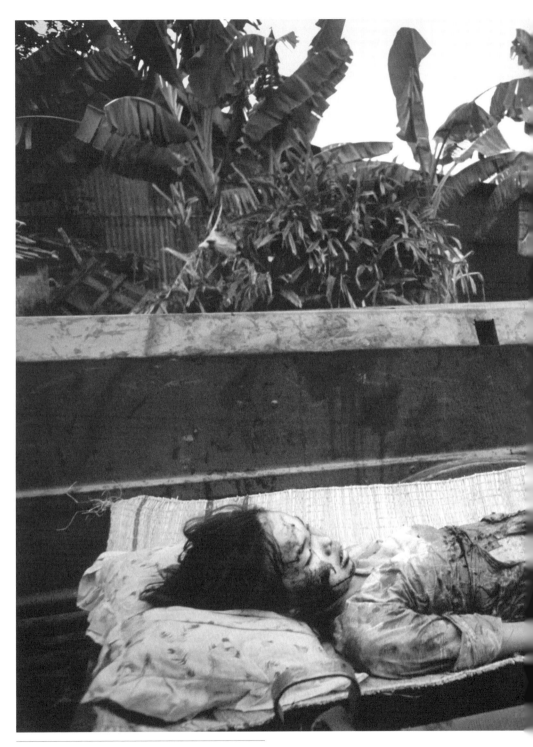

一名被美軍直升機火力擊斃的小女孩屍體被置放在貨車車斗準備運走，車旁邊是他悲痛欲絕的哥哥。但紐約時報登出這張照片時，含糊地說並沒有證據證明小女孩死於美軍的火力。葛列夫斯攝於越南，一九六七年。（MAGNUM／東方IC）

這一切只在十五分鐘內就結束了。」這組照片中的一幅在《展望》雜誌上刊出，是一名黑人婦女淚流滿面為她的侄子在越南戰死而傷心哭泣。這幅照片後來成了那些從越南回國的人們的痛苦象徵，並為馬諾斯贏得了「藝術指導獎」。

雖然葛列夫斯在越戰結束很多年後仍不被允許進入越南，但他仍在東南亞一帶工作。不久他接受《生活》雜誌的委派去另一場充滿危險的殘酷戰爭。這一次他差點送了命。「我當時正在離市區大約十五英里的地方，參加柬埔寨政府軍的一次軍事行動，那裡有一支政府軍已被赤柬（柬埔寨共產黨的通稱）包圍了好幾個月。有報告說，因為被包圍的時間太長，他們已經開始吃人肉充飢。所以這是一次救援任務，目的是突破包圍，把這支部隊解救出來。

「我感覺明顯有詐。在路前方約一公里處有一棵孤伶伶的大樹，柬埔寨政府軍的裝甲車在道路兩旁的稻田裡行進。一名柬埔寨官員握著手杖、頭戴雷朋太陽眼鏡，一旁帶著女友，身後是一支衣著襤褸的士兵隊伍，士兵的家屬相伴穿插於隊伍之間，看上去真像一個流浪的雜耍藝人隊伍。我停在路邊站了很長的時間，從骨子裡感覺要出事了。之後我加快步伐追了上去，那時隊伍正好走到那棵大樹的樹蔭下。柬埔寨人認為膚色白是種驕傲，所以一有樹蔭總往下躲。但我心想，我才不要靠近這棵大樹。就那麼幾秒鐘，第一發榴彈就著了地，把躲在樹下的人全都炸飛了起來；緊接著又有一發，掉在離樹稍遠但離我很近的地方；接著是第三發。我周遭的人死的死、傷的傷，我卻一點事也沒有，只是被爆炸的氣浪沖倒了。一名叫約翰・賈尼尼（John Giannini）的攝影記者跟著我，他被第三發榴彈的碎片擊傷了後背，我把他紮好拖進附近一條水溝裡，我們在那裡躲了有兩三個小時之久。那段期間，砲火在我們頭頂上打來打去。賈尼尼的傷並不致命，但他覺得自己會死，傷心極了。我們親眼看到一輛柬埔寨政府軍的巡邏車被砲彈擊中，坐在車裡的人被火燒得大叫救

命。

「那時我們兩人已毫無鬥志，只是不顧一切想盡辦法要離開戰場。但只要我們從水溝中出來，就會完全暴露在彈火中，密集的火力正是從水溝一側的一排樹叢裡射出來的。那時大約是下午四點，通常等到天全黑是在六點左右。但如果我們一直等到天黑，赤棉可能會過來抓我們；同樣，我方會以為我們是赤棉的人而向我們開火。我與賈尼尼商量之後，決定離開水溝。那些跟我們一起的柬埔寨士兵已不知去向。我們奔跑在稻田的堤壩和大路之間，尋找一切可以掩護我們的東西。我一從水溝裡出來，對方就立即開火，子彈在我耳邊呼嘯而過，我跳進稻田裡，田裡的水稻還不高，水大約有一個腳掌深，被子彈擊中的土塊在我頭頂亂飛，我把背在身上的攝影包往背後一推，用雙肘支在地上匍匐爬行。約翰‧賈尼尼一直跟著我，我必須一直拖著他爬行前進，儘管他不斷勸我把他留下自己一個人走。我猜赤棉一定能看到我背上的攝影包一上一下地跳動，所以子彈總是飛得這麼靠近。我只好把攝影包丟進稻田邊的水溝裡，當然這樣就把我的相機全毀了。爬到田頭時，我們知道必須翻過田壩到達比較安全的另一邊。當我們最終於爬到另一邊，發現那裡有一輛柬埔寨政府軍的裝甲車停在公路上。我們爬上裝甲車，對車裡的士兵說我們受了傷需要去醫院，但那個士兵堅持要我們下車，甚至掏出他的點四五手槍強迫我們下車。我和賈尼尼爬回稻田裡，好不容易找到了我們停車的村莊，上車後我飛快地全速直奔金邊醫院。

「當我回到旅館，滿身是土地走進電梯，一位澳大利亞來的醫生剛好也走進電梯。他看到我吃驚地大聲說：『噢，上帝，你一定差一點被打死吧？』我說：『是啊，你怎麼知道？』他說：『我從你身上的汗水得知的，我知道那是因為害怕而出的冷汗，會有一種特殊的氣味。』

「回想整件事，我記得有那麼一刻，什麼攝影啦、馬格南啦、威爾斯啦，甚至全世界都不重要了，只有

活下去才是最重要的。我並不認為我感到害怕，我也瞧不起那些相信什麼護身符的人，他們把護身符放在嘴裡就以為子彈傷害不了他們。但從另一方面來看，當你有一種信念，有目標和使命，這真的能幫助你克服恐懼和不安。」

◆ ◆ ◆

大衛‧休恩在威爾斯亭頓村（Tintern）俯瞰威河（Wye）的自宅接受我的訪談：

「我以前對攝影毫無興趣，直到我進了軍隊。當時我是桑德赫斯特皇家軍事學院（Sandhurst）的學員，軍營的生活缺乏自由，我無意間發現學校的攝影社團在營房外有一間暗房，於是我參加了攝影社，這樣到了傍晚我就有機會離開營房。後來我買了一台相機，從此開始攝影。

「我認為成為攝影師有兩種途徑：一種是完全自學；另一種則是找機會先成為一名攝影師的學徒，但他必須是非常棒的攝影師。你也可以到學院裡去學習，但大多數學院並不是攝影師當教師。攝影的關鍵在於人人都可以拍照，人人都自以為可以教些什麼，所以你得到的建議不一定都是有益的。你從他們那裡學到的東西，到最後會難以擺脫。

「如果你自學，就不會有以上這些不良的影響，你可以用自己感興趣的方式去觀察事物、去拍攝它們。

很快我就明白，我喜歡攝影是因為我有極佳的敏銳度。這是最基本的，你要把相機對準你感覺到的東西。

「有一天我拿起一本《圖片郵報》雜誌，看到一些布列松拍攝的照片。我不知道布列松是誰，但我覺得他拍的照片棒極了。在軍校裡，我們受到的教育是：這些蘇聯人是我們的敵人，他們冥頑不靈等等。但從這些布列松的照片裡，我看到的這些蘇聯人都是些普普通通的人，他們做生意、上學、購物，還有馬路上

的漂亮女孩們。那組照片對我產生了極大的影響。從此之後，我只想著到外面去，找那些我感興趣的事情，並把它們拍下來。

「我設法要脫離軍校，雖然這有點困難，但我還是成功了。我在哈洛德百貨公司找到一份推銷襯衫的工作，晚上我就當一名攝影師，拍攝咖啡館的人物、社交生活和英國人的週末生活之類的照片。

「一九五六年匈牙利革命爆發的時候，我決定去匈牙利。那時我已經買了一台二手相機和幾隻鏡頭，一路上，大部分的時間我都在讀相機和鏡頭的說明書。到了布達佩斯之後，我就緊跟著別的攝影記者到應該去的地方。有一位從《生活》雜誌派來的文字記者請我替他拍照，我要做的事，只是跟著別的攝影記者到應該去的地方，然後我看到什麼有意思就拍什麼。我拍的照片在《生活》雜誌上刊出了，有的還在《觀察家》雜誌（Observer）和《圖片郵報》上刊出，這是我第一次發表作品。

「從那次拍攝之後，我開始為一家圖片供應社工作，當一名『狗仔隊』。那時，我們從《每日電訊報》（Daily Telegraph）上讀『宮廷公報』專欄，了解英國皇室成員的活動，然後發瘋了似地跟蹤這些皇室成員，爭先恐後地把這些照片兜售給編輯們。我拍到照片後馬上沖出底片送到報社聚集的艦隊街（Fleet Street），有一輛救護車的駕駛同意載我到匈牙利。那時我已經在搭便車到達了奧地利。在那裡，有一輛救護車的駕駛同意載我到匈牙利。到過唯一的一幅瑪格麗特公主（Margaret）和彼得·湯森（Peter Townsend）在一起的照片。我聽說他們在阿克菲爾德大宅（Uckfield），所以我翻過一堵牆之後在地上爬行，正好看到他們倆在離我不到二十碼遠處，可惜我只有一隻長鏡頭，但他們離我太近了，所以我還必須往回爬一點才能對焦。那時候他們兩人已經走開，所以那張照片拍得並不理想。後來我聽到警察帶著警犬從樹叢裡過來，我必須盡快跑開，時間剛好來得及翻牆回去。

「在六〇年代中期，我拍了不少時裝照片。我跟《哈潑時尚》雜誌合作，還跟大衛·貝利（David

Bailey，時裝攝影師）家隔壁的一間攝影棚簽了約。我與貝利後來成了好朋友，我們有時與名模珍·詩琳普頓（Jean Shrimpton）在一起，這很浪漫也很有趣。我仍然在拍一些自己感興趣的照片，而這類照片正是別人沒興趣拍的。我透過馬格南在倫敦的代理人約翰·哈里森，認識了喬治·羅傑，他把我的照片拿給布列松看，於是我在一九六五年加入了馬格南。

「對我而言，加入馬格南如同授予我一個騎士的身分，一個非凡的光環。那些世界上你最敬仰的攝影家們，決定讓你加入他們的組織，還有比這更好的事嗎？那時候的馬格南有一種偉大的友誼，如果一位國外的攝影師途經倫敦，就會有兩個英國攝影師去機場接他，這位攝影師也會住在這兩個英國人的家裡。但現在這種凝聚的社團精神已經沒有了，現在的馬格南不再是以前的那種歡樂俱樂部了。

「我認為，早期的攝影師們有一種非常了不起的風度和仁愛精神，但不知怎麼回事，這些精神好像已經有點過時了。」

攝影輝煌時期的結束

賈桂琳在甘迺迪總統的葬禮。

艾略特·歐威特攝於維吉尼亞州
阿靈頓國家公墓，一九六三年
十一月二十五日。（MAGNUM
／東方IC）

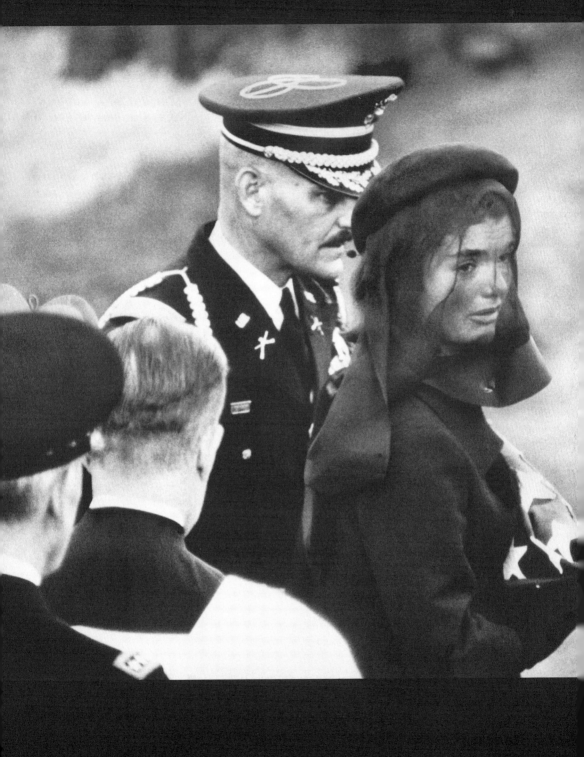

雷內‧布里記得一九五七年年初或是一九五八年的時候，他正在希臘拍攝當時發生的某個事件。追蹤拍攝了整整一天之後他回到旅館，正坐在大廳裡的棕色皮沙發上把膠卷從相機中取出來時，看到大廳裡的電視正報導著他所拍攝的事件。他突然清楚地意識到新聞攝影的美好歲月已經結束了。他拍了一天的照片，還沒有寄出，甚至還沒有沖洗放大，就已經成了過時的東西。

六〇年代新電視技術的引進，無疑加速了新聞攝影的衰退。大眾對新聞的興趣仍然很高，只是當圖片雜誌還沒有出現在路邊的報刊亭，電視早就生動、多彩地把新聞報導出來了，甚至不少還是以實況報導的形式傳播到全世界。對圖片雜誌的打擊還不僅僅在傳播的速度上，電視已經進入每個民眾的生活中，這意味著原來靠商業廣告收入為重要來源的圖片雜誌失去了財源，因為大量的商業廣告轉向了電視，加上郵寄費用和印刷費用的上漲，更加速了圖片雜誌的倒閉。著名的《星期六晚報》和《圖片郵報》都先後宣布停刊，不少圖片雜誌改變了他們的編輯方向，從報導新聞轉向報導生活、名人趣聞等內容以求生存。馬格南試圖開發新市場，一度考慮以動態影片為出路，於是在一九六四年成立馬格南電影公司這個子部門，但運作成果不彰，一九七〇年就收攤了。

一九七二年，《展望》及《生活》雜誌停刊，宣告大型圖片雜誌的時代結束。馬格南的攝影師菲利普‧瓊斯‧葛列夫斯主要是替《生活》雜誌拍攝照片，當他完成了一項採訪任務回到美國的家裡，收到一封《生活》雜誌寄給他的通知，告訴他《生活》雜誌停刊了。葛列夫斯悲痛地感到，他對今後五年的精心規畫一下子全都成了泡影。

當新聞攝影在歐洲和美國面臨危機時，即使最有思想的新聞攝影工作者對於靠攝影為生也變得務實起來。特別是在美國，愈來愈多的攝影師轉向替商業公司服務。以前的大公司年度報告只有數據且單調無味，現在開始刊用攝影師們拍攝的彩色照片，而這些攝影師為大公司拍攝年報所得的報酬，往往比他們以前為報

紙和雜誌拍攝時所得的稿費多出三、四倍。例如，當時為美國RCA公司拍攝年度報告的馬格南攝影師，每天收費高達七百五十美元，比RCA總裁的薪資還要高。

馬格南紐約辦事處與巴黎辦事處之間的關係，也因這一新形勢的影響開始緊張和惡化。由於剛開始的時候，歐洲新聞攝影的需求還沒有像美國那樣受到影響，所以以巴黎為基地的馬格南攝影師們，責備紐約的攝影師們沒能守住馬格南最初成立的宗旨；而以紐約為基地的馬格南成員，則責怪巴黎的同事沒有盡全力推銷他們的照片。一九六七年七月，巴黎的馬克‧呂布在一份馬格南內部傳閱的備忘錄中寫道：「如果攝影師考慮的只是想盡辦法多賺錢的話，那麼大家都去加入黑星圖片社好了！」

一九六八年，美國發生了很多令社會注目的事件：全國性的學生示威運動爆發；種族暴動；一些激進政治組織成立了；嬉皮運動普及全國；反對美國在越南戰爭的呼聲越來越高，甚至發生了警察的暴力鎮壓；著名的黑人領袖馬丁‧路德‧金恩（Martin Luther King）遇刺；羅伯‧甘迺迪遇刺；芝加哥掀起了黑人民權運動。馬格南的攝影師們組成了一個以查理‧哈勃特的攝影小組，全面報導了以上各大事件，並出版了一本名為《美國的危機》（America in Crisis）的攝影集。這本攝影集的出版，給開始衰敗的新聞攝影鼓舞了一點士氣。美中不足的是，馬克‧呂布不同意將他所拍的一幅著名的照片收錄進去，照片拍的是一名示威學生，把一枝玫瑰插進與他們對峙的國民兵部隊手中的槍口裡，馬克‧呂布認為美國人缺乏自我批判的意識，不能正確理解他這幅作品，因此拒絕收錄在此書中。

一九六八年春天，巴黎也面臨危機。法國的學生也走上街頭遊行靜坐，與警方對陣的暴力活動越來越激烈。馬格南的攝影師布魯諾‧巴比從頭到尾地報導了巴黎的學生運動。由於電視台的工作人員罷工，所以新聞攝影又恢復了它以往的重要地位。巴比在日記中記著：「我日夜報導巴黎的學生運動，弄得筋疲力盡。我每天騎著一輛自行車奔波，因為公共交通全部癱瘓、工作人員全都罷工了，只有無線電台在廣播，他們支持

學生運動，站在學生那一邊，幫助他們協調各組織之間的行動。由於電視台罷工，我們用一種三十米的電影攝影膠卷拍攝，每卷只能拍兩到三分鐘的畫面，再將它們拷貝很多份送到法國各個工廠，讓人們知道正在發生的學生運動。」

有攝影師回憶道：「最大的一次學生抗議活動發生在聖米歇爾大道的學生社區。一天早上，人們醒來時，驚訝地發現，上百輛汽車被翻倒在馬路中央形成了路障。最初還比較容易報導，不論是警察還是學生都不在乎被攝影師們拍到。但當警察毆打學生的照片在報紙上發表後，警察開始警惕他們的壞形象了。雖然持續發生嚴重的暴力事件，奇怪的是只造成一人死亡——一位被推進塞納河的毛澤東主義分子，因為不會游泳而淹死。

「學生們也開始把他們的臉包住，因為警察從照片上認出學生後就開始抓人，並把照片作為證據，所以我們在刊登照片時，都在學生們的眼部印上黑條讓人認不出來。但誰能相信誰呢？我們攝影師置身暴力活動裡，以至於後來攝影變得越來越困難。

「剛開始時，巴黎的居民是同情學生運動的，但當整個巴黎市變得像一個戰場一樣，馬路上都堵塞著翻倒的汽車與路樹，巴黎人無法在週末去郊外旅行，因為加油站和火車都罷工，巴黎人開始對學生運動厭煩了。後來，一些學生到了週末也離開了他們的同夥，學生運動就悄無聲息地結束了。」

所有馬格南在巴黎的攝影師們都投入了報導，五月底，人在美國的布列松也急忙飛回、從布魯塞爾搭便車回巴黎走上街頭。馬格南巴黎辦事處主任羅斯·米歇爾回憶：「這是我們攝影師的好時光，各種大事在各處發生，且電視台正在進行罷工。無線電台雖然仍在工作，但他們必須待在報導車裡，唯一具靈活性的媒體就是滿街揹著徠卡相機的攝影師們。我相信馬格南圖片社發布的照片喚醒了全世界，讓人們知道，這並不是一群年輕人在街頭胡鬧，而是我們的文明遇到了危機。六八年的五月學運儘管只延續了一個月，對我們的想

法和作為都起了深遠的影響。那年發生了許多有意思的學生運動，當然也不能忘了布拉格上演的事件。」

布拉格街頭搶拍的瘋子

所謂的「布拉格之春」其實是發生在一九六八年一月，當時亞歷山大・杜布切克（Alexander Dubček）擔任捷克共產黨第一書記。他上任後進行一連串所謂「人道社會主義」的自由派改革，幾個月後蘇聯總書記布里茲涅夫下令入侵，於是二十五萬蘇聯軍隊於八月二十日進入捷克斯洛伐克。捷克人民為了捍衛他們剛得到的自由，拿著舊式獵槍、磚頭、棍棒，甚至赤手空拳地走上街頭對抗入侵的坦克軍隊。

伊安・貝瑞是唯一與俄國人同一天進入布拉格的外國攝影師。他說，「蘇聯軍隊入侵布拉格的狀況真的很嚇人，我隨身帶著護照以便隨時逃離。入侵那天我在早上十一點半抵達倫敦希思洛機場，前往維也納的班機已經載滿了整機的新聞記者，我只好搭上飛往慕尼黑的班機，然後租車開往最近的捷克邊界。在第一個邊界關哨，捷克國防人員受命拒絕我入境，在我前往另一個關哨途中，遇到已經被關哨拒絕入境的記者，他們告訴我，我去也會被拒絕入境，勸我還是別浪費時間了，但我就是想去試試看。幸運的是，當我抵達時邊境關哨已被俄國人接管。我告訴俄國關防人員，我要去參加一個建築會議，那俄國人就看到我背了一大袋相機，也不以為意地讓我通過。我在半夜抵達布拉格，並入住一間大馬路邊的旅館，打算明天一大早盡早上街去拍攝。

「很不幸，我聽不懂捷克自由之聲電台播放的內容，以至於我搞不清楚當下事情的進展，像隻無頭蒼蠅一樣在市鎮中心亂轉，一切全靠街上的捷克市民給我的消息。他們團結一致地對抗俄國，有些坦克車在街上被捷克人民團團圍住，並不停地對他們咒罵髒話。有半數俄國軍人是亞洲人，只有長官是俄國人，以至於他

們不太清楚自己身處何國——多數人以為自己在德國——也不清楚在執行何種任務。起初幾天我是唯一的外國攝影師，我在外套下藏了好幾台徠卡相機不停地拍照。一旦被俄軍發現，子彈立刻就飛過你的頭頂，他們會滿街追捕你、搶奪你的相機，此時捷克人民都會盡其可能地堵住俄軍。

「我唯一看到的另一名攝影師根本是個瘋子，他脖子上掛了好幾台用繩子串起的老式相機，肩上扛著個紙箱，他根本是直接跳上坦克車公然地對俄國人拍照。他也得到捷克人民的幫助，一旦俄軍要搶他底片，群眾就會過來圍著他替他解圍。我覺得他是現場最勇敢也最瘋狂的傢伙。

「由於旅館廚房運作停擺，頭四天我幾乎沒有進食，只能喝水果腹，直到一些捷克人憐憫我給我一些食物。一星期後我的截稿期到了，我把膠卷藏在車底、門板、車頭燈與車輪蓋下。不過我實在用不著這麼費事，因為我到邊界時已經是晚上，而關哨只是揮揮手讓我通過。在開去機場的路上我睡著了以至於把車開進溝裡，必須動用拖車把我的車從溝裡拉出來。我在飛機起飛前幾分鐘趕到機場，但我還得拆掉頭燈、車門襯裡、車輪蓋取出我的膠卷。我開進溝裡時把車身撞出一個大凹洞，艾維斯租車公司卻一點怨言都沒有。去年我被祖魯人機槍掃射，車身被打出幾個彈孔，巴吉特公司卻要我賠償修理費用。相較之下，我當然會成為艾維斯的忠實客戶。」

貝瑞在布拉格遇到的瘋子就是約瑟夫・寇德卡（Josef Koudelka），當時仍是一個沒沒無聞的三十歲捷克人，一年後，當他所拍的蘇聯入侵布拉格的照片發表後，隨即躍升為廣受好評、世界一流的新聞攝影師。寇德卡的專業是航空工程，攝影則是他的興趣，他小時候就用Bakelite 66相機拍照。他於一九六七年辭去工作專心攝影，蘇聯威脅加劇時，他人正在羅馬尼亞拍攝吉普賽人，蘇聯入侵布拉格前幾天，他才剛回來。

「我在睡夢中被電話吵醒，我女朋友打來告訴我俄國人來了。起初我還不相信，當她在說笑。沒有人會相信這種事情竟然會發生，而且發生得那麼突然。她第三次打來，我終於打開窗看，每兩分鐘就有一班飛機

飛過去。還好我從羅馬尼亞回來時，還剩餘一些沒用的底片，我趕去住處附近的廣播電台上街去拍照。當時天還是暗的，我可能是最先目睹俄國人到達的第一批人。我關心的是當下發生在我身上的事。這是我的國家，我的麻煩，跟我生活息息相關。我沒想過那是冒什麼風險，只是對發生的事件做出反應。有些人說那樣會有生命危險，只是我當時並不考慮生死的問題，只是盡可能地拍照。」

「我根本不認為我是個新聞攝影師，因為我從沒拍過所謂的『新聞』事件。我想那裡一定會發生什麼事。

不管怎麼說，寇德卡的確是冒著生命的危險，但他也不是為了販售或出版他的照片，他是為自己拍照。若他沒有將照片拿給他的好朋友安娜·法若瓦（Anna Fárová）──她在攝影圈與藝術圈擁有相當高的評價──欣賞，他的照片可能將不為外界所知悉。一九六九年春天，法若瓦與史密森尼學會的攝影策展人尤金·奧斯徹夫（Eugene Ostroff）會面，她將寇德卡的照片拿給尤金·奧斯徹夫看，奧斯徹夫深受吸引，並要求帶幾張照片回美國給他們共同的朋友艾略特·歐威特看看。歐威特對這些照片感到驚艷，透過馬格南的紐約代表聯繫法若瓦，希望看到更多的照片。法若瓦告訴寇德卡馬格南是值得尊敬的組織，並說服他同意，於是馬格南很快地派了一位醫師前往布拉格，假借參加醫藥會議之名，將寇德卡的照片偷渡出境。

「我記憶猶新，當時恰好是蘇聯入侵一週年，某個星期天早晨團員外出買了一份《星期泰晤士報》，上面刊登著我的照片，當然，他們不知道那是我的作品，我也不能透露那是我拍的。那是我的照片第一次被刊在報紙上。」

馬格南將他的照片賣給英國《星期泰晤士報》以及美國的《展望》雜誌（《展望》付了兩萬美元買下照片），條件是不能透露拍攝者姓名。由於共產黨再度箝制捷克斯洛伐克，寇德卡會因為將反共的照片流到西方，人身自由將受到嚴重的危害。《星期泰晤士報》將照片署名為「不具名的捷克攝影師」，此後他的照片

華沙公約國占領軍在捷克布
拉格的電台總部門口。約瑟
夫·寇德卡攝於一九六八年。
（MAGNUM／東方IC）

都被署名為「布拉格攝影師」（P. P.─Prague photographer）。他在倫敦時與艾略特‧歐威特見面，討論是否有必要由馬格南協助他離開捷克斯洛伐克。回到布拉格之後，他日益擔心會被認出他就是那位「不具名的攝影師」，尤其在美國之音廣播電台公布，那些蘇聯入侵的照片獲得羅伯‧卡帕金獎後，引起他許多朋友的關注。以至於他請歐威特協助他離開布拉格。歐威特立即以馬格南主席的名義，寫信給布拉格文化部長，要邀請寇德卡前往西歐參加一個吉普賽人拍攝計畫。

寇德卡因此獲准離開布拉格三個月並飛往倫敦。他與歐威特在倫敦碰面，歐威特已經幫他聯繫了英國內政部，因此他的政治庇護很快就獲准了。馬格南攝影師大衛‧休恩清楚地記得寇德卡剛到倫敦的情形。當時歐威特打電話給休恩說：「我這裡來了一位年輕的捷克攝影師，他想使用你的暗房沖洗他的膠卷，可以嗎？」休恩回答說：「當然可以。」寇德卡幾乎不會說英語，他拿出大約八百個膠卷來沖洗，這是他十一年來拍攝成果的一部分。

寇德卡很快被馬格南接納成為正式成員，因為他的拍攝手法完全符合馬格南的傳統。他是攝影師中的攝影師，除了拍自己想拍的東西，他什麼都不在乎，他對金錢不感興趣，也不追求物質生活，他可以高高興興地睡在辦公室的地板上。他從不打算干擾任何馬格南圖片社的內部事務，他只想自由自在地拍他的照片。他常常在脖子上掛著徠卡相機，肩上背著睡袋，他還留著一頭鬈髮，一度被描述為「當代攝影的巴布‧狄倫（Bob Dylan）」。寇德卡認為攝影師只有在路上才能拍到最好的照片，所以整個夏天他到處旅行拍攝，到了冬天再到休恩的暗房沖放整個夏天拍的照片，晚上就在暗房的地板上打開睡袋睡覺。

寇德卡到英國不久後，倫敦的「攝影家畫廊」以《關心人類的攝影家》為名舉辦了一個攝影展。開幕式之後，在倫敦一家豪華飯店慶祝。休恩收到了邀請，他約寇德卡一同去參加晚宴。他們兩人在路上走散了，當寇德卡一人來到飯店門前時，守衛因為他沒有打領帶拒絕他進入。寇德卡問守衛，如果他去借一條領帶是

否就可以進去？守衛說，他那一身不體面的服裝即使打了領帶，也不能進飯店。寇德卡與守衛的爭執一定是傳入了賓客耳中，因為突然間飯店大門被撞開，衝出一位頭髮灰白的人，一把抓住守衛的前襟，大聲吼道：

「他穿得比你體面！你看你穿這一身像個小丑，如果你不讓他進門，我就走。」就這樣，所有人都跟著他走出這家飯店，到附近一家熱情歡迎他們的希臘餐廳，繼續開他們的慶祝晚會。寇德卡問旁邊的人，那位頭髮灰白的人是誰時，別人告訴他，那就是布列松。

寇德卡說他從沒後悔加入馬格南。「當時的情況我記得很清楚，在我要去見艾略特·歐威特的前一個晚上，我正在自學英語的未來式一類的句子，因為我知道歐威特會跟我討論到我的將來。他問我是否願意成為馬格南的準會員。我不明白那是什麼，所以反問他那是什麼意思，歐威特解釋了之後我很高興。我只能說加入馬格南是一件非常好的事。我離開了捷克斯洛伐克到了這裡，英語說得不好也不認識什麼人，但才一下子我就屬於了某個組織，有了一定的保障，而且這個組織還是世界上最好的攝影組織。這對我非常重要，因為成為組織的一員，我立即有了很多朋友，如果外出旅行，大家會大方地把房門鑰匙交給我，讓我有個地方過夜。如果我什麼都沒有，至少還有馬格南辦事處可以待，沒有人能把我從那個地方踢出去，我有權利待在那裡。」

＊＊＊

一九七二年一月三十日，英國傘兵部隊的士兵向北愛爾蘭的示威遊行民眾開槍，打死了十三人，重傷十七人。這事件被外界稱為「血腥星期日」（Bloody Sunday）。報導這一醜陋事件的攝影師中，也有馬格南的年輕準會員培瑞斯，他拍到一幅十分著名的作品——一位牧師痛苦地雙手抱頭站在被殺的示威者屍體旁。

吉爾斯·培瑞斯在拍攝時也差一點中彈，他後來對英國的《星期泰晤士報》說：

「我突然發現自己正站在傘兵和示威隊伍之間，而傘兵已開始開槍射擊示威民眾，那一刻我完全不能相

信眼前所發生的事。因為如果是在戰爭中，這符合邏輯，但在那個瘋狂的時刻，士兵既不是槍枝走火也不是失去控制，而是在明確的命令下開火，這真的是瘋了。實際上，這起事件結束了北愛爾蘭的和平民權運動，是『血腥星期日』使得人們走上街頭跟武裝部隊進行鬥爭。」

培瑞斯最初去愛爾蘭是學習當一名攝影記者。他在一九七○年七月十一日到了那裡，當時只有二十四歲，才剛從大學的哲學系畢業，不太會說英語，對北愛爾蘭的事還不十分清楚。培瑞斯曾在一九六八年參加巴黎的學生運動，之後他對於語言文字抱持懷疑，認為那只是掩蓋真相，轉而用攝影記錄歷史事件的意義。他在法國南部礦區拍攝的礦工罷工失敗後種種痛苦的照片，令布列松大為欣賞，並推薦培瑞斯在一九七○年成為馬格南的準會員。有人在會議上建議他應該去報導在北愛爾蘭的抗議遊行，第二天他就去了。這之後的十年中，他一直在報導北愛爾蘭發生的種種「麻煩」，從來沒有迷失自己的角色。

「對於挖掘衝突事件的真實性，需要一層層剝去它的外衣，包括記者的偏見。這是一個自我懷疑的過程，並且需要克服自己的局限。如果我們承認我們是主觀的，就能朝客觀走近一些。在北愛爾蘭採訪的那幾年，我確實想站在鐵絲網的兩邊思考問題，並對自己的感受提出疑問。我把自己暴露於不同的概念和認識中，但我發現在北愛爾蘭，概念和認識就是衝突，因為英國軍隊、保皇派、與共和派三者的概念和認識，沒有完全共同的部分，各方面都沒有共識，沒有共同語言。在這些障礙之間穿行，把自己暴露於不同的認識之中，確實是最痛苦的行為，就像你的身體被拉伸到了極限一樣。這樣對待你自己，

一九七三年十月，馬格南調動它的攝影師們集中報導「贖罪日戰爭」。雖然中東局勢一直緊張，但在猶太贖罪日那天，埃及和敘利亞同時向以色列邊境發動了攻擊，還是讓全世界都大吃一驚。科內爾‧卡帕當時人在特拉維夫替以色列博物館籌備一個展覽，他迅速前往戈蘭高地拍攝那裡的戰事。米歇爾‧巴—愛姆曾是以色列官方攝影師，他在一九六七年加入了馬格南，他也在同時去了那裡。菲利普‧瓊斯‧葛列夫斯當時正

在倫敦，他一聽到這條新聞就立即去了機場；李奧納‧弗利特那時在倫敦，他得到了《星期泰晤士報》的委派後也去了以色列。布魯諾‧巴比當時正在離開中國返家的途中，到達金邊時聽到中東的新聞，立即把去巴黎的機票改簽去貝魯特。

當葛列夫斯充滿期待地來到滿是石塊的戈蘭高地時，「我發現沒什麼照片值得拍了，只有一些人向我做出勝利的手勢。我暴露在沙漠裡，如果突然發生什麼情況，我連躲藏的地方也沒有。我喜歡躲在坦克後面，因為這樣相當安全，一直躲到它開始向前移動。唯一比被彈片擊中更糟的是被坦克車壓死。我對自己說，我來這裡幹嘛？這些戰爭跟我有什麼關係？我根本也不關心這些衝突。當我回到特拉維夫，感謝上帝，我解脫了。一名編輯從美國打電話給我，說想要為下週的雜誌封面，找一幅阿拉伯人的坦克在沙漠中熊熊燃燒的照片。我不得不告訴他一切都太晚了，區域性戰爭已在十天前結束了。編輯說：『你可能會覺得我們這些在紐約的人很傻，但我得告訴你，我想要你去買一桶五加侖的汽油，把它裝進你的汽車，把車開到沙漠裡去找輛坦克，然後把它用汽油點燃。』在那一刻，我想到了攝影師的職責，我掛掉手中的電話，去了機場，搭上第一班飛機回家了。」但是，一些馬格南的同事認為他講的這個故事並不可信。

當布魯諾‧巴比到達貝魯特時，他發現那裡的旅館住滿了焦急萬分的新聞記者，人人都想進入敘利亞，而巴比要做的只是打個電話而已。巴比認識敘利亞軍隊的一名上校，他曾經在法國的聖克蘭軍事學院接受培訓。當巴比打電話給這位軍隊朋友後，上校馬上派了一輛車把他送到敘利亞邊境，可惜上校只能幫到這邊了。在大馬士革，巴比發現有幾位已經設法到達那裡的記者，正困在旅館裡不被允許出門。當以色列軍隊把埃及人打回蘇伊士運河對岸時，巴比趕回特拉維夫，從以色列現場報導了這場戰爭的尾聲。

因為以色列執行嚴格的新聞審查制度，巴比不得不想辦法把他拍攝的底片帶到巴黎。他拍到一些阿拉伯戰俘被派到戰場上去拉屍體和清理炸毀的坦克，他認為這些照片毫無疑問無法通過以色列的檢查，所以他把

那幾格底片插在他平時寄底片的幾個大信封上的地址條背面。然後在信封裡裝進他認為可以通過的底片交上去審查。他高興地看到那位審查官在信封上蓋了「通過」的印章，然後他十分焦急地想辦法聯繫上巴黎，警告辦事處當那些大信封寄到時，千萬不要把信封給扔了。

輝煌的結束，商業的妥協

一九七三年，瑪麗蓮・西爾弗史東成為馬格南成員中唯一的佛教比丘尼。這使她的朋友們大為吃驚，他們都知道西爾弗史東通一直在思考，尋找比當一名新聞攝影師更有意義的事情。她作為一名專業攝影師已有二十年之久，拍攝過各種各樣的專題，從霍普・庫克（Hope Cooke）和錫金王儲的婚禮到英迪拉・甘地（Indira Gandhi）的競選：從伊朗國王的加冕到印度的饑荒。儘管她的照片在美國和歐洲各主要報刊雜誌上發表過無數次，從一九六〇年代末，西爾弗史東開始感覺她所拍的照片不斷重複並變得陳腐。她之前就住在德里，因此早在受《紐約時報》的委派，去報導孟加拉的戰爭時，發生的事令她徹底醒悟了。她之前就住在德里，因此早在衝突前就到達該區，並發回很多令人心碎的照片，西爾弗史東拍攝了那些悲慘的孟加拉國人遭受巴基斯坦軍隊肆虐的痛苦。有超過二百萬的老百姓因戰爭而背井離鄉，這是一場大規模的人類悲劇。而令西爾弗史東氣憤的是，她那些照片只被刊登在內頁上。好像突然之間，她的照片已經不重要了。

西爾弗史東對佛教感興趣由來已久，拜藏傳佛教喇嘛欽哲仁波切（Khyentse Rinpoche）為師。西爾弗史東成為他的追隨者，跟著來到尼泊爾的一個偏僻小廟，五個月之後她當了比丘尼。她入教後的第一個任務，是去為修建一座寺廟而募捐。如今由她籌集到的資金所建造的一座有一百三十一名喇嘛的寺廟，已在加德滿都附近建造起來了。那座寺院裡，除西爾弗史東之外還有另外兩位比丘尼，她們三人喇嘛欽，已在加德滿都附近建造起來了。那座寺院裡，除西爾弗史東之外還有另外兩位比丘尼，她們三人照顧著五十名兒童。她

還花了大量時間研究和收集當地正在消失的風俗習慣。一九九二年有一家報紙採訪過她，採訪稿中說她已不再關心世界大事，為此西爾弗史東氣憤地回應說：「我沒有逃避世事，我就在世界大事之中，我的原則是利他主義。有了這個想法就能不斷塑造自己，這樣才可以繼續行善。」

一九七四年，新版的《攝影百科全書》敘述馬格南是「當代攝影的核心力量」。實際上，由於圖片市場對新聞攝影需求的下降，馬格南的攝影師們開始轉向商業攝影。一九七四年這一年中，他們拍攝了大約五十一冊企業年報。不久，《三十五釐米攝影》雜誌（35mm Photography）又為馬格南下了另外兩個定義：一個是「這是一個充滿著自以為是的信徒的封閉社團，而且蔑視任何異教徒。」另一個是「一幫大咖極度誇大自己的重要性和能力。」

有意思的是，怪誕的艾略特‧歐威特那時正在拍攝的專題，打破了以上的觀點。他那一系列狗與主人的照片，觀賞者無不為之發笑。也許只有歐威特才能把這樣不討人喜歡的專題拍成滑稽的故事，並在世界各地發表。

由於對新聞攝影的需求下降，攝影師們期望加入馬格南以完成抱負的想法，也開始有所改變。在五〇年代或更早一些時期，年輕攝影師的目標是能為《生活》雜誌和《圖片郵報》或是《巴黎競賽》工作。新一代攝影師則趨向於研究自己而非外在世界，並把自己看成藝術家而不是新聞攝影師，他們採行所謂的「新主觀主義」的觀點（是指對二十世紀二〇年代的「新客觀主義」的反觀），他們的興趣在於研究自我和禪學，這些觀點與馬格南創立時的宗旨很不相同。特別是當老一代的馬格南攝影師們進入中老年，他們也越來越關注養家活口，以前那些所謂「關心人類的攝影家」，漸漸放棄了他們年輕時的左翼理想主義。

馬格南內部出現的分歧，呼應了攝影究竟是一種溝通形式，或者是一種藝術，這樣由來已久的緊張關係，也反映出要滿足美學或是新聞需求的衝突。愛德華‧史泰欽的觀點相當明確：「從我開始對攝影感興趣

以來⋯⋯，我就把攝影看作一門藝術，如今我對此仍毫不懷疑。攝影的任務就是人與人之間的理解，每一個人對自己的理解。」

這些哲學觀點的爭論，關係到馬格南在新聞攝影輝煌期結束後的去向。是繼續創造、記錄並廣泛傳播重要的攝影圖像，還是成為一個商業圖片公司，去追求有優厚利潤的廣告攝影和公司年報攝影。事實上，在這期間，如果馬格南不接受任何商業性攝影的話，可能馬格南早就倒閉了。但是，馬格南攝影師們在從事商業攝影的同時，從本質上認為做商業攝影是毫無價值的。正如康斯坦丁・馬諾斯所說：「這些年我轉向攝影年報，其中不少是美國頂尖大企業，我生活的主要經濟收入來自於拍這些年報，但我不是在拍好的照片，因為這些照片很快就會被自己和別人忘記。從攝影的角度來說，這幾年來，我什麼也沒有拍。」

最完美的做法可能是，攝影師用商業攝影來養活他們所追求的報導攝影，但馬格南之中也有人持不同觀點，最具代表性的是布列松。他曾說過：「我一點也不反對那些拍廣告的人，但一旦你開始從事報導攝影，就應該永不放棄。」培特・格林對此並不以為然，他回憶道：「這是我第一次不同意布列松。我記得當我們一起走在富蘭克林大道上時，布列松說了類似的這些話。他還說歐威特的黑白報導攝影有多麼棒，真希望他不要去拍那些彩色廣告片。我說歐威特要養家活口，他也有子女。布列松說這不是一個人的問題，這是大家都要面對的問題。」

對馬格南來說這的確是一個十分現實的問題。收入頗豐的培特・格林、艾略特・歐威特和伯克・烏茲爾（Burk Uzzle）並沒有因為賺錢而摒棄理想。烏茲爾在一九六七年加入馬格南，有扎實的新聞工作經驗，他在他的老家北卡羅來納州的一份報紙工作過，他是與《生活》雜誌簽約的最年輕的攝影師，當時他只有二十三歲。但當報導攝影衰退時，他也毫不遲疑地開始為大公司拍攝年報，甚至還聲稱這些商業攝影激發了他的視覺能力。只是在拍那些年報的同時，他還時時帶著一台徠卡相機、裝著黑白膠卷，到處拍攝著他所謂的「自

己的作品」。

到了七〇年代後半期，馬格南注入大量新血。在紐約辦事處加入的新成員有：尤金・理查茲、艾利克斯・韋伯、丹尼・萊昂（Danny Lyon）、瑪麗・艾倫・馬克（Mary Ellen Mark）、蘇珊・梅瑟拉（Susan Meiselas）。在巴黎則有：尚・高米・雷蒙・德帕東（Raymond Depardon）、理查・卡爾瓦爾（Richard Kalvar）、古・勒・蓋萊克（Guy Le Querrec）、塞巴斯提奧・薩爾加多、瑪汀・富蘭克・克里斯・斯蒂爾─帕金斯。不過並非每個加入的新人都毫無爭議。

卡爾瓦爾和蓋萊克兩人，以前都是馬格南巴黎辦事處的競爭對手維瓦圖片社（Viva）的成員。蓋萊克是個粗壯的法國布列塔尼人，長得非常像漫畫人物阿斯特里克斯（Astérix）。他在拍攝爵士音樂家方面很有名氣，而且一直堅持拍攝社會紀實題材。當馬克・呂布看到蓋萊克的作品，就對他說，馬格南會願意接受他成為候選人。在那之前，蓋萊克從沒有考慮過要加入馬格南，但馬克・呂布鼓勵他認真考慮加入馬格南的事情，特別是馬克・呂布讓蓋萊克相信，馬格南會很歡迎他的加入，而且審查入會的過程只是個形式。但馬克・呂布也警告蓋萊克，不要對維瓦的任何人提及馬格南邀請他加入的事。蓋萊克並沒有把馬克・呂布的警告當一回事，他把此事告訴了好朋友卡爾瓦爾和另一位維瓦成員。他們三人決定一起加入馬格南。

本來這也許並不會引起任何問題，只是布列松的第二任妻子瑪汀・富蘭克，她也是維瓦的工作人員。當布列松發現他妻子的同事蓋萊克等三人試圖加入馬格南時氣憤極了，並且指責蓋萊克企圖搞垮維瓦圖片社。在一九七七年的馬格南年會上，當蓋萊克三人展示申請加入馬格南的作品時，布列松強烈反對吸收蓋萊克，並形容他這樣做是「變節行為」。讓蓋萊克惱怒的是，三個人的申請只有卡爾瓦爾被接受。「蓋萊克相當不高興」，卡爾瓦爾說，「我想他一定認為從道義上來講，我應該拒絕被吸收為會員。但能為馬格南工作一直是我的夢想，所以我只猶豫了四秒鐘。」

當這些爭論終於塵埃落定時，人們發現當時對蓋萊克的指責並不公平，因此在第二年的馬格南年會上，舉行了一次無記名投票，蓋萊克在不必提交作品的情況下被吸收為會員。很諷刺的是，瑪汀·富蘭克在兩年後，經過一番痛苦的掙扎，也離開了維瓦，並在一九八〇年加入了馬格南。蓋萊克對這些不愉快並沒有放在心上，他解釋說：「當你知道這些要求極高的攝影師們投票選你進入馬格南時，你很難不感到高興、滿足甚至驕傲，因為他們在我的腦海裡是騎士、是爵士，他們團結在一起尋找聖杯，去追求他們想要達到的成就。

當那天我被告知我也成為了馬格南的騎士，就像我被封了爵位一樣。這意味著別人認為我也是有價值的。」

在雷蒙·德帕東提出申請加入馬格南時，他已是法國最有名望的攝影記者了，但他也必須經歷跟別人一樣的程序，才能被批准入會。雷蒙·德帕東生於一九四二年，從小在父母親的農莊長大，十二歲起就開始拍照，並夢想成為一名攝影記者。當他十六歲時，就寫了求職信給巴黎約二十五家攝影圖片社，並附了四幅他為家庭成員拍的快照。後來他成功地拍到了當時最走紅的女演員碧姬·芭杜（Brigitte Bardot），那是他躲在一家醫院的大樹後好幾個小時，等到芭杜去醫院看她重病的男朋友時拍到的。一九六〇年，他被一家圖片社派去撒哈拉沙漠報導法國政府進行的人體耐熱極限的試驗，並參加了尋找七名在沙漠中失蹤的法國外籍兵行動。他們找到這些士兵時，只有三人還活著，但也奄奄一息了。當他拍攝完這次搜尋行動回到法國外籍兵團的營地時，相關人員要德帕東交出他所拍的膠卷。「我記得曾經對其他攝影師說過，就算把刀架在你的脖子上，也絕對不要交出膠卷，寧可把它吃下去也比交出去要好。我先裝然後又撒謊說，那些膠卷已經交給來救援的直升機帶走了。」還好對方沒有去搜他身，於是他才能帶著那些膠卷回到巴黎。一週後，《巴黎競賽》用了十頁獨家刊出在沙漠搜尋失蹤士兵的報導。

到了一九六六年，德帕東已經是巴黎最炙手可熱的攝影師了。那年他與另外三位朋友創立了伽瑪圖片社，以有思想、有政治觀點和大膽而著稱於世。德帕東參與報導了多次世界重大事件：阿爾及利亞戰爭、剛

果內戰、貝魯特戰爭和越戰。一九七三年，他在智利拍的照片榮獲了羅伯·卡帕金獎。這之後，他花了幾乎兩年時間，在非洲的查德設法尋找一名被綁架的法國婦女。最初，他騎著摩托車穿越沙漠，去尋找綁架這名婦女的叛軍分子，但失敗了。然後他又乘了一架小型飛機，帶著一些武器，在一處祕密的小型機場與查德叛軍接觸，他在那裡足等了兩個月，最後所有的膠卷被叛軍沒收而告終。但德帕東仍不灰心，他租了一架輕型飛機到處尋找，最終發現了那名被綁架的法國婦女。回到巴黎後，電視台播出了一段長達十七分鐘，中間沒有廣告插播的獨家採訪報導，不但引起全法國的關注，還迫使法國政府參與解救這名人質的行動。

像德帕東這樣成功的新聞攝影工作者，也仍然必須按照傳統的章程和審定儀式，才能成為馬格南的正式成員。德帕東認為他加入馬格南的決定是正確的，他說：「自從查德的報導結束後，我突然意識到，我作為一名普通的圖片社攝影師，只是拍照片和賣照片，而另有一些人是在一心一意地關注著世界上的每一個重大事件。我認為只有加入馬格南才有機會加深我的作品內涵，從而發展我個性中潛在、且還沒有被發現的部分。」

在紐約，美國女攝影師蘇珊·梅瑟拉加入時，則讓馬格南產生了很大的分歧。因為一些持傳統思想的馬格南攝影師反對吸納蘇珊·梅瑟拉。在各種遊說之下，她最後僅以多出一票勉強入選，反對者仍惡毒地指控其中有作弊之嫌。據當時參加評審會議的培特·格林回憶：「當時瑪麗·艾倫·馬克（Mary Ellen Mark）反對梅瑟拉加入馬格南，查理·哈勃特也是，但他們又不能提出十分有說服力的解釋，至少我認為並不夠有說服力。我同意梅瑟拉進入馬格南是基於她的作品，因為我認為根據作品來決定，應該是唯一的標準。查理·哈勃特似乎感到梅瑟拉加入馬格南有點不適合，但他又說不清楚到底是什麼地方不適合。」

從蘇珊·梅瑟拉本人的情況看，她是紐約人，哈佛大學教育學碩士，有高度的政治意識，加入馬格南的時候，她自己也不確定是否想投身攝影師之列。她曾經在南布朗克斯教兒童攝影，因為她懷抱著理想主義，

認為相機是窮人擴展人生選擇的工具，最後她放棄了，承認攝影的非凡潛能只限於已有豐富資源的人來開發。之後她隨著一團巡演的展售女郎和脫衣舞孃，在新英格蘭一邊旅行一邊攝影。回紐約時，她替《哈潑時尚》拍攝麥迪遜廣場的婦女大會代表，也因此認識了馬格南的吉爾斯‧培瑞斯。她告訴培瑞斯她在攝影方面的經驗，培瑞斯則建議她把照片拿給馬格南看。第二天，梅瑟拉選出一批作品裝成一大冊，騎著自行車從她家穿過三十六個街區，來到市中心的馬格南辦事處，把這一大冊作品集交給辦公室人員，又騎著自行車回家。她剛進家門電話鈴就響了，是馬格南的伯克‧烏茲爾打來的，希望能立即與她面談，於是梅瑟拉又騎著自行車穿回三十六個街區與烏茲爾面談。培瑞斯還把梅瑟拉的作品集帶到在巴黎召開的年會上，讓全體馬格南成員評定。幾個星期之後，梅瑟拉被通知獲准加入馬格南。

由於事情發生得太快太突然，她甚至對馬格南都還沒有深入的了解，所以並沒有很大的榮譽感。她只有這樣的印象：「我對這個組織很驚訝，我坐在一間很小的攝影工作室裡，大約只有六平方英尺，攝影師們進進出出，有的風塵僕僕剛從採訪地回來，有的在那裡惶惶然不知下一個任務是什麼，有的互相打招呼聊天，有的不跟別人說一句話⋯⋯，我不知道自己應該做什麼。起初我被派在一組去古巴的七名攝影師中，伯克‧烏茲爾不得不告訴我該如何打包我的行李箱。一九七八年一月，我看到《紐約時報》上有一條新聞：尼加拉瓜反對派的報老闆佩德羅‧華金‧查莫洛（Pedro Joaquin Chamorro）遇刺，我便開始收集尼加拉瓜的資料。有一天，理查‧卡爾瓦爾來到馬格南問我在做什麼，打算去哪裡？我回答說我一直在約一名文字記者去尼加拉瓜，但他總是抽不出時間。卡爾瓦爾對我說：『你為什麼不一個人去？』對我來說，獨自登上飛機是件艱難任務，即便我知道如何整裝行囊，但是我不清楚我的目的。記得當我登上飛機，最後飛機盤旋在尼加拉瓜首都馬那瓜（Managua）上空時，我想著當飛機著陸後我該做什麼？我的任務是什麼？我為什麼要來這個地方？」

那時，梅瑟拉三十歲，還沒有報導過任何一則重大新聞，她甚至不知道當她帶去的膠卷用光後該去哪裡買。最後，她發了電報給馬格南紐約辦事處，要求他們寄給她十卷膠卷。但培特·格林立即給她寄去一百卷膠卷，外加一隻300mm的長鏡頭，因為格林從梅瑟拉發回的第一批照片，看得出來她拍攝照片時靠得太近，這樣會有危險。梅瑟拉承認，剛開始拍照時確實有點緊張，但她對面臨的挑戰是如此興奮，很快就忘記了種種危險。

梅瑟拉在那裡待了一年多，之後報導了桑定民族解放陣線對抗把持執政的索摩查（Somaza）家族政權。

再之後她前往薩爾瓦多，報導了同樣危險的政治事件。她和另兩位同事開的車子中了地雷，其中一名攝影師被炸死，她也因此受傷。由於她在中美洲的出色報導，使她榮獲了眾多獎項，其中包括了由海外記者俱樂部頒發的羅伯·卡帕金獎，這一獎項是選出那些「勇氣非凡且有強烈事業心的攝影師」。

蘇珊·梅瑟拉在紐約莫特街的攝影工作室接受採訪：

「大概是在一九七九年，我第三次去尼加拉瓜，去尋找據說是在山頂的桑定游擊隊的營地。通過各種暗示和接觸，有人告訴我，如果我到了宏都拉斯首都德古西加巴（Tegucigalpa），可以打某個電話號碼找到接頭的地方。所以，我穿過邊界到了宏都拉斯，再到德古西加巴，並撥通了那個電話號碼，對方告訴我住進某一間旅館等待。到了那裡，我發現還有另外兩名記者，一位是奧地利人，一位是從哥倫比亞來的，跟我一樣在那等待新的指示。對方通知我們從這間旅館出來再去某地，再等人接我們去下一個地點。我們開車來到國境邊上的一處農莊，被指示與一個大約八個人的小隊同行，這些人帶著槍和食物。

「這時，那位奧地利記者放棄了，不知道是因為害怕還是不願意偷偷摸摸地非法穿越國境。我的想法是，如果這是唯一一能找到游擊隊營地的方法，我就應該繼續走下去。當那一小隊人來接我們時，正下著傾盆大雨，我對那八個人的武裝有點不安，我從沒有跟帶槍的人一起旅行過，我自己也不想帶什麼武器。但我明白，他們的任務是要把我們安全地送到目的地，而我並不知道前面會有什麼危險等著我們。

「我們夜裡爬山，白天在樹下睡覺休息。每天只吃很少的、不新鮮的食物。我記得我買到一些濃縮的甜煉乳罐頭以補給能量，我記不清當時是穿靴子還是帆布鞋，但肯定是很實用的一種。道路崎嶇難行，護送我們的人不停地走著，我們跟得筋疲力盡，再加上夜裡趕路極為困難，我們跌跌絆絆地爬著山路向前。這八個人中有一個小男孩要替我背背包，但我拒絕了，這是我自找的苦頭，不要別人來扛。與我們同行的人一路上不怎麼說話，其實在穿越那艱難的山區時，沒有人有力氣多說話。他們實際上也十分擔心被發現，當時聽到的狗叫聲聽起來真可怕，當下你只能把注意力放在你的腳下。我們就這樣小心翼翼地走到了一個我完全不知道方位的所在。

「護送我們的人一路上煮玉米餅吃，因為玉米餅可以重新加熱並分給我們。我清楚地記得，我們途經某地，當地一個農民給我一杯熱牛奶，這是我路上第一次喝熱牛奶，我猜想這一定是從某人家裡帶過來的。

一路上，總會有人帶來這樣或那樣東西，但我們也擔心這些人會帶回消息，說國民警衛隊會在前面的村莊出現。這種緊張的氣氛，使我們從不敢發問，只希望我們能盡快到達要去的山上。

「通過了種種危險終於到達營地，我在游擊隊營地受到的接待相當平淡，沒有一點慶祝的味道，我們只覺得步行了那麼久之後，總算可以放鬆一下了。我從沒有查過地圖，看看我們到底走了多遠的路。游擊隊在山頂營地的生活非常一般，而且相當嚴酷。這是一處訓練營地，當地的鄉民會不停地上山下山帶食物給營地

的人，也會把山下的訊息帶回營地。營地每日生活規律，早餐後便開始訓練，但他們不能進行真槍實彈的練習，以免槍聲會被政府軍聽到。我記得他們還進行空手格鬥的訓練，但我懷疑這種格鬥方式的實用價值，我也並不認為他們對下一階段的戰事發展有明確的預測。讓我比較吃驚的是營地裡有不少婦女，因為在九月份游擊隊起義的時候，隊伍中是沒有婦女的。我逐漸對這種日復一日的、單調的營地生活，以及人們為什麼決定拋下親人和安定感，投入此地的訓練產生了興趣。

「我在營地待了一陣子，感受完整完營地的生活後，我開始想，我該怎麼回去呢？我一定要去參加我妹妹即將在紐約的婚禮，但我對能否及時離開這裡還沒有頭緒。我沒辦法自己一個人離開，看起來似乎也沒有人打算離開。不過，萬事總是瞬息萬變。

「有一天，替營地首領傳遞訊息的過程，引發了對峙雙方激烈衝突，營地首領擔心我們的安全，要我們離開營地。我們擔心因為非法入境尼加拉瓜會對我們不利，於是決定分頭離開。哥倫比亞記者跟著營地的其他人離開，我則帶著一位農民嚮導騎馬離開。游擊隊有個消息靈通的聯繫網，途中我被留在某地，一個半小時後有個人留訊息指示我，去哪開車到機場，在機場也有人幫我繞過移民局的檢查，我的背包沒有帶、東西全留在營地。我到了邁阿密，立即又搭上去紐約的飛機。我星期五早上離開營地，星期六早上已經在我妹妹的婚禮宴會上，而我看上去就像是剛從叢林裡來的人。妹妹非常高興我能參加婚禮，但我一下子來到這個截然不同的環境裡，有點不知所措。

「自從那次之後，我就非常關心桑定的新聞和尼加拉瓜的歷史。馬格南告訴我沒必要再前往那裡採訪了，但我很想知道後續的發展，所以在紐約待了十天左右，安排好一切之後又回到了尼加拉瓜，正好在一九七九年七月最後一次攻勢發起之前。我先到一家與政府對立的報社了解當時的形勢，知道下一次行動大概會在一個叫埃斯特利（Esteli）的地方進行。我開車去了埃斯特利，但我不知道那天政府已經下令實施宵

禁。我到達埃斯特利鎮外圍時，政府軍的部隊把我抓了起來帶到辦公室審問。我一再說我不知道宵禁的命令，他們不但不信還把我囚禁起來，要交由當地的將軍來親自審訊。

「事情愈來愈糟，這位將軍反覆地問我為什麼到埃斯特利，他認為我一定知道什麼事，雖然我一再說我是無辜的，但他不相信我，所以把我關了起來，也不准我打電話。我不停地說：『我要打電話給大使館！你們犯了一個大錯，你們不該把我抓起來。』但他們絲毫不理會我說的話。在這位將軍審問我的時候，他透露他們剛發動過一次對山上游擊隊營地的攻擊，正好是我不久前待過的那個營地。我不知道那位將軍有沒有發現我去過那個營地，但他告訴我這次攻擊的情況和他們抓到了些什麼人，而那些人我都見過。

「審問一直持續到夜裡。最後他們想出一個辦法，他們對我說：『我們要把妳送到外面的一間旅館，如果當天晚上有游擊隊出現，我們就認定妳與游擊隊有關係。如果什麼事也沒有發生，我們就會放妳走。』我想這位將軍一定在懷疑，為什麼這個女記者會突然到這裡，她一定知道什麼事。

「就這樣，他們把我送到一間極小的旅館裡，沒有人知道我在什麼地方。我只知道桑定游擊隊會來進攻埃斯特利，但我並不知道確切的時間和日期，不過看起來他們還不會來。那位將軍也沒有告訴我，如果游擊隊來攻擊，政府軍會把我怎麼樣。但很明顯，我成了他們的一名人質。最糟糕的是我無法與任何人聯繫。

「我感到非常害怕，這是我在尼加拉瓜最恐懼的一刻，我整夜焦心地等著，思考著，如果游擊隊來攻擊政府軍，我到底應該怎麼對付，我因此整夜沒有睡。到了早上五點半，太陽才剛剛升起，那位將軍到我的房門口跟我說，我可以走了。他說他感到奇怪，為什麼什麼事也沒有發生，而他肯定我是知道某些訊息的。

「幾天之後，桑定游擊隊攻擊了埃斯特利，並且攻下整個鎮。這是游擊隊完全占領的第一個鎮，當他們包圍這個鎮的時候，我與他們在一起。他們的攻擊方式是從房子的後院開始，一幢房子、一條街地往前挺進。我總是與第一線保持幾步之遙的距離。有一次我跟著兩名游擊隊員，他們給我指路，但我們沒有發現政

府軍。我繞來繞去，一直想緊跟那兩名游擊隊員，他們腳步飛快，年齡大約只有我的一半。那時有一枚手榴彈掉落在我身旁二英尺處，那一瞬間時間像凝結了一般，一切都變得好不真實。我只記得那一刻，我立即衝到街道另一邊，很幸運地那枚手榴彈沒有爆炸。

「後來我又看到了那名政府軍的將軍，他躺在地上，成了一具死屍。別人告訴我，他匆忙地從吉普車上跳下來想獨自逃走，留下他的部隊繼續戰鬥，結果仍躲不過，還是被打死了。埃斯特利落入桑定民族解放陣線是一個象徵，象徵著舊政府統治的結束。；索摩查總統在當晚收拾家當、逃離了尼加拉瓜。」

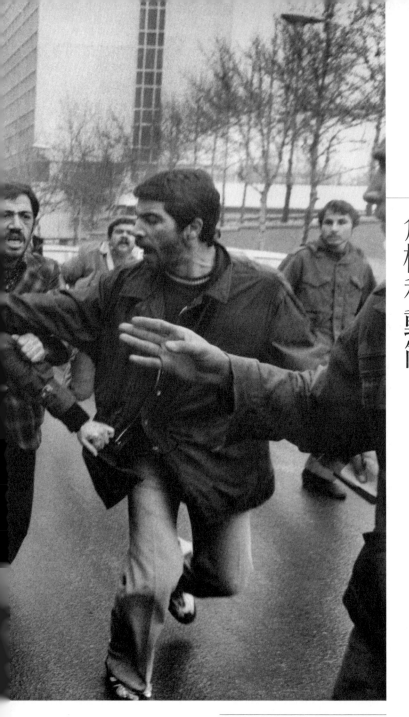

危機和動亂

在伊朗發生反國王巴勒維的大規模示威
運動之後，一名據信是親巴勒維的婦
女，被革命的暴徒處以私刑。阿巴斯攝
於德黑蘭，一九七九年一月二十五日。
（MAGNUM／東方IC）

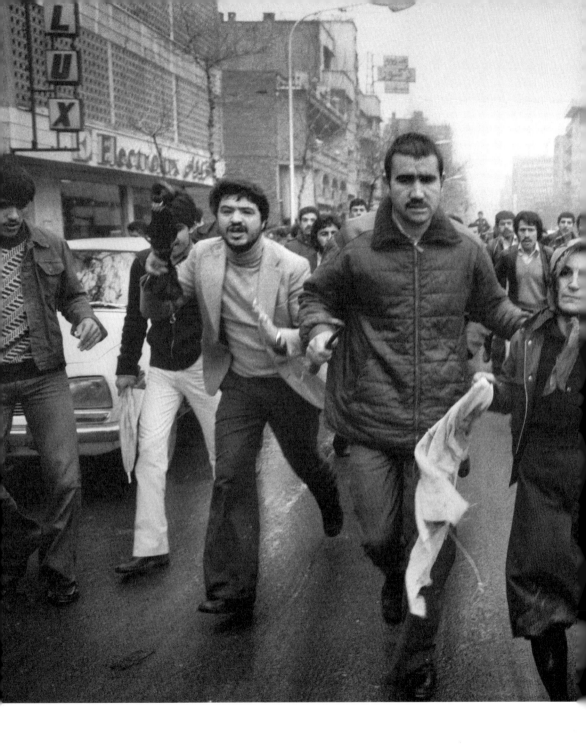

一　二十世紀八〇年代初，馬格南又一次陷入嚴重的財務危機。一九八〇年一月三十日，布列松和羅傑向馬格

南全體會員發出一份內部傳閱的備忘文件：

「作為還健在的馬格南創始人，我們希望諸位意識到了馬格南目前面臨的危機。我們經過反覆斟酌才得

出以下結論：我們知道時代在改變，但如果我們不關注目前馬格南所出現的風氣，我們將毀了自己。」

「一月二十八日，星期一，在巴黎舉行的一次非正式會議上，各種意見都提了出來。我們不能再把

來解決問題，因為危機不是來自感情方面，而是來自我們目前那種不切實際的財務管理模式。我們不能感情用事

資金浪費在高額的工資、租金、莫名其妙的電話費，和毫無經驗的新職員薪水上。除非我們全體攝影師都努

力工作賺錢，來承擔這些巨額的管理費用。」

對馬格南全體成員而言，這已是持續多年、令人沮喪，但又弄不明白的事——圖片社從來就沒賺到什麼

錢。有些會員對此還編了一些笑話，培特‧格林喜歡說：「馬格南是世界上獨一無二的組織，該組織的委員

會成員一看到組織有賺錢的可能，就會緊張起來。」不過這種情況極其罕見，真實的情況是，委員會成員從

來沒有因馬格南虧錢而緊張過。因為馬格南一開始就是預計會賠錢而不是賺錢的機構，所有被請來管理馬格

南的專家，在考察了這個組織的實際情況之後，都會害怕地舉起雙手投降，因為他們無法相信他們所面對的

情況。

讓馬格南會員們感到驕傲的攝影師合作組織，實際上是由攝影師自己來經營和管理，這也意味著圖片社

的管理狀態一直都雜亂無章。因為它是由一些兼職的、沒有或只有極少生意經驗的人所管理。最顯而易見的

解決辦法應該是，僱用一些專業管理人員來經營圖片社，不過這種方法從來都沒有被考慮過。這有兩方面的

因素，首先，圖片社沒有能力支付夠高的薪資請來高階經理人；其次，沒有一個經理人會願意為三十位脾氣

古怪、又會提出種種難應付要求的老闆工作。因此，馬格南的財務狀況一直非常差，而且愈來愈嚴重。很明

顯的，當別的攝影圖片社的檔案管理已經電腦化了，馬格南的檔案管理還停留在一箱一箱的紙盒上。

但問題的根本還在於攝影師們自己。布列松和羅傑二人聯合提出呼籲，要求全體攝影師努力工作賺錢，但這只能對領薪水的人發生作用，因為所有的攝影師都不是馬格南的雇員。他們自己僱用自己，他們都清楚知道，他們之中的任何人都不會被解僱。雖然有不少攝影師很關注賺錢，但也有不少攝影師只關心他們的藝術，錢是最後考慮的因素。會員間賺錢金額差異極大，很難保證馬格南能一次又一次地度過財務危機。

一九八一年春天，馬格南得到了一筆意想不到的收入，這筆意外之財來自於美國總統隆納德·雷根（Ronald Reagan）。一九八一年三月三十日，雷根總統在華盛頓希爾頓飯店對一群工業團體的領袖發表了演說之後，一邊向群眾揮手，一邊離開飯店走向他的轎車。突然間一名二十五歲的青年約翰·欣克利（John Hinckley）在十英尺之外向雷根連開六槍。雷根胸部中彈，同時受傷的還有雷根的新聞發言人吉姆·布拉迪（Jim Brady）、一名特勤人員和一名華盛頓特區的警官。當雷根被特勤人員推進汽車，飛也似地直奔醫院時，約翰·欣克利已被幾名安全人員壓制在飯店的牆上。只有一名攝影師拍到整個突發事件，那就是塞巴斯提奧·薩爾加多。在這短短幾秒鐘之內，薩爾加多拍到幾幅照片，一下子為馬格南賺進了十三萬美元。

據說，當時薩爾加多從朋友那裡借了一套西裝，以便進飯店參加雷根總統的活動，但警衛人員卻以他褲子不合身為理由，要求他離開飯店。其實薩爾加多是跟艾里希·哈特曼借了一條灰色長褲跟一件西裝外套。

薩爾加多很快就被不少刊物譽為世界上最好的攝影記者之一。《滾石》雜誌的評論是：「自有尤金·史密斯和布列松以來，極少有像薩爾加多這樣重量級的報導攝影大師，能夠用相機對主題做如此有深度而流露感情的報導。」然而在一九八一年春天，薩爾加多在馬格南還只是一名見習會員，他剛剛提交了一組作品集來申請他的準會員身分。薩爾加多一九四四年生於巴西，是八個兄弟姊妹中的一個。他在大學主修經濟學，還得到了博士學位。直到二十六歲在巴黎當一名經濟學家時，他才開始拿起相機拍照，但是一接觸到攝影，

就再也放不下了。一九七三年，他成了一名自由攝影師，兩年之後薩爾加多入了伽瑪圖片社，一九七九年經由雷蒙‧德帕東的推薦加入馬格南圖片社。加入馬格南之後一個月，薩爾加多的妻子生下了他們的第二個孩子，但這個孩子生下來就權患了唐氏症，這迫使薩爾加多要去賺更多的錢，來養活住在巴西的家人。

薩爾加多發現馬格南的工作環境與他非常相投，攝影師們互相幫助、互相學習。當《時代》雜誌委派薩爾加多拍攝雷根就任總統一百天活動的封面故事時，薩爾加多正在澳大利亞的叢林裡拍攝。他急急忙忙回到紐約開始新的任務，身上還穿著在叢林工作時的那套服裝。

「我當時沒有別的合適的衣服，沒有西裝、領帶和皮鞋。有人告訴我雷根總統十分在意衣著外表，所以我只好向馬格南的朋友借衣服。我在週六飛往華盛頓，先報導了雷根總統的一些活動，星期一早上拍了他在白宮的照片，下午計劃去拍攝他在希爾頓酒店的演說活動。我得到了在白宮內部拍攝總統的許可，但沒有得到在白宮以外拍照的許可，所以沒辦法坐進官方的新聞車裡跟隨雷根的車隊。因此我只得搭乘一輛坐滿維安特勤人員的麵包車。還好那幫人對我不錯，路上還拿我的口音開玩笑。

「到了會場，我拍了幾幅總統演說的照片，我突然想到應該到室外去拍點照片。我清楚地知道自己在為《時代》雜誌拍封面故事，因此必須盡可能地從不同角度取景，但我想不起當時為什麼會突然決定去外面拍，可能只是一種直覺。我問一名警衛是否可以從一扇側門走出去，他說那是給攝影記者團用的，我一個人應從前門出去。這時我發現總統已經準備離開會場了，所以我一邊把相機拿在手中一邊跑著追上去，這時我聽到了槍響，就立即開始按快門。

「所有的攝影記者團成員那時正在總統專車後面排成一排，等待拍攝雷根總統坐進專車時，那種他們已經拍了幾百次的鏡頭。而我在事件發生的那一刻，正好在雷根總統和他的特勤人員中間，那幾名特勤又正

好是與我同車來希爾頓的人，因此拍到這一突發事件的只有我一個人，我也是唯一在槍擊發生時衝向事件現場的人，因為槍聲一響，所有人都四散逃跑。這純粹是一種職業上的直覺，當一件事在你眼前突然發生時，你只是立即拍下來而已。我拍到了雷根總統被安全人員推進汽車的照片、吉姆・布雷迪躺在地上的照片，還有安全人員撲向欣克利的照片。我當時帶了三台相機，但都沒有自動捲片馬達，我只能手動捲片拍攝，我感覺事情發生得太快，而我的拍攝動作太慢。不過實際結果看來並非如此，我拍到了整個事件的過程。一切都結束時，我感到有點失望，因為所有的安全人員都走了，我還想搭他們的便車回白宮呢！我甚至不知道哪條是回白宮的路，最後我叫到一輛計程車回到了白宮。我打電話給紐約《時代》雜誌，告訴他們發生了什麼事和我拍到了什麼。他們叫我馬上帶著膠卷去華盛頓的《時代》雜誌辦公室沖底片。我的第一個反應是，我報導雷根就任總統頭一百天的工作提前結束了，因為雷根總統遇刺，我也不能再按原計畫，第二天跟著雷根總統去伊利諾州了。」

弗瑞德・理欽（Fred Ritchin）是紐約《時代》雜誌的圖片編輯，他很快就捲入與馬格南爭奪照片的複雜糾紛中。因為這是一個爆炸性的新聞，理欽毫不猶豫地堅持先在報紙上刊出薩爾加多的照片，而不是兩星期後才在雜誌上發表。理論上來說，紐約《時代》雜誌有優先刊用這些照片的權力，因為薩爾加多是由他們委派的。但當馬格南辦事處有人打電話給弗瑞德・理欽，問他是否同意讓馬格南把這些照片賣給歐洲的報刊時，理欽同意了。實際上他不知道，馬格南已經與《新聞周刊》達成了一筆交易。

當弗瑞德・理欽打電話找馬格南的人，讓他們盡快把薩爾加多拍的雷根總統遇刺的所有照片送到他辦公室，但卻毫無回音時，他才感覺有點不對勁。他打了好幾次電話，但都沒有人接聽。最後他只好打電話給吉爾斯・培瑞斯，問清楚到底是怎麼回事。培瑞斯在電話裡說：「薩爾加多的照片已經以七萬五千美元賣給《新聞周刊》。」弗瑞德・理欽氣炸了，但葛列夫斯以馬格南主席的身分對弗瑞德・理欽說：「因為報紙已

經刊出了薩爾加多的兩幅照片，所以理論上來說，紐約《時代》雜誌已喪失了他們首先刊用照片的權力。」

弗瑞德‧理欽說：「我認為馬格南的攝影師是些徹頭徹尾偽善的傢伙。我告訴葛列夫斯，我要保留幾幅薩爾加多的照片給《時代》雜誌刊登，如果他們不把照片送來，我們之間的合作就算是結束了，不會再有下一次。講完電話，我還寫了一封表達不滿的正式信函，但馬格南從來沒有給我任何回應，哪怕只有一個字。這是我與馬格南打交道最具代表性的一次經驗。他們確實是些最好的攝影師，他們對世界事務有最敏銳的眼光，但與他們合作是最不能講文明的。有一年的期間，我沒有派給馬格南任何攝影工作，我只跟個別攝影師打交道，讓他們個人對我委派的任務負責。」

薩爾加多對紐約《時代》雜誌與馬格南之間的紛爭，只大略知道一些梗概，而且不久後，他個人與馬格南之間也發生了一些對立。他第一次申請成為馬格南正式會員資格的請求被否決了。那時他已經很有名氣，輿論界對他的評價極高，而且他為馬格南圖片社賺了一大筆錢，是那時為馬格南賺最多錢的攝影師，所以他在申請被否決時感到很憤怒，是可以理解的。薩爾加多後來回憶當時的情況：「我因申請被拒絕而感到極其痛苦，我並不認為拒絕我的申請是因為我拍的照片不好，而是馬格南中有些人想給我一點教訓。」

薩爾加多從雷根遇刺的照片賺到的錢，不但讓他可以在非洲待兩年，完成他自己的拍攝專題，更重要的是，他為別的攝影師們創立了馬格南的另一個傳統：在從事一項長期的個人拍攝項目後，能成功地出版一些攝影作品專輯和舉辦個人攝影展覽。這成了馬格南攝影師獨一無二的傳統，同時也為馬格南的影像檔案提供了無價的素材。

新人的爭議與舊成員離去

一九八一年的馬格南年會，吸收了兩名風格完全不同的見習會員。一位是單名阿巴斯（Abbas）、三十七歲的伊朗人，他喜歡說自己「生來是當攝影記者的料」。確實，他拍的照片一次又一次證明他的說法是正確的。他先加入西霸圖片社（SIPA），後來進伽瑪圖片社工作。他拍了一冊對他來說有決定性意義、關於伊朗革命的攝影專輯。那時他的語言知識幫了他的大忙：在美國大使館被攻擊和美國人質危機達到頂點時，阿巴斯正好偷聽到一位穆斯林頭頭下令要沒收所有攝影師的膠卷。阿巴斯回憶說：「我跟我的同事們說，我們最好盡快離開此地。」阿巴斯還在準備出一本關於伊斯蘭和基督教的攝影集。

與阿巴斯在一九八一年同時被吸收為見習會員的是哈利‧格盧亞特（Harry Gruyaert），他是一名四十歲的比利時攝影師。格盧亞特關注的是攝影上的各種色彩和形式，他對新聞攝影並不熱中，而且堅持不接受任何指派任務，他認為拍攝委派的攝影專題會毀了他個性的視覺能力。格盧亞特認為：「我這樣的攝影師在馬格南是極少的，因為我是第一個非新聞攝影師卻被吸收入馬格南的，有人認為我的加入是『老馬格南的新開端』。加入馬格南的危險在於，你可能會認為馬格南就代表了真理，而看不到馬格南的將來。我所尊敬的一些攝影師中有不少人並沒有加入馬格南。我認為有些人加入馬格南是看上了馬格南的權威性，他們沉迷在馬格南的英雄神話故事裡。而我一點也不甩馬格南傳奇那套，我只對它的攝影作品感興趣。」

當馬格南那些熱情的新聞攝影師發現格盧亞特在印度待了足足三個月，每天都在拍照，但最後總共只拍了一百五十卷膠卷時，那些反對他進入馬格南的人有了新證據。菲利普‧瓊斯‧葛列夫斯是帶頭反對吸收格盧亞特的人，他說：「我認為吸收格盧亞特成了馬格南的轉折點，他是第一個在提交申請會員的作品集裡，完全沒有黑白照片的人。他跟我們是極不相同的攝影師，他的作品跟人類生活的狀況沒有關係。有人認為我反對格盧亞特加入是因為他是法國人，所以他們不顧我的反對讓他加入馬格南。」

比這更為嚴峻的情況是，這一年有三位攝影師提出脫離馬格南。他們是查理‧哈勃特、馬克‧戈德弗雷

印尼雅加達艾資哈爾學院的禮堂聚集了
參加周五祈禱的學生，此時禮堂充當臨
時的清真寺。阿巴斯攝於一九八九年。
（MAGNUM／東方IC）

（Mark Godfrey）和瑪麗‧艾倫‧馬克。戈德弗雷以前曾是《生活》雜誌的攝影師，一九七三年加入馬格南。瑪麗‧艾倫‧馬克是世界女性新聞攝影師中的領先人物。而查理‧哈勃特的脫離，為馬格南內部帶來極大的痛苦，特別是他還試圖說服其他攝影師跟他一起離開馬格南，加入他打算自己創立的「檔案照」（Archive Picture）圖片供應社，來與馬格南抗衡。

查理‧哈勃特成為馬格南成員已近二十年，還曾兩次擔任馬格南主席。他認為馬格南漸漸變得沒有靈魂，而且正往錯誤的方向發展。他認為：「早期馬格南成員間兄弟般的氣氛已不存在。那些愚蠢的自我主義的爭論正在瓦解馬格南。雖然很多次年會期間，我們試著解決這些困難和矛盾，但是任何在年會上達成的共識，無論紐約或巴黎辦事處的一方往往很快就會食言。使我覺醒的是目前再明顯不過的動向：我們正在從傳統的馬格南新聞攝影轉向商業攝影，這是極大的錯誤。我們存檔的攝影作品也正在從黑白轉向彩色、廣告、旅遊，而不是新聞攝影。我發現我屬於那一小部分不希望馬格南往這個方向走的人。因此我認為現在是成立一個不同於馬格南的化身並與馬格南說再見的時候了，在馬格南已經沒有我可以做的了。」

諷刺的是，當瑪麗‧艾倫‧馬克脫離馬格南的時候，正是她的《福克蘭路》（Falkland Road）攝影集出版的時候，而這本攝影作品集奠定了她在新聞攝影上的聲譽。瑪麗‧艾倫‧馬克花了十年，拍攝在印度孟買福克蘭路上的妓女們。沿著這條馬路，兩邊是一個個所謂的「籠屋」，籠屋內的女人和變性人展示著她們的魅力。瑪麗‧艾倫‧馬克對此著了迷，但每次她要拍照不是被恐嚇就是受到攻擊，有時人們還向她丟垃圾。

一直到一九七八年，她試著直接打入這些女人的世界裡去。「我每天都必須讓自己振作起來，就像要跳進冰冷的水裡去。但是我一到那條街上，在街上走來走去時就被一種感情壓倒了，被那個地區特有的一種力量和感情所感染。時間一天天過去，人們看到了我的決心，她們開始感到好奇，有些女人認為我完全是個瘋子，但也有一些女人開始接受我了，就這樣慢慢地，我開始成了她們的好朋友。」

有幾位年輕的馬格南成員，包括艾利克斯·韋伯和尤金·理查茲，他們很認真地考慮過哈勃特的提議和作這樣決定的優缺點。理查茲認為：「當哈勃特邀請我加入他新成立的圖片社時，我是認真考慮過的，但後來決定與馬格南同舟共濟。所以哈勃特有很長一段時間不跟我說話。對我而言，馬格南代表優秀的攝影作品，只是這些優秀的攝影作品，正逐漸被一些令人討厭的事情所埋沒，並且這些事一點點地蠶食著馬格南。我們開始互不尊重，這真讓人感到可恥。」

培特·格林認為哈勃特脫離馬格南的原因，是因為馬格南內部的人事關係變得越來越緊張。但艾略特·歐威特卻找不出哈勃特離開的理由：「那些批評馬格南的攝影師在拍攝商業照片的人，往往是他們自己不知道怎樣拍商業攝影。這是我的想法。在馬格南你可以做任何你想做的事，只要你做的事正當就行。我認為攝影是一種奇妙的手藝，你可以把它當作一種技術，也可以把它看成藝術，你也可以把它當成一項政治性的事去做，或者其他別的什麼，只要你的作品是誠實的，對我來說就夠了。我並不認為這是我們之中有誰會做自己不想做的事，這才是關鍵。如果我們都被迫去做什麼事，那我們的確不必繼續留在這個組織中，因為我們已成為這個組織的雇員。我們其中有些人把商業攝影師們也與商業攝影有關。只要你的照片賣出去了，就有了商業行為……。我並不認為我們之中有誰會做自己不想做的事，這才是關鍵。如果我們都被他們的想法與我不同，但我認為這也沒什麼，只要他們支持馬格南，為馬格南賺來收入。其實我們大家都跟商業攝影有關，即使那些自認為是在為『關心人類』而攝影的攝影師們也與商業攝影有關。只要你的照片賣出去了，就有了商業行為……。我並不認為我們之中有誰會做自己不想做的事，這才是關鍵。如果我們都被迫去做什麼事，那我們的確不必繼續留在這個組織中，因為我們已成為這個組織的雇員。我們其中有些人把拍商業攝影看成一種道德的罪惡，我認為這是過分地誇大了事實。

「衝突是必然存在的，任何組織一旦要有所作為都會引起衝突。例如，如果某一天所有的紐約人一起要走同一條路穿過中央公園，一定會引發更大的衝突。衝突是組織存在的一部分，往往無法避免，衝突也不是因為每個人賺錢的多寡而來，賺得少，或在別的方面卻有更多貢獻。只有那些既不賺錢又不作出別的貢獻的人，才真的成了組織的問題。但是如果大家能互相體諒，或有那麼一點點體貼的話，這也不會是什麼大不

了的事。只是有一些人，總是認為世界欠了他們什麼，他們應該不費力氣就得到一切，這才是矛盾產生的根源。即使很棒的攝影師也可能會有這樣的問題，人總非十全十美的。」

即使艾略特・歐威特像長輩般地寬容，也無法阻止成員們離開馬格南。一九八二年六月，伯克・烏茲爾這位已有十五年會齡的馬格南成員也離開了。離開前，他寄了一封信給馬格南主席葛列夫斯，詳細解釋他離開的原因：

「我十分尊敬馬格南的組織形式和它的傳統，能成為它的會員是很棒的一件事。從一九六七年以來，『馬格南會員』的身分一直是我生活的重要部分。馬格南傳統的核心價值是在攝影師中建立一種朋友式的合作關係，並致力於拍攝一流的照片。但目前，我感到馬格南的會員身分與我想做的事不符，關鍵在於代表馬格南的作品質量以及馬格南的花費。

「作為一名攝影師，在馬格南工作得愈久，愈是希望能以一種適合自身需要的方式工作。然而我在馬格南待得愈久，愈是意識到，馬格南的管理方式只是比較寬鬆地適合每一個人，而不是特定的什麼人。即使只是稍微提供一點獨特性的服務，都會增加馬格南已經很高的管理費用，然而這些龐大的管理費用並非均等地分攤在每個會員身上。有六、七位攝影師負擔了馬格南一半以上的管理費，再加上，並未明確規定每位攝影師必須負擔最低限度的管理費。因此，雖然有些攝影師一直在使用馬格南的各種設施，但他們並沒有有分擔任何費用，而且這樣的攝影師所占的比例還很高，這樣一來，馬格南當然無法只在傳統的攝影範圍內工作了。

「馬格南的管理和經營原則無法解決這個問題。雖然它的攝影師的業務水準一流，但它的管理水準卻是業餘、沒有規律和低效率，所有的決議都遲疑不決。而且一旦出現問題就會被當時不贊成的人指責非議。馬格南的規模太大了，要提高各方面的工作效率，就必須由專業的人來管理。

「會員們對馬格南幹部的要求很高，特別對主席的要求更是無情。這種情況不但浪費時間，又極消耗精力，有時還使朋友變成了對頭。應將『巴黎王國』改為『巴黎辦事處』，應該重新組織人員、應該開發新的辦公室、應該激勵對馬格南的熱情和信仰，應該開拓新的圖片市場、應該對各種合約重新協商進行談判，……諸如此類的。但這對攝影師來說是要求得太多了，而且，專業管理並不是我們的長處。經過那麼多年，開了那麼多次年會之後，我已經對改進上述狀態不再抱持希望，因為馬格南已不再代表我的需要。我們花了那麼多錢卻解決不了問題，這也消耗了我太多的精力。

「雖然馬格南處於不斷有人加入、也不斷有人脫離的狀況，但馬格南絕不會垮的，我也永遠會記得馬格南。那麼多年來，我在馬格南與很多人建立了友誼。在這個世界上，在我所愛的朋友中，有好幾位都在馬格南。我也會把這些年來與他們相處的日子珍藏在心中。我祝願馬格南一切順利，也希望友誼長存。

伯克‧烏茲爾」

可能有人會覺得這些解釋有其道理，但接二連三有人脫離馬格南，會員們開始產生了很大的不滿，當然烏茲爾的辭職也影響了會員的觀感。歐威特對烏茲爾的辭職感到氣憤，並立即做出回應，也許氣憤的原因是烏茲爾還欠馬格南十萬美元。

「你突然的辭職是極為荒謬的，甚至是一種犯罪行為。我注意到你從前和現在與馬格南的財務關係，還有你辭職的時間和形式，你是先通告了我們的客戶之後再通知我們，這極不可取。你寫給葛列夫斯的信，內容混亂、不誠實也不道德，特別是有些你沒有明說的部分。你這樣做是在詆毀馬格南，不管你是有意還是無意。對那些新會員來說，因為他們對馬格南的歷史了解不多，傷害則更大。

「你自認為有十分正當的辭職理由，但你並不是一個有威望的會員，而是一個靠馬格南供養、財務上不負責任的會員，但你卻反過來詆毀這個幫助你的組織。因此，你根本沒有權利談論什麼理想與原則，也沒有

權利議論馬格南成員們過去和現在的品格……」

伊芙‧阿諾德想要澆熄雙方的怒火，於是在六月二十三日寫了一封公開信：

「親愛的朋友們：

我知道你們之中有人對馬格南的前景是樂觀的。我作為你們之中的老會員，希望自己永遠對馬格南有樂觀的信心。有人說，許多婚姻不會維持超過三十年，而我們這些來自不同國家的人，已經在一起共同工作了三十五年之久。目前出現的危機，正是一個機會——一個對我們考驗的機會，是重新定義我們的價值、設定我們的目標和需求，並作出大膽決定的時候。

「我們現在少有生氣勃勃的年輕攝影師，這是以前從未有過的，當然我們也有經驗豐富的中年和老年攝影師。而我們每個人的特點又各不相同，雖然我們的不同之處極大，但我們的潛力也一樣大。我們必須自救而且我們必能解決我們的危機。

「我看到在過去的一年中，我們之間缺乏友誼和信任。這種吵吵鬧鬧會產生潛在的危險，我請求大家聽聽對方的意見、考慮對方的需求，並設法去找出一個解決的辦法，這個辦法既要能考慮到花費多的攝影師也要能考慮到花費少的攝影師……」

培特‧格林的信比他老友歐威特的信更具哲理性：「伯克‧烏茲爾脫離，是因為他欠了馬格南十萬美元。他會想，如果他待在馬格南，這筆錢他永遠也還不清。離開了，才還得清。人們離開馬格南，就像有沙子跑進牡蠣，他們被某些事給激怒了。如果有人離不開馬格南，那一定是一種凌駕於金錢之上的關係，那是一種攝影的原則、是攝影師的一種追求。」

戰場上的馬格南新兵

從某種程度上看，伯克・烏茲爾在一九八二年年會上提出的正式辭職，被一項新的拍攝任務沖淡了。

《生活》雜誌那時以一種小開本的形式復刊了。雜誌編輯傳話到巴黎的年會上，要求馬格南報導以色列跟黎巴嫩的衝突，以色列部隊已經圍攻了貝魯特。尤金・理查茲是新手，從來沒有出過國，也沒有報導過什麼戰爭和衝突，連他自己都很驚訝會舉手自告奮勇去貝魯特。他的朋友埃利克斯・韋伯也是新進攝影師，跟在理查茲後面舉起了手要同去。所有出席年會的人都把自己的一些器材騰出來借給他們兩人用。理查茲和韋伯情緒激昂地上路，蘇珊・梅瑟拉在擁抱他們倆時流下了眼淚。

韋伯回憶說：「這是我永遠不會忘記、在馬格南最特殊的時刻。這是一次非常、非常人而痛苦的離別，我至今仍能感到這種痛楚。」韋伯一九五二年生於舊金山，就讀大學時對攝影產生興趣，大二那年他選讀了一門攝影實務課，這門課最初是由布魯斯・達維森指導，後來改為查理・哈勃特。這兩位導師建議韋伯加入馬格南。但他自己怎麼也想不到，會成為最早去黎巴嫩的新人攝影師，他與尤金・理查茲搭最早的一趟航班上路了。

韋伯回憶道：「我們直接從年會那裡出發，先飛到賽普勒斯的拉納卡（Lanarca），再改乘渡輪到貝魯特。我發現這座城市已完全被毀了，情況十分危險、嚇人，而且很難開展工作。我的任務只是在城裡到處轉一轉，把看到的那種被毀壞的氣氛拍下來。有幾次，砲彈在離我非常近的地方爆炸，我既興奮又害怕，報導戰爭就是這種怵目驚心的感覺，弄得你時時刻刻都緊張兮兮。我很緊張，但我也從中得到一種成就感與快感。」

尤金・理查茲一九四四年生於波士頓，他可能比他的朋友韋伯更不適合去報導貝魯特戰事。理查茲拍攝的照片大多是參照尤金・史密斯和羅伯・弗蘭克（Robert Frank）等那一類有力度的作品。弗蘭克的那本名為

《美國人》（The Americans）的攝影集中表達的美國，是一個單調的國家，那裡居住著孤獨、疏離的人們，他這本作品集甚至改變了美國人對自己的看法。理查茲的觀點也有點類似，他拍攝的對象大多是那些貧窮、無一技之長，或是生病、無家可歸的人們。當有人建議他加入馬格南時，他在波士頓老家的攝影圈朋友卻警告他不要加入，因為「馬格南是一幫很難控制的人」，因而「你會被他們生吞活剝」，但理查茲卻不以為然，他認為「這有什麼？從來還沒有人要我加入什麼團體，我為什麼不加入呢？」

一九八二年，理查茲的女友朵蘿西亞．林區（Dorothea Lynch）正在與自己的癌症和面臨的死亡奮鬥。他們兩人決定用照片和文字記錄這場與疾病奮鬥的過程──這後來編成了一本動人的書《探索生命》（Exploding Life）。在馬格南年會期間，林區已經病得很重，這是理查茲不應該去貝魯特的另一個原因，但他還是自告奮勇地去了。「那一刻的記憶，對我是極為珍貴的，因為這對我的意義非凡。我記得，最初大家都被我的行動嚇到了，我打電話給林區，告訴她我會離開她一些日子。還有一個美妙的插曲：寇德卡情緒激動地為我開了一瓶香檳酒，還把酒倒在我頭上，作為臨別的禮物。這是很多動人情景中的一幕，這情景一直伴隨著我點亮前行的道路。我被很多會員的行為所感動，有些人認為我不適合去戰場，並試圖說服我改變主意，我知道他們是為我擔心。我只是為了要證明自己的能力，才去承擔這樣一項任務，他們誠心誠意地向我解釋，讓我非常感動。

「這是一次近乎瘋狂的行動。我帶的攝影器材全是借來的。我與韋伯約好在巴黎機場會合。我先上了火車，車子開到某站時，一群孩子想要偷我的攝影包，趁著車門關上時把我的攝影包拉扯在車門外。我這位全世界最有威望的圖片社的攝影師，在正要出一項重大任務之際，卻遺失了自己的攝影包，實在是不祥之兆。後來我才知道這些孩子是在惡作劇，但當時我並不知情，我甚至不知道那是哪一站。後來我找到一名憲兵，問他是否可以陪我去那個丟了攝影包的車站，但他說不行。我只好一站一站地往回找，最後發現攝影包還丟

在那個車站月台上。

「我到達貝魯特後，確實感覺到情勢的嚴重：我沒有學過任何一點當地的語言，而且對那裡的文化一無所知，我也不知道如何去申請新聞報導的許可證，我連在哪裡、要怎樣租車都不知道，所以剛開始我只是到處亂轉。回想起來，我能活著回來真是個奇蹟。但步行讓我去了不少搭車無法到達的地方，還有幾次我被抓了起來。有一次敘利亞人把我逮捕，因為他們不相信有人會做這麼愚蠢的事。他們開車把我送到有一名法國女記者的旅館，才放了我，他們跟那個女記者說，是為了我的安全才把我送回旅館，請她不要再讓我出去。因為我不知道怎樣照顧自己，那位女記者覺得好笑極了。

「有一天，一位可能吸食了毒品、處於亢奮狀態的巴勒斯坦年輕人，在一堆破輪胎後面搶劫我，我擔心他會傷害我甚至殺了我，所以我對他說，可不可以讓我替他拍一幅照片，他同意了。所以我把他從那堆輪胎後面引了出來擺姿勢，讓他暴露給遠處的巴勒斯坦哨兵看到，士兵們把他抓了起來，因為他觸犯了不准被拍照的規定，我則趁混亂之際溜走了。

「還有一次，旅館派車送我去某個地方，當砲彈打過來時，司機嚇得逃跑了，我只好步行回來，後來旅館解僱了那位司機。我每天都感到時間不夠用，我一回到旅館，看到別的攝影師們都在夸夸大談他們的攝影故事，好像他們總是能出現在有行動發生的地方。當時我不知道自己到底做得好不好，事後證明我做得還不錯。荒誕的是，我每天都能看到那些住在散兵坑裡的窮人，但晚上回到旅館，我卻能坐下來享用精美的法國菜和上好的葡萄酒。實際上，那群完全沒有走出旅館一步的記者們，唯一的戰事傷亡記錄，是有一個傢伙喝醉了掉進游泳池裡。

「攝影師們對報導戰爭有完全不同的看法。有的把拍攝戰爭看成是一種冒險，或是一連串的攝影機會，有的能夠理解在他們相機前展開的悲慘事件，並把這種領悟融入他們的作品中。我自告奮勇地來報導這場

戰爭，讓我擔心的是，我可能找不到正確的『語言』來表達我的體會，我擔心我會落入陳腔濫調的拍攝手法中，但最後我發現我的擔心是多餘的。」

克里斯‧斯蒂爾—帕金斯也在貝魯特，他總是及時給理查茲提供建議和幫助。當理查茲得知林區奄奄一息的消息時，他急需立刻離開貝魯特。詹姆斯‧納赫特韋那時還不是馬格南的成員，但他答應開車送理查茲到以色列邊境。

理查茲及時趕回紐約跟林區結婚，幾個月後她在醫院去世。理查茲說：「在我應該留在家裡的時候，卻去了戰場。但是，我想證明我能擔任這一類的任務。從拍攝戰爭中，我也得到了一種力量，讓我能夠正視我跟林區一起經歷與病魔纏鬥，看到戰爭中那麼多人毫無價值地死去，那麼多財產被毀壞後，我更能理解一個人的死亡。」

一年之後，伊萊‧里德（Eli Reed）這位馬格南圖片社唯一的黑人攝影師也去了貝魯特。一起自殺炸彈攻擊，炸毀了維和部隊在貝魯特的總部，共有二百四十一名美國海軍陸戰隊士兵和五十八名法國傘兵罹難。伊萊‧里德原本是《舊金山觀察報》（Examiner）的攝影記者，他剛剛加入馬格南，很想顯示並證明自己的能力。當他到達出事地點時，維和部隊已作出決定，只讓少數攝影記者進入現場。里德回憶說：「我心想我一定要進去，所以偷偷跟那些被唸到名字的攝影記者一起混了進去。我一週前才到過這幢建築物，如今它竟然已被炸平、不存在了。所有看到的人都驚呆了。我開始拍攝我看到的一切。人們努力挖掘，想把理在底下的人救出來，有人告訴我們不要拍死去的人，但我沒管這些，這是歷史，我不想漏掉任何一個細節。最重要的是，這是工作，是一種責任感。你同情發生的悲劇，也許其中有你認識的人，但我們卻無能為力，如果我能做什麼的話，我一定會去做，但我什麼也做不了。當我在警戒線外圍轉來轉去時，有一個人過來問我是不是伊萊‧里德，我說是的。他場的人必須馬上離開。有一個人過來問我是不是伊萊‧里德，我說是的。他

說：『你拍的照片屬於《新聞周刊》了。』」馬格南在紐約辦事處的工作人員想必是推測我一定會在這裡，於是把我在貝魯特的照片賣給了《新聞周刊》。」

納赫特韋的冒險

當詹姆斯・納赫特韋加入馬格南時，已是世界最著名的攝影師之一。他被看成是與羅伯・卡帕同等傑出的戰地攝影師。實際上，他獲得過不下四次的羅伯・卡帕金獎，這是專門為鼓勵和促進報導國際事件而設立的獎項。

詹姆斯・納赫特韋一九四八年出生於紐約州的雪城（Syracuse），他受到六〇年代政治觀點的影響，而且看到攝影師們報導的照片與現實社會發生的事情，有時是兩種不同的呈現，因此對攝影產生了興趣。他自學攝影，晚上開卡車賺錢。後來他在新墨西哥州的《阿布奎基日報》（Albuquerque Journal）找到一份工作。

一九八一年，他以自由攝影師的身分飛往北愛爾蘭的首府貝爾法斯特（Belfast），報導那裡的政治動亂以及愛爾蘭共和軍（IRA）的行動。納赫特韋以自己成為目擊北愛爾蘭獨立運動發起階段的攝影師而興奮不已，因為這場運動直接影響了北愛人民的日常生活。從這次採訪中，他發現了自己的專長。在他從北愛爾蘭回到紐約之後的第十天，他搭上了一架去貝魯特的飛機，他已經下定決心以報導世界衝突作為他攝影的主題。納赫特韋不斷轉戰於世界各大戰場——中美洲、中東、非洲、亞洲和歐洲。一九八四年，他以報導黎巴嫩戰爭贏得第一座羅伯・卡帕金獎。在報導黎巴嫩戰爭期間，他曾被砲火壓制在兩輛燒毀的裝甲車中間動彈不得，最後他趁兩次砲火襲擊之間的間隙，和狙擊手裝填彈藥的短暫停火空檔，逃跑到安全地帶。

納赫特韋十分爽快地承認他被報導戰爭的這種冒險所吸引，也相信這類報導的社會價值。他認為人在危

險的刺激下，會激發出更多的東西。「身處於槍林彈雨中，跟任何其他的情境就是不一樣，這是一種少有的體驗，我至今還沒有發現其他任何一種情況可以與之相提並論。在這麼極端的生死邊緣，你正在做一件任務和目的明確的事，就會有一種激情產生。也許，最初你只是想試試在這種情況下你會做什麼？你的反應會如何？其實這種想法一直沒有改變，因為每一次戰爭，都必須再一次用行動證明自己，考驗自己暴露在危險中的勇氣，和在危險下繼續工作的能耐，以及如何能把工作做到最好，我認為這可以顯現一個人的品質。有很多次，我認為這種能力不是天生的，你可能會一下子失去這種能力，也可能會突然產生這種勇氣和幹勁。有很多次，當我晚上躺到了床上，我會想明天再也不上街了，但到了第二天早上，我總是又一次走上街頭。

「攝影記者冒著生命危險也是工作的一部分。如果堅信自己是一名新聞攝影工作者，那麼往往不得不把自己的生命置之度外。你絕不會盲目、魯莽地去做危險的事，但你不得不面臨危險。我遇到很多次極危險的情況，但我絕不會單單為了冒險而瘋狂地往前衝，我也不會為了冒險而賭命。有很多次，在面臨緊急情況和危險的時候，我總是能有效、合理地工作，我從不認為我拿著相機就可以刀槍不入，但我非常吃驚有人曾經在槍林彈雨中奔逃，一台相機怎麼可能保住你的命？真實的情況是，因為你全神貫注在你的拍攝，你的注意力已不在所面臨的危險上了。你必須自己做出決定：你到底準備做什麼？是保護自己還是暴露自己而拍照？在把自己暴露出去和完成任務這兩件事之間的比例是多少？這是一件相當個人化的選擇，每個攝影師會有不同的拿捏。因此，這種比較以及相應的價值判斷，並不適用在每一個人身上。」

當葛列夫斯在一九八六年邀請納赫特韋向馬格南攝影師提交作品審查時，納赫特韋毫不遲疑地答應了：「我會拿起相機成為一名攝影師，最初就是受到馬格南攝影師的啟發。我認為馬格南攝影師們維護了攝影的最優秀的傳統，我也想為此作出一點貢獻。對我而言，加入馬格南最重要的在於這是一種挑戰，在於馬格南攝影師

們對我的啟示，他們對攝影的尖銳眼光以及他們對攝影的獻身精神。」

在納赫特韋加入馬格南前後的這一時期，薩爾加多正在全力以赴地完成他的偉大專題：拍攝和記錄開發中國家為生存而辛勞的無數苦役者。一九八六年，薩爾加多帶了一批驚人的照片回到巴黎，那是他在巴西拍攝的照片。一個巨大的露天礦坑裡，滿身泥漿、已看不出人形的苦力，像螞蟻一樣成排地、在搖搖欲墜的高聳梯子上，背著一袋袋泥土上上下下。這些泥土是用來提煉黃金的。「我第一次聽說這個金礦是在一九八○年。金礦的警衛是由巴西聯邦政府派駐的，目的是為了不讓黃金流入黑市。我要幾次申請要採訪這個金礦都被拒絕了。直到一九八六年，金礦的組織架構有了改變，它成了一個合作社組織，當時我意識到採訪的機會來了。於是我搭乘了一架商用飛機，又租了一輛車，終於到達礦區並取得進入礦區的許可。

「我永遠不會忘記，當我走近這個巨大的露天礦坑邊緣向下望的情景。那裡大約有五萬人在工作。我背上和脖子上的寒毛全都豎起來了，我只聽得到他們挖掘礦土的聲音，我從沒有想到會有這樣的場面，他們掘礦用的工具極為原始，沒有機器、沒有發動機。當我看到這一切時，我心想，上帝啊！聖母、耶穌啊！這裡到底是怎麼了？這一切多麼不可置信！他們每天早上大約四點半就開始工作，那時天才剛剛微現曙光。在雨季到來之前，那裡的空氣充滿了塵土，天空也都是雲，幾乎沒有直射的太陽光，只有透過雲層的散射光，沒有陰影，一切都是灰灰的平光，我必須把我的相機增感一格曝光，但所有的一切都非常、非常有意思。

「我在礦區待了四個星期，住在棚舍的吊床上。那裡的環境充滿暴戾之氣，每天都有鬥毆事件。因為喝酒、因為沒有女人，氣氛總是非常蕭殺。離礦區最近的鎮是馬拉巴（Marabar），大約在一百八十公里以外，但礦區沒有路通到鎮上。這個金礦所占的土地，一部分屬於巴西聯邦政府，一部分屬於一家私人公司。那裡的礦工都恨那家公司，因為那家公司殘酷地剝削了他們。在礦區出現的任何一個陌生人都會被看成是公司派去的奸細。像我剛到時，人們對我疑心重重，甚至沒有人跟我講話。第二天我在拍攝時，那個公司的礦

區警衛走過來對我說：『喂！外國人，你在這裡幹什麼？』我回答說：『我不是外國人，我是巴西人。』那個警衛不相信，堅持要看我的護照。我說我沒有把護照帶在身上，他叫來另一名警衛，而且一把抓起地上的鐵鍊，威嚇性地朝我揮舞起來。這時礦工們聚集過來謾罵那個警衛。我被抓了起來，由兩名拿著槍的警察一邊一個把我押到山頂的警察局裡。警察局的頭頭還算有點通情達理，弄明白是怎麼回事之後就把我放了。當我重新回到工地上時，礦工們歡呼了起來，之後我才完全被礦工們接受。」

* * *

伊朗在二十世紀八〇年代一直是國際輿論關注的焦點，馬格南攝影師們也對伊朗投入了極大的關注，包括尚‧高米這位年輕、精力旺盛、性格爽快的法國攝影師在內。他在一九七七年申請加入馬格南時，還有點戰戰兢兢的，因為他擔心他的申請會被拒絕。在這之後的四、五年中，他去了六、七次伊朗。「我想去那個新聞熱點，看看那裡到底發生了什麼事。我的朋友和同事們對伊朗各自有各自的觀點，在我還沒有去伊朗之前，早就聽他們說過了，但我對聽到的這些訊息一直將信將疑，只有自己到伊朗去挖掘真實的故事。阿巴斯曾告訴我，不要相信任何關於伊朗的報導，他說的是對的。我發現，去探究一個全新的、與報導完全不同的生活方式，是相當刺激的。」

倫敦與東京辦事處成立

一九八七年，馬格南開設了第三個辦事處：馬格南倫敦辦事處。這個辦事處的成立，大部分原因是受到兩名年輕攝影師的促成。他們是克里斯‧斯蒂爾—帕金斯和彼得‧馬洛。他們兩人都住在倫敦，都希望能在比紐約和巴黎更近的地方，代表馬格南圖片社工作。斯蒂爾—帕金斯還在新堡大學讀書時，就已經替一家學

生報紙當記者，大學畢業取得了心理學榮譽學位之後，就再也沒有放下手中的相機。不久他移居到倫敦，在那裡認識了寇德卡。寇德卡建議斯蒂爾─帕金斯向馬格南提交作品，一九七九年，斯蒂爾─帕金斯被吸收為馬格南見習會員，一九八一年順利成為準會員，一九八三年成為正式會員。

彼得・馬洛也是念心理學畢業，他覺得靠攝影賺錢過日子比靠心理學更有趣，雖然那時他對攝影還一無所知。靠著一本跟朋友借來的婚禮攝影集，他開始招攬生意當上了一名婚禮攝影師。他曾說服冠達遊輪（Cunard）公司，讓他在一艘遊輪上當攝影師。他在船上工作時，不得不請教船上其他攝影師如何使用相機。

在這六個月裡他就是靠拍這種快照過日子。後來他加入了西格瑪圖片社，開始拍攝各種不同的攝影報導：從瑪格麗特公主到伊朗革命，再到英國本土的種族暴亂。馬洛與納赫特韋和唐・麥庫林一起在倫敦工作。馬洛發現他們兩人簡直是「無所畏懼」，尤其是納赫特韋。馬洛回憶說：「當納赫特韋要找一個更佳的拍攝點，好面對以色列的砲擊時，我只想找個地洞鑽進去。我很快發現，我完全不適合當一名戰地攝影師。」馬洛是斯蒂爾─帕金斯的朋友，也是他的競爭對手。因此當斯蒂爾─帕金斯說要加入馬格南時，馬洛也表示要加入。在巴黎的年會上，他被吸收為馬格南見習會員。會後他被邀請去布列松的公寓裡喝兩杯，寇德卡和羅伯特・杜瓦諾（Robert Doisneau，編按：和布列松齊名的法國紀實攝影大師）也在那批客人中。馬洛感覺完全被這些大人物壓得喘不過氣，他記得他坐在布列松公寓的地板上，當布列松轉過頭問他，目前在幹些什麼時，他緊張得說不出話來，好像喉嚨被卡住了。

一九八二年，馬洛被吸收為準會員，但他第一次申請正式會員資格時被否決了，這真是一大災難。馬洛回憶說：「那年的年會在紐約召開，我記得阿巴斯和我兩個人都申請正式會員資格。為了打發時間，我們一起去四十二街一家電影院看了一場難看的電影，而那時，馬格南的成員們正在決定我們的命運。當我們從電梯裡出來走進辦事處時，我知道等待我的是壞消息，因為我一下就感覺到人們有一種躁動不安的情緒。阿

巴斯通過了，我沒有通過。我被斯蒂爾─帕金斯叫到攝影師們的房間裡，他向我解釋說，他們都認為我拍的片子不錯，但目前我還不能成為正式會員。我聽了就生氣地說：『好，如果你也這樣認為，那我就離開馬格南。』斯蒂爾─帕金斯下不了台，就生氣地說：『好吧，你走好了。』這樣一來，反倒刺激了我，讓我意識到這並不是世界末日，雖然我因為沒有通過而傷心極了。但在馬格南裡，總有幾位攝影師，他們會幫助你、開導你。康斯坦丁・馬諾斯就是這樣對待我的人，他對我非常好、非常關心我，他說的話對我很有幫助，我字字句句都記得清清楚楚。我們談了很多，最後，他讓我明白，我要做的事並不是去取悅那些評判的人，而是去做我自己想要做的事。這就是馬格南，它鼓勵每個人，並推動和促使每個人認識自己。」

當斯蒂爾─帕金斯提出設立倫敦辦事處時，馬洛還是一名準會員，他們兩人都與馬格南在倫敦的代理人約翰・哈里森處得並不好。因此他們針對一系列的數字進行分析後，得出的結論是，如果倫敦成立辦事處的話，會比目前多賺兩、三萬英鎊。當時，巴黎辦事處每年賺的錢大約是倫敦的五十倍。而馬洛和斯蒂爾─帕金斯認為，只要用對方法，他們也可以賺到跟巴黎辦事處一樣多的收入。以英國為基地的攝影師都同意他們兩人的意見，包括已經退休的馬格南元老喬治・羅傑。一九八六年的年會上討論他們兩人的這項建議時，有超過半數的人同意，於是提案通過了。

馬格南倫敦辦事處正式開始運作時，只有一名工作人員，他是尼爾・伯吉斯。辦公室很小，坐落在《星期泰晤士報》後方的格雷道（Gray's Inn Road），只有一個檔案櫃、一台電腦、兩條電話線路，和從紐約辦事處匯來的二萬五千美元。伯吉斯以前在利物浦經營一家畫廊，他對斯蒂爾─帕金斯計算倫敦辦事處全年收入的預測有點懷疑，當他檢閱了斯蒂爾─帕金斯的計畫之後，發現斯蒂爾─帕金斯把一年四個季度錯算成三個季度，因此預估的財測收入可能還會更高。無論如何，倫敦辦事處的工作十分成功，他們根本沒有用到紐約的匯款。事實上，因為倫敦辦事處的成功，馬格南接著在日本東京開設了第四個辦事處，作為兩名日本攝

影師的基地。他們兩人是濱谷浩（Hiroshi Hamaya，一九六〇年加入馬格南）和久保田博二（Hiroji Kubota，一九七〇年加入馬格南），其中久保田博二是世界上少數幾個可以自由進入中國的攝影師之一。

巴黎辦事處在那段時期，連續好幾年都處於群龍無首的狀態，直到倫敦辦事處成立的那年，才總算找到一個人來主持巴黎辦事處，他就是理查·卡爾瓦爾，他的職銜是巴黎辦事處副主任。他用「可怕」二個字總結管理這個辦事處的感受。卡爾瓦爾說：「我對經商一無所知，當我接手的時候，巴黎辦事處於虧損的狀態，但我不知道應該怎麼做才能使我們停止虧損。所以我不得不開始學習商業管理，學習跟人打交道、跟錢打交道。這些事真是麻煩死了。」到最後，卡爾瓦爾總算說服了弗朗索瓦·黑貝爾來接手管理巴黎辦事處。

黑貝爾是位極有風度的法國人，他那時正在策劃阿爾勒國際攝影節活動。

黑貝爾認為，馬格南僱用他的原因是他年輕，有彈性。但馬格南的攝影師們很快就發現並非如此。黑貝爾說：「當我來到巴黎辦事處時，發現那裡只有電話沒有傳真機。我認為傳真機是非常重要的通訊工具，於是就派人去買了一台最便宜的回來。但卡爾瓦爾說：『此事必須通過全體攝影師們討論後，才能決定該不該買。』我說：『好哇，如果你認為所有的事情都要這麼處理，那麼我就回去幹我的老本行了。』

「馬格南巴黎辦事處一切都處於癱瘓狀態，因為任何行動都必須由這個大有講究的攝影師團體討論通過才行。八〇年代，世界各地的圖片通訊社都在擴大、都在賺錢，馬格南反而在財務上走下坡。除了決策管理都必須經由攝影師全數決之外，我看不出還有什麼別的原因令馬格南處於這種不良狀態。實際上，馬格南攝影師自己也看到日常工作的癱瘓狀態。以前羅伯·卡帕為了既要維持馬格南的傳統又要能讓馬格南生存下去，他每天都會想出一個新花招，但現在卡帕不在了，也沒有人這樣不斷的想辦法，只好墨守成規。

「在辦事處其他職員們的協助下，我試著讓一些攝影師把工作對象轉向商業大公司。我讓薩爾加多、寇德卡和格盧亞特為一家大型工業集團拍照。這項工作進行得十分順利，而且因此打開了這類攝影工作的大

門。馬格南巴黎辦事處以前雖然也是承接過類似的任務，但他們總是以瞧不起的態度來工作，他們打心底認為接這類案子，只不過是為了賺錢好去拍他們自己想拍的東西。我發現，紐約辦事處與巴黎辦事處存在著根本性的不同。紐約辦事處大多數人是盎格魯撒克遜人，巴黎辦事處則大多是地中海高加索人；此外我是法國人，被認為是較具藝術性但缺乏商業頭腦的人。馬格南的攝影師們並不是很難打交道，他們相較一般人比較不那麼理性，但這種缺乏理性的性格卻正是他們的長處。由於倫敦辦事處是新設立的，因此幸運地沒有繼承馬格南以前的壞習慣。」

在菲利普‧瓊斯‧葛列夫斯言過其實地大聲責備巴黎辦事處墮落為一個商業圖片社的時候，紐約辦事處也並不太平。一九八七年，紐約辦事處租下蘇活區春天街（Sping Street）的新辦公室，這與葛列夫斯的想法相違背。葛列夫斯認為，馬格南應在目前市場疲軟的情況下，以低價買辦公室，而不是用租的。當他這項主張被否決之後，他生氣地宣稱絕不再踏進新辦事處一步。在這之後，他確實再也沒有去過新辦事處，雖然他常常向其他馬格南成員打聽新辦事處的情況。那時，紐約辦事處副主任由三人擔任，他們是蘇珊‧梅瑟拉、埃利克斯‧韋伯和尤金‧理查茲。按理查茲的說法，這種職務安排就像是一場鬧劇。「我十分為難地就任，因為這樣就不得不參與內部所有的不同政見和爭執中，而且在三個副主任的背後，各自形成了不同的小團體，造成會員彼此之間的一些怨恨。」

紐約辦事處的職員也同樣一肚子不滿。伊麗莎白‧加林（Elizabeth Gallin）是一九八一年受僱來擔任照片檔案管理工作，但她發現她根本無法正常地開展工作，因為每個攝影師對照片應該如何歸檔、怎樣使用各有不同的意見。「有些攝影師還算客氣，但有些攝影師只把你看成一個廢物，一點也不尊重你。多數馬格南的雇員都會抱怨事情永遠做不完，你往往得在星期二、星期五晚上加班，星期六、星期日也得做，但工作還是做不完。每個星期五的下午，我們會買六瓶裝的啤酒，圍著一張桌子坐下來討論這星期的工作和接下來的打

算。有一次，在我們還沒有遷到新址之前，有人買了些很烈的雞尾酒。我不小心喝多了點，因此跟葛列夫斯發生了爭吵，我罵他是自以為是的雜種，為此他有兩年不跟我講話。

當吉爾斯·培瑞斯十分生氣地抱怨說，他那幅伊朗小說家薩爾曼·魯西迪（Salman Rushdie）的照片在賣給《新聞週刊》時沒有收保證金，他並且當著全體職員的面對伊麗莎白·加林大吼，說她管理的照片檔案室像一個郵局，加林終於忍不住辭職不幹了。這件事發生後不久，紐約辦事處的編輯部主任鮑伯·達寧（Bob Dannin）也辭職了，他認為他徹底悟之後才提出辭呈：「我喜歡我的工作，喜歡工作中能激起我興趣的部分，馬格南在報導時政方面是一個很好的組織，很嚴肅。但我不喜歡那裡的人，尤其是那些攝影師，他們缺乏決心，又極度本位主義，還喜歡造謠亂傳話，工作無效率，並處於破產邊緣。」

四十週年攝影紀念集

一九八七年是馬格南成立四十週年，有人建議出版一本大型攝影集來慶祝一下，但這個計畫因為有些不同的意見而停滯無法實行。出一本攝影紀念集的主意在兩年前就有了，但始終無法達成一致的意見。例如，這本書應由誰來編輯，照片應該怎麼樣篩選等等。甚至有一些攝影師不願意他們的作品跟另一些攝影師的作品放在一起，然後又有一些攝影師要把整組攝影故事放進去。每個人都要求自己的照片要比別人的多，紐約辦事處認為巴黎辦事處會把這個點子搶走，而巴黎辦事處則擔心紐約辦事處要一手獨攬。「所以，又是一片混亂。」培特·格林說，他在一九八七年接手馬格南主席職務時，想盡辦法要讓紐約辦事處與巴黎、倫敦和東京辦事處團結起來。

這件事最後總算得出了決議，那就是每位攝影師都提供五十幅照片，而攝影集的編輯工作則交給了德

高望重的羅伯・德爾皮爾（Robert Delpire），他是巴黎國家攝影中心的主任。但葛列夫斯卻對這個決定極為生氣，他認為這樣一定會發生不合理的安排，所以他拒絕提供照片給德爾皮爾。「我所擔心最壞的狀況全都發生了，我們作出了一個奇怪的決定，當紀念集的樣書排版出來時，紐約攝影師發現他們的作品都處理得不好，有人甚至立刻搭機去巴黎要改變編輯形式，然後第二天返回紐約時對別人說：『噢，我可幫不上你的忙，老兄，但我把自己的照片從四幅增加到十幅。』其他攝影師聽了也趕到巴黎去做了類似的事。到最後，成了一場可怕的競爭，看最後誰能讓自己的作品入選最多。結果可想而知，我很高興我一開始就沒有參與。」

在選編這本紀念集的同時，他們還請美國《時代》雜誌的圖片編輯弗瑞德・理欽寫了一篇關於馬格南四十年來發展過程的文章。在文章中，理欽大膽地對羅伯・卡帕的那幅著名作品《士兵之死》提出疑問。當然可以預見到的，科內爾・卡帕氣憤極了，他私下動員別的攝影師聯合提出抗議，要把理欽的這篇文章從紀念冊中拿掉。而另一些攝影師則認為理欽的文章對馬格南的讚譽還不夠，應該重新修改文稿。一些年輕的攝影師知道了這些情況後，威脅說如果把理欽的文章拿掉的話，他們就辭職不幹了。

弗瑞德・理欽說：「這次經歷讓我完全醒悟了。攝影師之間的內鬥和爭吵讓我非常吃驚，這就像兄弟之間的爭吵，好像他們永遠長不大、永遠不會成熟一樣，也許攝影師的工作方式和生活方式阻礙了他們感情的成熟。」

培特・格林說服理欽做了幾處極小的修改來安慰科內爾，同時也寫了一封信給科內爾，對傷害了他的感情表示抱歉。但在圖片的選編上還是出了點麻煩，以至於格林橫越大西洋、來來回回、徒勞無益地希望能在攝影師之間盡量達成一致的意見。但這並不是一件容易的工作。例如，布魯斯・達維森提出，他的作品在書中要跟布列松的一樣多。最後，格林好不容易取得巴黎攝影師們的同意，通過了樣書；他再把樣書帶到倫

敦，在倫敦一樣與攝影師們苦苦爭論，一天後又把樣書帶到紐約。最後的「協議」，還是經過紐約、巴黎、倫敦之間，開了好幾次電話會議之後才達成。

最後，這本《我們的時代──馬格南攝影師看到的世界》攝影集在兩年後的一九八九年出版了，但幾乎所有的馬格南攝影師都不喜歡這本書。

瑪汀‧富蘭克是這本書的編輯委員之一，她發了一份內部傳閱的備忘錄給紐約辦事處：「全體巴黎辦事處的攝影師在看到這本慶祝馬格南成立四十週年的紀念冊之後，對其惡劣的印刷品質非常吃驚，認為絕對無法接受。」因此，這本攝影集又重印了一次。瑪汀‧富蘭克最後說：「會吵的孩子有糖吃。如果你喊得夠大聲，就會有收穫。」

大衛‧休恩說：「實際上，每個人都認為出這本書是一場災難，你可能與十五位攝影師談論這本書，但沒有兩個人的看法會是一致的。這本書能出版是個奇蹟，並不是因為這本書的作品好與不好，而是不管怎樣，總算把大家湊在一起。」

最不高興的人是喬治‧羅傑。他發現，提及馬格南發展史的文章中，竟然沒有提到他參與創辦馬格南，而且文章中還提到：「喬治‧羅傑沒有參與馬格南的事務，並拒絕對馬格南負責任。」尼爾‧伯吉斯寫了封信給全體馬格南成員：「所有人都對喬治‧羅傑受到的不公平對待感到震驚，每個人都非常沮喪……，有些真的是十分嚴重的錯誤，羅傑在等待解釋和道歉。」伯吉斯在他的信後還附了喬治‧羅傑在一九五二年給馬格南圖片社股東的一份報告影本。這份報告十分細心地考慮了馬格南的前途，顯示喬治‧羅傑在馬格南成立和發展中的確具有影響力。黑貝爾一點也不奇怪：「馬格南的攝影師們自認為是特殊人物，他們自然認為自己的行為也很特殊。事實上，他們每個人都是非理性的、都是行為反常的人。把他們湊在一起來解釋某些事情本身就是個錯誤。對那些有心眼的人來說，檢查對方被編入多少幅作品、哪些照片被選入等等，是再自然

不過的，因為他們都想要在這個圈子裡成為第一。這本攝影集是一個集體性的專案，要將這些個性極強的人弄成一個團隊，他們會感到恐慌。」

諷刺的是，儘管馬格南的攝影師們對《我們的時代》這本紀念攝影集有諸多不滿，但該書的出版卻獲得極大的成功，它替馬格南賺了二十萬美元的利潤，而且不斷再刷。之後它們又接著編輯和出版了其他作品集，並舉辦了回顧展，其中有《馬格南的電影攝影》、《馬格南在東方》和《馬格南的風景攝影》。瑪汀·富蘭克十分驕傲地說：「我不相信世界上有別的圖片社，能成功地出版那麼多攝影集和舉辦那麼多的攝影展。」至少世界上各攝影學院的圖書館裡都有一冊《我們的時代》。人們把它看成是有價值的攝影參考書，書中大量令人難忘的攝影作品已經成為一種文化象徵。如果說公眾對這本書有什麼批評的話，就是這本書中的照片之間沒什麼互相關聯，也沒有緊湊的連貫性。另一位批評者說在紐約國際攝影中心舉辦的四十週年紀念冊搭配的攝影展，是一個可笑的雜耍表演、一場鬧劇，是沒有上下文的攝影圖片大雜燴，是馬格南奠基者們把自己綁在一起並為自己作出的辯護。也有批評者說，展覽為了迎合每個人的口味，入選的作品沉重、瑣細，就像馬戲團的大象穿上了芭蕾舞裙。

馬格南與六四天安門事件

在此同時，馬格南攝影師之間對於應不應該參與《日常的一天∷中國篇》一書的拍攝計畫，牽涉到馬格南的道德與倫理議題，出現了嚴重的分歧，彼此相持不下。之前他們出版的《日常的一天》系列攝影書十分成功，但馬格南攝影師普遍質疑這些作品的價值，認為這類照片不過是為了推廣特定國家的公關拍攝案。而《日常的一天∷中國篇》，是柯達公司為了希望能進入中國設廠而贊助拍攝，無疑是最典型的例子。

一般狀況下，馬格南通常會輕易地拒絕不想參與的案子，但能到中國拍照的機會實在很誘人，不過一些攝影師對此提出強烈質疑，認為除非是能夠拍攝人權或西藏的主題，才應該參與。「我覺得這樣想很蠢。」薩爾加多對此不表同意，「中國篇之前的專案是蘇聯篇，我是馬格南裡唯一參與的攝影師，因為沒人願意參加。就我個人來說，一切都無關緊要。我認為我們必須拋下這種對馬格南抱持的理想主義。馬格南不是修道院，也不是軍事學校，其中沒有任何既定規則可以告訴大家該做什麼、或不該做什麼。我認為馬格南的準則只有一個，那就是無政府的規則。正因為無政府的運作，我們才有辦法做這麼多事情。」

阿巴斯同意這種看法。「作為一個記者，如果你很熱切地想做某件事，有時候你就不能怕弄髒手。我就曾經親身涉入好幾次的伊朗議題。這並不表示你必須與現實妥協，如果你想要深入那些腥風血雨裡，你必須要跟那些獨裁者微笑、想殺了他，但你必須對他微笑才能深入其境。」

最後七位攝影師決定前往中國，但由於中國有關方面的種種「關切」，最後的成果不算豐碩。雷內·布里與阿巴斯從北京飛回，那時他們觀察到天安門廣場上開始聚集學生運動，但他們判斷不值得留下來看有什麼發展。「第一天時，情勢看起來並不可為。」阿巴斯說，「我想，這裡是中國，毛澤東的故鄉，所以我自己對學生運動並沒有太大的信心。然而第二天我看到他們寫大字報、高舉旗幟等等，突然一切看起來像是伊朗、波蘭革命前夕的景象：人們爭取自由，書寫意見，愈發勇敢吶喊。我當時應該留下來，但我卻離開了，只因當時記者圈盛傳，戈巴契夫來訪後（戈巴契夫預計在一九八九年五月十五日訪問鄧小平），事情就會平靜下來。我只待了三天真是太短了，之後廣場上的一切又重新開始，我現在仍對當時離開後悔不已。」

另一位攝影師帕特里克·扎克曼當時正在中國拍攝一項個人專案，主題是關於在中國流亡的猶太人，他後來拍到了天安門廣場上的許多重要事件。他在現場拍的照片，讓巴黎辦事處十分興奮，辦事處主任黑貝爾動員了一組團隊，夜以繼日地沖印挑選這些照片好加以銷售。連最資深的中國專家布列松也加入其中協助。

扎克曼從不把自己視為前線型攝影師，等倫敦辦事處的攝影師斯圖爾特・富蘭克林抵達北京，扎克曼就離開了。

富蘭克林繼續待到目擊了六月初發生的恐怖事件，也就是中國軍隊開進天安門廣場鎮壓學生，他並且拍下了那個年代最著名的照片之一：一名學生站在一隊坦克車之前，隻身阻擋坦克車前進。當時他正在能夠俯瞰廣場的旅館裡。軍隊進駐當天，整個天安門廣場就被隔離了。「所有的人都無法上街，我們只好站到陽台上拍攝，大約二、三樓的高度。從那個角度可以看到廣場一角，天安門前長安大街則看得很清楚，我們可以看到軍隊完全占據了廣場。我盡可能地拍。之前我已經看到士兵驅離學生，一個年輕人從旅館這側的馬路上突然跳出來，站在坦克車的正前方，對駕駛兵說話，然後爬上坦克車頂端。他的一些朋友也從路邊跳出來把他拉下來帶走，然後他就消失在群眾裡，坦克車也才離開。這一切在幾分鐘內就結束了。我沒料到這會是一張重要的照片。

「我把膠卷塞進一小捆茶葉裡，交給要飛回巴黎的法國電視台團隊裡的一位女士，最後平安送達。我覺得自己的照片，遠不如媒體報導裡的學生示威運動那樣崇高。大家都認為這是一場對抗中國極權政府的暴力示威，事實上這是我所見過的，最平和的示威活動之一──考量到他們要反抗的對象是誰，你就會這麼說。我自認我想要傳達，這並不是一次普通的事件，不只是一場普通的示威，而是一場意義非凡的反抗行為。」

馬克・呂布當時人也在中國，在繼續自己的行程之前，拍下了學生示威運動初期階段的照片。「我正在訪問一處礦坑，十九世紀英國人就在那裡開挖。我是開車路過時，注意到那處礦坑。我一直想要參觀一處現代礦坑，但始終沒能獲得許可，只好回來這處老礦坑。工頭和礦工們看起來很友善，一直對我微笑，我受邀一起吃午餐，並被告知可以拍照。場內的機器非常老舊，最複雜和先進的設備是一種雙頭鑽。一整個下午我都在拍照，直到警察坐著吉普車來把我抓回警察局，說我因為從事工業間諜活動被逮捕了。警察對我進行審

問，並要求我拿出官方文件，現場不斷有電話打進打出，各種人也不斷進出。他們威脅沒收我的隨行譯者的身分證，這會讓他無法繼續生活，現在無法搭火車旅行。警方想拿走我的護照，但我堅稱那屬於法國政府所有，如果他們取走，會帶來外交糾紛，後果必須自負。

「我非常緊張警察會打電話去北京，然後發現我是拍攝天安門事件的攝影師之一。我們坐了好幾個小時，等候情勢會如何發展。房間的角落有一挺大型機關槍，我對譯者開玩笑說，希望警方不會拿它來對付我們，譯者似乎覺得這一點也不好笑。我想起我自己有一張和周恩來握手的合照，於是我拿給警方看，請譯者解釋我和周總理是朋友，但警方不為所動，仍堅稱我不應該在礦坑出現。後來他們發現我皮包裡有飛上海的機票，我不認為他們看過機票長什麼樣子，甚至沒有坐過飛機。在中國，如果你取消搭機而沒有在三、四天前提早通知，那你的機票就失效了。我靈機一動想到可以拿這點來發揮，於是我揮舞著我的機票，警告他們說，如果我錯過了班機，機票錢的損失將由他們打理。其中一個人把機票拿去給房間隔壁的主管看，三分鐘後他回來跟我們說我們可以走了。在中國很重視錢，他們很擔心必須賠償機票錢。我們握了握手，我說那現在我們是朋友了，可以幫大家拍張照片。我真的拍了，還拿機關槍當背景。我的譯者劉先生，那時非常緊張地想離開，我們就盡快離開了。」

* * *

一九九○年三月，以《我們的時代》為名的攝影展在倫敦的哈沃德畫廊（Hayward Gallery）展出。展覽的海報採用了一幅一九八八年在巴黎的馬格南年會時拍的照片。這是一幅合影，照片上所有出席年會的攝影師都用雙手遮住自己的臉，這是善意地取笑布列松，說他雖然很出名但卻不喜歡別人替他拍照，而做出的習慣動作。展覽獲得了一片讚譽之聲，但《星期泰晤士報》的藝術評論家馬麗娜·韋西（Marina Vaizey）在稱讚作品的同時提出了質疑：「照片裡那些飢餓的人，那些生活在貧民窟的居民，那些妓女和精神病患，他們同

意把自己的苦難不是當成新聞，而是當成一件藝術品掛在畫廊裡展出嗎？這是一件頗值玩味的事。而且，展出的幾百幅照片雖然都與『關心人類的現狀』這個主題相關，但是視覺上傳達的恐懼總是揮之不去。」

評論家提出的這個問題也一直困擾著馬格南的攝影師們。他們發現自己正處於一種非常矛盾的境地，甚至有人指責他們是在利用他人的苦難賺錢。有人挖苦他們說：「薩爾加多從拍攝巴西金礦工人的照片中賺到的錢，比幾千名礦工一輩子加起來賺的錢還要多。」但薩爾加多並不認為自己有什麼錯：「我並不認為我拍這些照片應該受到良心的譴責。我拍那些受饑荒的人、窮苦人、第三世界的人們，但我對他們的苦境完全沒有責任，他們的貧窮不是我造成的，我並沒有剝削他們。我認為攝影必須面對這些問題，以激起社會的關注和討論，讓人們意識到富有的國家正在瓜分全世界。」

詹姆斯‧納赫特韋說：「報導戰爭是合理的，因為當國與國之間的對話已經破裂時，攝影對戰爭的報導維持了對話。我是站在無辜的老百姓這邊，這是我拍攝戰爭的出發點。戰爭的結果是死亡和毀滅，如果人們連這一點都不清楚的話，要去理解戰爭的其他方面更不可能。」

埃利克斯‧韋伯說：「成為戰爭的見證人是非常重要的，但是我懷疑這些死傷的照片到底對社會有多大的意義？那些盧安達的死人照片也許會激起一定的種族情緒。我並不是說不應該有人去記錄和見證這類事件，但要顧及見證人拍攝的真正意義也很重要。」

◆
　◆
　　◆

史蒂夫‧麥柯里（Steve Mccurry）在紐約的公寓裡接受採訪：

「我在一九五〇年出生於美國費城。學校畢業後，就在一家當地的報社擔任攝影。我認真地考慮過應該

加入哪個圖片社，思考後的答案只有一個——就是馬格南。因為它代表了整個攝影的歷史，而且馬格南攝影師的照片也是我最崇拜的作品，所以我決定要加入馬格南。

「我從不認為自己是一名戰地攝影師，但我發現自己總是在報導戰爭，我記得我大概去過十六次阿富汗。第一次我是作為一名自由攝影師時去巴基斯坦北部，當時我還沒有接到什麼委派。在那裡我遇到一些難民，他們告訴我，我應該去山的另一邊，因為那裡的戰事十分激烈，我應該把那裡發生的事告訴全世界。難民同意把我帶過山去，我把自己打扮成穆斯林游擊隊。他們還告訴我，如果在途中被人攔住，要裝成聾子和啞巴。因為阿富汗的人種十分複雜，所以我比較容易喬裝。我們花了三天穿越山脈，每天晚上行走，只有在祈禱時才停下來。這趟路我來回走了幾次之後，就不再感到有什麼困難了。只是要回到巴基斯坦時會有麻煩，因為必須非法穿越邊境。有兩次我被抓住了，我想他們一定弄不明白為什麼這個美國人穿得像個阿富汗人，滿臉鬍渣、滿身塵土，他們認為我一定是間諜或是走私軍火的人。我第二次被抓時，他們關了我五天，還給我上腳鐐，但其實我並不想逃跑，我比較擔心他們把我遞解出境，結果他們還是放了我，只是要我支付放在馬背上走了三天，我當時心想大概不能活著走出去了。

「有一次，我與一些穆斯林游擊隊員在一起。在他們的基地住了三天。有一天晚上，一架飛機飛過投了一些炸彈，有一顆在離我們營房五十英尺外爆炸。爆炸非常猛烈，不但窗戶的玻璃全碎，連窗框都飛了出去，營房裡充滿硝煙塵土。我一直和穆斯林游擊隊在一起，我很同情他們的遭遇，他們也對我極為友好。進入阿富汗就像回到了中世紀，你只要一到那裡，似乎外面的世界就不存在了。有一次我生了重病，他們把我我被關時期的飯錢。

「有一次，我住在一家旅館，清晨兩點鐘有人敲我的房門，還有人大聲叫喊：『檢查！檢查！』我也大聲回喊：『UN！UN！（聯合國！聯合國！）』但門外的人不理會還試圖撞開我的房門。我急忙起床穿上

衣服，還沒來得及開門，就看到有人正用刺刀割開罩在窗戶上的紗網。我想唯一的辦法只有讓他們進來，而且不要趕他們走，不然說不定他們會開槍。我開了門，兩個阿富汗人走了進來，命令我到浴室去，他們則開始檢查我的東西，他們都手握著AK-47s自動步槍，我一點辦法也沒有。他們拿起我的背包把我的東西往裡裝，有收音機、睡袋、攝影器材等等，然後提了背包就走了。幸虧在天黑前，我已經把大部分相機、拍過的膠卷、旅行支票和護照，都藏到一間鍋爐室的管子後面，再用垃圾桶擋著。我走到外面想找人幫忙，但當我再回到房間時，我發現房間又被洗劫了一遍，有人看到我出去，於是進房又掃了一遍。

「還有一次，我跟一幫穆斯林游擊隊員在一起，因為白天遭遇襲擊只好開車轉移到山裡，山裡什麼也沒有，沒有食物也沒有水，只有光禿禿的岩石。我們在那裡待了三天。第三天晚上，我們試著到山下的村莊找點吃的東西，發現村莊已被坦克車團團圍住。等到半夜一點多，我們匍匐在地，想穿越那些坦克車爬過去，但有一個人背上的步槍碰地發出了很大的響聲，坦克車立刻朝發出聲響的方向開火。子彈發瘋似地飛過來，我們當時爬到一個開闊的地帶，正要站起來跑，照明彈就在我們頭頂炸亮了，整個村莊都被照得亮晃晃的。我們當時覺得完全無望、不知道該怎麼辦，身旁的人都不會說英語，我也沒辦法問，那時我成了完全孤伶伶的一個人。坦克直到那天下午才開走，之後我花了兩天半的時間走回到巴基斯坦那邊。

「有一天，我們被迫擊砲的火力壓制住，地上到處都是人們丟棄的步槍，我緊靠在一幢房子的牆上，有大約一排的阿富汗人也靠在那堵牆上嚇得要死，我也快被嚇死了。但我對自己說：『我是來這裡工作的，不管多危險，我都不應該躲在牆邊什麼都不幹。』接著有人把一名被打死的阿富汗人的屍體拉回來，他的雙腳在地上拖出一條軌跡，似乎是對這場瘋狂戰爭的總結，於是我馬上跳出來拍照。突然，另一名阿富汗人發瘋了似地舉起一塊石頭，想砸碎我的腦袋。他眼裡充滿憎恨，跟我四目相對，離我的臉只有幾寸。我盡我所能

表達地向他解釋，我來這邊不是要貶低你們，不是在取笑你們，我努力要呈現你們的奮鬥，你們的奉獻，你們為國家爭取自由的信念……。這傢伙只差一點點就把石頭砸下來，還好最後並沒有。」

Chapter 13

走向新世紀之路

玻利維亞的的喀喀湖附近的尤加
利樹林。斯圖爾特·富蘭克林攝
於一九九一年。（MAGNUM／
東方IC）

在一九八九年的馬格南年會上，史蒂夫．麥柯里提交了申請成為正式會員的作品。他雖然感到作品還有些未達標準，但也許大家會對他寬容一點。就在幾週前，他差點因為飛行事故送了命，還因視網膜剝離而幾乎瞎了眼。他臉朝下躺在醫院的病床上整理他準備提交的作品，而且他參加年會時，一隻眼睛還蒙著紗布。不過沒有人同情他而放寬評判的標準，他們告訴他，他提交的作品還不夠好。

麥柯里承認他確實為此相當生氣：「他們竟還可以輕鬆地對我說：『再等一年吧！』好像我為了拍那些照片出了那麼大的事，甚至幾乎差點死掉，這些都還不夠似的。」

麥柯里那時接受美國《國家地理》雜誌委派在南斯拉夫拍攝，他計劃拍一些空拍照片，但南斯拉夫當局不批准他使用直升機，所以他決定改租輕型小飛機，那是一種只有兩個座位，駕駛艙是敞開的輕航機。「我不確定飛機的振動會不會影響照片的清晰度，也不知道機翼會不會擋住我的視線。所以駕駛員同意載我環繞湖中的小島上試飛一次，看看拍照的品質行不行。島上有一些遊客，當我們飛了一圈準備返回時，駕駛員決定作一次超低空飛行，要給我和島上的遊客們留下深刻印象。我正打算給他比手勢，告訴他，我們要高一點高度才好拍攝，但我還來不及比，這架超輕型小飛機的輪子就已經觸及水面。我心裡想：『噢！慘了，我們拉不起來了，我們要衝進湖裡去了，我都還不知道怎麼解開我座椅上的安全帶。完了完了，我要淹死了！』我腦子裡盤旋過這些念頭時，飛機被彈得翻轉過來，機身也撞及了水面，這一切就在幾秒鐘之內發生。

飛機的螺旋槳爆炸，飛機的輪子已經完全進入水中，機頂朝下，我重重地撞到擋風玻璃上，突然就沉到水中，我什麼也看不見。我頭上還戴著頭盔，身上穿著冬天的厚夾克，腰上還繫著安全帶、雙肩也有兩條束帶。我頭朝下栽進水裡，但我感覺飛機駕駛員已經脫離了飛機游到水面上。我想呼吸、我試著呼吸，但突然想到我是在水中，我根本無法呼吸。我們的機艙是敞開式的，沒辦法貯存空氣，飛機繼續往下沉，我突然從座椅的安全帶裡掙脫出來，腳先出來，然後我把頭盔脫掉——他們第二天找到我的頭盔時，頭帶還是緊緊扣住的。我開始

朝水面游，水中全是碎片和泥土，我什麼都看不見，也不知道怎麼判斷水面的方向。我那件又大又厚的破外套和皮鞋的重量，一直拖著我往湖底墜。當我終於游到水面時，發現駕駛員已經游走了，緊急中，我向著最近的陸地游去，大約十分鐘後，我被救到一艘船上並送到了醫院，全身青一塊紫一塊，在醫院治療了四天。

「我的幾台相機都泡湯了，我腰包裡有四千美元，全是百元美鈔，錢包在我掙脫安全帶時掉了。但我並沒有告訴救護人員要去找我的錢包，我心裡想，如果有人知道裡面有錢，會把它們偷走的。令人驚奇的是，當人們把那架輕型飛機從湖裡打撈出來時，我座位上的雙肩束帶還是緊緊扣著，沒有人能搞清楚我是怎麼從安全帶裡掙脫的。而且我的腰包還在座位後面，錢也都找回來了。」

一年之後，麥柯里又開始為《國家地理》雜誌拍照了，但這次的主題完全不同——報導波灣戰爭對環境的破壞。他跟隨美軍坦克部隊進行第二波的攻勢，跨越了伊拉克國境。在科威特，他遇到了布魯諾·巴比，兩人相約一起住在各國記者聚集的旅館。旅館裡沒有水、沒有電，最奇怪的是所有的客房都沒有門。「當地人告訴我們，旅館的房門都被伊拉克士兵拆掉了。所以看上去大家好像住在洞穴裡。城裡到處槍林彈雨，了彈穿越空中發出像噴射引擎一般的可怕聲音；地面是焦黑色的；偶爾街上會有馬或駱駝跑過，除此之外街上空無一人，像個無人世界又像世界末日，還有一些缺了腿的動物怪異地在空蕩蕩的建築物之間遊蕩，城裡盡是一片被遺棄的景象。有時，還不得不跨過屍體，屍體因為被油浸泡過，樣子可怕極了。到處都是油和油氣產生的霧，我只好把塑膠袋套在鞋子外面以免結塊，晚上還得用煤油清洗汽車；在外面拍照一整天，到了晚上我只好把全身的衣服丟掉。我震驚於環境被戰爭給破壞的慘狀，我因此認識到自己的工作非常重要，這是歷史性的事件，是歷史和視覺的完美結合。」

當麥柯里和巴比在科威特待了一週之後，阿巴斯也到了那裡，沒多久，薩爾加多也去了。他們每天都各自獨立行動，但巴比和麥柯里卻不約而同拍到了一幅十分相似且含義深刻的作品——一群駱駝在尋找食物，

背景是熊熊燃燒的油井。

薩爾加多是接受《時代》雜誌的委派，他把拍攝的重點放在燃燒的油井上。「這裡是我一生中最精彩的拍攝地點：幾百口油井不停地燃燒，周圍一切都被黑色的原油覆蓋起來。我從史蒂夫·麥柯里那裡借了一些保護服，因為我每天都弄得滿身是油。我隨身帶著一個兩公升的油壺，專門用來清洗我的相機、臉和雙手，其實這樣也很危險，因為到處都是丟棄的彈藥和沒有爆炸的地雷。我還在科威特的時候，有兩名記者開車穿過一處積油的水池，結果汽車著了火，兩個人被燒死在車裡。那裡確實非常危險，而且非常恐怖。我感到好像在一個大型劇院裡，有幾天沒有風，濃煙把太陽都擋住了，白天成了黑夜，我的測光表都起不了作用。

「我開著一輛四輪驅動的車子從沙烏地阿拉伯過來，一個人獨自拍攝，有時我會擔心：上帝啊！如果我的車子拋錨，我就只能在原地等死了。有一天，我開車要穿過一個四周圍了圍牆的大花園，園子的大門被鐵鍊鎖住了，我只好開車把門撞開。結果裡面關著一大群動物，馬匹被煙霧薰得發瘋地狂奔、鳥兒身上沾滿汽油，彷彿變成一處地獄版的皇家園林。我還看到一名被燒死的士兵屍體，很明顯原本他是負責在那裡站崗。

第二天，我又回去那裡把他給埋了。」

不斷的磨擦與衝突

當麥柯里、阿巴斯、巴比和薩爾加多在科威特，以馬格南最傳統的英雄方式，不辭艱辛地工作時，紐約辦事處正在醞釀另一項更加偉大的工作，這也是符合馬格南的傳統，只不過並不是戰地英雄式的工作。吉爾斯·培瑞斯接到美國《國家地理》雜誌的一項任務，要追循西蒙·玻利瓦（Simón Bolívar, 1783-1830）的足跡，作一次史詩式的報導。西蒙·玻利瓦是一位軍人出身的政治家，他促使了大半的拉丁美洲國家從西班牙

人的統治下獨立。對吉爾斯·培瑞斯而言，接到這項拍攝任務也不是一般的事，而且紐約辦事處為他爭取到每天四百美元的高額報酬。但許多個星期過去了，培瑞斯不斷地向《國家地理》雜誌懇求給他更多的時間。

《國家地理》雜誌的編輯們開始擔心這個任務的花費，後來編輯們再也忍不住，生氣地問培瑞斯到底還要花多少時間才能完成，培瑞斯說還需要六個星期，因為他幾乎走遍了整個拉丁美洲，卻還沒有走到玻利維亞（這個國家正是以西蒙·玻利瓦的名字命名）。

《國家地理》雜誌的編輯們氣壞了，他們決定取消這項任務。不久後即接手負責紐約辦事處的尼爾·伯吉斯說：「培瑞斯那時已經拍了一千六百卷底片，單是底片費用的發票就有四萬美元。我本來以為《國家地理》雜誌最後還是會用到培瑞斯拍的照片，但他們並沒有，他們要給培瑞斯一個教訓。」

《國家地理》雜誌的編輯否決了培瑞斯的照片，理由是「太複雜、混亂」。更讓培瑞斯狂怒的是，《國家地理》雜誌決定讓另一位性格溫和的馬格南攝影師斯圖爾特·富蘭克林來重拍這個題目。

一開始，富蘭克林拒絕了《國家地理》雜誌的提議。因為他明白，如果他接受了這個任務，會跟馬格南的其他攝影師之間產生矛盾與隔閡。由一名馬格南攝影師取代另一名去重拍同一個專題，這樣的事之前從沒有發生過——而且還是《國家地理》這樣高水準的雜誌的案子，再加上培瑞斯本人又是個滿身是刺的傢伙。

《國家地理》雜誌的編輯再一次打電話問富蘭克林時，富蘭克林回覆說他必須先找培瑞斯談一談，但編輯說他們會和培瑞斯談妥此事。第二天，富蘭克林接到從紐約辦事處打來的電話，說培瑞斯為此事極不高興，即便當時富蘭克林還沒有同意接受《國家地理》雜誌的委派。富蘭克林打電話給當時人還在卡拉卡斯（Caracas，委內瑞拉首都）的培瑞斯，想得到培瑞斯的諒解，但培瑞斯毫不妥協。富蘭克林回想，「整件事情太醜陋了，他感覺馬格南出賣了他，讓我介入他跟雜誌社之間，他完全不能接受。在我看來，他非常不成熟而且想把自己塑造成一個烈士。」

在富蘭克林打電話給培瑞斯的時候，他可能多多少少已經打算接受這個任務了，但富蘭克林還是想先聽聽其他同事們的意見。大多數倫敦辦事處的同事認為他應該接受，但巴黎辦事處的人多數人持反對意見，紐約辦事處的人則一半一半。

一九九一年九月，帕特里克‧扎克曼、哈利‧格盧亞特和阿巴斯三人聯名寫信給在倫敦的富蘭克林，請他重新考慮他的決定。「我們很震驚你決定接受《國家地理》雜誌委派的重拍任務，我們希望你能重視此事所引發的矛盾，並希望還來得及改變你的決定。」信中還說：「這是一件原則性、道義性的事件，我們不能接受馬格南的一名成員在沒有取得原拍攝人的同意下，去重拍已經拍好的報導。這件事將影響馬格南內部的團結和一個整體的實力。培瑞斯仍在為《國家地理》雜誌採用他拍的照片而努力，而你的決定無疑將使培瑞斯的訴求變得軟弱無力。」信以這樣一句話結尾：「也許你能重新考慮你的做法。」

實際上，富蘭克林早已反覆考慮過這件事，而且愈想愈覺得馬格南不應該為了不讓培瑞斯生氣，而放棄這一項任務。所以他告訴《國家地理》雜誌的編輯，他同意接受這項工作，而且結果一定會令他們滿意。當這篇報導在《國家地理》雜誌上刊出時，只有富蘭克林拍的照片被採用。

雖然培瑞斯在事後一再宣稱他的矛頭是指向《國家地理》雜誌，而不是針對富蘭克林和馬格南。但他接受一本攝影雜誌的採訪時說，他感覺「被人出賣了」。富蘭克林說：「培瑞斯因此事非常不痛快，而且我們之間的關係變得非常緊張。但老實說我認為我做得很對，我現在也認為我沒有錯。我曾試著透過兩地辦事處的負責人來改善我們之間的關係，但培瑞斯對我的努力沒有任何反應，我也沒有辦法，只好隨他去吧！」

一九九二年六月，馬格南又受到另一次衝擊。薩爾加多是馬格南年輕一代攝影師中，最受人尊重的新聞攝影師，而且他為馬格南賺的錢也最多。但令大家吃驚的是，他宣布要退出馬格南。他在寫給全體馬格南攝影師的信中解釋退出馬格南的原因，是他無法接受馬格南的工作方式：「我深深地為失去與你們的特殊關係

而遺憾……這次離開會給我的生活帶來很大的影響，我真心希望我們的友誼能永遠保持下去。我也非常抱歉在馬格南處境艱難的時候離開你們，但我無法再以這種方式工作了。」最後，他極其戲劇性地用一句話結束他的信：「如果我留下來，我活不下去。」

但在他解釋原因的背後，不少人認為他離開馬格南是因為他太成功了，他對馬格南不滿的關鍵主要還是錢。他每年替馬格南賺進二十萬美元，但這一大筆錢他其實可以輕而易舉地收進自己的口袋。對薩爾加多而言，他寧可犧牲圖片社作為他後盾而給他提供的服務，也不願跟那些不成功的攝影師們分享利益。

失去薩爾加多讓大家對馬格南的前景感到恐慌。很多攝影師，包括元老喬治‧羅傑和布列松都上門去說服薩爾加多改變決定。阿巴斯說：「馬格南成員的離開是件非常、非常痛苦和傷感情的事。」最後薩爾加多同意在十二月召開的臨時特別會議上，把他的不滿統統傾洩出來，同時取消辭職的決定。

薩爾加多帶了一份讓大家都十分吃驚的提案來參加特別會議。首先，他提出不能再與辦事處主任弗朗索瓦‧黑貝爾共事，希望馬格南解僱黑貝爾或免去他辦事處主任的職務。其次，他提出幾點修改馬格南集資的方法，他建議全體攝影師每人提交一萬五千美元，使圖片社的設施和管理更加現代化。最後，他提出一項改組馬格南的激進作法，以小組的形式把攝影師們分組，再以小組為單位，各自僱用相應的雇員替攝影師服務，並將目前的圖片社縮小到僅只影像檔案室的功能。這次臨時特別會的氣氛一開始就非常緊張。富蘭克林回憶：「培瑞斯雖然出席了，但卻拒絕走進會議室。阿巴斯指控薩爾加多，說他是在勒索每個人。當薩爾加多提出了他的那些建議後，爭論到達了白熱化的程度。有一刻，薩爾加多說他要退出會議，但布列松跳了起來，用他的椅子卡在會議室的門把下說：『你走不了！』」

會議的結論是，基本上同意薩爾加多提出的各項建議，但正式的提案得在一九九三年的年會上通過才行。這樣，薩爾加多才宣布他暫不退出馬格南。但在一九九三年的年會期間，他因為正在巴西拍攝而沒能去

參加，當他回到巴黎，發現他的大多數提議都被忽視了，他的死對頭黑貝爾也仍然在當辦公室主任。他認定，也許這是他的競爭對手阿巴斯帶頭搞的陰謀詭計，所以他再一次提出要退出馬格南。雷內·布里做了最後的努力想把薩爾加多留住，說服他出席一九九四年在倫敦召開的年會。但到了那時，馬格南的攝影師們已失去了耐心。薩爾加多跟他的妻子一起來參加年會，他十分激動地講了一些他認為不合理的事情之後，期待能得到一些回應，然而阿巴斯只是簡單地說了一句：「好吧，就這些，讓我們繼續開會。」薩爾加多跟他的妻子一句話都沒說就起身離開會議室，跟出去的是氣呼呼的伊安·貝瑞，他開車送薩爾加多和他的妻子去機場。

黑貝爾一直不明白薩爾加多敵視他的原因，巴黎辦事處一直把薩爾加多的各種照片推銷得非常成功。黑貝爾個人還為薩爾加多爭取到空前高價的商業公司拍攝任務。黑貝爾說：「大概只有薩爾加多自己才知道答案。」

與薩爾加多一樣，伊安·貝瑞也很關心馬格南未來的發展方向，但貝瑞更擔心的是馬格南目前出現的一種趨勢：藝術攝影將蓋過新聞攝影。「在巴黎辦事處有一種情況是，愈來愈多攝影師認為自己是攝影藝術家而不是攝影記者。這種想法將大大影響辦事處的經營方式，最終也會脫離馬格南的傳統。這種現象甚至造成了分化，因為馬格南中有一大批攝影師對紀實攝影感興趣，但那些自認為是藝術家的攝影師，則試圖轉變馬格南的經營方式，因此會把一些自稱為藝術家但與馬格南的傳統沒有任何共通點的人拉進馬格南。這些情形都一點一滴地侵蝕著馬格南草創時期的原則。」

艾略特·歐威特則想得比較簡單，他的兒子米沙（Misha）幾年來一直都只是馬格南的見習會員。歐威特認為，正是那些自認為是「藝術家」的攝影師，毫無理由地把米沙排除在馬格南之外。他還認為那些「藝術家」之中，很多人的攝影水準都不如米沙。「我感覺這是一種沒有根據的嚴格，這使我和我的兒子為此事一

揹相機的革命家 MAGNUM

380

直心中隱隱作痛。」歐威特還想把自己在馬格南的正式會員身份變成「貢獻者」——帶有一點榮譽性質的地位。布列松發了一份電報給他，說服他收回這項要求。但歐威特還是寫了一封稱之為「隨想」的信件讓大家傳閱：

「我熱愛並尊敬馬格南裡很多傑出的人，特別是那些真正了不起、身經風吹雨打、有國際威望的人。許多馬格南的老會員和一些極有希望加入馬格南的人，我對他們有很深的手足之情。但是我感受到，並且愈來愈難以承受的，是那些自以為是救世主的『藝術家』，他們冥頑不化、執意將自己的思想灌輸給他人，他們改變了馬格南『關心人類』的傳統攝影主題和影響。

「這是一個新時期、是一個轉折點，對大多數人而言，可能會變得更好也可能會變得更壞。如果我們幸運的話，我希望能有新的智慧來啟發我們的『藝術家』，讓他們醒悟：不要背棄馬格南的精神，也不要背棄人性。我認為，目前人性已處於冬眠的狀態。

「我們的基本理念會把馬格南解救出來，把它從人與人之間的怒氣和妒忌中、從目前圖片市場的改變和蕭條中解救出來，因為馬格南是建立在一種偉大的觀念上。在過去五十年，我們之間有不少矛盾，我們也承受了逆境和悲劇，我真心希望馬格南能繼續生存下去。」

老會員托馬斯・霍普克（Thomas Hoepker）對歐威特這封公開信的反應是，呼籲不要再造成更大的分裂：「歐威特期望的是一種理想主義，但在我們這個前所未有的組織裡，人與人之間仍然互相計較，而且變得越來越激烈。我作為馬格南的成員，對於能成為其中的一員而感到高興，但在攝影界這個常常以白眼看人的圈子裡，我們有過多的所謂『我們與他們』。比如『我們攝影師與他們職員』、『我們紐約辦事處與他們巴黎辦事處』、『我們自己找主題拍的攝影師和他們沒有錢、替《國家地理》雜誌當奴隸的攝影師』……。『我們藝術家與他們攝影記者』這一項。我認為所有這一切完讓我們不要在這一長串敵視的名單上，再加上

失職的馬格南股東們

一九九二年年底的時候，原黑星圖片社的編輯主任湯姆・科勒接手管理紐約辦事處。據他回憶，這是一段非常奇特的經驗。一開始，他被他的前任尼爾・伯吉斯面試了很多次，這之後又被很多攝影師面試。有時候是他們打電話給他，有時則要他打給他們。蘇珊・梅瑟拉約科勒在午夜十二點到她家裡面談；尼克・尼考爾斯（Nick Nichols）要與埃利克斯・韋伯一起面試科勒，但尼考爾斯又不想讓韋伯知道他先跟科勒私下見面。尼考爾斯先約科勒在六十八街碰面，之後一起乘計程車去馬格南辦事處，快到辦事處時，尼考爾斯堅持自己先下車用走的去辦事處，這樣就沒有人知道他與科勒曾經先見過面。而在辦事處，吉爾斯・培瑞斯走過會議室時，看到科勒坐在裡面，立刻跑到辦公室外面，用公共電話打進辦事處詢問到底是怎麼回事。

科勒認為沒有什麼特別的理由一定得要他去接這個職務，他認為馬格南找不到人來做，只好找他。科勒上任之後，發現馬格南內部有各種各樣的派別。只要你想得出的因素，都可以是成為派別的原因，例如年齡、背景、興趣、政治觀點和攝影方式等等。最引人關注的是賺錢的攝影師與不賺錢的攝影師之間的矛盾，和以卡帕為榜樣的傳統新聞攝影師與自認為是藝術家的攝影師之間矛盾。科勒認為馬格南攝影師唯一的共同點是，他們在各自的工作表現上都是聰明絕頂的人。能把這些人聯合在一起的一個共同信念是：他們認為自己比非馬格南的攝影師傑出，他們比別的攝影師更關注自己的作品，關注自己的工作。有一點可以肯定，馬格南圖片社檔案室中一點一滴積累起來的影像資源，是全世界裡最有趣、內容最豐富的，因為攝影師

們都把自己認為好的照片歸檔，所以這裡的檔案也是最完整的。

科勒還發現，馬格南的職員因為一直沒有一個統一領導，已變得沒有士氣，部分原因也是因為馬格南的風氣：一些攝影師進來告訴職員們應該這樣做；而另一些攝影師進來對職員說應該那樣做。紐約辦事處設在繁華的蘇活區，辦公室在十二樓，面北、視野和採光都很好。但辦事處就像個兄弟會的宿舍亂糟糟地，大家散亂地圍在窗邊，把幻燈片拿起來對著窗戶看。經營方面也沒有一貫的市場策略，他們不願、也沒有能力管理好檔案和追蹤財務狀況，很多事情都沒有專人去負責。

科勒接手辦事處後的第一件大事，是著手組織一個拍攝專題：柯林頓總統上任一百天的白宮生活，類似科內爾‧卡帕為甘迺迪總統上任時所做的那樣。科勒召集了十三位攝影師共同完成這個主題，其中有倫敦來的克里斯‧斯蒂爾—帕金斯和從巴黎來的瑪汀‧富蘭克。「我打算組織一個由優秀的新聞攝影師組成的團隊，來完成這個大案子。這是我犯的第一個大錯，因為他們公然不顧已經安排好的行動——攝影師們都搶自己喜歡的任務、搶好的拍攝位置，完全不顧別人。凡是他們不喜歡的任務，就想盡辦法推託不做。在整個專案的拍攝過程中怨聲不斷。大多數的爭吵都出自個人之間的不滿和責罵。」科勒從這次活動中得出教訓：「以後再也不要動員團隊的形式執行專案了。」

科勒的結論是，馬格南的攝影師們不懂得作為公司股東應當承擔的責任。他們不明白作為股東，不應對具體的業務做出全面的控制。舉個例子說：一名持有美國航空公司股份的董事，上了飛機並不能去指揮飛機駕駛員怎樣飛、飛到哪裡。類似這樣的問題，在馬格南紐約辦事處更為凸顯。更有甚者，攝影師們之間還彼此不和，每個人都希望自己排在最前面、得到最好的服務、有最好的待遇。科勒也嘗試與攝影師們講道理，但他發現道理一點也說服不了他們。最初科勒以為他的工作只是要服務攝影師們高興，從而讓他們拍出更多的好照片。但別人告訴他，這還不夠，他還得要維護馬格南的照片檔案，讓它們發揮更大的作用、更專

業化、更值錢。但是，這一切都由攝影師自己控制，科勒根本不可能作出有效的管理。而且科勒很快就意識到，一些攝影師喜歡拍攝的專題，實際經濟收益卻很少，所以根本很難「鼓勵攝影師們去拍自己想拍的東西」，因為馬格南根本沒有足夠的錢去供攝影師這麼做。攝影師往往只管自己的興趣，而不管拍出的照片是否有銷路，或者需要多久，這些照片才能賣出去，把所花費的資金賺回來。當然，攝影師拍攝自己喜歡的東西一點也沒有錯，問題是這一切又要以商業經營的要求去管理就不太可能。馬格南的會員們甚至還會把經濟收入很不好的人拉進來，然後再責怪職員們沒有盡力把他們的圖片推銷出去。

在科勒被指定為紐約辦事處主任之後不久，就與吉爾斯‧培瑞斯發生了一次嚴重的衝突。當科勒希望可以對培瑞斯的拍攝專題說明參與更多意見時，兩人發生了爭吵，他們兩人當著馬格南紐約辦事處所有職員的面大吼。科勒高舉雙手狠狠地說他再也不替培瑞斯工作，而培瑞斯認為這意思很明確地就是要解僱他，所以就向大家宣布，自己再也不需要紐約辦事處替他做事了。科勒很快意識到自己說得有點過分了，所以他寫了封道歉信給培瑞斯。並且當《紐約時報》刊出了培瑞斯拍的一組古巴的照片時，又打電話向培瑞斯道賀；甚至還飛往巴黎，趁著與培瑞斯開會的時機，解決他們之間的矛盾。但培瑞斯拒絕了所有這些求和的動作，並一再表示自己已經被解僱了。這就形成一種極為荒謬的情形：培瑞斯清楚地知道科勒無法解僱他，正像科勒很明白，自己沒有任何權力可以解僱馬格南攝影師一樣。

雖然科勒又寫了好幾封信給培瑞斯，表示他對能協助培瑞斯推展工作感到「愉快而驕傲」。但培瑞斯仍一再表示，他受到了不公平的對待。托馬斯‧霍普克企圖替他們兩人居間調停，於是發了一份傳真給培瑞斯，向他說明他在紐約辦事處的照片代理情況十分正常，沒有出任何差錯，除了辦公室的氣氛有點變化之外，他的照片推廣業務沒有受到任何影響。托馬斯‧霍普克還指出，他已要求科勒再給培瑞斯寫另一封信，針對他那次的衝動行為道歉。儘管在這份傳真中提到科勒「已經多次道歉」。

最後，科勒給馬格南的全體委員會寫了一份報告，希望「結束這種緊張關係」，並「解決與吉爾斯‧培瑞斯之間的尷尬局面」。但培瑞斯在一次接受德國《時代週報》（Die Zeit）的訪談中，仍清清楚楚地表達了他對紐約辦事處的看法，培瑞斯把紐約辦事處描寫成「一個過了時、褪了色的傳說」。雜誌引用培瑞斯的話：「馬格南曾經是一個充滿才智的地方，現在的巴黎辦事處仍舊如此，但紐約辦事處已不是了。」

尤金‧理查茲在這一時期也決定脫離馬格南。因為他再也無法忍受紐約辦事處那種在背後說別人壞話的情況。理查茲離開馬格南所造成的損失並不亞於薩爾加多。雖然他的收入沒有到薩爾加多的水準，一年的收入很少達到二萬美元，但他已經被公認是美國當代最出色的報導攝影家，他也是馬格南傳統「關心人類的攝影」的傑出代表。他拍的攝影集《古柯鹼的真相與哀愁》（Cocaine True, Cocaine Blue）一書，出色地揭露美國都市裡吸毒成癮的問題，這是他在紐約和費城附近工作了四年的成果。

理查茲在一九九三年十一月二十六日寫給黑貝爾的信中，解釋了他決定離開馬格南的原因：

「我曾經對馬格南抱有多大的希望啊！但理查‧卡爾瓦爾最近對我說，我的個性不適合馬格南（他還說我是一個自我憐憫的懦夫，用裝病和受傷來逃避責任）。卡爾瓦爾完全說錯了。我以前是打算終身加入馬格南的，這一點大家都知道，直到現在我還在關心著馬格南。我承認我沒有參與馬格南的管理及政策的制定，也許我是應該參與這些事。我不參與的原因，只是為了不參與權力的暗鬥和這種競爭遊戲，不過我仍然非常尊敬馬格南的很多攝影師。請原諒我這樣喋喋不休地說個不停，我只是在回應薩爾加多離開馬格南一事，我的確也認為馬格南應該有所改變了。至於我決定離開馬格南，是因為我感到我擅長拍的類型沒有市場了，而在紐約辦事處我又沒有別的路子可以選擇。我知道你已經聽過其他人的抱怨了，在紐約辦事處，我交的錢，但得到的卻極少甚至什麼也沒有。而且，不久之後我可能什麼錢都交不起了。對這一點，卡爾瓦爾說我在自我憐憫，但就算是，也總比養不起家要好。我愛馬格南，但我自己也要活下去。」

理查茲對他脫離馬格南一事並不後悔。「當我離開馬格南之後，我覺得整個人放鬆了下來。這並非我原本期待的，也不是我希望的，我從沒有想到會脫離馬格南，我只是感到生氣。我離開馬格南之後，一度感到人生有點困難，工作變少了而且很孤獨。但我卻感覺到極大的解脫。什麼事都變得直截了當，再也沒有幻想、沒有算計、沒有政治……」

* * *

一九九四年四月，詹姆斯・納赫特韋拍的南非的照片登在許多報刊的頭版。就在南非舉行全國普選，曼德拉當選南非第一任民主總統的一個星期前，在約翰尼斯堡附近的鄉鎮，英卡塔自由黨（IFP）與非洲人國民大會之間爆發了武裝衝突，有三名攝影記者在槍戰中被擊中。「我們一幫攝影師邊拍邊向一家工人醫院靠近。這所醫院是自由黨成員所控制，他們據此向非洲人國民大會的人開槍，我們一夥共六人在一起拍照，突然機槍一陣連發打過來，我們之中有三人中彈，另外三人沒有受傷完全只是走運。」

站在納赫特韋身旁的南非攝影師葛雷格・馬利諾維奇（Greg Marinovich）被機槍擊中，傷勢嚴重。納赫特韋想把他拖離火線，拖到一半發現他的同事肯・奧斯特勃羅克（Ken Oosterbroek）也中彈倒地。納赫特韋放下馬利諾維奇，對他說他會馬上回來，就冒著槍林彈雨爬向奧斯特勃羅克。有一粒子彈打到距離納赫特韋很近的地方，事實上已經穿過了他的頭髮。但當他爬到奧斯特勃羅克身邊時，發現他已經死了。所以他又爬回去，把馬利諾維奇拖到了安全地帶，再呼叫警方的武裝運兵車，把傷者送去醫院。幾小時之後，美國有線電視新聞網CNN報導了整起事件。

納赫特韋說，那一刻他什麼也沒有想，他的本能反應不是拍照而是趕快救他的同事們。他自己也遇過很多次極度危險的情況：在薩爾瓦多，有一枚地雷爆炸，在他頭上留下了一道傷疤；在黎巴嫩，一枚榴彈的彈片炸傷了他的臉。但納赫特韋認為這些危險本來就是他工作的一部分。納赫特韋在南非的報導工作，替他贏得

了第四次羅伯‧卡帕金獎；他在盧安達拍的照片則替他第六次獲得當年美國雜誌攝影獎；另外他拍到一名胡圖族男子因拒絕參與屠殺圖西族人，而被同族人殘害，留下駭人的傷疤，為他贏得了世界新聞攝影獎。納赫特韋成為世界上第一位，在一年中同時贏得這三項新聞攝影大獎的攝影師。

最受爭議的馬格南新成員

一九九四年六月，在馬格南年會召開之前不久，菲利普‧瓊斯‧葛列夫斯寫了一份內部傳閱的公開信給馬格南全體攝影師，無預警地反對一名準會員申請成為正式會員：

「我認識馬丁‧帕爾幾乎有二十年。在這二十年中，我一直興味盎然地關注他的創作，他的影像感覺非常特別，而且跟馬格南已經建立起的價值觀格格不入。我們所關心的『關注時代和社會的脈動』這種攝影觀與他毫不相干，他的攝影方式跟我們彼此對立。當他投入的藝術攝影事業迅速發展的時候，他大膽地以他的作品嘲笑我們⋯⋯。在他申請成為準會員的時候，我就曾經指出，馬格南吸收他，不只是吸收了一位攝影師，而且是接受了一位誓不兩立的敵人。他在馬格南迅速崛起，是與柴契爾（Thatcher）上台後的政治氣候緊密相連的。他喜歡在那些保守黨政府的受害者身上尋找快感，因此我形容他的照片非常的法西斯。而現在，他又提出申請正式會員資格，若你們對他的申請投下贊同票，那將是一種宣言，一種決定要怎樣看待我們自己的宣言。他取得會員資格將是馬格南政策轉變的自白，是對馬格南傳統價值觀的否決。然而正是這種傳統價值觀，使馬格南取得了今天在世界的突出地位。請不要誤會我這麼講是因為我和他有什麼個人恩怨。讓我再一次聲明：我非常尊重馬丁‧帕爾，因為他獻身攝影，我跟馬格南也是。」

馬丁‧帕爾毫無疑問是馬格南吸收進去的最有爭議的攝影師。一九五二年他出生於英格蘭南部的薩里（Surrey）。當他還是青少年時就想成為攝影師，大學畢業後，他當了教師，同時當起了自由攝影師。在不失教師溫良風度的同時，他又是一名憤世嫉俗、無情、有偷窺癖的攝影師。他因出版了一冊「瘋狂」的攝影集《最後的度假勝地》（The Last Resort）而一舉成名。這本書取景於一處快要倒閉、供藍領階級休閒的海濱度假區，照片內容盡是些主角長相醜陋的彩色家庭照。馬丁‧帕爾的作品被讀者和輿論評論為狂野又充滿肉慾，但有些評論家則把馬丁‧帕爾讚譽為光芒耀眼的新星。當有人批評他的作品在嘲諷人類時，他的回答是：「人類本身就是可笑的。」

馬丁‧帕爾在提出申請加入馬格南之前，自己也曾猶豫過。他知道自己與那些典型的馬格南攝影師非常不同。但他需要一個圖片代理機構，同時他也找不到為何不試一試的理由。「我想近幾年來，想要加入馬格南的攝影師，沒有人比我更具爭議性。我的每一次申請都引發非常激烈的爭論和爭吵，當然，我自己並不參與這種爭論。事後我知道這些爭論也一點都不吃驚，我知道馬格南內部有不少人想阻止我加入。有人寫公開信，有人列出不應吸收我的種種理由。最根本的原因是我的作品與馬格南仍在追求的『關心人類』的攝影理念完全不相符，事情就是這樣簡單。

「我知道在某一方面，我的攝影不符合馬格南的傳統。但我相信在另一方面，我們又很一致：從根本上看，我們都是透過攝影來建構世界，我們都是在用十分個人的角度來拍攝世界。不可避免地，因為世界本身也在發展，所以嘲諷也是一種存在的方式。我認為無論是用嘲笑批評或是讚美，都是攝影師的工作方式。傳統的馬格南攝影師拍攝戰爭，用照片說明戰爭的罪惡，這當然也沒問題。」

一九九四年，當他在倫敦召開的年會上提出申請成為正式會員時，以前的爭論都顯得微不足道了。從對他當馬丁‧帕爾被吸收為馬格南見習會員時，已經引起很大的爭議，當批准他為準會員時又引發了爭論。

所提交的作品進行評審時的激烈辯論，可清楚看出馬格南分裂成兩派。以葛列夫斯為首的一派人堅決反對帕爾；但年輕的攝影師們，尤其是那些以巴黎為基地的攝影師們，大多支持帕爾，他們認為馬格南應該接納不同觀點的攝影師。在舉行第一次投票表決時，帕爾獲得了比三分之二多的贊成票。那些反對帕爾的人立刻表示，因為並不是全體會員參加投票，所以堅持一定要重新投票表決。為此，馬格南立即派人去把那些缺席的會員都帶到倫敦。第二次投票的結果是，帕爾比規定的三分之二的票數少了一票。事情至此並未結束，因為還有培特‧格林沒有投票，他因為食物中毒在醫院住院治療。雖然他覺得讓他在病中趕去投票有點過分，但還是同意去會場看看帕爾提交的作品。培特‧格林是屬於老一代馬格南攝影師，但他的觀念比大多數新攝影師還要開放，他對帕爾投下了關鍵性的贊成票。

在所有這一切事情發生之際，帕爾都在布里斯托（Bristol）的家裡等消息。「剛開始，彼得‧馬洛打電話告訴我，申請通過了；但馬上又來電話說被否決了。不久又接到電話說，我因最後關鍵性的一票而終於通過了。第二天我就去倫敦參加年會。一般情況，當有人被吸收為會員時，會得到大家的祝賀、鼓掌或歡呼。但我的情況當然不同，多數會員站起來跟我握手，但現場一片低氣壓。」

在那群最支持帕爾的人當中，哈利‧格盧亞特如此說道：「吸收帕爾意義非凡，但我不明白為什麼有人對帕爾的加入那麼氣急敗壞。我認為馬格南擁有帕爾這樣的會員是件好事，因為他跟我們大家都不同，雖然他的照片中的內容看上去都十分醜陋、怪異，但確實很現代。」

把帕爾吸收為正式會員這齣戲還沒有收場。一九九五年，他在巴黎的國家攝影中心舉辦了一次最新的攝影作品展，布列松也參觀了這個展覽，他為馬格南有這樣的會員作品感到驚訝萬分。他十分焦躁地在展廳裡看了一圈之後，被介紹給馬丁‧帕爾時，他悲傷地看著帕爾足足好幾分鐘，然後說：「我只有一句話對你說，你來自完全不同的星球。」帕爾一下子接不上話。一位當時在場的記者聽到布列松的這句話，就接上去

一輛廢棄的莫里斯小汽車。收錄於《日常的一天：1980-1983》。馬丁・帕爾攝於愛爾蘭斯萊戈郡的格倫卡。（MAGNUM／東方IC）

問：「這是不是表示你不喜歡帕爾的作品？」這位法國人用顫抖的聲音生氣地說：「我從不重複我說過的話。」然後就忿忿然地走了。

第二天，布列松打電話給他的朋友雷內‧布里：「請你解釋一下，為什麼這個傢伙會加入我們馬格南？」布里回答：「看看你，你為什麼要看不慣呢？世界在改變啊，我們總不能一成不變地拍同樣的照片呀。」後來，當布列松心情比較平靜時，發了份傳真給帕爾：「親愛的帕爾，作為一位十分容易衝動的攝影師，我剛走出展覽廳，就意識到我的反應有點過分了。我很抱歉，這是因為我對這些作品特別不能理解……。但我還是想再一次表示，你是來自不同星球的人，不過這也沒什麼不好。你忠實的亨利‧卡提耶─布列松。」

這個法國人也向其他「關心人類」的攝影師們解釋了他那次的過分態度：「我想帕爾不了解，他的作品顯然不應該是攝影，而是一種暗示，一種對自己嚴肅的哲學觀點的表達，那裡沒有幽默，只有遺恨和嘲弄，顯示出當今社會中的虛無主義症狀，因此才使我表現出對他的那種傲慢。我個人沒有任何反對他的意思，反而對他作品中所表現的這種現象十分好奇。我一點也沒有憎恨他的感覺，因為愛和恨往往相連，只是心中隱隱有一點苦楚而已……。」

一星期之後，帕爾回信給布列松：「親愛的布列松，謝謝你的傳真。我知道，在你對生活的讚美和我對生活的批判之間有著巨大的鴻溝。我的直覺告訴我，必須用攝影作為媒介來解決這些問題。我的疑問是：為什麼要攻擊傳遞訊息的人呢？你忠實的馬丁‧帕爾。」

布列松把帕爾回信的影本寄給了弗朗索瓦‧黑貝爾，並附了一張手寫的字條：「從這封回信來看，他似乎沒有明白我的意思，我並不驚訝。如果他沒有被吸收進馬格南的話，我什麼也不會說。」

帕爾後來談起了他對這件事的看法：「我想布列松是用十分強烈的理想主義和浪漫色彩看世界，因此

對我這樣的表現方式無法接受。批評和詆毀我的人，也許認為我故意去描述一個殘忍無情的世界，去描繪腐朽、放蕩。然而在我的心裡，世界上有不少事情就是這樣明擺著的，我只是用攝影的方式講出我的感受和我的想法。當然，我有偏見，我在偷窺，而且當然我是在剝削。但是，這同樣也適用在每個攝影師的身上。我之所以不同於一般，是因為我承認了別的攝影師不敢承認的事實。我很高興地知道，我們潛意識裡都想要偷窺和剝削別人，誰能否定這一點呢？但當你有了馬格南攝影師的靈魂之後，你就必須迴避這些，必須去呈現世界的美好。不過我覺得這很虛偽，因為在馬格南的會議中，我就曾聽到有攝影師感嘆沒有什麼戰爭可以報導。」

在波士尼亞遭囚

在那次以一票之差勉強通過帕爾成為正式會員的年會上，一位叫呂克·德拉哈耶的年輕法國攝影師，則被熱情地接納為馬格南見習會員。德拉哈耶雖然還沒有完全符合馬格南的角色典範，但他還年輕，只有三十一歲，而且足智多謀、無所畏懼。他從別的攝影圖片社那裡學到了經營圖片的方式。有一次他在一家咖啡館裡整整等了兩個星期，拍到了義大利赤軍旅（Red Brigades）成員的照片，他用那幅照片賺到的錢買了一台徠卡相機。他報導過貝魯特的戰爭。在西奧賽古（Nicolae Ceauşescu）被推翻前，他搭到最後一架班機抵達羅馬尼亞報導了那次事件（因為當地交通完全中斷，他從機場步行到布加勒斯特市中心）。這篇報導替他贏得了羅伯·卡帕金獎。他對盧安達和波士尼亞的分裂過程的報導，也贏得了好幾座其他的獎項。

他去過很多次克羅埃西亞和波士尼亞，他的行裝除了攝影器材外，只帶一雙備用的鞋、一套替換的內衣和幾雙襪子。「我總是有辦法找到地方睡覺、找得到東西吃。」他曾經比別的攝影記者早一步進入武科瓦爾

（Vukovar，編按：位於克羅埃西亞東部邊境，曾遭到鄰國塞爾維亞血洗），報導了當地的戰事。他在旅館的房間裡自己偽造入境簽證，先把過期的旅行文件，用修正液塗掉日期，再用打字機打上新的日期，然後把假文件傳真給自己。「用傳真發來的文件看起來更具可信度。」他用這種方法進入戰區，而當時其他的攝影記者都還蹲在貝爾格勒（Belgrade）等著簽證核發下來！

在加入馬格南之後不久，德拉哈耶在波士尼亞遇到一件既危險又恐怖的事。因為他已多次報導過戰事都能全身而退，所以他覺得似乎有什麼魔法在暗暗保護著他，但這種幻覺很快就消失了。「有次我和另一位攝影師容・哈維夫（Ron Haviv）一起在克拉伊納（Krajina）。有一天一大早我們就被逮捕了，他們把我們帶到警察局，讓我們待在那裡枯等了很久。到了晚上，我們明白了他們是打算把我們押送到克羅埃西亞。我想這也沒什麼關係，本來塞爾維亞人就很難打交道，因此我們什麼也拍不成，我也不想繼續在那裡浪費時間了。我們被帶回旅館，他們非常仔細地檢查了我們的行李，然後要我們把東西收拾好，把我們押進一輛汽車。剛準備要出發，他們收到了一道相反的命令，所以他們又把我們帶回到二十公里以外的警察局。我們就在那裡等著那個在早上抓我們的警察頭頭來。那傢伙十分精明，而且裝備也好，他開了一輛全新的四輪驅動車，我意識到我們遇到了一個相當難對付的人。他們把我們兩人帶到一個小農莊，那個農莊離前線很近，只要一小時的車程。厄運從此開始。

「我覺得他們只是想玩弄我們，並沒有把我們真當成間諜。剛開始，他們把我們的眼睛蒙起來，再把我們鎖進農莊裡的一個小房間。我們提心吊膽地不知道會發生什麼事。突然門打開了，有人朝我們潑了一大桶冷水，那時是十二月，非常非常冷的夜裡。我們不知道他們下一步會對我們做出什麼事情。後來他們把我們分開關進不同的房間裡，我雖然沒有受到拷問，但是遇到了比拷問還可怕的事。一個傢伙叫我頭靠牆上雙手放在背後、雙腳張開，不到五分鐘我就受不了倒了下去。每次我倒下去，他就用皮靴踢我一頓。後來他把

我帶到另一個房間，我的眼睛被蒙著所以什麼都看不見，但我可以感覺還有其他大約十個人在這間房裡。房間又小又熱，那十多分鐘裡，他們一點聲音也沒有。這是在給我施加精神壓力，我幾乎可以聽到他們的呼吸聲，有時是他們移動的聲音。這時，這傢伙用法語質問我。其實他沒有什麼好問的，我也沒有什麼好回答的。『你們在這裡幹什麼？』『我是攝影師。』每當我的回答不對他的口味時，我的頭就會受到狠狠的一擊。我明白他們並不想殺死我，他們用圍巾包住我的頭，這樣在放我走的時候，我臉上就看不出受傷的痕跡。

「我體驗到了精神拷問的味道，只要回答的內容不對或沉默，就都會遭到一頓拳打腳踢。例如，他們問我是為誰工作，我說為馬格南，但拷問者希望我回答法國情報部，因為我的回答不合他們的答案，他們就打我。在經過二十分鐘這樣的拷問後，我失去了知覺。當我醒過來，他們告訴我，他們已經殺了我的朋友，一小時之內他們也會殺了我。我被推進院子的一間房裡，不久他們又回來了。我一直被蒙著雙眼，雙手被綁在背後。他們把我帶到室外，我感到情況很嚴重，也許他們真的想殺了我？突然他們把一大桶水澆到我身上，我這樣被他們反反覆覆地拷問了三天，我們想沒有人知道我們在那裡，但實際上大使館和馬格南已經開始行動了，所以第三天他們不得不把我們放了，不然他們會有太大的麻煩。

「戰地攝影師常常會面臨暴力，有時還可能會遭到槍擊，因為從遠處分辨不出你跟士兵的不同，而且有時，有人還特別要找攝影師作為目標，那就更糟了。我不想再經歷這種事了，因為在這種特殊情況下，你的敏銳和天真都會消失，而這兩者對攝影師都至關重要。」

實際上，在波士尼亞的其他攝影師知道他們被捕之後，馬上通知了馬格南。馬格南立即與法國外交部聯繫，外交部指示法國駐波士尼亞大使與波士尼亞政府交涉，要求釋放兩人。三天後，他們兩人被放了出來，

但德拉哈耶的攝影器材全部遺失了。回到巴黎辦事處時，布列松請德拉哈耶吃飯，並把自己的一台徠卡相機送給他。

在倫敦，德拉哈耶遇到了一位競爭對手，他叫保羅‧洛（Paul Lowe），是位一心想追隨羅伯‧卡帕的年輕攝影師。當洛還在劍橋大學讀現代史和政治時，他的宿舍牆上就釘著一幅納赫特韋在薩爾瓦多拍的照片。他初試啼聲是到貝爾法斯特報導，並在那邊認識了納赫特韋，接著他又去報導推倒柏林圍牆事件和索馬利亞的饑荒。一九九二年，他第一次去賽拉耶佛，在那裡他墜入了愛河。一九九四年，他的女朋友從賽拉耶佛到倫敦來陪他過聖誕節，正好趕在他接受《亮點》周刊委派，即將去車臣報導當地的戰事。

「我記得離開倫敦的早上，聽到新聞在報導俄羅斯與車臣的雙方領導人已在開會，戰事已經停止。我在飛機上感到極為沮喪，因為我剛把從遙遠國度來的女朋友一個人丟在倫敦，而我在世界的另一頭卻無所事事，這真是一場噩夢。雖然選擇錯了，但我也只能往前走。因為我已經跟雜誌社簽下了合約。我到了莫斯科，在那裡遇到不少攝影師，他們之中的大多數人認為不會再有什麼重大事件發生，戰火已經『嘶』的一聲熄滅了。我再次感到沮喪，決定離開莫斯科去車臣。到塔吉斯坦（Dagestan）的班機上，我是唯一的西方人。我下機一出機場就去找計程車，打聽到格羅茲尼（Grozny，車臣首府）要多少錢。

「一位計程車司機願意一路載我過去，但開到半途，司機就因為天氣太冷把我丟下不肯再往前開了。我後來搭上一輛長途巴士，車上擠滿婦女和雞。天色變暗後我開始擔心起來，因為我只有一張旅遊簽證，怕因此被遣送回去。還好我順利地通過了不少關卡，有幾個關卡甚至車子連停都沒停。我在格羅茲尼市中心一下車，就被兩名士兵抓住。他們大聲叫道：『記者！記者！』之後我被帶到了當地的新聞中心，我漸漸明白發生了什麼事。我借了一只睡袋，在地板上找到一點空位躺下。

「第二天，俄羅斯開始出動噴射戰機，局勢也愈發緊張，我決定開始拍攝車臣人民的故事。在西方，沒有人知道他們的情況，沒有人知道他們在幹什麼。我拍攝他們的日常生活，拍攝他們集合起來對抗強大的軍事機器。這段時期，戰事變得越來越嚴峻。我拍到了俄羅斯軍隊第一次進入車臣的情形，我飛回莫斯科設法要把膠卷送出去，這任務很危險，但我請瑞士電視台的工作人員把膠卷帶了出去。我接到愈來愈多報導車臣的任務，而且認識了很多在『總統府』附近的士兵。我每天都去『總統府』跟他們握手、打交道，打聽戰事的發展。

「後來我經歷了一次特別的事件，我不再只是旁觀的攝影記錄者，也成為了事件的參與者。在俄羅斯轟炸車臣之後，我遇到《新聞週刊》的攝影記者史蒂夫・萊哈曼（Steve Lehman），以及一位年輕的美國女攝影記者辛西亞・愛爾巴姆（Cynthia Elbaum）——這是她第一次遇到的大新聞。我們三人一起工作了好幾天，成了很要好的朋友。前一天夜裡，至少有六枚炸彈投到這個住宅區，好幾幢民房被炸毀。我和萊哈曼在一幢遭到俄羅斯的轟炸。有一天，我們去一個叫做麥克羅・雷恩（Micro Rayun）的地方採訪，該地區的東北部剛剛被炸毀的房屋廢墟裡，拍攝人們正從瓦礫堆中把屍體挖出來的情形，愛爾巴姆則在屋外與一群當地的婦女兒童說話，收集資訊。

「正當我們打算離開時，聽到頭頂上出現俄羅斯戰機的轟鳴聲。飛機飛得又低又快，離我們非常近。我們立刻趴在瓦礫堆上，雙手護著頭。一聲巨大的爆炸聲響後，周圍一切都成了橘紅色，都是磚頭的灰燼和塵煙，我甚至看不清自己的雙手。我站起來搖搖晃晃往外走，還得跨過好幾具屍體才能走到門口，當時的景象就像是但丁的《地獄篇》所描繪的景象。那裡至少有十八具屍體被炸彈的爆破力炸得肢體殘缺不全，一名兒童大聲哭喊，汽車大火熊熊地燃燒著，彈藥在瓦礫中爆炸，子彈向四面八方亂飛。

「我當時被三種互相衝突的情緒撕扯著，首先我清楚我必須拍下這些非常重要的畫面，這些照片可以證

明，葉爾辛聲稱俄羅斯戰機只會轟炸戰略和軍事目標完全是謊言。然而，我又害怕這些戰機會再折返回來新的一波轟炸。但比任何事都還要重要的是，我清楚辛西亞當時就站在炸彈落下的位置。大家都來幫我們尋找瓦礫堆裡的屍體，並不斷問我們這位或那位是不是我們正在找的朋友。最後，我們的翻譯馬克夏列帕找到了她，大聲呼叫我們過去。愛爾巴姆被炸彈的衝擊波彈飛到一家咖啡館的牆邊，身體蜷曲地躺在瓦礫堆下。她當場被炸死了。」

保羅‧洛還遇過更恐怖的經歷。他到盧安達不久，當時數百名胡圖族人被政府軍屠殺。「情況極為混亂，很多人受了傷，很多人是被踐踏踩死，士兵們已開始開槍。我覺得我應該幫助那些受了傷的人，但我又是那裡唯一的記者，我的職責是拍攝記錄這一事件。一個人怎麼能同時做兩件事？直到那天下午，政府軍才停止行動，留下一片恐怖景象：到處都是屍體，不少哭泣的嬰兒還趴在死亡的母親身上。我跟一名救助隊的工作人員四處搜尋那些仍活著的小孩，把他們送回到難民營，這種經歷太可怕了。營地的一名醫生對我說：『你們不能再把小孩帶回來了，我們已經沒有能力安置更多的人，你們只能把他們留在那裡，不然我們連目前這些已收留的都無法照顧好。這裡可能會因此引發痢疾，那樣死掉的人會更多。』當時，我雙臂各抱著一個嬰兒，我不得不把他們放在營地的入口處。我沒有任何辦法，我也沒有能力把他們帶走。那天晚上，我一直待在那裡，因為我是名記者。這一切太可怕了，我回到家裡的時候，樣子難看極了。」

未知的下一個五十年

一九九五年，克里斯‧斯蒂爾—帕金斯當選馬格南主席。他上任後第一件沉痛的任務就是向全體會員宣布⋯⋯喬治‧羅傑，這位馬格南的創始人於七月二十四日晚去世了。而就在幾個月前，彼得‧馬洛才在倫敦策

劃並舉辦喬治‧羅傑的攝影回顧展，展出極為成功。

斯蒂爾—帕金斯在宣布喬治‧羅傑不幸去世的同時，也希望藉此機會鼓勵會員們重新找回並傳承馬格南精神。

「我們全體在馬格南工作的人，不論是攝影師還是工作人員，都受到喬治‧羅傑極大的恩惠……，他個人的品格融入了我們組織的基石之中，使我們的組織健康成長，並確定了發展的方向，我們大家都受惠不淺。身為攝影工作者，我們有時候好像失去了方向，甚至忘卻了我們成為馬格南成員的目的。自我感覺良好、缺乏互相關心、沒有意願幫助別人，這些壞毛病曾像烏雲和毒藥一樣地損害著馬格南。但大家都希望我們這一集體的心臟能跳得結實、有力、健康。這顆有力跳動著的心臟，把一些無形的資產注入了我們的生命中，這些無形資產是我們的寶藏。我希望喬治‧羅傑的去世，能讓我們集中精力在我們能為馬格南做些什麼上，齊心協力地拍出更優秀的作品。讓照片的品質、真實性和我們身心全部投入工作的精神，成為這一時代光輝和苦難的見證……。」

幾個月之後，斯蒂爾—帕金斯去了阿富汗，又一次體驗了攝影記者工作的危險性。「我們一共四人，我和納赫特韋、一名法國攝影師，還有一名路透社的攝影師，跟阿富汗政府軍一起待在喀布爾城外，當時喀布爾掌控在塔利班手上。阿富汗政府軍很順利地向前推進，所以我和納赫特韋爬上附近的一個山丘頂上，想查看一下四周的情況，並拍一些這次軍事行動的照片。突然，從塔利班陣地射過來一陣猛烈的砲火，政府軍的隊伍一下子就潰不成軍，像無頭雞一樣四處逃竄，一點也沒有想要保住自己陣地的打算。我們可以聽到塔利班部隊輕型武器開火的聲音，顯示他們離我們很近。我和納赫特韋從山頂快速衝回山腳下，那裡有一個村莊。接著我聽到火箭砲發射的呼嘯聲，然後就是震耳欲聾的落地爆炸巨響，有一枚榴彈就在我們正前面彈飛起來，我們呆呆地看了一兩秒鐘後拔腿就逃。

399　chapter 13

「我不得不承認，在眼看著那顆榴彈落地的瞬間，我們正在開闊的山頂拚命往下跑。這一刻，我心裡想，我再也不要幹成這樣的事了。我已經有兩個孩子，我要為我的安全著想，要對家庭負責。即使我沒有死，但可能缺了一條腿、一隻手，我的下半生將只能用一條腿走路，我再也無法跟我的孩子們踢足球了。我以前也遇到過類似的危險，但那時我還是單身一人，我只需要從我一個人的角度去考慮，考慮什麼能做、什麼不能做。那時，當危險過去，我就會想我還真走運，然後就不再去想。但這些危險的事情愈積愈多，我開始想，還會有多少這類事要我去做？我曾被子彈打中、被彈片炸傷、也被砲火轟擊過，但我所拍出的好照片，都不是在那種危急的情況下拍到的。我從沒有看過好的前線照片。所有好的戰爭照片，都是在離前線稍遠一點的地方拍到的，在那裡才有激勵人心的事情發生。」

＊ ＊ ＊

從阿富汗回來幾個星期之後，斯蒂爾─帕金斯已經在紐約辦事處主持馬格南委員會成員會議了。這次他不用躲避子彈，但卻躲不掉成員們對他的責備和批評。會議過程當然少不了爭執，而最先的爭議是出在馬格南的圖片目錄樣書上。為了挽救圖片社面臨的經濟困境，他們決定印出版馬格南圖片目錄，但馬上就遇到問題了。東京辦事處急急忙忙印出第一版圖片目錄，但選入的圖片只考慮到日本圖片市場的需求，並沒有考慮到攝影師各自敏感的問題，很自然地，沒有一位攝影師對這本目錄感到滿意，也沒有一位攝影師認為日本辦事處選對了圖片。因此，出版目錄這件事就難以再往下進行，最後斯蒂爾─帕金斯不得不做出這樣的決定──由每位攝影師自己負責挑選自己的圖片。

另一個棘手的問題是可不可以在廣告中使用馬格南的紀實照片。幾個月以前，在英國備受尊敬的圖片編輯柯林‧雅克布森（Colin Jacobson）在《藝術評論》雜誌上寫了一篇文章，提到馬格南的紀實照片拿來當廣告素材，是危險的開端。他舉出的兩個例子，都是由馬丁‧帕爾拍攝的，把原本紀實照片中的含義引申成為

廣告訴求。一幅牛仔褲的廣告用了馬丁・帕爾拍攝的，英國保守黨在夏季年會上嚴肅的會員們的照片，而廣告文案寫著：「世界上多的是這樣的人，但你永遠都不想遇到他們。」另一幅則是幾年前在一處海濱度假區拍的，一對顯得無聊至極的夫婦的照片，用在一家銀行商業貸款業務的廣告上，照片上的文案是：「兩年都沒性趣（利息）了！」（取英文中「利息」與「有趣」的雙關語，頭兩年不收利息。）

雅克布森批評帕爾的做法，沒有顧及照片中的人的尊嚴，所以他特別提出在廣告中使用紀實照片的道德問題（事實上，刊用照片有事先徵得照片中的人的同意）。大衛・休恩更直截了當地提出對此做法的觀點：「我一直很懷念喬治・羅傑，而馬丁・帕爾的作品表現出他對一切毫不在乎，他那種無政府主義的作風是他的個性，但這是馬格南應該走的路嗎？」

柯林・雅克布森的文章觸痛了馬格南已受了傷的神經。阿巴斯很快地作出回應，他寫了一封公開信給全體會員：「如果在公共場所拍攝人們的做法是不顧別人的自私行為的話，那麼我的大部分照片都是自私、自大的。我拍攝一名可愛的兒童，但我實際上並不僅僅在拍這個兒童，我是在表現一種感受，我是通過這個兒童來表現戰爭給千萬個家庭和兒童帶來的痛苦和恐怖。這樣我們才知道世界上千千萬萬的人們是怎麼生活的。」

在委員會會議上，另一個引起爭論的問題是關於馬格南檔案管理數位化的事。馬格南巴黎辦事處的人堅持立即採用電腦系統，因為系統化管理非常符合巴黎的需求，但要設立這個系統花費巨大而且無比麻煩。以紐約和倫敦為基地的成員則認為，不應只建立適合巴黎的系統，必須兼容幾個不同地區的辦事處。

現在，馬格南不得不面對影像數位化的挑戰了。這種數位化管理方式已經威脅到攝影師們多年積累的作品與圖片市場的關係。儘管馬格南的圖片檔案是全世界最精美、最全面的，但它與其他攝影圖片社一樣，面對的是雜誌和新聞圖片的需求已經轉向數位檔案，但馬格南的圖片銷售業務，仍有六成來自資料庫的老照

片。馬格南的照片檔案，內容涵蓋了幾乎所有的攝影領域：從藝術攝影到新聞攝影，從風景攝影到人像攝影，從世界危機到文化大事。很多馬格南攝影師，如瑪汀·富蘭克、費迪南多·西那、英格·莫拉斯還有伊芙·阿諾德等人，依舊按馬格南的創辦人所設定的傳統風格在拍攝。過去幾十年，馬格南的攝影師們與諸多藝術家、知識分子都是極好的朋友，長期以來馬格南不斷地拍攝這些文化菁英的生活和創作活動。有些馬格南會員還有個人的長期拍攝專案，這些珍貴的照片檔案，都是馬格南的無價之寶。

但是為了要跟比爾·蓋茨這種數位巨頭或是科比斯（Corbis）競爭，馬格南就必須投資將圖片檔案數位化。斯蒂爾－帕金斯認為：「如果我們仍希望保持圖片社目前的組織形態，繼續拍攝我們所信仰的東西，我們就必須提高圖片檔案的利用率。我們必須讓圖片檔案進入全球圖片市場，我們不得不為此進行投資。但是，我們目前沒有足夠的資金，我們將不得不去借貸、賣出股份、投資期貨或債券籌集資金。這種做法與馬格南的傳統概念相違背，我們過去也從沒有這樣做過，但是如果我們現在不把握住這個開端，我們可能就無法生存下去。」

在馬格南成立五十週年的時候，會員們也許會感到馬格南有很多方面都發生了變化，但從某種程度上來講似乎又一點也沒變。正如霍華特·史夸特倫所說：「以前多年來一直折磨著馬格南的爭議，仍然困擾著馬格南，這些問題是我剛成為馬格南的法律顧問時就存在的，例如攝影師們對馬格南的控制權、攝影師與職員之間的關係、對藝術和商業的看法、會員之間的爭吵、會員的辭職等等，直到現在依然存在。」

也就是說，攝影師相互之間的行為仍然幼稚不成熟，攝影師對職員的態度仍然不佳。為了慶祝成立五十週年而出版馬格南攝影紀念冊這件事，與出版四十週年紀念冊時一樣陷入泥淖之中，最終也會像上次一樣拖磨很久才能出版。所以，圖片檔案的數位化所面臨的困難不是技術上的，而是無可避免的攝影師的派別作

崇。各辦事處之間爭論不休的問題，也都帶有偏袒而不客觀的責難。由於建構數位化系統是由巴黎辦事處所發起，於是法國攝影師認為他們的照片有收錄在紀念冊上的優先權。因此這個想把馬格南從經濟困境解救出來的偉大計畫——出版馬格南圖片目錄——引發了極大的衝突。

不管怎樣，馬格南仍然是世界上最優秀、最權威的攝影圖片社，所收藏的圖片檔案仍是奇蹟般地全面和完好無損。雖然這半個世紀以來發生了那麼多事情，但今天的馬格南仍執著地恪守著它的創辦人們設立的基本原則，仍以攝影師聯盟的獨特形式在運作。

作為馬格南成立第五十年的主席，斯蒂爾—帕金斯雄心勃勃的計畫是要使馬格南發展至最佳狀態，來迎接新的世紀。兩三年前，他曾因會員之間的不和與愚蠢的爭吵，而認真地考慮辭職。但現在他已十分樂觀：

「我想成為馬格南的一部分，我希望馬格南成功。我不希望成為一個注定要失敗的組織的一分子，不管這個組織以前多麼輝煌。我對馬格南有信心，它一定會有美好的前程。」

因為會員之間一直不斷地發生衝突，來自於馬格南在會員中的影響力和會員對組織的忠誠。雖然聽起來十分矛盾，斯蒂爾—帕金斯的信心，但即使已經離開馬格南的人，也或多或少對離開馬格南有著一點惋惜之情。

一九五一年加入馬格南的培特·格林說：「我擔心馬格南是否能生存下去，但我不會考慮離開馬格南。我的大部分事業是在馬格南成就的，我很明白自我從馬格南得到了什麼。我自覺對維持馬格南的傳統和信任有職責，這包含了攝影的全部含義。如果我能在某些方面對這一點盡些心力的話，我會一直做下去。」

一九八一年加入的阿巴斯說：「一旦成為馬格南會員，終生都是馬格南的會員。不管你未來做什麼，即使不再拍照，馬格南的精神也會融入在你的生命中。馬格南有些會員在經濟上沒有太多的貢獻，但他們給馬格南帶來了其他重要的事物。他們十分多產，留下了許多作品和他們對世界的看法，這對於一個組織而言也

極為重要。」

一九五一年加入馬格南的艾里希‧哈特曼說：「當一名攝影師的個性，因為成為了馬格南的會員而自我約束、不能充分發揮時，這就成為加入馬格南的最大缺憾。許多攝影師相信，對他們有益的事情，對馬格南也會有益。我卻是反向的思考，當一個人意識到對馬格南有益而對自己無益時，他就會脫離馬格南。我認為，加入馬格南這樣的組織要付出的代價是：在發揮個人能力的同時，也會有一種自我抹殺的情況。除此之外，你只是一個極有價值的攝影圖片社中的一名攝影師而已，而且還常常得跟別的攝影師爭吵。攝影師大多很自我中心，他們不只是拍攝，他們還想要證明自己比別人強。因此，要求一個以自我為大的人所組成的團體，放掉我執，毫無疑問是非常困難的。」

一九五一年加入馬格南的伊芙‧阿諾德說：「很少有婚姻能超過五十年，但我們這個團體經過五十年還存在，這不是件容易的事。雖然我們常常遇到困難，但我們仍然做了很多有益的事。我從來沒有後悔加入馬格南，在馬格南那麼多年，從來沒有一件事讓我感到後悔，我也從來沒有想過要離開。我感覺自己是這個家庭的一員，我愛家裡的每一個人，但又與他們任何一個人不同。這是一種有機的結合體，有時十分完美有時又有那麼一點欠缺。但它一直在往前進，這一點我認為很重要，至少對我來說是極為重要的，馬格南給予我的遠遠多於我帶給馬格南的。」

一九九一年加入馬格南的卡爾‧迪‧凱什說：「在我看來，馬格南攝影師並非與英雄劃等號。我對馬格南攝影師們的崇敬在於他們拍攝的照片與眾不同。他們的才能在於，把他們的個性和對世界的看法，透過攝影技術，以及他們個人的經歷注入作品中。我並不是因為他們發現了重要的攝影題材，才去崇拜布列松、寇德卡或別的什麼人，我崇拜他們創造了一種非常個人化的風格和觀點。他們知道如何把真實以某種獨特的方式框到他們的作品裡，這是別的攝影師做不到的。我想這正是馬格南攝影師與其他攝影師的不同。有些攝影

師雖然有同樣的勇氣、同樣英勇的行為，但他們並沒有將世界展現到他們的作品中的能力。在我加入馬格南之後的六年中，我從沒有看到有哪名攝影師是因為他勇敢或冒著生命危險拍照，而被吸收進馬格南的。能夠加入馬格南，是因為有能力把各項因素結合起來：想法、概念、光線、運動等等，不只是框入一幅照片中，而是框入一系列照片中。有時我們過多地關注遠方的冒險行動，過多地關注人們之間的不信任與明爭暗鬥，卻對每個攝影師在他們的作品中表達的意義關注不夠，對馬格南這個獨特的攝影師合作組織本身的意義關注不夠。」

一九五四年加入馬格南的科內爾・卡帕說：「你以為我會糊塗到告訴你，我認為馬格南將來會怎麼樣嗎？我們摸索著走過五十年，也許我們還會這樣再走五十年。」

中外人名對照表

Abbas	阿巴斯	Caryl C. Chessman	卡里爾·切斯曼
Albert Schweitzer	艾伯特·史懷哲	Charlie Harbutt	查理·哈勃特
Alex Webb	艾利克斯·韋伯	Charlotte Corday	夏綠蒂·科黛
Alexey Brodovitch	阿列克賽·勃羅多維奇	Chris Boot	克瑞斯·波特
		Chris Steele-Perkins	克里斯·斯蒂爾－帕金斯
Alfred Eisenstaedt	阿爾費雷德·艾森斯塔特		
		Colin Jacobson	柯林·雅克布森
Allen Brown	艾倫·布朗	Constantin Manos	康斯坦丁·馬諾斯
Anatole Litvak	安納托爾·里維克	Cornell Capa	科內爾·卡帕
André Friedmann	安德魯·弗里德曼（羅伯·卡帕）	Cubist André Lhote	古比斯特·安德烈
		Cynthia Elbaum	辛西亞·愛爾巴姆
André Kertész	安德烈·柯特茲	Dan Dixon	丹·迪克松
Andrew St George	安德魯·聖喬治	Dan Weiner	丹·威納
Anna Fárová	安娜·法若瓦	Danny Lyon	丹尼·萊昂
Ansel Adams	安瑟·亞當斯	David Bailey	大衛·貝利
Art Stanton	亞特·史丹頓	David Douglas Duncan	大衛·道格拉斯·鄧肯
Arthur Godfrey	亞瑟·戈弗雷		
Arthur Miller	阿瑟·米勒	David Harvey	大衛·哈維
Ben Maddow	班·馬多	David Hurn	大衛·休恩
Bernie Quint	伯尼·昆特	David Rappaport	大衛·拉帕波特
Bill Richardson	比爾·理查森	David Seymour	大衛·西摩
Bill Vandivert	比爾·范迪維特	Dennis Stock	丹尼·斯托克
Bob Dannin	鮑伯·達寧	Don Mccullin	唐·麥庫林
Bob Henriques	鮑伯·亨里克斯	Donovan Wylie	道諾凡·瓦爾利
Bruce Davidson	布魯斯·達維森	Dorothea Lynch	朵蘿西亞·林區
Bruno Barbey	布魯諾·巴比	Dorothy Parker	桃樂西·派克
Burk Uzzle	伯克·烏茲爾	Ed. Thompson	艾德·湯姆生
Burt Glinn	培特·格林	Edward Steichen	愛德華·史泰欽
Carl De Keyzer	卡爾·迪·凱什	Eileen Schneiderman	艾琳·施奈德曼
Carl Perutz	卡爾·佩魯茲	Elaine Justin	愛倫·賈斯丁

Peter Hamilton	彼得・漢米爾頓	Stephen Gill	史蒂芬・吉爾
Peter Marlow	彼得・馬洛	Steve Lehman	史蒂夫・萊哈曼
Philip Jones Griffiths	菲利普・瓊斯・葛列夫斯	Stuart Franklin	斯圖爾特・富蘭克林
Philippe Halsman	菲力浦・哈斯曼	Susan Meiselas	蘇珊・梅瑟拉
Pierre Gassmann	皮埃爾・加斯曼	Thomas Hoepker	托馬斯・霍普克
Ray Mackland	雷・馬克蘭德	Tola Litvak	多拉・里維克
Raymond Depardon	雷蒙・德帕東	Tom Hopkinson	湯姆・霍普金森
Regis Debray	雷吉斯・德布雷	Tom Keller	湯姆・科勒
René Burri	雷內・布里	Trudy Feliu	楚迪・凡留
René Cogny	雷內・考尼	Truman Capote	楚門・卡波提
Richard Avedon	理查・埃夫頓	Wayne Miller	韋恩・米勒
Richard Kalvar	理查・卡爾瓦爾	Werner Bischof	溫納・別斯切夫
Richard Whelan	理查・威爾蘭	William de Bazelaire	威廉・德・巴茲萊爾
Rita Vandivert	麗塔・范迪維特		
Robert Capa	羅伯・卡帕	William Eugene Smith	尤金・史密斯
Robert Delpire	羅伯・德菲爾	Wilson Hicks	威爾森・希克斯
Robert Delpire	羅伯・德爾皮爾	Yousuf Karsh	尤瑟夫・卡希
Robert Frank	羅伯・弗蘭克	Yves Montand	尤・蒙頓
Roger Madden	羅傑・馬登		
Ron Haviv	容・哈維夫		
Ronald Haeberle	羅納德・黑伯利		
Rosellina Mandel	璐絲麗娜・曼德爾		
Rotna Mohini	雷塔娜・莫西尼		
Russ Melcher	羅斯・米歇爾		
Sam Holmes	山姆・赫爾姆斯		
Sebastiao Salgado	塞巴斯提奧・薩爾加多		
Simon Guttman	西摩・蓋特曼		
Simone Signoret	茜蒙・仙諾		
Stanley Karnow	史丹利・卡諾		
Stefan Lorant	史帝凡・勞倫特		

Jinx Rodger	金克絲・羅傑	Marc Riboud	馬克・呂布
Jinx Witherspoon	金克絲・威瑟斯彭	Margaret Bourke-White	瑪格麗特・伯克－懷特
Joan Crawford	瓊・克勞馥		
John Giannini	約翰・賈尼尼	Maria Eisner	瑪麗亞・愛斯納
John Hillelson	約翰・哈里森	Marilyn Silverstone	瑪麗蓮・西爾弗史東
John Huston	約翰・休斯頓		
John Malcolm Brinnin	約翰・麥考倫・布利寧	Marina Vaizey	馬麗娜・韋西
		Mark Godfrey	馬克・戈德弗雷
John Morris	約翰・莫里斯	Martin Parr	馬丁・帕爾
John Strachey	約翰・斯特雷契	Martine Franck	瑪汀・富蘭克
John Vink	約翰・伊克	Mary Ellen Mark	瑪麗・艾倫・馬克
Josef Koudelka	約瑟夫・寇德卡	Maurice Chevalier	墨利斯・雪彿萊
Judith Hillelson	茱蒂絲・哈里森	Micha Bar-Am	米歇爾・巴－愛姆
Juquelin Judge	賈桂琳・喬治	Michel Chevalier	米歇爾・謝瓦利埃
Ken Oosterbroek	肯・奧斯特勃羅克	Molly van Rensselaer Thayer	莫麗・凡・雷塞拉・泰勒
Kryn Taconis	克雷・泰考尼斯		
Larry Burrows	賴瑞・伯羅斯	Monsieur Ringard	蒙西埃・林加特
Larry Towell	萊利・陶威爾	Morris Ernst	墨里斯・恩斯特
László Moholy-Nagy	拉茲洛・摩荷里－納基	Murray Sayle	穆雷・塞爾
		Neil Burgess	尼爾・伯吉斯
Lee Hall	李・霍爾	Nick Nichols	尼克・尼考爾斯
Lee Jones	李・瓊斯	Nick Pileggi	尼古拉斯・派勒吉
Lee Lockwood	李・洛克伍德	Nicolas Tikhomiroff	尼古拉斯・鐵柯米羅夫
Len Spooner	萊恩・斯普納		
Leonard Freed	李奧納・弗利特	Nikos Economopoulos	尼柯斯・維考諾坡爾斯
Lincoln Rockwell	林肯・洛克威爾		
Liz Grogan	李茲・克羅金	Norman Rabinovitz	諾曼・雷賓諾維茲
Lois Witherspoon	露易絲・威瑟斯彭	Patrick Zachmann	帕特里克・扎克曼
Louis Aragon	路易・阿拉貢	Paul Goldman	保羅・高曼
Luc Delahaye	呂克・德拉哈耶	Paul Lowe	保羅・洛
Lucien Vogel	羅斯・符蓋爾	Pedro Joaquin Chamorro	佩德羅・華金・查莫洛
Madame Presle	普瑞斯爾夫人		

揹相機的革命家

用眼睛撼動世界的馬格南傳奇

Magnum : Fifty Years at the Front Line of History: The Story of the Legendary Photo Agency

作　　　者	盧塞爾·米勒（Russell Miller）
譯　　　者	徐家樹
美術設計	楊啟巽
內頁排版	高巧怡
文字校對	謝惠鈴
行銷企劃	林芳如
行銷統籌	駱漢琦
業務發行	邱紹溢
業務統籌	郭其彬
文字編輯	何維民、張貝雯、張雅惠
副總編輯	何維民
總 編 輯	李亞南

國家圖書館出版品預行編目 (CIP) 資料

揹相機的革命家：用眼睛撼動世界的馬格南傳奇
/ 盧塞爾．米勒 (Russell Miller) 著；徐家樹譯 . -- 初
版 .-- 臺北市：漫遊者文化出版：大雁出版基地發行，
2014.09
416 面；17╳23 公分
譯自：Magnum : Fifty Years at the Front Line of History:
The Story of the Legendary Photo Agency
ISBN 978-986-5671-08-2(平裝)
1. 馬格南攝影通訊社 2. 新聞攝影 3. 傳播史
896　　　　　　　　　　　　　　　103015390

發 行 人	蘇拾平
出　　　版	漫遊者文化事業股份有限公司
地　　　址	台北市松山區復興北路 331 號 4 樓
電　　　話	（02）2715 2022
傳　　　真	（02）2715 2021

讀者服務信箱 service@azothbooks.com
漫遊者部落格 http://blog.roodo.com/azothbooks
發行或營運統籌：大雁文化事業股份有限公司

地　　　址	台北市 105 松山區復興北路 333 號 11 樓之 4
劃撥帳號	50022001
戶　　　名	漫遊者文化事業股份有限公司
香港發行	大雁（香港）出版基地·里人文化
地　　　址	香港荃灣橫龍街七十八號正好工業大廈 22 樓 A 室
電　　　話	852-24192288，852-24191887

香港服務信箱 anyone@biznetvigator.com

初版一刷	2014 年 9 月
定　　　價	台幣 480 元
I S B N	978-986-5671-08-2